和風色彩配色圖表

優美詞彙與雅致配色

南雲治嘉

 66 太平樂（太平楽） 這個形象源自雅樂的曲目太平樂，代表熱鬧與慶賀。

太平樂 色彩調色盤

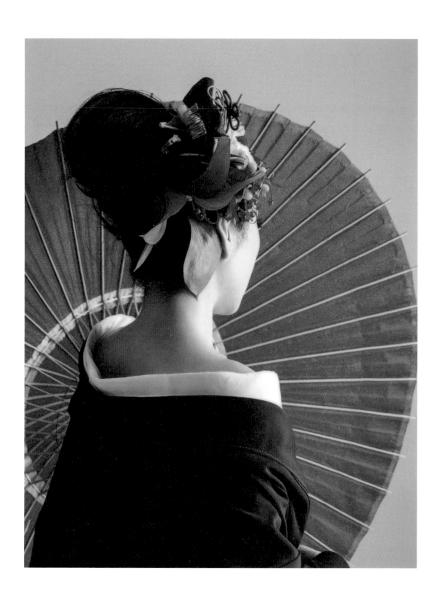

 133 瀟灑（粋な）

瀟灑是指低調卻令人驚艷，
以無彩色搭配紅色等其他色彩表現出來。

瀟灑 色彩調色盤

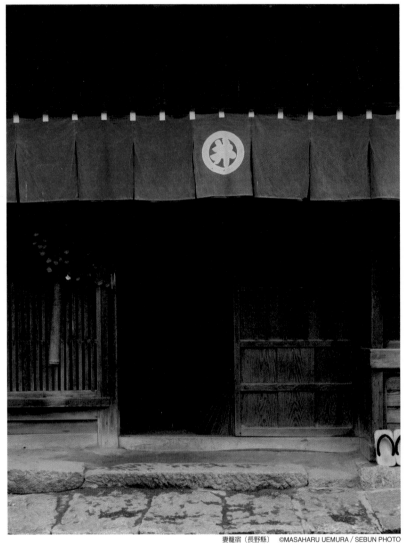

妻籠宿（長野縣）　©MASAHARU UEMURA / SEBUN PHOTO

131 認眞（忠実やか）

這代表一個人態度認眞，做事誠懇，
買賣因此成交。

認真 | 色彩調色盤

 139 **淡泊（寂）** 展現一個樸質卻雅致的閑靜世界，
和人生的無常連結相關。

淡泊 色彩調色盤

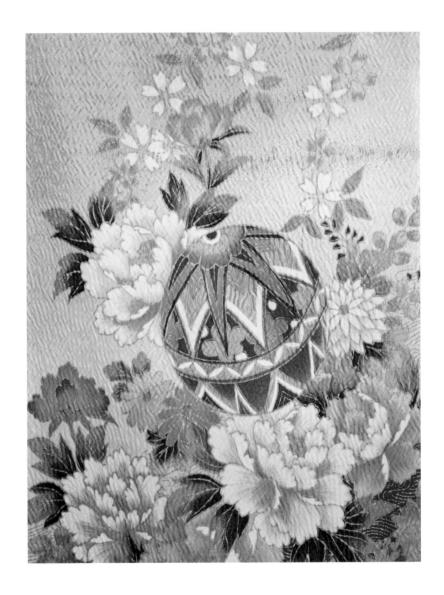

 74 祭典（祭り）

祭典是熱鬧歡樂的活動，
演繹出令人忘卻煩惱、拋去憂愁的繽紛世界。

祭典 色彩調色盤

◆55 **翻滾（滾る）** 形象猶如河川等流勢湍急，水花飛濺，洶湧奔騰，內心激盪。

翻滾｜色彩調色盤

◆13 **溫柔（優し）** 帶點害羞靦腆的形象，流露著關懷他人的溫柔。

溫柔｜色彩調色盤

22 立春（春立つ） 詞彙意味春回大地，洋溢著春季就此拉開序幕的喜悅。
夢想與期盼交融。

立春 色彩調色盤

88 燦爛（きらびやか） 燦爛又華麗的形象，用金色添彩卻毫不俗氣，
充滿歡樂喜慶。

燦爛 色彩調色盤

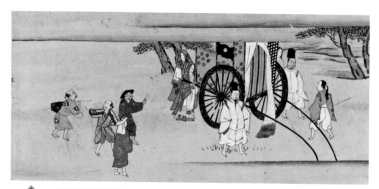

 憐惜（情け）　詞彙充滿體貼的溫情，
擁有能細膩領會自然意趣的形象。　　　「伊勢物語繪卷」

82

憐惜｜色彩調色盤

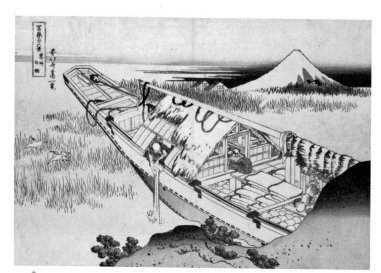

 美好（良し）　富士山景和前方船隻的構圖對比，表現出壯麗遼闊的景致。
葛飾北齋「富嶽三十六景常州」

94

美好｜色彩調色盤

前言

　　如今和風受到許多人的關注喜愛，這代表有越來越多人欣賞由大和民族建構的文化。日本漫畫和動畫中也傳遞著濃濃的和風色彩。由此可見，全世界的人們對於和風興趣濃厚。

　　面對優美的日文詞彙、秀麗的日本景致、美好的生活，我們有非常多機會將其表現出來，或了解箇中涵義。爲了在這些時刻提供協助，我們將和風色彩圖表設計成淺顯易懂的形式。

　　本書的色彩圖表是基於數位色彩製作，讓大家也能隨心所欲應用於數位領域。我想透過這本書推波助瀾，助長聲勢。如果能促進和風文化傳遍全世界，將令人欣喜無比。

閱讀本書時

本書是為了表現和風形象的色彩圖表。書中使用的色彩有211色的傳統色和依照「新版色彩配色圖表」（Graphic 社）的色彩，能讓人充分發揮在設計和享受玩色的樂趣。

3 種基本閱讀方法

1. 翻閱本書找尋想表現的和風形象。
2. 依目錄挑選喜歡的詞彙，使用其中的色彩。
3. 可在分析和風圖像的色彩後，挑選相近的色彩形象，以其中的色彩重現繪圖形象。

◆ **形象說明**
此區代表形象詞彙的涵義和當時對事物的思維，也是說明形象表現的資料。

◆ **形象定位**
透過這張圖表可以知道形象特性，同時也是視覺表現的樣本。

◆ **色彩調色盤**
針對這個形象使用的色彩，設定出最多 16 種色彩。CMYK 值的前面標有「●」符號，表示這是傳統色。使用傳統色更能突顯這個形象。

◆ **配色色彩樣本**
2～5 色的配色樣本。這是從色彩調色盤挑選的配色，還與文字和圖案搭配出色彩樣本。有些圖案樣本的白色底色並未列入配色數量中。

色彩標示
以 CMYK 表示印刷色彩，以 RGB 值表示電腦繪圖色彩。傳統色也用相同方式標示。

●M95Y90 —— CMYK
R254G18B13 —— RGB

聲明事項
書中標示的色值全都以 CMYK 為基準。RGB 因其特性的關係，所屬色彩的範圍較廣，所以選用近似值。

目次
contents

成熟
R色區的形象

枯萎
W色區的形象

1. 關於和風色彩

(1)日本色彩的歷史

　　古代日本人覺得不會變色的寶石具有神秘的力量，認爲那股力量就潛藏在寶石本身的色彩，所以色彩最早與信仰產生了關聯。爾後日本從中國傳入了國家體制的基礎，才開始用色彩區分官職。起初以中國陰陽五行說的5色（藍、紅、黃、白、黑）區分，之後又加上紫色。人們原本會避免使用紫色，因爲紫色屬於第二次色，不過由於原料稀少，所以地位尊貴的人漸漸接受使用。

　　到了平安時代，王公貴族會依循「襲色目」決定一身裝束，也就是如十二單衣般多件衣物的層次搭配。穿著和服時尤其注重色彩的協調。往後這樣的色彩意識廣泛運用於繪畫、建築和生活的各種層面。江戶時代一般百姓甚至興起流行色彩。

(2)傳統色彩的特色

　　日本色彩原料絕大多數來自於植物，再者就是同樣會用於塗料的礦石原料，也會使用動物性（貝類或昆蟲）的原料。不過人們覺得高彩度的色彩取得困難，而且很多色彩還會帶著微微的混濁感。

　　日本一直到明治時代開始，才利用化學染料調配出高彩度的色彩。這深深影響了色彩表現所帶來的心理作用。

　　傳統色彩多爲淺色，而且顯色近似灰色調。因此擁有自然形象的事物會顯得出眾脫俗。利用配色即可調和顯色的暗淡。另外，傳統色彩也多爲暗色，不過即使顯色暗淡，仍會運用其低明度的特性完整配色。將傳統色彩配置在彩度相對較高的色彩旁邊，就可以提升該色彩的表現。我們可以看到很多明亮色彩的配色案例，都是利用暗色加以點綴。

◆ 色彩運用範例

古代	信仰	人們認為色彩藏有魔力
	制度	依照官職位階決定色彩
中世紀	軍事	為了辨別敵我雙方而使用色彩
	藝能	歌舞伎者使用的色彩蔚為流行
近代	命令	依地位規定使用的色彩

由此可知時代不同，色彩運用的策略也不同。這就是人們理解和運用色彩力量的佐證。

◆ 色彩原料

①植物性物質 藍色

這是使用蓼藍的代表性染色。人們最常使用植物性物質。

②動物性物質 臙脂

臙脂是利用介殼蟲的分泌物製成的色彩。除此之外，還會使用貝殼等動物性物質。

③礦物質 瑠璃

使用粉碎後的瑠璃寶石製成。除此之外，還有氧化鐵（弁柄）等原料。

④化學染料 新橋

明治時期開始，新橋藝人之間帶起的流行色彩，進而普及大眾化。

(3)日本的美學意識

日本還受到佛教文化的影響，無常觀的概念深入人心，並且強烈體現在文學作品中。當然也涵蓋至日常生活的各個層面。因此也形成了一大特色，就是語言中出現大量帶有負面色彩的詞彙。日本古語辭典收錄的詞彙經過分析，有6成屬於負面詞彙。尤其有許多與虛幻結合的字詞。這顯示出日本人從寂寥與悲傷中領會到美感。

另一方面，或許是出於叛逆，節日（祭典）方面的用色，則為高彩度的色彩配色，洋溢著天真爛漫的風情。這一點也充分展現在和服（重要節日的穿著）呈現的配色。

大部分的人認為日本的主要配色為「樸素」和「淡泊」，其實不完全如此，日本人同樣喜愛華麗絢爛的色彩。從歌舞伎和浮世繪都可看到這個特點。我們也可以解釋為貴族與百姓的差異。

(4)日本的配色

在日本針對色彩配色仍持續研究當中，但是有一點相當明確，就是為了營造出特定形象，就要擁有極高的配色意識。

如果以工藝配色的傾向為例，想帶給人虛幻的感覺，就要使用明度差異少的淺色配色。正因為人們懂得色調的奧妙，才能成就如此配色。

漆藝的世界喜歡以黑色為基調，再添加金色配色。這樣不僅華麗，還發揮出金色雅致的配色效果。這是因為透過與黑色搭配的內斂組合，建構出沉靜安穩的氛圍。

日本在這類黑色的用色技巧可說是卓越超凡。當中也有很多紅色和黑色的配色範例，流露雅致的時尚品味。將紅色當成強調色的用色技巧也很出眾。

◆形象的特性分布

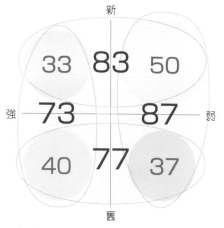

我們用這張圖表代表日本文化。右側縱向詞組（能量較弱）占大多數。
「虛幻」構成了日本文化的特色。

◆代表性的形象配色

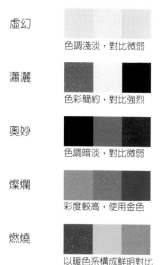

虛幻	色調淺淡，對比微弱
瀟灑	色彩簡約，對比強烈
奧妙	色調暗淡，對比微弱
燦爛	彩度較高，使用金色
燃燒	以暖色系構成鮮明對比

日本的形象表現類型廣泛。
詞彙的表現和配色彼此相連。

2. 配色形象圖表

本書使用色彩形象圖表的配色方法。這個方法利用能量軸和時間軸的座標，在這張形象圖表定位出色彩擁有的形象。

色彩為一種電磁波，由基本粒子（光子）組成，所以會因為其特性、時間的影響（明度）、能量的多寡（彩度）和頻率產生色調變化（色相），圖表就是以這些元素為基礎建構而成。這是至今前所未有的色彩思維。

色彩的形象表現並非靠感覺，而是合理利用色彩擁有的特性，以便明確向觀看者傳遞訊息。現今有人研究色彩和詞彙的關係，並且整理出具有可信度的資料，我們如今已能自由將詞彙轉化為色彩。

首先我們依照強弱為形象定位。這是指在彩度色階的比例。從純色到灰色的變化代表能量強弱的色階。純色擁有最強的能量，越靠近灰色能量越弱。

能量到達最大時，完全展現出了純色擁有的特性。如果能量變弱，其特性當然相對變弱。由此可知，事先了解純色的特性是相當重要。

縱軸代表時間。白色為擁有RGB三色最大值的色彩，位置在上方。相反的，黑色的RGB 值皆為0，位置在下方。從白色到黑色的變化代表時間，顯示了明度色階。順著這條縱軸在純色加入白色，明度提升，形象因而更顯年輕。相反的，加入黑色，會顯得老舊。我們可以透過這個方式定位形象。

◆色彩特性

· 純真形象的色彩（色相）

這些純真形象為色彩表現的基本。

· 時間軸（明度）

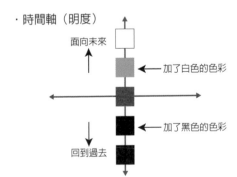

純真形象的色彩（這裡以紅色為例）加入白色就會朝向未來，加入黑色就會回到過去。由此可知明度和時間軸息息相關。

· 能量軸（彩度）

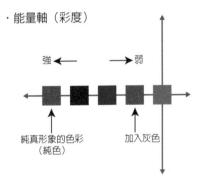

純真形象的色彩（這裡以紅色為例）加入灰色，能量就會減弱。由此可知彩度和能量軸息息相關。

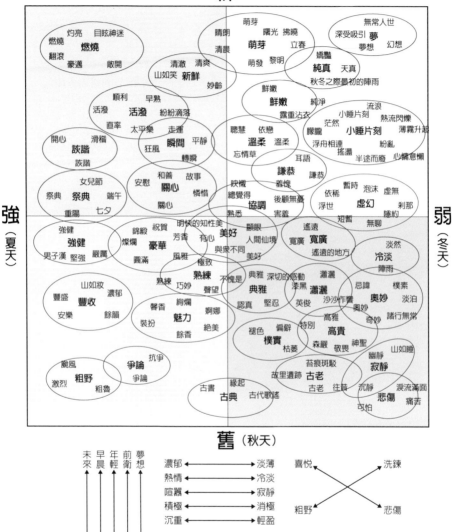

新（春天）

強（夏天）　　　　　　　　弱（冬天）

舊（秋天）

這是透過宇宙組成原理的時間和能量的關係，掌握各種元素所需的圖表。縱軸為時間軸，越往上（＋）代表越朝向未來，中央（0）代表現在，越往下（-）代表越古老。橫軸為能量軸，越往左邊能量越強，越往右邊能量漸弱。例如積極的人，能量較強，會偏向左邊的位置。相反，消極的人能量較弱，會偏向右邊的位置。

3. 色區特徵

B色區 [萌芽 budding]

以植物而言，B色區代表嫩芽期的區域。這個形象的詞組洋溢生命力，種子吐出嫩芽，萬物齊長。以人類而言，代表出生到幼兒的時期，基本形象爲純眞、清新。在季節中屬於冬天到春天的期間，能量還不是特別的強烈，但呈現穩定的氛圍。

這個色區共有9種形象詞組，包括夢、萌芽、純眞、鮮嫩、小睡片刻、溫柔、謙恭、虛幻和協調。形象特徵爲帶有萌芽和虛幻如此完全相左的特性。

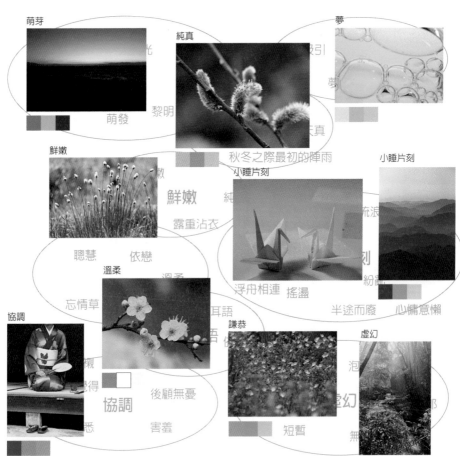

萌芽
純真
夢
鮮嫩
小睡片刻
溫柔
協調
謙恭
虛幻

***G*色區** [成長 growth]

G色區的形象定位於植物萌芽後蓬勃生長，終於迎向花開的時期。持續伸展的葉片，色調越發濃綠，給人茁壯、充滿活力的印象。以人類而言，正值青年時期。基本的形象為年輕、舉止活潑。在季節中屬於春天到夏天的期間，蘊含百花怒放的形象。

這個色區共有7種形象詞組，包括燃燒、新鮮、活潑、詼諧、瞬間、祭典和關心。形象特徵為爭奇鬥艷的花卉和充滿活力的行動。

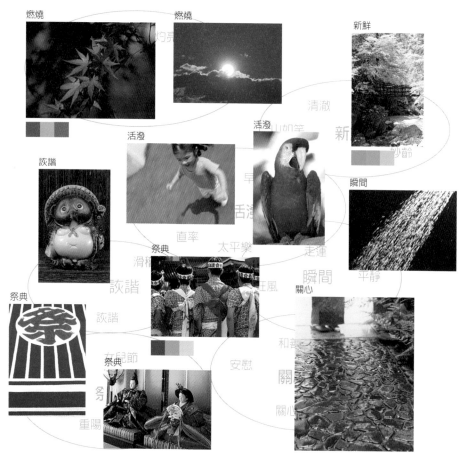

燃燒　　燃燒　　　新鮮　　活潑　　詼諧　　瞬間　　祭典　　祭典　　關心

灼亮　清澈　新　　秒齡　山加笋　早　直率　活潑　太平樂　走運　滑稽　瞬間　平静　詼諧　狂風　關心　詼諧　女兒節　安慰　和善　關　關心　多　重陽

19

3. 色區特徵

R色區 [成熟
ripen]

R色區代表繁花盛開後，結實纍纍的成熟時期。低垂的果實讓人聞到四溢飄散的醇厚芳香，嚐到美味多汁的果肉。以人類而言，正當成人時期，成熟形象的本身，就充滿妙不可言的魅力。在季節中屬於夏天到秋天的期間，讓人感受到果實成熟的意趣。

這個色區共有9種形象詞組，包括強健、豪華、美好、熟練、豐收、魅力、爭論、粗野和古典（還橫跨了W色區）。粗野和爭論可說是近乎暴力的形象。

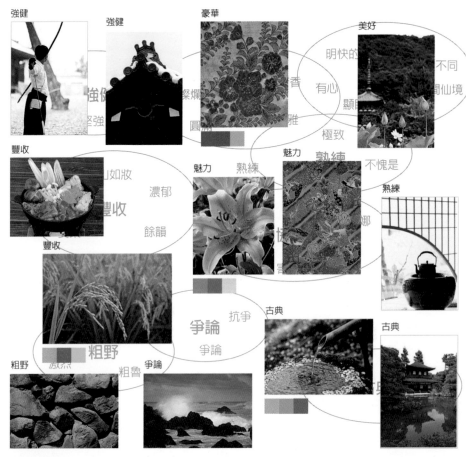

W色區 ［枯萎 withering］

新
強　弱
W
舊

W色區定位在曾經繁盛的林葉，褪去色彩、走向凋落的時期。曾經紅艷多彩的林葉，隨風散落，山巒盡是枯木，空氣中飄著寂靜氛圍。以人類而言，已到了老年期。此時為一切圓滿落幕，令人感到心安的短暫冬眠期，也是迎接下一個春天到來的準備期。

這個色區共有10種形象詞組，包括寬廣、冷淡、瀟灑、典雅、奧妙、高貴、樸實、古老、寂靜和悲傷。古典也可納入此區。這裡屬於達成和悲傷共存的色區。

寬廣

冷淡

典雅

典雅

瀟灑

高貴

深　黑

瀟灑　忌諱

雅　奧妙

忍　諸行

奧妙

樸實　倨傲

褪色

高貴　高雅

奇妙

神聖

樸實

苔痕斑駁

寂靜

往昔　古老

古老

古老

可怕

悲傷

悲

4. 和風形象的應用

和風色彩圖表擴展了日本的色彩世界，在過去大家只能從傳統色彩圖表得知內容。如果將傳統色彩當作點，這張圖表就是面。透過這張圖表可以一窺究竟立於點時未曾見過的配色世界。

點只能展現部分的日本，如果不看得更開闊，所見有限。由於大家想表現的是和風形象，單憑1種色彩無法道盡說透，因此需要多種色彩的組合，換句話說必須利用配色，而就是一張因應配色所需的圖表。

這張圖表可以應用在圖像設計、室內設計、標題設計、時尚設計，甚至是網頁設計，而且也的確發揮其效用。

應用的方法並不困難。首先創作出想表現的和風形象。大概的形象也沒有關係。接著先思考這個形象屬於四季中的哪一個季節。當無法套用時，請觀察能量的強弱與新舊，再決定對應於4大色區的哪一區。

所屬色區中還包含了一個核心形象，所以再從中尋找最契合的形象詞彙。翻閱至所得形象的詞彙頁面，當中有構成這個形象的色彩調色盤，只要從中選出自己想要的色彩配色即可。

配色時請仔細閱讀說明內容，尤其要特別留意對比的搭配方法。頁面中附有多種配色樣本，大家可以當作參考、調整色彩，也可以和其他形象創造出多重面貌。

◆ 從形象到配色例

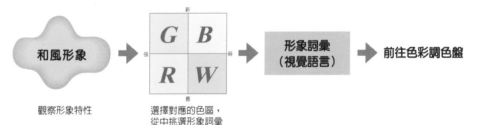

和風形象		形象詞彙 （視覺語言）	前往色彩調色盤
觀察形象特性	選擇對應的色區， 從中挑選形象詞彙		

· 色彩調色盤

C28Y25
R184G227B183　　C35Y10
R166G221B214　　C45Y3
R140G212B223　　C45Y20
R140G210B188

這個色彩調色盤可以讓你獲得配色靈感，讓你的描繪在視覺上更貼近和風形象。雖然色彩調色盤中沒有黑色和白色，只要用量不多也可以使用。

· 配色範例

C45Y3　　　　C28Y25　　　　C45Y20
R140G212B223 R184G227B183 R140G210B188

請在色彩樣本中確認色彩。依照色彩數量，顯示的形象特性也會有些許變化。這些配色範例如同色彩模擬，方便讀者確認效果。

和風
色彩形象圖表

「79 關心」代表對待他人的溫柔情意。

1

B-zone

虚幻

虛無（はかなし）

日文中的「はか（HAKA）」是指預定的期望和目標，不過這個詞並非指未能達到預期目標，而是指未獲得回應的樣子。進一步形容索然無味的情況，由此衍生虛無之意。但這並非在形容厭惡不快之感，而是蘊含一種美的事物。形象爲淺色調的色彩組合。

```
          新
          │
    強 ────┼──── 弱 ★
          │
          舊
```

形象無法捉摸、模糊不清，特徵是微弱得彷彿即將消逝。

● 單色調色盤

● C28Y25
R184G227B183

● C35Y10
R166G221B214

● C45Y3
R140G212B223

● C45Y20
R140G210B188

● C75M20
R66G147B195

● C35M10Y45K10
R150G177B118

● C45M5Y10K15
R119G170B174

C30
R190G225B246

C60Y10
R117G193B221

C60M20
R118G166B212

C20M30Y10K10
R190G167B180

K10
R230G230B230

K20
R204G204B204

WHITE
R255G255B255

● 2色配色

WHITE
R255G255B255

C35M10Y45K10
R150G177B118

K10
R230G230B230

C60M20
R118G166B212

C45M5Y10K15
R119G170B174

C28Y25
R184G227B183

C35Y10
R166G221B214

C45Y3
R140G212B223

C45Y20
R140G210B188

K20
R204G204B204

● 3色配色

C35M10Y45K10　C60M20
R150G177B118　R118G166B212

C60Y10　C45M5Y10K15
R117G193B221　R119G170B174

C20M30Y10K10　C45Y3
R190G167B180　R140G212B223

C28Y25　C45Y3
R184G227B183　R140G212B223

WHITE　C35M10Y45K10
R255G255B255　R150G177B118

C35Y10
R166G221B214

K20
R204G204B204

K20
R204G204B204

WHITE
R255G255B255

C30
R190G225B246

● 文字配色（4、5色）

■ C75M20
R66G147B195

■ C35M10Y45K10
R150G177B118

■ C30
R190G225B246

■ K10
R230G230B230

■ C60Y10
R117G193B221

□ WHITE
R255G255B255

■ C60M20
R118G166B212

■ C28Y25
R184G227B183

■ C20M30Y10K10
R190G167B180

■ C45Y20
R140G210B188

■ K20
R204G204B204

■ C45Y3
R140G212B223

■ C75M20
R66G147B195

● 圖案配色（5色）

■ C20M30Y10K10
R190G167B180

■ C60M20
R118G166B212

■ C35M10Y45K10
R150G177B118

■ C28Y25
R184G227B183

■ K10
R230G230B230

24

●單色調色盤

- C28Y25
R184G227B183

- C35Y10
R166G221B214

- C45Y3
R140G212B223

- C50M10Y3
R127G187B210

C30
R190G225B246

C30M10
R189G209B234

C30M20
R188G192B221

C40M10Y30K10
R157G180B168

C40M10Y20K10
R156G181B183

K10
R230G230B230

WHITE
R255G255B255

日文漢字書寫爲「泡沫」，讀音爲「UTAKATA」，意思是指如漂浮水面的泡沫。漂浮水面的泡沫轉瞬即逝，形容須臾之間的樣貌，是象徵虛幻的形象。日本偏愛這類渺茫無常的傾向。例如泡沫之戀、人生宛如一連串的泡沫，其中都蘊含著美感。

B-zone

2

虛幻

泡沫（泡沫）

位於萌芽色區，可感受到代表虛幻的微弱氛圍。特徵是能量微弱。

●2色配色

C28Y25
R184G227B183

C50M10Y3
R127G187B210

C35Y10
R166G221B214

C30M20
R188G192B221

C45Y3
R140G212B223

C30
R190G225B246

C30M10
R189G209B234

C40M10Y20K10
R156G181B183

K10
R230G230B230

C30M20
R188G192B221

●3色配色

C30M10
R189G209B234　　C35Y10
R166G221B214

C50M10Y3
R127G187B210

C40M10Y20K10
R156G181B183　　C30
R190G225B246

C30M20
R188G192B221

C45Y3
R140G212B223　　C40M10Y30K10
R157G180B168

K10
R230G230B230

C28Y25
R184G227B183　　C30M20
R188G192B221

WHITE
R255G255B255

C40M10Y20K10
R156G181B183　　C30M20
R188G192B221

C30
R190G225B246

●文字配色（4、5色）

■ C50M10Y3
R127G187B210

■ C40M10Y20K10
R156G181B183

■ K10
R230G230B230

■ C35Y10
R166G221B214

■ K10
R230G230B230

■ C30M10
R189G209B234

■ C45Y3
R140G212B223

■ C40M10Y30K10
R157G180B168

■ C28Y25
R184G227B183

■ C30
R190G225B246

□ WHITE
R255G255B255

■ C40M10Y20K10
R156G181B183

■ C30M20
R188G192B221

●圖案配色（5色）

■ C30M20
R188G192B221

■ C30M10
R189G209B234

■ C35Y10
R166G221B214

■ C45Y3
R140G212B223

■ C40M10Y30K10
R157G180B168

3

B-zone

虛幻

隱約（仄か）

日文漢字「仄」一字由人靠近懸崖邊緣構成。原本這個字的上面還有一個「西」字，有太陽西沉的意思，表示陽光漸弱，無法清楚分辨事物。藉此形容只能微微感受到光線、色彩和香氣等。配色爲淺色調，表現出細膩微妙的色差。

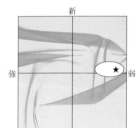

輪廓可見，但是能量微弱，形象散發的氛圍是珍惜現在而非著眼未來。

●單色調色盤

- ●C35Y10
 R166G221B214
- ●C28Y10
 R184G228B217
- ●C5M20Y40K8
 R221G184B126
- ●C45M5Y10K15
 R119G170B174

- ●C30Y50K5
 R170G211B120
- Y30
 R255G246B199
- C10Y30
 R240G241B198
- C30
 R190G225B246

- C30M10
 R189G209B234
- C30M20
 R188G192B221
- C20M20
 R209G201B223
- C10M20Y30K10
 R214G189B163

- C40M10Y20K10
 R156G181B183
- M5Y50
 R255G234B154
- K10
 R230G230B230

●2色配色

C35Y10 R166G221B214	C28Y10 R184G228B217	C5M20Y40K8 R221G184B126	C30M20 R188G192B221	Y30 R255G246B199
C10Y30 R240G241B198	C30Y50K5 R170G211B120	Y30 R255G246B199	C30 R190G225B246	JPN C20M20 R209G201B223

●3色配色

C30M20 R188G192B221	C30M10 R189G209B234	K10 R230G230B230	C30Y50K5 R170G211B120	C10Y30 R240G241B198	C45M5Y10K15 R119G170B174	C28Y10 R184G228B217	M5Y50 R255G234B154	C30Y50K5 R170G211B120	C45M5Y10K15 R119G170B174
Y30 R255G246B199		C40M10Y20K10 R156G181B183		C20M20 R209G201B223		C10M20Y30K10 R214G189B163		YEN C10Y30 R240G241B198	

●文字配色（4、5色）

平和

雪月花

春夏秋冬

- ■C40M10Y20K10
 R156G181B183
- M5Y50
 R255G234B154
- ■C28Y10
 R184G228B217
- ■C20M20
 R209G201B223

- ■C20M20
 R209G201B223
- ■C30M10
 R189G209B234
- ■C5M20Y40K8
 R221G184B126
- ■K10
 R230G230B230

- ■C30Y50K5
 R170G211B120
- ■C30M20
 R188G192B221
- ■C10M20Y30K10
 R214G189B163
- ■C35Y10
 R166G221B214
- ■C10Y30
 R240G241B198

●圖案配色（5色）

- ■C20M20
 R209G201B223
- ■C30Y50K5
 R170G211B120
- Y30
 R255G246B199
- C10Y30
 R240G241B198
- ■C28Y10
 R184G228B217

● 單色調色盤

●M40Y35
R251G154B133

●C28Y25
R184G227B183

●C30Y50K5
R170G211B120

●C5M20Y40K8
R221G184B126

●C35M10Y45K10
R150G177B118

●C45M5Y10K15
R119G170B174

M5Y50
R255G234B154

M20Y30
R253G214B179

Y30
R255G246B199

C10Y30
R240G241B198

C20M20
R209G201B223

C10M30
R226G191B212

C40M10Y20K10
R156G181B183

詞彙表示光線極爲幽微的樣子。但是這樣的光線並非單純的微弱，而是泛著淡淡的亮光，讓內心湧現一股暖意。整體呈現越顯光亮而非逐漸黑暗的氛圍。除了形容明亮，也可形容聲音還無法聽分明的時候。色彩方面適合使用以黃色爲主的明亮配色。

B-zone

4 虛幻

依稀（仄仄）

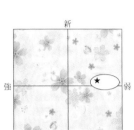

這個詞彙雖然屬於虛幻詞組，卻散發著溫暖，擁有安撫人心的力量。

●2色配色

M40Y35
R251G154B133

Y30
R255G246B199

C28Y25
R184G227B183

M5Y50
R255G234B154

C30Y50K5
R170G211B120

Y30
R255G246B199

M20Y30
R253G214B179

M5Y50
R255G234B154

C35M10Y45K10
R150G177B118

JPN

M5Y50
R255G234B154

●3色配色

C45M5Y10K15
R119G170B174

Y30
R255G246B199

C28Y25
R184G227B183

C20M20
R209G201B223

C30Y50K5
R170G211B120

M5Y50
R255G234B154

M40Y35
R251G154B133

C35M10Y45K10
R150G177B118

C10Y30
R240G241B198

C5M20Y40K8
R221G184B126

C10M30
R226G191B212

M5Y50
R255G234B154

M5Y50
R255G234B154

C45M5Y10K15
R119G170B174

YEN

C30Y50K5
R170G211B120

●文字配色（4、5色）

平和

■C35M10Y45K10
R150G177B118

■M40Y35
R251G154B133

■M20Y30
R253G214B179

■M5Y50
R255G234B154

雪月花

■M5Y50
R255G234B154

■C35M10Y45K10
R150G177B118

■Y30
R255G246B199

■C20M20
R209G201B223

春夏秋冬

■Y30
R255G246B199

■C28Y25
R184G227B183

■M5Y50
R255G234B154

■M20Y30
R253G214B179

■C5M20Y40K8
R221G184B126

●圖案配色（5色）

■M5Y50
R255G234B154

■M40Y35
R251G154B133

■C40M10Y20K10
R156G181B183

■C30Y50K5
R170G211B120

■C28Y25
R184G227B183

新 / 舊 / 強 / 弱

27

B-zone

5

虛幻
短暫
（仮初めの）

這個詞不是指非持續性的事物，而是指這一瞬間的當下。人在期許永恆的時候，可短暫感受到瞬間的那一刻。詞彙還可形容人受到疏忽怠慢和粗心對待之時。此外，短暫還意味巧合。這些解釋都帶有微乎其微的意思，令人體悟到世間的虛幻。配色主要使用輕淡的色彩。

新

強　　　　　　　弱

舊

由於形象代表現實意味濃厚的狀況，所以這個詞彙位於能量軸上，而且不帶有希望。

●單色調色盤

 ●C28Y25
R184G227B183

 ●C35Y10
R166G221B214

●C8M35Y15K25
R173G121B132

 ●C45M5Y10K15
R119G170B174

●C5M20Y40K8
R221G184B126

●C35M10Y45K10
R150G177B118

Y30
R255G246B199

C10Y30
R240G241B198

C40M10Y30K10
R157G180B168

C40M20Y10K10
R154G168B187

C40M30Y10K10
R153G153B176

C20M30Y10K10
R190G167B180

WHITE
R255G255B255

K10
R230G230B230

●2色配色

C28Y25
R184G227B183

Y30
R255G246B199

C35Y10
R166G221B214

C35M10Y45K10
R150G177B118

C5M20Y40K8
R221G184B126

C10Y30
R240G241B198

C45M5Y10K15
R119G170B174

K10
R230G230B230

C5M20Y40K8
R221G184B126

 JPN

K10
R230G230B230

●3色配色

C35Y10　　　C10Y30
R166G221B214 R240G241B198

C40M10Y30K10
R157G180B168

C45M5Y10K15　C28Y25
R119G170B174 R184G227B183

Y30
R255G246B199

C40M20Y10K10　　K10
R154G168B187 R230G230B230

C5M20Y40K8
R221G184B126

C40M30Y10K10 C20M30Y10K10
R153G153B176 R190G167B180

C35Y10
R166G221B214

WHITE　　C20M30Y10K10
R255G255B255 R190G167B180

 YEN

C35Y10
R166G221B214

●文字配色（4、5色）

平
和

■C8M35Y15K25
R173G121B132

■C40M30Y10K10
R153G153B176

Y30
R255G246B199

■C28Y25
R184G227B183

雪
月
花

Y30
R255G246B199

K10
R230G230B230

■C28Y25
R184G227B183

■C40M20Y10K10
R154G168B187

春
夏
秋
冬

■C35M10Y45K10
R150G177B118

■C45M5Y10K15
R119G170B174

■C20M30Y10K10
R190G167B180

□WHITE
R255G255B255

■C35Y10
R166G221B214

●圖案配色（5色）

■C8M35Y15K25
R173G121B132

■C5M20Y40K8
R221G184B126

■C40M10Y30K10
R157G180B168

■C40M30Y10K10
R153G153B176

■C10Y30
R240G241B198

●單色調色盤

●C28Y25
R184G227B183

●C35Y10
R166G221B21

●C45Y3
R140G212B223

●C62M5Y25
R97G182B169

●C50M10Y3
R127G187B210

●C78M60
R63G73B159

C30
R190G225B246

C50Y20
R147G202B207

C60Y10
R117G193B221

C60M20
R118G166B212

WHITE
R255G255B255

日本人對於剎那間的事件也心動不已。剎那源自佛家語，表示極為短暫的時間。時間之短如同彈指之間，而稱為一彈指，據說一彈指為65個剎那。當把人生當作一瞬間，不由得讓人感到人生的虛幻。配色主軸為象徵速度的藍色系色彩。

B-zone

6

虛幻

剎那

（剎那）

為了表現實際當下的瞬間，形象定位在能量軸稍微上方的位置，可以感受到微弱的能量。

●2色配色

C28Y25
R184G227B183

C35Y10
R166G221B214

C45Y3
R140G212B223

C62M5Y25
R97G182B169

C78M60
R63G73B159

C78M60
R63G73B159

C60M20
R118G166B212

WHITE
R255G255B255

C30
R190G225B246

C50M10Y3
R127G187B210

●3色配色

C62M5Y25 C60M20
R97G182B169 R118G166B212

C78M60 C60Y10
R63G73B159 R117G193B221

C50Y20 C35Y10
R147G202B207 R166G221B214

C50M10Y3 C78M60
R127G187B210 R63G73B159

C30 C28Y25
R190G225B246 R184G227B183

C30
R190G225B246

WHITE
R255G255B255

C78M60
R63G73B159

C28Y25
R184G227B183

C60M20
R118G166B212

●文字配色（4、5色）

平和

■C60M20
R118G166B212

■C78M60
R63G73B159

C30
R190G225B246

C45Y3
R140G212B223

雪月花

■C62M5Y25
R97G182B169

■C50M10Y3
R127G187B210

■C60M20
R118G166B212

□WHITE
R255G255B255

春夏秋冬

C28Y25
R184G227B183

C45Y3
R140G212B223

C50Y20
R147G202B207

C35Y10
R166G221B214

■C78M60
R63G73B159

●圖案配色（5色）

□WHITE
R255G255B255

■C78M60
R63G73B159

C28Y25
R184G227B183

C62M5Y25
R97G182B169

■C60M20
R118G166B212

7

虛幻 暫時（暫く）

這個詞彙不是指剎那般短促的時間，而是指一小片刻。這個詞用來表達這一小段的時間。當有人喊道「暫停一下」，表示請給我一點時間。歌舞伎十八番戲目之一的「暫」，其命名就源自於飾演武生角色的主角現身時會喊一聲「暫停一下」。配色主要使用綠色。

為了表現時間長度而與現在保持距離。形狀重複讓人感覺時間的存在。

● 單色調色盤

● C28Y25
R184G227B183

● C35Y10
R166G221B214

● C40M7Y60
R153G196B102

● C60Y50
R102G191B127

● C62M5Y25
R97G182B169

Y30
R255G246B199

C10Y30
R240G241B198

C90M20Y10
G137B190

K10
R230G230B230

WHITE
R255G255B255

● 2色配色

C28Y25
R184G227B183

C62M5Y25
R97G182B169

C35Y10
R166G221B214

Y30
R255G246B199

C40M7Y60
R153G196B102

C90M20Y10
G137B190

C60Y50
R102G191B127

C10Y30
R240G241B198

K10
R230G230B230

JPN

C62M5Y25
R97G182B169

● 3色配色

C62M5Y25 C35Y10
R97G182B169 R166G221B214

Y30
R255G246B199

C28Y25 C60Y50
R184G227B183 R102G191B127

C90M20Y10
G137B190

C40M7Y60 C62M5Y25
R153G196B102 R97G182B169

C10Y30
R240G241B198

C35Y10 C90M20Y10
R166G221B214 G137B190

WHITE
R255G255B255

C60Y50 C90M20Y10
R102G191B127 G137B190

YEN

C10Y30
R240G241B198

● 文字配色（4、5色）

平和

■ C60Y50
R102G191B127

■ C90M20Y10
G137B190

■ K10
R230G230B230

■ C35Y10
R166G221B214

雪月花

□ WHITE
R255G255B255

■ C90M20Y10
G137B190

Y30
R255G246B199

■ C40M7Y60
R153G196B102

春夏秋冬

Y30
R255G246B199

■ K10
R230G230B230

■ C28Y25
R184G227B183

C10Y30
R240G241B198

■ C62M5Y25
R97G182B169

● 圖案配色（5色）

□ C60Y50
R102G191B127

■ C40M7Y60
R153G196B102

■ C35Y10
R166G221B214

■ C28Y25
R184G227B183

■ C90M20Y10
G137B190

●單色調色盤

詞彙意指無所事事、百無聊賴、陷入沉思的樣子。鐮倉時代的《徒然草》（作者爲吉田兼好）就是作者開暇時寫下的隨筆，表現了開暇無事的寂寞，也因此映襯出眼前的景致與精神世界，在無所事事的現況處境下感悟人生的意義。配色沒有明度差異，充滿悠閒感。

• C45Y3
R140G212B223

• C50M10Y3
R127G187B210

C75M20
R66G147B195

C45M5Y10K15
R119G170B174

C30M10
R189G209B234

C50M40
R143G143B190

C90M20Y10
G137B190

C40M10Y20K10
R156G181B183

C70M40Y30K30
R74G95B111

C70M50Y30K30
R75G84B104

K20
R204G204B204

K10
R230G230B230

新

強　　弱

★

舊

雖然定位於當下的時刻，卻沒有感受到所處定位的能量強度，但整體氛圍並不微弱。

●2色配色

C45Y3
R140G212B223

K20
R204G204B204

C50M10Y3
R127G187B210

C50M40
R143G143B190

C75M20
R66G147B195

C30M10
R189G209B234

C45M5Y10K15
R119G170B174

C70M40Y30K30
R74G95B111

C45M5Y10K15
R119G170B174

JPN

K10
R230G230B230

●3色配色

C50M10Y3
R127G187B210

C40M10Y20K10
R156G181B183

C90M20Y10
G137B190

C50M40
R143G143B190

C45M5Y10K15
R119G170B174

C70M50Y30K30
R75G84B104

C30M10
R189G209B234

K20
R204G204B204

C75M20
R66G147B195

C45M5Y10K15
R119G170B174

C45Y3
R140G212B223

K10
R230G230B230

C45Y3
R140G212B223

C70M40Y30K30
R74G95B111

YEN

C50M40
R143G143B190

●文字配色（4、5色）

平和

■ K20
R204G204B204

■ C70M40Y30K30
R74G95B111

■ C50M40
R143G143B190

■ C45M5Y10K15
R119G170B174

雪月花

■ C90M20Y10
G137B190

■ K10
R230G230B230

■ C70M50Y30K30
R75G84B104

■ C40M10Y20K10
R156G181B183

春夏秋冬

■ C50M10Y3
R127G187B210

■ C45Y3
R140G212B223

■ C40M10Y20K10
R156G181B183

■ C50M40
R143G143B190

■ K10
R230G230B230

●圖案配色（5色）

■ C50M40
R143G143B190

■ C30M10
R189G209B234

■ C45Y3
R140G212B223

■ C75M20
R66G147B195

■ C45M5Y10K15
R119G170B174

9

虛幻

浮世
（浮き世）

詞彙源自於佛教中的「憂世」，意指人處於毫無樂趣、盡是憂苦的世間，也就是今世（現世）。由於人們處在無常人世、生即是苦的世間，所以才會想要開心享樂，「浮世」就是由人們內心的這個祈願所創造的詞彙。現世即今，意即當今社會，表現出雖然不安穩，但仍讓人感到些許希望。

新

強　　弱

★

舊

原本代表今世（現世），但是流露出一絲希望。形象並非完全軟弱無力，還蘊含一股力量。

● 單色調色盤

● C45Y3
R140G212B223

● C50M10Y3
R127G187B210

● C5M20Y40K8
R221G184B126

● C35M10Y45K10
R150G177B118

● C45M5Y10K15
R119G170B174

● C75M20
R66G147B195

● C10M25Y60K30
R161G129B63

Y30
R255G246B199

C30M10
R189G209B234

C60M20
R118G166B212

C40M10Y30K10
R157G180B168

C40M10Y20K10
R156G181B183

C50M70Y70K10
R127G83B70

C90M60Y30
R49G86B126

K30
R179G179B179

WHITE
R255G255B255

● 2色配色

C45Y3
R140G212B223

C45M5Y10K15
R119G170B174

C50M10Y3
R127G187B210

C10M25Y60K30
R161G129B63

C5M20Y40K8
R221G184B126

C60M20
R118G166B212

C35M10Y45K10
R150G177B118

C30M10
R189G209B234

Y30
R255G246B199

JPN

C45M5Y10K15
R119G170B174

● 3色配色

C60M20
R118G166B212

Y30
R255G246B199

C35M10Y45K10
R150G177B118

C45M5Y10K15
R119G170B174

C5M20Y40K8
R221G184B126

C90M60Y30
R49G86B126

C10M25Y60K30
R161G129B63

C75M20
R66G147B195

C45Y3
R140G212B223

C50M70Y70K10
R127G83B70

C40M10Y20K10
R156G181B183

C30M10
R189G209B234

C90M60Y30
R49G86B126

WHITE
R255G255B255

YEN

C40M10Y30K10
R157G180B168

● 文字配色（4、5色）

平
和

■ C50M70Y70K10
R127G83B70

■ C90M60Y30
R49G86B126

C30M10
R189G209B234

■ C50M10Y3
R127G187B210

雪
月
花

C45Y3
R140G212B223

Y30
R255G246B199

■ C5M20Y40K8
R221G184B126

■ C75M20
R66G147B195

春
夏
秋
冬

■ C35M10Y45K10
R150G177B118

C60M20
R118G166B212

C40M10Y30K10
R157G180B168

C10M25Y60K30
R161G129B63

■ C90M60Y30
R49G86B126

● 圖案配色（5色）

■ C60M20
R118G166B212

■ C10M25Y60K30
R161G129B63

C30M10
R189G209B234

■ C35M10Y45K10
R150G177B118

■ C45M5Y10K15
R119G170B174

●單色調色盤

•M25Y30K5
R240G182B148

•C35Y10
R166G221B214

•C45Y3
R140G212B223

•C45M5Y10K15
R119G170B174

•C75M20
R66G147B195

C30M10
R189G209B234

C30M20
R188G192B221

C20M20
R209G201B223

C10M30
R226G191B212

C40M10Y20K10
R156G181B183

C40M30Y10K10
R153G153B176

C60Y10
R117G193B221

C50M40
R143G143B190

C90M60Y30
R49G86B126

K10
R230G230B230

WHITE
R255G255B255

這個詞很常用來代表日本精神。從詞彙中也可以感受到，大眾所謂的美德是指收斂、克制積極，而不是表現積極。然而原有的涵義爲膽怯與害羞，遠遠無關乎美德。自從儒家思想普遍爲大眾接受後，大家變得欣賞謙虛有禮的人。配色主要使用能淡化華麗色彩的藍色。

謙恭（慎ましい）

新
強　弱
舊

在這個詞組中擁有最接近現實的形象，位於氣質高雅的位置。

●2色配色

M25Y30K5
R240G182B148

C45M5Y10K15
R119G170B174

C35Y10
R166G221B214

C40M10Y20K10
R156G181B183

C45Y3
R140G212B223

C75M20
R66G147B195

C60Y10
R117G193B221

C30M10
R189G209B234

C90M60Y30
R49G86B126

JPN

C30M20
R188G192B221

●3色配色

C40M30Y10K10　C40M10Y20K10
R153G153B176　R156G181B183

C30M10
R189G209B234

C30M20　C35Y10
R188G192B221　R166G221B214

C75M20
R66G147B195

C30M10　C50M40
R189G209B234　R143G143B190

C90M60Y30
R49G86B126

C10M30　C45M5Y10K15
R226G191B212　R119G170B174

K10
R230G230B230

C45Y3　M25Y30K5
R140G212B223　R240G182B148

YEN

C50M40
R143G143B190

●文字配色（4、5色）

平和

■C75M20
R66G147B195

■C50M40
R143G143B190

■C10M30
R226G191B212

■C35Y10
R166G221B214

雪月花

■M25Y30K5
R240G182B148

■C90M60Y30
R49G86B126

□WHITE
R255G255B255

■C40M30Y10K10
R153G153B176

春夏秋冬

■C45Y3
R140G212B223

■C20M20
R209G201B223

■K10
R230G230B230

■C35Y10
R166G221B214

■C75M20
R66G147B195

●圖案配色（5色）

■C75M20
R66G147B195

■C50M40
R143G143B190

■C45M5Y10K15
R119G170B174

■C90M60Y30
R49G86B126

■M25Y30K5
R240G182B148

11

謙恭

羞愧（恥づかし）

這是指一個人覺得自己不如他人時的情緒反應，會感到尷尬或難為情。雖然和「溫柔」同樣是一種顧慮他人的心思，但並非為他人著想的體貼。容易害羞也代表這個人還很稚嫩，色彩表現屬於年輕調性，使用亮灰色調的配色。

形象並非清晰的形狀，輪廓不但模糊，而且不穩定。

●單色調色盤

●M25Y30K5 R240G182B148	●C28Y25 R184G227B183	●C35Y10 R166G221B214	●C45Y3 R140G212B223
●C62M5Y25 R97G182B169	●C8M35Y15K25 R173G121B132	●C25M5Y30K35 R124G142B110	C60Y10 R117G193B221
C20M30Y10K10 R190G167B180	C60M20Y40K30 R93G121B115	K10 R230G230B230	K20 R204G204B204

WHITE R255G255B255

●2色配色

M25Y30K5 R240G182B148 / K10 R230G230B230

C28Y25 R184G227B183 / C45Y3 R140G212B223

C35Y10 R166G221B214 / C62M5Y25 R97G182B169

WHITE R255G255B255 / C20M30Y10K10 R190G167B180

K10 R230G230B230 **JPN** C8M35Y15K25 R173G121B132

●3色配色

C62M5Y25 R97G182B169 / C20M30Y10K10 R190G167B180 / K10 R230G230B230

C28Y25 R184G227B183 / K10 R230G230B230 / C60M20Y40K30 R93G121B115

C25M5Y30K35 R124G142B110 / K10 R230G230B230 / M25Y30K5 R240G182B148

C35Y10 R166G221B214 / K20 R204G204B204 / C8M35Y15K25 R173G121B132

C25M5Y30K35 R124G142B110 / C62M5Y25 R97G182B169 **YEN** C28Y25 R184G227B183

●文字配色（4、5色）

平和
■C60M20Y40K30 R93G121B115
□WHITE R255G255B255
■C45Y3 R140G212B223
■C25M5Y30K35 R124G142B110

雪月花
■M25Y30K5 R240G182B148
■K10 R230G230B230
■C28Y25 R184G227B183
■C62M5Y25 R97G182B169

春夏秋冬
□WHITE R255G255B255
■C20M30Y10K10 R190G167B180
■C60Y10 R117G193B221
■C8M35Y15K25 R173G121B132
■K20 R204G204B204

●圖案配色（5色）

■C20M30Y10K10 R190G167B180
■M25Y30K5 R240G182B148
□WHITE R255G255B255
■C60M20Y40K30 R93G121B115
■C28Y25 R184G227B183

●單色調色盤

- C28Y25
 R184G227B183
- C35Y10
 R166G221B214
- C45Y3
 R140G212B223
- C50M10Y3
 R127G187B210

- C45Y20
 R140G210B188
- C45M5Y10K15
 R119G170B174
- C40M10Y20K10
 R156G181B183
- C70M30Y30K30
 R74G105B118

K10
R230G230B230

這是指在安靜的場所輕聲細語說出不便讓人聽見的話語。放低音量、附耳細語地說話,也就是所謂的竊竊私語。日文中的「ささ(SASA)」一詞有細小的意思。現在日文漢字有時會寫成「私語」,讀做「SASAME」。有種在某處秘密行事的感覺。色彩以藍色系為主,並且使用亮灰色來點綴。

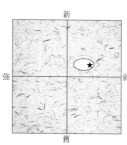

新
強　弱
舊

在這個詞組中,詞彙形象的能量較為微弱,但在表現上帶點細膩的韻律感。

<div style="text-align:right">

12

謙恭

耳語

(ささめき)

B-zone

</div>

●2色配色

C28Y25
R184G227B183

C45Y20
R140G210B188

C35Y10
R166G221B214

C45M5Y10K15
R119G170B174

C45Y3
R140G212B223

C40M10Y20K10
R156G181B183

C50M10Y3
R127G187B210

C35Y10
R166G221B214

K10
R230G230B230

JPN

C45Y20
R140G210B188

●3色配色

C45M5Y10K15
R119G170B174
K10
R230G230B230

C45Y20
R140G210B188

C45Y3
R140G212B223
C28Y25
R184G227B183

C45M5Y10K15
R119G170B174

C40M10Y20K10
R156G181B183
C50M10Y3
R127G187B210

K10
R230G230B230

C70M30Y30K30
R74G105B118
C45M5Y10K15
R119G170B174

C35Y10
R166G221B214

C45M5Y10K15
R119G170B174
C70M30Y30K30
R74G105B118

YEN

C28Y25
R184G227B183

●文字配色(4、5色)

平和

- C45M5Y10K15
 R119G170B174
- C70M30Y30K30
 R74G105B118
- K10
 R230G230B230
- C45Y3
 R140G212B223

雪月花

- K10
 R230G230B230
- C28Y25
 R184G227B183
- C70M30Y30K30
 R74G105B118
- C50M10Y3
 R127G187B210

春夏秋冬

- C35Y10
 R166G221B214
- C45Y3
 R140G212B223
- C28Y25
 R184G227B183
- C45Y20
 R140G210B188
- C45M5Y10K15
 R119G170B174

●圖案配色(5色)

- C45Y3
 R140G212B223
- C70M30Y30K30
 R74G105B118
- C45Y20
 R140G210B188
- C40M10Y20K10
 R156G181B183
- C28Y25
 R184G227B183

13

溫柔

溫柔（優し）

原本的意思和現代日文所指的「溫柔」有微妙的不同。在古代還有讓人感覺身形纖細的涵義。因此詞彙還帶有害羞的意味。而現代日文所指「溫柔」的意思，就是從這份害羞、顧慮周遭感受的謹慎小心衍生而來。有此性格的人令人感到樸實、沉穩、有濃濃的人情味。

形象為年輕氣息中流露粉紅色調的柔和，比起大圖案比較適合用小圖案點綴。

●單色調色盤

- ●M15Y8 R253G217B217
- ●M45Y12 R249G142B173
- ●M40Y35 R251G154B133
- ●C28Y25 R184G227B183

- ●C35Y10 R166G221B214
- ●C45Y3 R140G212B223
- ●C50M10Y3 R127G187B210
- ●C75M20 R66G147B195

- ●C45M5Y10K15 R119G170B174
- C40M10Y20K10 R156G181B183
- C90M20Y10 G137B190
- K10 R230G230B230

- K20 R204G204B204
- WHITE R255G255B255

●2色配色

M15Y8 R253G217B217 / K20 R204G204B204

M45Y12 R249G142B173 / M15Y8 R253G217B217

M40Y35 R251G154B133 / K10 R230G230B230

C28Y25 R184G227B183 / C45Y3 R140G212B223

M15Y8 R253G217B217 / C45Y3 R140G212B223

JPN

●3色配色

C40M10Y20K10 R156G181B183 / C50M10Y3 R127G187B210 / M15Y8 R253G217B217

C28Y25 R184G227B183 / M15Y8 R253G217B217 / M40Y35 R251G154B133

C35Y10 R166G221B214 / M45Y12 R249G142B173 / C75M20 R66G147B195

M15Y8 R253G217B217 / WHITE R255G255B255 / C45Y3 R140G212B223

WHITE R255G255B255 / C28Y25 R184G227B183 / M45Y12 R249G142B173

YEN

●文字配色（4、5色）

平和

- ■C45M5Y10K15 R119G170B174
- ■C90M20Y10 G137B190
- ■M15Y8 R253G217B217
- ■M40Y35 R251G154B133

雪月花

- ■M45Y12 R249G142B173
- ■C28Y25 R184G227B183
- ■C45Y3 R140G212B223
- □WHITE R255G255B255

春夏秋冬

- ■C50M10Y3 R127G187B210
- ■C75M20 R66G147B195
- ■M45Y12 R249G142B173
- ■C40M10Y20K10 R156G181B183
- ■K10 R230G230B230

●圖案配色（5色）

- ■M45Y12 R249G142B173
- ■C28Y25 R184G227B183
- ■C35Y10 R166G221B214
- ■C75M20 R66G147B195
- ■K20 R204G204B204

●單色調色盤

• C45Y3 R140G212B223	• C50M10Y3 R127G187B210	• C75M20 R66G147B195	• C78M30Y18K8 R54G115B145
C30M10 R189G209B234	C60Y10 R117G193B221	C60M20 R118G166B212	C80M40 R67G120B182
C80M20Y40 R67G144B151	C90M40Y30 R38G111B145	K10 R230G230B230	K30 R179G179B179
WHITE R255G255B255			

從日文「聡」的耳字旁就可以理解，意指聽覺靈敏。充分理解、聽懂他人的話語，而衍生出聰明之意。散發著腦筋靈活又聰明的知性氣質。配色時使用以藍色系為主的色彩，就可以強烈表現知性的形象。不過需注意使用過多的藍色系色彩，會加深冷淡的感覺。

形狀鮮明、線條筆直的元素最適合這個形象，散發青年般的活力與朝氣。

●2色配色

C45Y3 R140G212B223 / C60M20 R118G166B212

C50M10Y3 R127G187B210 / C80M40 R67G120B182

C75M20 R66G147B195 / C90M40Y30 R38G111B145

C78M30Y18K8 R54G115B145 / C30M10 R189G209B234

K10 R230G230B230 / C80M40 R67G120B182

●3色配色

C80M20Y40 R67G144B151 / C75M20 R66G147B195 / C50M10Y3 R127G187B210

C30M10 R189G209B234 / C60Y10 R117G193B221 / C78M30Y18K8 R54G115B145

C80M40 R67G120B182 / C60M20 R118G166B212 / K10 R230G230B230

C45Y3 R140G212B223 / K30 R179G179B179 / C90M40Y30 R38G111B145

C90M40Y30 R38G111B145 / C80M40 R67G120B182 / C50M10Y3 R127G187B210

●文字配色（4、5色）

- C90M40Y30 R38G111B145
- C80M20Y40 R67G144B151
- C60Y10 R117G193B221
- C30M10 R189G209B234

- WHITE R255G255B255
- K30 R179G179B179
- C30M10 R189G209B234
- C75M20 R66G147B195

- C50M10Y3 R127G187B210
- K10 R230G230B230
- C45Y3 R140G212B223
- C60M20 R118G166B212
- C90M40Y30 R38G111B145

●圖案配色（5色）

- C75M20 R66G147B195
- C30M10 R189G209B234
- C80M20Y40 R67G144B151
- C45Y3 R140G212B223
- K30 R179G179B179

15

溫柔 依戀（恋し）

這不是指對身旁之人懷抱的情感，而是指遠距離的情況下，甚至無法輕易相會時的情感。思念著分離的人，心中懷著哀傷的情緒。《萬葉集》等作品中有許多相關的和歌。這個詞彙除了可以用在人的身上，還可以用在難以忘懷的場所。配色是由深淺不一的粉紅色系組成。

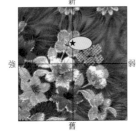

新
強　弱
舊

這是溫柔中擁有最強能量的形象，特徵是稍有跨至成長色區。

●單色調色盤

● M45Y12
R249G142B173

● M25Y30K5
R240G182B148

● C35Y10
R166G221B214

● C35M38
R165G138B194

● C45M45K20
R112G94B146

● C30M55Y5
R177G104B168

● C35M5Y85
R166G204B50

● C80M8Y60
R51G154B106

Y30
R255G246B199

C10Y30
R240G241B198

C30M10
R189G209B234

C10M30
R226G191B212

C50M40
R143G143B190

C90Y40
G157B165

C70M60
R98G98B159

C10M70Y10
R209G107B144

●2色配色

M45Y12
R249G142B173

M25Y30K5
R240G182B148

C35M38
R165G138B194

C10M30
R226G191B212

C10M30
R226G191B212

JPN

C30M55Y5
R177G104B168

C10M70Y10
R209G107B144

M45Y12
R249G142B173

Y30
R255G246B199

C10M70Y10
R209G107B144

●3色配色

C10M30　C35M5Y85
R226G191B212 R166G204B50

C80M8Y60　C35M38
R51G154B106 R165G138B194

C70M60　C10M70Y10
R98G98B159 R209G107B144

M25Y30K5　M45Y12
R240G182B148 R249G142B173

Y30　C70M60
R255G246B199 R98G98B159

YEN

C30M55Y5
R177G104B168

M45Y12
R249G142B173

C10M30
R226G191B212

C45M45K20
R112G94B146

M45Y12
R249G142B173

●文字配色（4、5色）

平和

雪月花

春夏秋冬

■ C10M70Y10
R209G107B144

■ C70M60
R98G98B159

■ M25Y30K5
R240G182B148

■ C35M38
R165G138B194

■ C30M55Y5
R177G104B168

■ C80M8Y60
R51G154B106

■ C10M70Y10
R209G107B144

■ C10M30
R226G191B212

■ M45Y12
R249G142B173

■ C30M10
R189G209B234

Y30
R255G246B199

■ C10M30
R226G191B212

■ C45M45K20
R112G94B146

●圖案配色（5色）

■ C10M70Y10
R209G107B144

■ C35M38
R165G138B194

■ C35M5Y85
R166G204B50

■ M45Y12
R249G142B173

■ C10Y30
R240G241B198

●單色調色盤

• M45Y12
R249G142B173

• M40Y35
R251G154B133

• M58Y25
R249G109B135

• C8M35Y15K25
R173G121B132

C20M20
R209G201B223

C10M30
R226G191B212

M50Y10
R237G157B173

M80Y50
R219G83B90

C30M50Y30K30
R137G103B107

K20
R204G204B204

戀情讓人感到哀傷淒苦，忘情草是能讓人忘卻這份苦澀的草。然而這並非實際存在的植物，而是幻想希望有這種草。這代表戀情之苦澀，讓人不論做任何事都無法忘懷。這並非淡淡的單相思，而是深陷苦惱的單戀。配色以粉紅色系爲主，卻加上暗沉色彩。

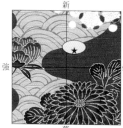

能量雖然強烈，但一點也感受不到光明希望。

●2色配色

M45Y12
R249G142B173

M80Y50
R219G83B90

M40Y35
R251G154B133

M58Y25
R249G109B135

M58Y25
R249G109B135

C30M50Y30K30
R137G103B107

C8M35Y15K25
R173G121B132

C10M30
R226G191B212

C30M50Y30K30
R137G103B107

JPN

M50Y10
R237G157B173

●3色配色

C20M20 M58Y25
R209G201B223 R249G109B135

M80Y50
R219G83B90

C10M30 C30M50Y30K30
R226G191B212 R137G103B107

M58Y25
R249G109B135

C8M35Y15K25 K20
R173G121B132 R204G204B204

M50Y10
R237G157B173

M40Y35 M80Y50
R251G154B133 R219G83B90

C30M50Y30K30
R137G103B107

K20 C20M20
R204G204B204 R209G201B223

YEN

C8M35Y15K25
R173G121B132

●文字配色（4、5色）

平和

■ M80Y50
R219G83B90

■ C30M50Y30K30
R137G103B107

■ C10M30
R226G191B212

■ M58Y25
R249G109B135

雪月花

■ C30M50Y30K30
R137G103B107

■ C8M35Y15K25
R173G121B132

■ M58Y25
R249G109B135

春夏秋冬

■ M45Y12
R249G142B173

■ C20M20
R209G201B223

■ M40Y35
R251G154B133

■ C10M30
R226G191B212

■ M80Y50
R219G83B90

●圖案配色（5色）

■ M58Y25
R249G109B135

■ M40Y35
R251G154B133

□ C20M20
R209G201B223

■ C10M30
R226G191B212

■ C30M50Y30K30
R137G103B107

39

17

B-zone

純真

天眞（初々し）

詞彙有嶄新的意味，但比起小孩更常指稱涉世未深的人，形容經驗不足、尚不熟練的樣子。因此整體散發的感覺是不諳世事，單純無邪。另外，也可以形容還不熟練而感到害羞或膽怯的情況。色彩以明亮色系爲主，呈現年輕的配色。

形象年輕但顯然不可靠。另外，也有今後將萌芽生長的形象。

●單色調色盤

- M45Y12
R249G142B173

- M40Y35
R251G154B133

- M25Y30K5
R240G182B148

- C28Y25
R184G227B183

- C45M5Y10K15
R119G170B174

Y30
R255G246B199

C10Y30
R240G241B198

C20M20
R209G201B223

C10M30
R226G191B212

C40M20Y10K10
R154G168B187

K10
R230G230B230

WHITE
R255G255B255

●2色配色

M45Y12
R249G142B173

Y30
R255G246B199

M40Y35
R251G154B133

C10Y30
R240G241B198

M25Y30K5
R240G182B148

C40M20Y10K10
R154G168B187

C28Y25
R184G227B183

C45M5Y10K15
R119G170B174

Y30
R255G246B199

C20M20
R209G201B223

●3色配色

C45M5Y10K15
R119G170B174

Y30
R255G246B199

M25Y30K5
R240G182B148

C20M20
R209G201B223

M45Y12
R249G142B173

WHITE
R255G255B255

C10M30
R226G191B212

C10Y30
R240G241B198

C40M20Y10K10
R154G168B187

C28Y25
R184G227B183

M40Y35
R251G154B133

K10
R230G230B230

M45Y12
R249G142B173

C45M5Y10K15
R119G170B174

YEN

C10Y30
R240G241B198

●文字配色（4、5色）

■ C45M5Y10K15
R119G170B174

■ C40M20Y10K10
R154G168B187

■ C10Y30
R240G241B198

■ M25Y30K5
R240G182B148

■ M45Y12
R249G142B173

□ WHITE
R255G255B255

■ C45M5Y10K15
R119G170B174

■ C28Y25
R184G227B183

■ C10M30
R226G191B212

■ C10Y30
R240G241B198

■ M40Y35
R251G154B133

■ K10
R230G230B230

■ C40M20Y10K10
R154G168B187

●圖案配色（5色）

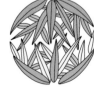

■ M45Y12
R249G142B173

■ M40Y35
R251G154B133

■ M25Y30K5
R240G182B148

■ Y30
R255G246B199

■ C28Y25
R184G227B183

40

●單色調色盤

- C100M35Y10
R6G103B159
- C75M20
R66G147B195
- C45Y3
R140G212B223
- C45M5Y10K15
R119G170B174

C90M20Y10
G137B190

C80M40
R67G120B182

C30M10
R189G209B234

C100M40Y10K30
G82B123

C100M60K30
G63B113

C100M60Y30K20
G68B103

C100M80Y40
R21G53B95

C40M20Y10K10
R154G168B187

C70M30Y30K30
R74G105B118

- K50
R127G127B127

- C20M25Y25K75
R50G44B40

WHITE
R255G255B255

日本有許多預告季節來臨的詞彙。這一點反映出日本人長久以來在生活中對季節變換的觀察入微。日文的「時雨」是指驟雨，但特別指秋天將盡，冬季將臨時落下的陣雨。如果下起這道陣雨，人們就知道冬天就要來臨。在下雪的地方，伴隨雷聲的落雪則預告了雪季將至。配色使用以深藍色系爲主的色彩。

新

強　　弱

舊

原本屬於枯萎色區，但有初始之意，而定位在萌芽色區。

18

純眞

B-zone

秋冬之際最初的陣雨

（初時雨）

●2色配色

C100M35Y10
R6G103B159

C100M80Y40
R21G53B95

C75M20
R66G147B195

C100M40Y10K30
G82B123

C45Y3
R140G212B223

C100M60Y30K20
G68B103

C45M5Y10K15
R119G170B174

C100M60K30
G63B113

C100M80Y40
R21G53B95

JPN

C90M20Y10
G137B190

●3色配色

C100M40Y10K30 C80M40
G82B123　R67G120B182

C45M5Y10K15
R119G170B174

C70M30Y30K30 C90M20Y10
R74G105B118 G137B190

C20M25Y25K75
R50G44B40

C100M35Y10 C100M60Y30K20
R6G103B159　G68B103

C30M10
R189G209B234

C40M20Y10K10 C100M35Y10
R154G168B187 R6G103B159

C100M60K30
G63B113

C45Y3　　C45M5Y10K15
R140G212B223 R119G170B174

YEN

C100M60K30
G63B113

●文字配色（4、5色）

- C100M40Y10K30
G82B123
- C100M60K30
G63B113
- C45Y3
R140G212B223
- C75M20
R66G147B195

- □WHITE
R255G255B255
- C100M80Y40
R21G53B95
- C30M10
R189G209B234
- C100M35Y10
R6G103B159

- C45Y3
R140G212B223
- C90M20Y10
G137B190
- C80M40
R67G120B182
- C40M20Y10K10
R154G168B187
- C100M60Y30K20
G68B103

●圖案配色（5色）

- C100M35Y10
R6G103B159
- C80M40
R67G120B182
- C45M5Y10K15
R119G170B174
- C100M40Y10K30
G82B123
- C30M10
R189G209B234

19

純眞

嬌豔

（生めかし）

詞彙帶有很深的涵義，意思爲一個人不講究繁文縟節、不誇大炫耀，乍看彷彿涉世未深。其實外表雖看似如此，內在卻展現出沉著、洗鍊又美麗的樣子。年輕、天眞卻優雅。此外詞彙還有一層意思，是指充滿明豔動人的魅力。配色以深色調的粉紅色爲主。

新

強　　　弱

舊

形象原本也可歸類在成熟色區，但因爲強調表面的天眞，而設定在這個位置。

●單色調色盤

● C30M5Y95
R179G208B28

● C100M35Y10
R6G103B159

● M45Y12
R249G142B173

● C28Y25
R184G227B183

● C45Y3
R140G212B223

● C40M7Y60
R153G196B102

● C60Y50
R102G191B127

● C35M10Y45K10
R150G177B118

C60Y100
R119G182B10

C80Y70
R64G164B113

C90Y40
G157B165

C10Y30
R240G241B198

C10M30
R226G191B212

C40M30Y10K10
R153G153B176

K10
R230G230B230

WHITE
R255G255B255

● 2色配色

C30M5Y95
R179G208B28

M45Y12
R249G142B173

C100M35Y10
R6G103B159

C60Y50
R102G191B127

M45Y12
R249G142B173

K10
R230G230B230

C28Y25
R184G227B183

M45Y12
R249G142B173

C90Y40
G157B165

JPN

C10M30
R226G191B212

● 3色配色

C90Y40 C10M30
G157B165 R226G191B212

C10Y30
R240G241B198

M45Y12 C80Y70
R249G142B173 R64G164B113

C28Y25
R184G227B183

C10M30 C30M5Y95
R226G191B212 R179G208B28

C40M30Y10K10
R153G153B176

C45Y3 C35M10Y45K10
R140G212B223 R150G177B118

M45Y12
R249G142B173

M45Y12 C45Y3
R249G142B173 R140G212B223

YEN

C100M35Y10
R6G103B159

● 文字配色（4、5色）

平和

■ C100M35Y10
R6G103B159

■ C80Y70
R64G164B113

■ C40M7Y60
R153G196B102

■ C10M30
R226G191B212

雪月花

■ C90Y40
G157B165

■ C40M30Y10K10
R153G153B176

■ C100M35Y10
R6G103B159

■ M45Y12
R249G142B173

春夏秋冬

■ M45Y12
R249G142B173

■ C45Y3
R140G212B223

■ C30M5Y95
R179G208B28

■ K10
R230G230B230

■ C90Y40
G157B165

● 圖案配色（5色）

■ M45Y12
R249G142B173

■ C30M5Y95
R179G208B28

■ C90Y40
G157B165

■ C60Y50
R102G191B127

■ C10Y30
R240G241B198

●單色調色盤

●C30M5Y95
R179G208B28

●C40M7Y60
R153G196B102

●C60Y50
R102G191B127

●M40Y35
R251G154B133

●M25Y30K5
R240G182B148

C60Y100
R119G182B10

C80Y70
R64G164B113

M5Y50
R255G234B154

Y30
R255G246B199

C20M20
R209G201B223

C10M30Y20K10
R210G174B168

C40M10Y30K10
R157G180B168

C20M30Y10K10
R190G167B180

K10
R230G230B230

WHITE
R255G255B255

日文中的「ぐむ（GUMU）」爲接尾語，意思是發現某一預兆。這裡接在「芽」字之後，代表枝椏開始抽出嫩芽的樣子。春天的序曲響起，宣告了冬天的終結，開始新一季的樂章，處處歌頌著春日之美。這個詞彙還帶有雀躍、興奮的心情。配色使用以黃綠色系爲主的明亮色彩。

20

萌芽

萌芽 （芽ぐむ）

B-zone

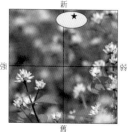

新
強　★　弱
舊

這是最能讓人感受新生的形象，初見時看似柔弱，卻帶有成長色區的強勁力道。

●2色配色

C30M5Y95
R179G208B28

M5Y50
R255G234B154

C40M7Y60
R153G196B102

WHITE
R255G255B255

C60Y50
R102G191B127

M5Y50
R255G234B154

M40Y35
R251G154B133

C60Y100
R119G182B10

C80Y70
R64G164B113

JPN

M25Y30K5
R240G182B148

●3色配色

C20M20
R209G201B223

M5Y50
R255G234B154

C60Y100
R119G182B10

M40Y35
R251G154B133

Y30
R255G246B199

C60Y50
R102G191B127

C10M30Y20K10
R210G174B168

C30M5Y95
R179G208B28

K10
R230G230B230

M25Y30K5
R240G182B148

C80Y70
R64G164B113

C30M5Y95
R179G208B28

M5Y50
R255G234B154

C80Y70
R64G164B113

YEN

C40M7Y60
R153G196B102

●文字配色（4、5色）

平和

□WHITE
R255G255B255

■C80Y70
R64G164B113

■C40M7Y60
R153G196B102

■M25Y30K5
R240G182B148

雪月花　春夏秋

■M40Y35
R251G154B133

■C30M5Y95
R179G208B28

■C60Y50
R102G191B127

Y30
R255G246B199

■C20M20
R209G201B223

■K10
R230G230B230

■M5Y50
R255G234B154

■C10M30Y20K10
R210G174B168

■C80Y70
R64G164B113

●圖案配色（5色）

■M40Y35
R251G154B133

■C30M5Y95
R179G208B28

■C80Y70
R64G164B113

■C60Y100
R119G182B10

Y30
R255G246B199

43

萌芽

21

晴朗（晴るかす）

人生有辛酸，有苦難。如果要用色彩詮釋，應該就是趨近暗黑的灰色。而這個詞就是形容揮去這片愁雲慘霧的景象。比起自我振奮，我們更常使用這個詞彙鼓舞人心。另外，也會使用這個詞彙表示嫌疑消除的時候。適合用水藍色系和黃色系的色彩，表現出晴朗愉快的配色。

新

★

強　　弱

舊

形象明亮晴朗，充滿活力，整體來說，位在代表初春的位置。

● 單色調色盤

●M15Y100
R255G217

●M35Y95
R255G166B14

●M5Y78
R255G242B55

●C35M5Y85
R166G204B50

●C55Y45K5
R109G187B129

●C28Y25
R184G227B183

●C45Y3
R140G212B223

M5Y50
R255G234B154

C60Y10
R117G193B221

C30M10
R189G209B234

K10
R230G230B230

WHITE
R255G255B255

● 2色配色

M15Y100
R255G217

C30M10
R189G209B234

M35Y95
R255G166B14

C28Y25
R184G227B183

M5Y78
R255G242B55

C60Y10
R117G193B221

C35M5Y85
R166G204B50

M5Y50
R255G234B154

M5Y50
R255G234B154

JPN

C55Y45K5
R109G187B129

● 3色配色

C28Y25
R184G227B183
C35M5Y85
R166G204B50

M5Y50
R255G234B154
C30M10
R189G209B234

M5Y50
R255G234B154
C55Y45K5
R109G187B129

C35M5Y85
R166G204B50
C60Y10
R117G193B221

C55Y45K5
R109G187B129
M35Y95
R255G166B14

YEN

M15Y100
R255G217

M35Y95
R255G166B14

C45Y3
R140G212B223

M5Y78
R255G242B55

M5Y78
R255G242B55

● 文字配色（4、5色）

平和

■C60Y10
R117G193B221

■C55Y45K5
R109G187B129

■M5Y78
R255G242B55

■C28Y25
R184G227B183

雪月花

■M5Y50
R255G234B154

□WHITE
R255G255B255

■C60Y10
R117G193B221

■M35Y95
R255G166B14

春夏秋冬

■M15Y100
R255G217

■C30M10
R189G209B234

■M5Y50
R255G234B154

■K10
R230G230B230

■C55Y45K5
R109G187B129

● 圖案配色（5色）

■M35Y95
R255G166B14

■M15Y100
R255G217

■C35M5Y85
R166G204B50

■C28Y25
R184G227B183

■C60Y10
R117G193B221

●單色調色盤

- M5Y78
R255G242B55
- M30Y65
R254G179B76
- C30Y50K5
R170G211B120
- M45Y12
R249G142B173

- M40Y35
R251G154B133
- C28Y25
R184G227B183
- C5M20Y40K8
R221G184B126
- C35M10Y45K10
R150G177B118

- C25M35Y10K20
R151G121B146
- M5Y50
R255G234B154
- Y30
R255G246B199
- C10Y30
R240G241B198

- C10M30
R226G191B212
- C40M10Y30K10
R157G180B168
- K10
R230G230B230
- WHITE
R255G255B255

詞彙本身就是立春的意思，也會單純形容春天的來到。詞彙表現出漫漫長冬結束，洋溢著迎接春天的喜悅。「立」字由人雙腳打開站立於大地之上構成，有種蓄勢待發的氛圍。配色以黃色系為主，表現百花齊放的景象。

22

萌芽

立春（春立つ）

新
強　　弱
舊

形象以明亮色調為主軸，新鮮又充滿能量，代表萌芽色區。

●2色配色

M5Y78
R255G242B55

C5M20Y40K8
R221G184B126

M30Y65
R254G179B76

Y30
R255G246B199

C30Y50K5
R170G211B120

M5Y50
R255G234B154

M45Y12
R249G142B173

C10Y30
R240G241B198

C40M10Y30K10
R157G180B168

JPN

Y30
R255G246B199

●3色配色

M5Y50　　　　C28Y25
R255G234B154　R184G227B183

M45Y12
R249G142B173

M5Y78　　　C30Y50K5
R255G242B55　R170G211B120

Y30
R255G246B199

C40M10Y30K10　　M5Y78
R157G180B168　R255G242B55

M40Y35
R251G154B133

C10M30　　　　M30Y65
R226G191B212　R254G179B76

WHITE
R255G255B255

M5Y50　　　　K10
R255G234B154　R230G230B230

YEN

M40Y35
R251G154B133

●文字配色（4、5色）

平和

- C40M10Y30K10
R157G180B168
- C25M35Y10K20
R151G121B146
- M5Y50
R255G234B154
- M30Y65
R254G179B76

雪月花

- C35M10Y45K10
R150G177B118
- C25M35Y10K20
R151G121B146
- M40Y35
R251G154B133
- M5Y78
R255G242B55

春夏秋冬

- C10Y30
R240G241B198
- M5Y78
R255G242B55
- C28Y25
R184G227B183
- C25M35Y10K20
R151G121B146
- M45Y12
R249G142B173

●圖案配色（5色）

- C30Y50K5
R170G211B120
- M45Y12
R249G142B173
- M40Y35
R251G154B133
- M5Y50
R255G234B154
- C35M10Y45K10
R150G177B118

23

萌芽

拂曉（曉）

日本人懂得欣賞時間的微妙變化，連天亮都分成幾個時段並且加以命名。拂曉是其中最爲人喜愛的時段。日本人將夜晚分成夜晚、深夜、拂曉三個階段。這個詞彙代表由夜晚轉爲天亮的時刻。以現代來說，是指天色微亮之時。配色時在深藍色系的色彩中，加入一點點紅色調。

這是代表一天初始的形象，位在比曙光更接近新的位置，整體色調偏暗，卻有萌芽的意味。

新
強　弱
舊

●單色調色盤

 C60M82
R106G38B142

 ●C30M55Y5
R177G104B168

 ●C85M70Y20K30
R32G36B86

 ●C65M80Y20K40
R56G24B70

 ●C45M80Y10K50
R70G22B66

●C100M70
G70B139

C90M90
R54G38B112

 C80M40
R67G120B182

C50M40
R143G143B190

 C50M100Y30K10
R114B73

 C50M80Y30
R136G70B108

C70M50Y30K30
R75G84B104

●2色配色

C60M82
R106G38B142
C100M70
G70B139

C30M55Y5
R177G104B168
C90M90
R54G38B112

C85M70Y20K30
R32G36B86
C50M80Y30
R136G70B108

C65M80Y20K40
R56G24B70
C80M40
R67G120B182

C50M40
R143G143B190
JPN
C45M80Y10K50
R70G22B66

●3色配色

C50M40　　C80M40
R143G143B190 R67G120B182
C65M80Y20K40
R56G24B70

C30M55Y5　C80M40
R177G104B168 R67G120B182
C85M70Y20K30
R32G36B86

C70M50Y30K30　C90M90
R75G84B104　R54G38B112
C60M82
R106G38B142

C45M80Y10K50　C100M70
R70G22B66　　G70B139
C50M40
R143G143B190

C50M100Y30K10 C90M90
R114B73　　R54G38B112
YEN
C80M40
R67G120B182

●文字配色（4、5色）

 平和
■C90M90
R54G38B112
■C70M50Y30K30
R75G84B104
■C80M40
R67G120B182
■C30M55Y5
R177G104B168

 雪月花
■C50M80Y30
R136G70B108
■C80M40
R67G120B182
■C50M40
R143G143B190
■C90M90
R54G38B112

 春夏秋冬
■C60M82
R106G38B142
■C50M40
R143G143B190
■C50M80Y30
R136G70B108
■C80M40
R67G120B182
■C85M70Y20K30
R32G36B86

●圖案配色（5色）

■C30M55Y5
R177G104B168
■C80M40
R67G120B182
■C60M82
R106G38B142
■C100M70
G70B139
■C85M70Y20K30
R32G36B86

●單色調色盤

● C60M82
R106G38B142

● C70M85K5
R79G29B131

● C8M75Y5
R226G65B150

● C75M20
R66G147B195

● C30M55Y5
R177G104B168

● M45Y12
R249G142B173

● M40Y35
R251G154B133

● M25Y30K5
R240G182B148

● C85M70Y20K30
R32G36B86

C80M40
R67G120B182

C50M40
R143G143B190

M50Y10
R237G157B173

C30M20
R188G192B221

C20M20
R209G201B223

C10M30
R226G191B212

C100M60K30
G63B113

萌芽
曙光
（曙）

接續拂曉之後的即是曙光。天空由紫轉紅，表示亮度漸增的時刻。夜晚漸漸微亮的景象，充滿期待與希望的氛圍，爲人們的內心注入光亮。這個詞彙和「清晨」的意思相同，不過帶有更多的紫色調、更顯神秘。因此我們在很多文學作品都可看到這個詞彙。色彩以暗藍色系爲主，再搭配亮紫色。

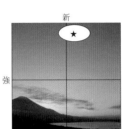

新
★
強　　　弱
舊

形象位於拂曉稍微下面的位置。
形象爲從無到有，新生、鮮活旺盛的力量。

●2色配色

C60M82
R106G38B142
C80M40
R67G120B182

C100M60K30
G63B113
M40Y35
R251G154B133

C8M75Y5
R226G65B150
C70M85K5
R79G29B131

C75M20
R66G147B195
C85M70Y20K30
R32G36B86

C30M55Y5
R177G104B168
JPN
C85M70Y20K30
R32G36B86

●3色配色

C50M40　　M50Y10
R143G143B190　R237G157B173
C85M70Y20K30
R32G36B86

C20M20　　C80M40
R209G201B223　R67G120B182
C70M85K5
R79G29B131

C85M70Y20K30　M40Y35
R32G36B86　R251G154B133
C60M82
R106G38B142

C30M55Y5　　C50M40
R177G104B168　R143G143B190
C100M60K30
G63B113

C75M20　　M50Y10
R66G147B195　R237G157B173
YEN
C100M60K30
G63B113

●文字配色（4、5色）

■ C70M85K5
R79G29B131

■ C100M60K30
G63B113

■ M25Y30K5
R240G182B148

■ C30M55Y5
R177G104B168

■ C85M70Y20K30
R32G36B86

■ C20M20
R209G201B223

■ C60M82
R106G38B142

■ C80M40
R67G120B182

■ C30M55Y5
R177G104B168

■ C30M20
R188G192B221

■ C60M82
R106G38B142

■ C80M40
R67G120B182

■ C100M60K30
G63B113

●圖案配色（5色）

■ C70M85K5
R79G29B131

■ C75M20
R66G147B195

■ C8M75Y5
R226G65B150

■ C100M60K30
G63B113

■ C50M40
R143G143B190

25

萌芽

黎明

（東雲）

日文的「目」也用來指稱細竹編織形成的網孔，而這個詞彙據說源自讓光線能照入室內的「竹窗網孔」。之後漸漸用來指稱天明微光，甚至指稱天亮。天明時分東邊的天空會漸漸亮起。天空轉亮的時間短暫，雲霧繚繞浮於天際。配色可讓人感受到從雲層透出的微光。

新

強　　　弱

舊

時段幾乎和拂曉相同，但是以東邊的天空為形象，呈現局部性的明亮。

●單色調色盤

- C30M55Y5
 R177G104B168
- M45Y12
 R249G142B173
- C25M35Y10K20
 R151G121B146
- C90M65Y20K40
 R20G35B75

- C85M70Y20K30
 R32G36B86
- C85M75Y20K50
 R23G22B59
- C30M20
 R188G192B221
- C20M20
 R209G201B223

C10M30
R226G191B212

C40M30Y10K10
R153G153B176

C20M30Y10K10
R190G167B180

C90M40Y30
R38G111B145

C80M60Y20
R76G92B137

C100M80Y40
R21G53B95

C70M60Y30K30
R75G73B96

●2色配色

C30M55Y5
R177G104B168

C90M65Y20K40
R20G35B75

M45Y12
R249G142B173

C85M70Y20K30
R32G36B86

C25M35Y10K20
R151G121B146

C100M80Y40
R21G53B95

C85M75Y20K50
R23G22B59

C90M40Y30
R38G111B145

C20M20
R209G201B223

JPN

C85M70Y20K30
R32G36B86

●3色配色

C85M70Y20K30 C80M60Y20
R32G36B86 R76G92B137

C70M60Y30K30 C20M30Y10K10
R75G73B96 R190G167B180

C20M20 C30M55Y5
R209G201B223 R177G104B168

C10M30 C85M75Y20K50
R226G191B212 R23G22B59

C25M35Y10K20 C30M55Y5
R151G121B146 R177G104B168

YEN

C70M60Y30K30
R75G73B96

M45Y12
R249G142B173

C90M40Y30
R38G111B145

C90M65Y20K40
R20G35B75

C80M60Y20
R76G92B137

●文字配色（4、5色）

平和

- C20M20
 R209G201B223
- C85M70Y20K30
 R32G36B86
- C80M60Y20
 R76G92B137
- C30M55Y5
 R177G104B168

雪月花

- C30M20
 R188G192B221
- M45Y12
 R249G142B173
- C90M40Y30
 R38G111B145
- C90M65Y20K40
 R20G35B75

春夏秋冬

- C30M55Y5
 R177G104B168
- C100M80Y40
 R21G53B95
- C90M40Y30
 R38G111B145
- C80M60Y20
 R76G92B137
- C20M20
 R209G201B223

●圖案配色（5色）

- C30M55Y5
 R177G104B168
- M45Y12
 R249G142B173
- C40M30Y10K10
 R153G153B176
- C20M30Y10K10
 R190G167B180
- C85M70Y20K30
 R32G36B86

●單色調色盤

- C75M20
R66G147B195

- C30M55Y5
R177G104B168

- M45Y12
R249G142B173

- M40Y35
R251G154B133

- M25Y30K5
R240G182B148

- C5M20Y40K8
R221G184B126

- C25M35Y10K20
R151G121B146

- C60Y10
R117G193B221

C50M40
R143G143B190

M30Y10
R247G197B200

C30M10
R189G209B234

C30M20
R188G192B221

C20M20
R209G201B223

C10M30
R226G191B212

C40M20Y10K10
R154G168B187

C40M30Y10K10
R153G153B176

在天亮的階段中，清晨擁有最明亮的氛圍。一如字面所示，晨曦照亮天空，可說是完全天亮的時段。夜空微微泛白，溫和輕柔地喚醒黎明。由於詞彙聲韻的特性，人們經常運用在古詩和歌中。這是人們習慣互道「早安」的時段。配色以亮紫色系和橙色系的色彩爲主。

26

萌芽

清晨（朝ぼらけ）

B-zone

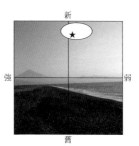

現實感越發強烈的早晨即將來到當下（現在），位於能量漸漸增強的位置。

●2色配色

C75M20
R66G147B195

C20M20
R209G201B223

C30M55Y5
R177G104B168

C60Y10
R117G193B221

M45Y12
R249G142B173

C40M30Y10K10
R153G153B176

M40Y35
R251G154B133

C50M40
R143G143B190

M25Y30K5
R240G182B148

JPN

C25M35Y10K20
R151G121B146

●3色配色

C5M20Y40K8
R221G184B126

M30Y10
R247G197B200

C50M40
R143G143B190

C30M55Y5
R177G104B168

M25Y30K5
R240G182B148

C30M20
R188G192B221

C40M30Y10K10
R153G153B176

C75M20
R66G147B195

C20M20
R209G201B223

M40Y35
R251G154B133

C60Y10
R117G193B221

C25M35Y10K20
R151G121B146

C50M40
R143G143B190

C30M55Y5
R177G104B168

YEN

C30M10
R189G209B234

●文字配色（4、5色）

平和

雪月花

春夏秋冬

■ C75M20
R66G147B195

■ C25M35Y10K20
R151G121B146

■ C30M20
R188G192B221

■ M25Y30K5
R240G182B148

■ M45Y12
R249G142B173

■ C20M20
R209G201B223

■ C5M20Y40K8
R221G184B126

■ C50M40
R143G143B190

■ M25Y30K5
R240G182B148

■ C30M10
R189G209B234

■ M40Y35
R251G154B133

■ C10M30
R226G191B212

■ C30M55Y5
R177G104B168

●圖案配色（5色）

■ C30M55Y5
R177G104B168

■ C75M20
R66G147B195

■ M40Y35
R251G154B133

■ M30Y10
R247G197B200

■ C20M20
R209G201B223

27

萌芽

萌發（萌ゆ）

春天一到，滿山遍野一齊吐新綠長嫩芽。嫩芽展葉成片的期間稱爲萌芽，而葉片正要生長之時稱爲萌發。對比萌芽時的黃綠色系，這時的色彩會帶點紅色調，讓人感受到其中的熱情。人們偏好在這一時期到郊外踏青，感受這種色彩能量。處處都散發著朝氣蓬勃的氣息。

新

★

強　　　　　　弱

舊

因爲形象充滿能量，屬於成長色區，年輕氣息明顯迎面而來。

●單色調色盤

- C35M5Y85
 R166G204B50
- C30Y50K5
 R170G211B120
- C55Y45K5
 R109G187B129
- C28Y25
 R184G227B183

- C10M25Y60K30
 R161G129B63
- C70M15Y65K25
 R57G113B69
- C5M20Y40K8
 R221G184B126
- C35M10Y45K10
 R150G177B118

C60Y100
R119G182B10

C80Y70
R64G164B113

Y30
R255G246B199

C10Y30
R240G241B198

C20M30Y100K20
R171G145

C60M10Y100K20
R99G141B12

C50M20Y70
R149G169B103

K10
R230G230B230

●2色配色

C35M5Y85
R166G204B50

C30Y50K5
R170G211B120

C55Y45K5
R109G187B129

C28Y25
R184G227B183

C20M30Y100K20
R171G145

JPN

Y30
R255G246B199

C60Y100
R119G182B10

Y30
R255G246B199

C10M25Y60K30
R161G129B63

C35M5Y85
R166G204B50

●3色配色

C60Y100　C5M20Y40K8
R119G182B10 R221G184B126

C35M5Y85　C55Y45K5
R166G204B50 R109G187B129

C30Y50K5　C70M15Y65K25
R170G211B120 R57G113B69

C35M10Y45K10　C10Y30
R150G177B118 R240G241B198

C70M15Y65K25 C20M30Y100K20
R57G113B69　R171G145

YEN

C10M25Y60K30
R161G129B63

Y30
R255G246B199

C60Y100
R119G182B10

C60M10Y100K20
R99G141B12

Y30
R255G246B199

●文字配色（4、5色）

平和

■ C60M10Y100K20
R99G141B12

■ C70M15Y65K25
R57G113B69

■ C35M5Y85
R166G204B50

■ K10
R230G230B230

雪月花

■ C80Y70
R64G164B113

□ C10Y30
R240G241B198

■ C10M25Y60K30
R161G129B63

■ C35M5Y85
R166G204B50

春夏秋冬

■ C20M30Y100K20
R171G145

■ Y30
R255G246B199

■ C60Y100
R119G182B10

■ C80Y70
R64G164B113

■ C30Y50K5
R170G211B120

●圖案配色（5色）

■ C35M5Y85
R166G204B50

■ C80Y70
R64G164B113

■ C5M20Y40K8
R221G184B126

■ C30Y50K5
R170G211B120

■ C28Y25
R184G227B183

●單色調色盤

• C35M5Y85
R166G204B50

• C100M35Y10
R6G103B159

• C30Y50K5
R170G211B120

• C55Y45K5
R109G187B129

• C45Y3
R140G212B223

C60Y100
R119G182B10

C80Y70
R64G164B113

C90Y40
G157B165

C60Y10
R117G193B221

WHITE
R255G255B255

日文古語爲「みつみづし（MIZUMIZUSHI）」。「瑞」這個日文漢字是形容光輝閃耀、朝氣蓬勃的樣子。重覆這個字有強調的意味。加上水會使整體氣圍更有光澤感，形容嬌嫩鮮美的樣子。詞彙還具有好兆頭，值得慶賀之意。配色以水藍色系和黃綠色系爲主，再搭配上白色。

鮮嫩（瑞々しい）

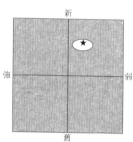

新
強　　弱
舊

形象擁有宛如新生的神聖氣圍，代表新鮮，因此在詞組中位於上方的位置。

●2色配色

C35M5Y85
R166G204B50
C90Y40
G157B165

C100M35Y10
R6G103B159
C30Y50K5
R170G211B120

C45Y3
R140G212B223
C80Y70
R64G164B113

C60Y100
R119G182B10
C45Y3
R140G212B223

C90Y40
G157B165
C45Y3
R140G212B223

●3色配色

C60Y10
R117G193B221
C60Y100
R119G182B10
C100M35Y10
R6G103B159

WHITE
R255G255B255
C45Y3
R140G212B223
C90Y40
G157B165

C80Y70
R64G164B113
C60Y10
R117G193B221
C30Y50K5
R170G211B120

C100M35Y10
R6G103B159
C35M5Y85
R166G204B50
WHITE
R255G255B255

C55Y45K5
R109G187B129
WHITE
R255G255B255
C100M35Y10
R6G103B159

●文字配色（4、5色）

■C80Y70
R64G164B113
□WHITE
R255G255B255
■C45Y3
R140G212B223
■C35M5Y85
R166G204B50

■C35M5Y85
R166G204B50
■C90Y40
G157B165
■C60Y10
R117G193B221
□WHITE
R255G255B255

■C45Y3
R140G212B223
■C100M35Y10
R6G103B159
■C30Y50K5
R170G211B120
□WHITE
R255G255B255
■C60Y100
R119G182B10

●圖案配色（5色）

■C35M5Y85
R166G204B50
■C100M35Y10
R6G103B159
■C55Y45K5
R109G187B129
□WHITE
R255G255B255
■C60Y10
R117G193B221

51

29

B-zone 鮮嫩

純淨（清げ）

古語中的美意味著可愛，純淨就是用來形容這種美麗。從美的觀點來看，「清麗脫俗」乃上乘之美，這是指本身光彩照人的清麗，純淨則是指外表顯現的美。不論何者都散發出澄淨的氣質、清澈端正的美感。配色為明亮的紫藍色系和黃綠色系的色彩組合。

新
強　弱
舊

因為象徵純淨的清麗美感，形象能量較為微弱淡薄。

●單色調色盤

●C28Y25
R184G227B183

●C45Y3
R140G212B223

●C62M5Y25
R97G182B169

●C75M20
R66G147B195

C30Y10
R192G224B230

C30M10
R189G209B234

C20M20
R209G201B223

C90Y40
G157B165

C80M40
R67G120B182

C60Y10
R117G193B221

C100M60K30
G63B113

WHITE
R255G255B255

●2色配色

C28Y25
R184G227B183

C45Y3
R140G212B223

C62M5Y25
R97G182B169

C75M20
R66G147B195

C75M20
R66G147B195

JPN

C60Y10
R117G193B221

C80M40
R67G120B182

WHITE
R255G255B255

C30M10
R189G209B234

C30Y10
R192G224B230

●3色配色

C80M40　C30M10
R67G120B182　R189G209B234

C20M20　C45Y3
R209G201B223　R140G212B223

C75M20　WHITE
R66G147B195　R255G255B255

C100M60K30　C28Y25
G63B113　R184G227B183

C30Y10　C20M20
R192G224B230　R209G201B223

YEN

C62M5Y25
R97G182B169

WHITE
R255G255B255

C30Y10
R192G224B230

C90Y40
G157B165

C75M20
R66G147B195

●文字配色（4、5色）

□WHITE
R255G255B255

■C90Y40
G157B165

■C60Y10
R117G193B221

■C28Y25
R184G227B183

■C45Y3
R140G212B223

■C20M20
R209G201B223

■C30Y10
R192G224B230

■C80M40
R67G120B182

■C62M5Y25
R97G182B169

□WHITE
R255G255B255

■C90Y40
G157B165

■C75M20
R66G147B195

■C45Y3
R140G212B223

●圖案配色（5色）

■C28Y25
R184G227B183

■C45Y3
R140G212B223

■C30M10
R189G209B234

■C75M20
R66G147B195

■C20M20
R209G201B223

●單色調色盤

• C28Y25
R184G227B183

• C45Y3
R140G212B223

• C45M5Y10K15
R119G170B174

• C100M35Y10
R6G103B159

• C55Y45K5
R109G187B129

• C62M5Y25
R97G182B169

C30Y10
R192G224B230

C40M10Y20K10
R156G181B183

C40M20Y10K10
R154G168B187

C80M40
R67G120B182

WHITE
R255G255B255

露水屬於秋天的元素，但是因爲微小，所以視爲虛無飄渺之物，而納入與虛無相同的色區。露水有充滿情調的意思。另外，由於露水會沾濕和服衣袖，所以也用來比喻成淚水。因此露重沾衣也用來形容多愁善感、容易落淚。當露水一多，就充滿水氣彌漫的氛圍。配色組合包括黃綠色系、水藍色系和白色。

30
鮮嫩

露重沾衣（露けし）

B-zone

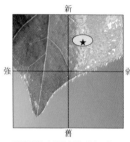

新

強　　　弱

舊

原本屬於成熟色區的形象，但明度高又較微弱，所以納入萌芽色區。

●2色配色

C28Y25
R184G227B183

C62M5Y25
R97G182B169

C45Y3
R140G212B223

C40M20Y10K10
R154G168B187

C55Y45K5
R109G187B129

C80M40
R67G120B182

C100M35Y10
R6G103B159

C30Y10
R192G224B230

WHITE
R255G255B255

JPN

C55Y45K5
R109G187B129

●3色配色

C45M5Y10K15　C28Y25
R119G170B174　R184G227B183

C100M35Y10
R6G103B159

C62M5Y25　C45Y3
R97G182B169　R140G212B223

WHITE
R255G255B255

C80M40　C40M10Y20K10
R67G120B182　R156G181B183

C30Y10
R192G224B230

C55Y45K5　C30Y10
R109G187B129　R192G224B230

WHITE
R255G255B255

C62M5Y25　C100M35Y10
R97G182B169　R6G103B159

YEN

C30Y10
R192G224B230

●文字配色（4、5色）

平和

■ C80M40
R67G120B182

□ WHITE
R255G255B255

■ C28Y25
R184G227B183

■ C55Y45K5
R109G187B129

雪月花

C28Y25
R184G227B183

□ WHITE
R255G255B255

■ C45Y3
R140G212B223

■ C45M5Y10K15
R119G170B174

春夏秋冬

■ C100M35Y10
R6G103B159

□ WHITE
R255G255B255

■ C80M40
R67G120B182

■ C55Y45K5
R109G187B129

■ C45Y3
R140G212B223

●圖案配色（5色）

■ C100M35Y10
R6G103B159

■ C40M20Y10K10
R154G168B187

■ C80M40
R67G120B182

■ C45M5Y10K15
R119G170B174

□ C30Y10
R192G224B230

31

小睡片刻

小睡片刻（まどろみ）

日文中的「ま（MA）」是指眼睛，「どろみ（DOROMI）」則有放鬆的意思，眼睛放鬆，藉此形容人眼睛輕輕閉起、迷迷糊糊的狀態。換句話說，就是不小心小睡片刻的樣子，充滿不可言喻的悠閒幸福氛圍。這是維持淺眠狀態的慢活時刻。配色以亮黃色系爲主，搭配亮灰色。

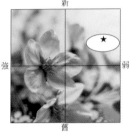

新
強　★　弱
舊

睡眠的世界在脫離現實的夢境（不久的未來）之中，能量也較爲緩和。

● 單色調色盤

- M40Y35　R251G154B133
- M25Y30K5　R240G182B148
- M25Y55　R254G191B101
- C8M35Y15K25　R173G121B132

- C10M35Y40K10　R205G144B113
- C5M20Y40K8　R221G184B126
- C10M25Y60K30　R161G129B63
- Y30　R255G246B199

C10Y30　R240G241B198　　M5Y50　R255G234B154　　C40M30Y10K10　R153G153B176　　C30M60Y70　R180G117B81

C40M20Y40K30　R127G134B117　　K10　R230G230B230

● 2色配色

M40Y35　R251G154B133　　M25Y30K5　R240G182B148　　M25Y55　R254G191B101　　C8M35Y15K25　R173G121B132　　K10　R230G230B230

JPN

M5Y50　R255G234B154　　Y30　R255G246B199　　K10　R230G230B230　　M5Y50　R255G234B154　　C5M20Y40K8　R221G184B126

● 3色配色

M25Y55　R254G191B101　C40M20Y40K30　R127G134B117　　Y30　R255G246B199　C10M25Y60K30　R161G129B63　　C8M35Y15K25　R173G121B132　K10　R230G230B230　　C30M60Y70　R180G117B81　M5Y50　R255G234B154　　C40M20Y40K30　R127G134B117　Y30　R255G246B199

YEN

C10Y30　R240G241B198　　M40Y35　R251G154B133　　C5M20Y40K8　R221G184B126　　C10M35Y40K10　R205G144B113　　M25Y30K5　R240G182B148

● 文字配色（4、5色）

平和

Y30　R255G246B199
M5Y50　R255G234B154
C40M30Y10K10　R153G153B176
C5M20Y40K8　R221G184B126

雪月花

K10　R230G230B230
M5Y50　R255G234B154
C30M60Y70　R180G117B81
C10M35Y40K10　R205G144B113

春夏秋冬

M5Y50　R255G234B154
M25Y55　R254G191B101
C10Y30　R240G241B198
K10　R230G230B230
C10M25Y60K30　R161G129B63

● 圖案配色（5色）

- M40Y35　R251G154B133
- M5Y50　R255G234B154
- C8M35Y15K25　R173G121B132
- C10Y30　R240G241B198
- K10　R230G230B230

32

小睡片刻

半途而廢（端なし）

日文的「端」一如其字，表示邊緣，也就是不在正中間的意思。而其後加上的「なし」在此並非否定的意思，而是為了表示肯定的字詞。因此不在正中間意味著半途而廢。這個詞還會用來形容不穩定、無秩序。配色適合不鮮明的事物。

新

強　　　　弱

舊

形象充滿朦朧模糊的氛圍，能量微弱不穩定。在這個詞組中，擁有較強烈的現實意味。

●單色調色盤

- C10M35Y40K10
R205G144B113

- C5M20Y40K8
R221G184B126

- C35M10Y45K10
R150G177B118

- C45M5Y10K15
R119G170B174

Y30
R255G246B199

C40M10Y30K10
R157G180B168

C40M20Y10K10
R154G168B187

K30
R179G179B179

K20
R204G204B204

K10
R230G230B230

●2色配色

C10M35Y40K10 R205G144B113	C5M20Y40K8 R221G184B126	C35M10Y45K10 R150G177B118	C45M5Y10K15 R119G170B174	K10 R230G230B230
K20 R204G204B204	C40M10Y30K10 R157G180B168	Y30 R255G246B199	K30 R179G179B179	C40M10Y30K10 R157G180B168

●3色配色

C35M10Y45K10 R150G177B118	C40M20Y10K10 R154G168B187	C45M5Y10K15 R119G170B174	C10M35Y40K10 R205G144B113	C40M10Y30K10 R157G180B168	K10 R230G230B230	C10M35Y40K10 R205G144B113	K30 R179G179B179	C40M20Y10K10 R154G168B187	K10 R230G230B230
K10 R230G230B230		K20 R204G204B204		C5M20Y40K8 R221G184B126		Y30 R255G246B199		C5M20Y40K8 R221G184B126	

●文字配色（4、5色）

平和

■ K10
R230G230B230

Y30
R255G246B199

■ C35M10Y45K10
R150G177B118

■ C5M20Y40K8
R221G184B126

雪月花

■ C10M35Y40K10
R205G144B113

■ C40M20Y10K10
R154G168B187

■ C40M10Y30K10
R157G180B168

■ K10
R230G230B230

春夏秋冬

■ C5M20Y40K8
R221G184B126

■ K10
R230G230B230

Y30
R255G246B199

■ K20
R204G204B204

■ C45M5Y10K15
R119G170B174

●圖案配色（5色）

■ C40M20Y10K10
R154G168B187

■ C5M20Y40K8
R221G184B126

■ C10M35Y40K10
R205G144B113

■ C45M5Y10K15
R119G170B174

■ K20
R204G204B204

33

B-zone

小睡片刻

薄霧升起

（霞立つ）

季節爲春天。春日薄霧升起使景致變得柔和。如果將這個詞彙套用在人生則表示漫無目標，一味放空的感覺。對慌張匆忙的現代人來說，無法理解這樣的時刻。古人會以哀嘆曖昧模糊的戀情比喻自己的內心，代表希望對方想說明的心情。

新

強　　弱

舊

這個形象位於萌芽色區，爲春天欣喜的氣息添加期待感。

●單色調色盤

●C28Y25
R184G227B183

●C35Y10
R166G221B214

●C5M20Y40K8
R221G184B126

●C35M10Y45K10
R150G177B118

●C45M5Y10K15
R119G170B174

Y30
R255G246B199

C10Y30
R240G241B198

C20M20
R209G201B223

C10M30
R226G191B212

K10
R230G230B230

WHITE
R255G255B255

●2色配色

C28Y25
R184G227B183

C35Y10
R166G221B214

C5M20Y40K8
R221G184B126

C35M10Y45K10
R150G177B118

WHITE
R255G255B255

JPN

C45M5Y10K15
R119G170B174

Y30
R255G246B199

K10
R230G230B230

C10Y30
R240G241B198

C20M20
R209G201B223

●3色配色

C5M20Y40K8　　C35Y10
R221G184B126　R166G221B214

K10　　C28Y25
R230G230B230　R184G227B183

C35M10Y45K10　C10M30
R150G177B118　R226G191B212

C45M5Y10K15　C10Y30
R119G170B174　R240G241B198

C5M20Y40K8　C35M10Y45K10
R221G184B126　R150G177B118

YEN

WHITE
R255G255B255

C10Y30
R240G241B198

C45M5Y10K15
R119G170B174

K10
R230G230B230

C20M20
R209G201B223

●文字配色（4、5色）

平和

雪月花

春夏秋冬

□WHITE
R255G255B255

■C45M5Y10K15
R119G170B174

■C20M20
R209G201B223

■C28Y25
R184G227B183

■C5M20Y40K8
R221G184B126

■C35M10Y45K10
R150G177B118

■C10M30
R226G191B212

C10Y30
R240G241B198

Y30
R255G246B199

C35Y10
R166G221B214

C10Y30
R240G241B198

C20M20
R209G201B223

■C45M5Y10K15
R119G170B174

●圖案配色（5色）

■C10M30
R226G191B212

■C35M10Y45K10
R150G177B118

■C45M5Y10K15
R119G170B174

Y30
R255G246B199

C28Y25
R184G227B183

●單色調色盤

- C28Y25
 R184G227B183
- C45Y3
 R140G212B223
- C5M20Y40K8
 R221G184B126
- C35M10Y45K10
 R150G177B118

- C45M5Y10K15
 R119G170B174
- Y30
 R255G246B199
- C30M10
 R189G209B234
- C40M10Y30K10
 R157G180B168

K20
R204G204B204

日文「陽炎」在古語中有閃閃發光之意。在遙遠的古代是指黎明時東邊天空照射出的日光，之後也指稱初春地面冉冉升起的水蒸氣。不論何者，都呈現近乎幻影般搖曳飄盪的樣貌。如今則是指天氣酷熱使道路等表面熱氣蒸發，空氣流動的樣子。呈現無對比的配色。

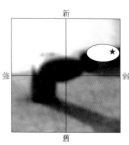

實體模糊，明度中等的配色形象，位於能量微弱、偏離現實的位置。

34
小睡片刻
熱流閃爍（陽炎）

B-zone

●2色配色

C28Y25
R184G227B183

C30M10
R189G209B234

C45Y3
R140G212B223

K20
R204G204B204

C5M20Y40K8
R221G184B126

C35M10Y45K10
R150G177B118

C40M10Y30K10
R157G180B168

C30M10
R189G209B234

C30M10
R189G209B234

JPN

Y30
R255G246B199

●3色配色

C28Y25 C30M10
R184G227B183 R189G209B234

C40M10Y30K10
R157G180B168

C5M20Y40K8 K20
R221G184B126 R204G204B204

C45M5Y10K15
R119G170B174

C35M10Y45K10 Y30
R150G177B118 R255G246B199

C30M10
R189G209B234

C45Y3 C35M10Y45K10
R140G212B223 R150G177B118

K20
R204G204B204

C28Y25 Y30
R184G227B183 R255G246B199

YEN

C45M5Y10K15
R119G170B174

●文字配色（4、5色）

- C40M10Y30K10
 R157G180B168
- C45M5Y10K15
 R119G170B174
- K20
 R204G204B204
- Y30
 R255G246B199

- C45M5Y10K15
 R119G170B174
- C40M10Y30K10
 R157G180B168
- C35M10Y45K10
 R150G177B118

- C5M20Y40K8
 R221G184B126
- Y30
 R255G246B199
- C30M10
 R189G209B234
- K20
 R204G204B204
- C45M5Y10K15
 R119G170B174

- C28Y25
 R184G227B183

●圖案配色（5色）

- C5M20Y40K8
 R221G184B126
- Y30
 R255G246B199
- C45Y3
 R140G212B223
- C30M10
 R189G209B234
- C35M10Y45K10
 R150G177B118

35

B-zone

茫然（惑ふ）
小睡片刻

單是日文「惑」中的「或」這個字就帶有不穩定的迷茫感，再加上「心」字表示內心的迷茫。這是指人不明白事物的發展，感到內心混亂，結果顯得不知所措、煩惱不已、心煩意亂，最終落得倉惶奔逃，可說是最貼近人性的情緒表現。配色使用以灰色調為主的色彩。

形象處於氣氛低迷、毫無對比的停滯狀態，內心焦灼且炎熱。

●單色調色盤

●C10M35Y40K10
R205G144B113

●C5M20Y40K8
R221G184B126

●C35M10Y45K10
R150G177B118

●C25M35Y10K20
R151G121B146

C40M10Y30K10
R157G180B168

C20M30Y10K10
R190G167B180

C30M30Y30K30
R141G129B123

C20M30Y50K30
R142G115B76

C70M40Y30K30
R74G95B111

K20
R204G204B204

K10
R230G230B230

●2色配色

C10M35Y40K10
R205G144B113

C5M20Y40K8
R221G184B126

K20
R204G204B204

C25M35Y10K20
R151G121B146

C40M10Y30K10
R157G180B168

C40M10Y30K10
R157G180B168

C35M10Y45K10
R150G177B118

C20M30Y10K10
R190G167B180

C30M30Y30K30
R141G129B123

K20
R204G204B204

●3色配色

C30M30Y30K30　C10M35Y40K10
R141G129B123　R205G144B113

C70M40Y30K30　C35M10Y45K10
R74G95B111　R150G177B118

C10M35Y40K10　C40M10Y30K10
R205G144B113　R157G180B168

K20　C5M20Y40K8
R204G204B204　R221G184B126

K20　C20M30Y50K30
R204G204B204　R142G115B76

C25M35Y10K20
R151G121B146

C30M30Y30K30
R141G129B123

C20M30Y50K30
R142G115B76

C20M30Y10K10
R190G167B180

C35M10Y45K10
R150G177B118

●文字配色（4、5色）

■K20
R204G204B204

■C20M30Y50K30
R142G115B76

■C25M35Y10K20
R151G121B146

■C35M10Y45K10
R150G177B118

■C20M30Y50K30
R142G115B76

■C30M30Y30K30
R141G129B123

■K20
R204G204B204

■C10M35Y40K10
R205G144B113

■C5M20Y40K8
R221G184B126

■K10
R230G230B230

■C70M40Y30K30
R74G95B111

■C20M30Y50K30
R142G115B76

■C40M10Y30K10
R157G180B168

●圖案配色（5色）

■C20M30Y50K30
R142G115B76

■C25M35Y10K20
R151G121B146

■C35M10Y45K10
R150G177B118

■C40M10Y30K10
R157G180B168

■C5M20Y40K8
R221G184B126

●單色調色盤

●M35Y95K8
R235G153B13

●M5Y78
R255G242B55

●C35M5Y85
R166G204B50

●M58Y25
R249G109B135

●M40Y35
R251G154B133

●C55Y45K5
R109G187B129

●C30M55Y5
R177G104B168

●M45Y12
R249G142B173

●M25Y30K5
R240G182B148

●C10M25Y60K30
R161G129B63

C60Y10
R117G193B221

M30Y10
R247G197B200

Y30
R255G246B199

C10Y30
R240G241B198

C50M20Y70
R149G169B103

這個詞是指船隻之間用繩索相連以免分離。由此樣貌將詞彙應用於形容兩人以上合力成事。這個詞與「舫い（MOYAI）」同義，都可用於互助合作，同心協力的意思，也有共享利益的意思。配色使用色調分明的色彩。

小睡片刻

浮舟相連（舫う）

有一股熱情（情感）將兩者連結。形象比較接近現實而非未來。

●2色配色

M35Y95K8
R235G153B13

M5Y78
R255G242B55

C35M5Y85
R166G204B50

M58Y25
R249G109B135

C30M55Y5
R177G104B168

C55Y45K5
R109G187B129

M30Y10
R247G197B200

C60Y10
R117G193B221

C10M25Y60K30
R161G129B63

JPN

Y30
R255G246B199

●3色配色

M40Y35
R251G154B133

C10Y30
R240G241B198

C10M25Y60K30
R161G129B63

M58Y25
R249G109B135

C30M55Y5
R177G104B168

C60Y10
R117G193B221

M45Y12
R249G142B173

C50M20Y70
R149G169B103

Y30
R255G246B199

M58Y25
R249G109B135

YEN

C55Y45K5
R109G187B129

Y30
R255G246B199

M30Y10
R247G197B200

M5Y78
R255G242B55

C35M5Y85
R166G204B50

●文字配色（4、5色）

■C50M20Y70
R149G169B103

C10Y30
R240G241B198

■M25Y30K5
R240G182B148

■M58Y25
R249G109B135

雪月花

C10Y30
R240G241B198

■C30M55Y5
R177G104B168

■M5Y78
R255G242B55

■M35Y95K8
R235G153B13

春夏秋冬

■C60Y10
R117G193B221

C10Y30
R240G241B198

■C35M5Y85
R166G204B50

■M40Y35
R251G154B133

■C30M55Y5
R177G104B168

●圖案配色（5色）

■M58Y25
R249G109B135

■C30M55Y5
R177G104B168

C10Y30
R240G241B198

■C55Y45K5
R109G187B129

■M5Y78
R255G242B55

37

B-zone

小睡片刻

流浪

（流離ふ）

行動漫無目的，流露著自由的氣息。
這個詞形容河面浮葉漂流遠離的樣
子。現今稱爲流浪，偶爾爲之，令人
心神嚮往。「踏上流浪之旅」，即是
指任風吹拂、隨心所欲的自由之旅，
也有無依無靠的意思。配色使用明度
相近的色彩。

新

強　　弱

舊

空氣飄散著如夢般的氛圍，因此
形象定位在這個詞組的上方。

● 單色調色盤

- C30Y50K5
R170G211B120
- C55Y45K5
R109G187B129
- C62M5Y25
R97G182B169
- C28Y25
R184G227B183

- C10M35Y40K10
R205G144B113
- C5M20Y40K8
R221G184B126
- C35M10Y45K10
R150G177B118
Y30
R255G246B199

C10Y30
R240G241B198
C30M10
R189G209B234
C40M10Y30K10
R157G180B168
K20
R204G204B204

● 2色配色

C30Y50K5
R170G211B120

C55Y45K5
R109G187B129

C62M5Y25
R97G182B169

C28Y25
R184G227B183

C10Y30
R240G241B198

C40M10Y30K10
R157G180B168

C5M20Y40K8
R221G184B126

C30M10
R189G209B234

Y30
R255G246B199

C10M35Y40K10
R205G144B113

● 3色配色

C62M5Y25　C10Y30
R97G182B169 R240G241B198

C40M10Y30K10 C10M35Y40K10
R157G180B168 R205G144B113

C30M10　　C30Y50K5
R189G209B234 R170G211B120

C5M20Y40K8 C35M10Y45K10
R221G184B126 R150G177B118

C62M5Y25 C40M10Y30K10
R97G182B169 R157G180B168

C5M20Y40K8
R221G184B126

Y30
R255G246B199

C55Y45K5
R109G187B129

C28Y25
R184G227B183

C10Y30
R240G241B198

● 文字配色（4、5色）

■ C10M35Y40K10
R205G144B113

□ C10Y30
R240G241B198

■ C62M5Y25
R97G182B169

□ C30M10
R189G209B234

□ C10Y30
R240G241B198

■ C5M20Y40K8
R221G184B126

■ K20
R204G204B204

■ C40M10Y30K10
R157G180B168

■ C30Y50K5
R170G211B120

■ C55Y45K5
R109G187B129

■ C10M35Y40K10
R205G144B113

■ C35M10Y45K10
R150G177B118

Y30
R255G246B199

● 圖案配色（5色）

■ C55Y45K5
R109G187B129

■ C62M5Y25
R97G182B169

■ C5M20Y40K8
R221G184B126

■ C30Y50K5
R170G211B120

Y30
R255G246B199

●單色調色盤

• C28Y25
R184G227B183

• C45Y3
R140G212B223

• C5M20Y40K8
R221G184B126

• C35M10Y45K10
R150G177B118

• C45M5Y10K15
R119G170B174

• C25M5Y30K35
R124G142B110

C10Y30
R240G241B198

C30Y10
R192G224B230

C30M10
R189G209B234

C40M10Y30K10
R157G180B168

C40M10Y20K10
R156G181B183

C20M30Y10K10
R190G167B180

C30M30Y30K30
R141G129B123

K10
R230G230B230

WHITE
R255G255B255

日文「蕩」是指草在大片湖水中搖曳的姿態。再加上「搖」這個字，加劇擺盪的幅度。由此引申出漂浮不定的涵義，形容人或物擺盪搖動，或人心搖動迷茫的意思。由於人躊躇不前的情感脆弱而令人著迷。配色爲亮藍色系、白色和灰色的色彩組合。

38

B-zone

小睡片刻

搖盪

（搖蕩ふ）

新
強　　　弱
舊

形象爲在連漪波紋般的構圖中，感受某種程度的明暗，擁有意想不到的強烈能量。

●2色配色

C28Y25
R184G227B183

C45M5Y10K15
R119G170B174

C45Y3
R140G212B223

K10
R230G230B230

C30Y10
R192G224B230

C40M10Y20K10
R156G181B183

C40M10Y30K10
R157G180B168

C30M10
R189G209B234

C45M5Y10K15
R119G170B174

JPN

C45Y3
R140G212B223

●3色配色

C45Y3　　　C5M20Y40K8
R140G212B223 R221G184B126

C40M10Y20K10
R156G181B183

C45M5Y10K15　C30M10
R119G170B174 R189G209B234

K10
R230G230B230

C45Y3　　　C30M10
R140G212B223 R189G209B234

WHITE
R255G255B255

C25M5Y30K35　C30Y10
R124G142B110 R192G224B230

C45M5Y10K15
R119G170B174

WHITE　C25M5Y30K35
R255G255B255 R124G142B110

YEN

C30M10
R189G209B234

●文字配色（4、5色）

平和

■ C30M30Y30K30
R141G129B123

■ C45M5Y10K15
R119G170B174

■ K10
R230G230B230

■ C30Y10
R192G224B230

雪月花

□ WHITE
R255G255B255

■ C45M5Y10K15
R119G170B174

■ C20M30Y10K10
R190G167B180

■ C45Y3
R140G212B223

春夏秋冬

■ C10Y30
R240G241B198

■ K10
R230G230B230

■ C5M20Y40K8
R221G184B126

■ C28Y25
R184G227B183

■ C45M5Y10K15
R119G170B174

●圖案配色（5色）

■ C30M10
R189G209B234

■ K10
R230G230B230

■ C30Y10
R192G224B230

■ C45M5Y10K15
R119G170B174

■ C45Y3
R140G212B223

61

39

小睡片刻

紛亂

（しどけなし）

詞彙意思為不嚴謹、邋遢懦弱，用來形容缺乏分辨和自我獨立的能力。但是直接以這些解釋使用詞彙容易發生誤解。因為詞彙還有融洽、悠閒的解釋。另外，詞意中凌亂、不做作的解釋，還可用來形容隨興得體的時尚品味。配色使用對比較弱的色彩。

●單色調色盤

● C10M35Y40K10
R205G144B113

● C5M20Y40K8
R221G184B126

● C35M10Y45K10
R150G177B118

● C25M35Y10K20
R151G121B146

● C20M30Y20K35
R131G108B110

C40M20Y10K10
R154G168B187

C40M30Y10K10
R153G153B176

C30M50Y30K30
R137G103B107

C30M30Y30K30
R141G129B123

K30
R179G179B179

K20
R204G204B204

K10
R230G230B230

運用收斂能量強度的灰色調，表現放鬆和打破隔閡的形象。

●2色配色

C10M35Y40K10
R205G144B113

C40M30Y10K10
R153G153B176

C5M20Y40K8
R221G184B126

K20
R204G204B204

C35M10Y45K10
R150G177B118

C25M35Y10K20
R151G121B146

C30M30Y30K30
R141G129B123

C30M50Y30K30
R137G103B107

K30
R179G179B179

C40M30Y10K10
R153G153B176

●3色配色

C20M30Y20K35 K30
R131G108B110 R179G179B179

C40M20Y10K10
R154G168B187

C10M35Y40K10 C30M50Y30K30
R205G144B113 R137G103B107

C20M30Y20K35
R131G108B110

C40M30Y10K10 C35M10Y45K10
R153G153B176 R150G177B118

K20
R204G204B204

C5M20Y40K8 K30
R221G184B126 R179G179B179

C25M35Y10K20
R151G121B146

C30M30Y30K30 C35M10Y45K10
R141G129B123 R150G177B118

C5M20Y40K8
R221G184B126

●文字配色（4、5色）

■ K20
R204G204B204

■ C30M30Y30K30
R141G129B123

■ C40M20Y10K10
R154G168B187

■ C5M20Y40K8
R221G184B126

■ C10M35Y40K10
R205G144B113

■ C35M10Y45K10
R150G177B118

■ C5M20Y40K8
R221G184B126

■ C25M35Y10K20
R151G121B146

■ C20M30Y20K35
R131G108B110

■ K20
R204G204B204

■ C30M50Y30K30
R137G103B107

■ C30M30Y30K30
R141G129B123

■ C10M35Y40K10
R205G144B113

●圖案配色（5色）

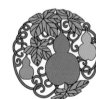

■ C25M35Y10K20
R151G121B146

■ C5M20Y40K8
R221G184B126

■ C40M20Y10K10
R154G168B187

■ C35M10Y45K10
R150G177B118

■ C20M30Y20K35
R131G108B110

● 單色調色盤

- C28Y25
 R184G227B183

- C45Y3
 R140G212B223

C2M5Y13K2
R245G235B211

C45M5Y10K15
R119G170B174

- C20M30Y20K35
 R131G108B110

- M70Y60K55
 R113G35B30

Y30
R255G246B199

C10Y30
R240G241B198

C30M20
R188G192B221

C20M20
R209G201B223

C40M10Y20K10
R156G181B183

K20
R204G204B204

K10
R230G230B230

這是日本文化的特色，對於輪廓不清之中蘊含的精神賦予極高的評價。「朦朧」是其中頗具代表性的一種表現。季節爲春天。濕漉漉的空氣爲風景蒙上一層薄面紗。這樣雲霧縹緲的茫茫景象，很常表現在繪畫主題，或是曲調歌詠。配色使用淡色和灰色調的色彩。

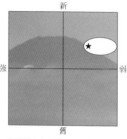

雖然帶有春天的溫暖，但是避開了高彩度的色彩，構成無色彩對比的形象。

● 2色配色

C28Y25
R184G227B183

C45Y3
R140G212B223

C2M5Y13K2
R245G235B211

C45M5Y10K15
R119G170B174

K20
R204G204B204

Y30
R255G246B199

C10Y30
R240G241B198

C30M20
R188G192B221

C20M20
R209G201B223

C45M5Y10K15
R119G170B174

● 3色配色

C45M5Y10K15 C20M20
R119G170B174 R209G201B223

C20M30Y20K35 C10Y30
R131G108B110 R240G241B198

K20 M70Y60K55
R204G204B204 R113G35B30

C45Y3 C40M10Y20K10
R140G212B223 R156G181B183

C20M30Y20K35 C45M5Y10K15
R131G108B110 R119G170B174

YEN

C2M5Y13K2
R245G235B211

C30M20
R188G192B221

C20M30Y20K35
R131G108B110

K20
R204G204B204

C10Y30
R240G241B198

● 文字配色（4、5色）

■ M70Y60K55
 R113G35B30

■ C20M30Y20K35
 R131G108B110

■ C28Y25
 R184G227B183

■ C30M20
 R188G192B221

平和

雪月花

C2M5Y13K2
R245G235B211

Y30
R255G246B199

C20M20
R209G201B223

C45M5Y10K15
R119G170B174

春夏秋冬

■ C45Y3
 R140G212B223

C10Y30
R240G241B198

C30M20
R188G192B221

K10
R230G230B230

C20M30Y20K35
R131G108B110

● 圖案配色（5色）

■ C20M30Y20K35
 R131G108B110

■ C45M5Y10K15
 R119G170B174

■ C30M20
 R188G192B221

■ C40M10Y20K10
 R156G181B183

C2M5Y13K2
R245G235B211

41

小睡片刻

心慵意懶（物憂し）

詞彙用來表現無故提不起勁，沒來由感到煩悶的時候，還會用來表示意志消沉、缺乏衝勁、懶得動，心情處於憂鬱的狀態。另外，其他意思還包括形容艱辛、痛苦這類強烈的情感。配色陰沉，使用以灰色調爲主的色彩。

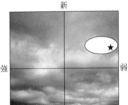

形象稍微陰暗，充滿無力虛弱之感。用紫色系色彩增添效果，營造不安感。

新 / 強 / 弱 / 舊

●單色調色盤

- C35Y10
 R166G221B214
- C10M35Y40K10
 R205G144B113
- C35M10Y45K10
 R150G177B118
- C45M5Y10K15
 R119G170B174

- C90M50Y75K40
 R16G46B36
- M8Y30K50
 R127G117B86
- C30M10
 R189G209B234
- C40M10Y20K10
 R156G181B183

- C40M20Y10K10
 R154G168B187
- C70M30Y30K30
 R74G105B118
- C70M40Y30K30
 R74G95B111
- K20
 R204G204B204

- K10
 R230G230B230
- C38M40
 R157G132B190
- C50M55Y8
 R128G94B158
- C45M45K20
 R112G94B146

●2色配色

C40M20Y10K10
R154G168B187

C45M45K20
R112G94B146

C10M35Y40K10
R205G144B113

C40M10Y20K10
R156G181B183

C35M10Y45K10
R150G177B118

K20
R204G204B204

C45M5Y10K15
R119G170B174

C38M40
R157G132B190

C70M30Y30K30
R74G105B118

JPN

C50M55Y8
R128G94B158

●3色配色

C70M30Y30K30 C10M35Y40K10
R74G105B118 R205G144B113

C38M40
R157G132B190

C40M10Y20K10 C70M40Y30K30
R156G181B183 R74G95B111

C45M45K20
R112G94B146

K20 C40M20Y10K10
R204G204B204 R154G168B187

C50M55Y8
R128G94B158

C45M5Y10K15 C38M40
R119G170B174 R157G132B190

M8Y30K50
R127G117B86

C38M40 M8Y30K50
R157G132B190 R127G117B86

YEN

K20
R204G204B204

●文字配色（4、5色）

平和

- ◼ K20
 R204G204B204
- ◼ C70M30Y30K30
 R74G105B118
- ◼ C45M5Y10K15
 R119G170B174
- ◼ C38M40
 R157G132B190

雪月花

- ◻ C35Y10
 R166G221B214
- ◼ C90M50Y75K40
 R16G46B36
- ◼ C70M30Y30K30
 R74G105B118
- ◼ C38M40
 R157G132B190

春夏秋冬

- ◼ C50M55Y8
 R128G94B158
- ◼ M8Y30K50
 R127G117B86
- ◼ C38M40
 R157G132B190
- ◼ C70M40Y30K30
 R74G95B111
- ◼ K20
 R204G204B204

●圖案配色（5色）

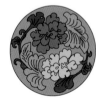

- ◼ C45M45K20
 R112G94B146
- ◻ C30M10
 R189G209B234
- ◼ C35M10Y45K10
 R150G177B118
- ◼ C70M40Y30K30
 R74G95B111
- ◼ C40M20Y10K10
 R154G168B187

● 單色調色盤

- M58Y25
R249G109B135
- C30M55Y5
R177G104B168
- M45Y12
R249G142B173
- C60M82
R106G38B142

- C70M85K5
R79G29B131
- C10M35Y40K10
R205G144B113
- C25M35Y10K20
R151G121B146
- C50M40
R143G143B190

C80M40
R67G120B182
C70M60
R98G98B159
C80M60Y20
R76G92B137
C40M70Y50
R158G94B100

C10M30Y20K10
R210G174B168
C40M30Y10K10
R153G153B176
K25
R191G191B191

這個詞在現代日文中是指物品受到光線照射，閃耀美麗的光輝，而在日文古語中是指調和周遭環境，使美麗更加光彩照人。比起物品本身的美麗，人們更讚詠周圍和諧所營造出的美感。造園借景也屬於這一範疇。當中也展現了日本的美學意識。配色上利用暗色和濁色平衡華麗的色彩。

42 協調

映襯（映ゆ）

B-zone

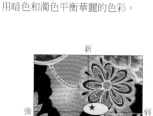

新
強 ★ 弱
舊

當重點擺在協調時，形象會落在圖表中央邊緣的位置，時間和能量都處於平衡的狀態。

● 2色配色

M58Y25
R249G109B135

C70M85K5
R79G29B131

C30M55Y5
R177G104B168

C80M60Y20
R76G92B137

M45Y12
R249G142B173

C40M70Y50
R158G94B100

C60M82
R106G38B142

C25M35Y10K20
R151G121B146

C70M85K5
R79G29B131

JPN

C10M35Y40K10
R205G144B113

● 3色配色

C10M35Y40K10 K25
R205G144B113 R191G191B191

C60M82
R106G38B142

C50M40 C70M60
R143G143B190 R98G98B159

M45Y12
R249G142B173

C25M35Y10K20 C80M60Y20
R151G121B146 R76G92B137

M58Y25
R249G109B135

C10M30Y20K10 C40M70Y50
R210G174B168 R158G94B100

C70M85K5
R79G29B131

M45Y12 C50M40
R249G142B173 R143G143B190

YEN

C60M82
R106G38B142

● 文字配色（4、5色）

平和

■ C40M70Y50
R158G94B100

■ C80M60Y20
R76G92B137

■ C10M30Y20K10
R210G174B168

■ C30M55Y5
R177G104B168

雪月花

■ M45Y12
R249G142B173

■ C40M30Y10K10
R153G153B176

■ C10M35Y40K10
R205G144B113

■ C70M60
R98G98B159

春夏秋冬

■ C70M85K5
R79G29B131

■ K25
R191G191B191

■ C80M40
R67G120B182

■ C40M70Y50
R158G94B100

■ C25M35Y10K20
R151G121B146

● 圖案配色（5色）

■ M58Y25
R249G109B135

■ C70M60
R98G98B159

■ C30M55Y5
R177G104B168

■ C50M40
R143G143B190

■ C10M30Y20K10
R210G174B168

43

協調

後顧無憂（後ろ安し）

不論哪一個時代，背後都是飽受威脅的部分。古代對於背後的危險意識遠超乎現代重視的程度。日文詞彙有「後」這個字時，詞彙多少帶有「小心背後會遭受襲擊」的意味。日文的「後見人」是指負責在身後守護的人。這個詞則是指沒有其他須擔憂的事，也就是可放心的狀態。配色使用以亮綠色系爲主的色彩。

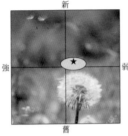

新
強　　　★　　　弱
舊

位於圖表中心的形象，最具有安全感，並且帶有些許的未來感。

● 單色調色盤

● C28Y25
R184G227B183

● C10M35Y40K10
R205G144B113

● C5M20Y40K8
R221G184B126

● C35M10Y45K10
R150G177B118

● C30Y50K5
R170G211B120

● C55Y45K5
R109G187B129

● C62M5Y25
R97G182B169

Y30
R255G246B199

C10Y30
R240G241B198

C10M30Y20K10
R210G174B168

C40M10Y30K10
R157G180B168

C40M10Y20K10
R156G181B183

● 2色配色

C28Y25
R184G227B183

C30Y50K5
R170G211B120

C62M5Y25
R97G182B169

C30Y50K5
R170G211B120

C40M10Y30K10
R157G180B168

JPN

C55Y45K5
R109G187B129

Y30
R255G246B199

C10Y30
R240G241B198

C10M35Y40K10
R205G144B113

C10Y30
R240G241B198

● 3色配色

C10M35Y40K10　C35M10Y45K10
R205G144B113　R150G177B118

Y30　　　　C40M10Y30K10
R255G246B199　R157G180B168

C5M20Y40K8　C55Y45K5
R221G184B126　R109G187B129

C62M5Y25　C40M10Y20K10
R97G182B169　R156G181B183

Y30　　　　C10M30Y20K10
R255G246B199　R210G174B168

YEN

C10Y30
R240G241B198

C30Y50K5
R170G211B120

C28Y25
R184G227B183

C30Y50K5
R170G211B120

C28Y25
R184G227B183

● 文字配色（4、5色）

平
和

■ C10M30Y20K10
R210G174B168

■ C62M5Y25
R97G182B169

□ C10Y30
R240G241B198

■ C30Y50K5
R170G211B120

雪
月
花

■ C55Y45K5
R109G187B129

Y30
R255G246B199

■ C40M10Y20K10
R156G181B183

■ C5M20Y40K8
R221G184B126

春
夏
秋
冬

□ C10Y30
R240G241B198

■ C28Y25
R184G227B183

■ C5M20Y40K8
R221G184B126

■ C30Y50K5
R170G211B120

■ C62M5Y25
R97G182B169

● 圖案配色（5色）

■ C10M30Y20K10
R210G174B168

■ C55Y45K5
R109G187B129

■ C35M10Y45K10
R150G177B118

Y30
R255G246B199

□ C28Y25
R184G227B183

●單色調色盤

- C28Y25
R184G227B183

- C5M20Y40K8
R221G184B126

- C35M10Y45K10
R150G177B118

- C45M5Y10K15
R119G170B174

C10Y30
R240G241B198

C30M10
R189G209B234

C30M20
R188G192B221

C40M10Y30K10
R157G180B168

C40M10Y20K10
R156G181B183

C40M20Y10K10
R154G168B187

K20
R204G204B204

K10
R230G230B230

WHITE
R255G255B255

日文詞彙中的「そこはかと（SOKOHAKATO）」是指明確、鮮明的意思。後面加上「なし」，就變成不清楚，沒有特殊目的的意思。其實對人來說，不知為何的事物也很重要。詞彙也會用於指稱無目的性的書寫，而非有特定主題的寫作。在配色上避免使用鮮明的色彩。

B-zone

44

協調

總覺得（そこはかとなし）

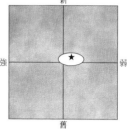

由於漫無目標的行為看起來很自然，所以形象不強也不弱，整體為明亮色調。

●2色配色

C28Y25
R184G227B183

C30M20
R188G192B221

C5M20Y40K8
R221G184B126

C40M10Y30K10
R157G180B168

C35M10Y45K10
R150G177B118

K20
R204G204B204

C45M5Y10K15
R119G170B174

C30M10
R189G209B234

C10Y30
R240G241B198

JPN

C40M10Y20K10
R156G181B183

●3色配色

C5M20Y40K8 C30M10
R221G184B126 R189G209B234

C35M10Y45K10
R150G177B118

C45M5Y10K15 C30M20
R119G170B174 R188G192B221

K20
R204G204B204

C10Y30 C40M20Y10K10
R240G241B198 R154G168B187

C28Y25
R184G227B183

C40M10Y20K10 C30M10
R156G181B183 R189G209B234

K10
R230G230B230

C40M10Y20K10 C5M20Y40K8
R156G181B183 R221G184B126

YEN

C10Y30
R240G241B198

●文字配色（4、5色）

平
和

■ C35M10Y45K10
R150G177B118

■ C45M5Y10K15
R119G170B174

C10Y30
R240G241B198

■ C30M10
R189G209B234

雪
月
花

K10
R230G230B230

□ WHITE
R255G255B255

■ C40M10Y30K10
R157G180B168

■ C5M20Y40K8
R221G184B126

春
夏
秋
冬

■ C28Y25
R184G227B183

C10Y30
R240G241B198

■ C30M10
R189G209B234

■ K20
R204G204B204

C40M20Y10K10
R154G168B187

●圖案配色（5色）

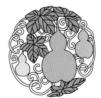

■ C5M20Y40K8
R221G184B126

■ C30M20
R188G192B221

□ C28Y25
R184G227B183

■ C35M10Y45K10
R150G177B118

C10Y30
R240G241B198

協調

害羞（面映ゆし）

自己喜歡和憧憬的人散發著閃耀光采，一旦與之相對，由於對方過於眩目，自己無法正面直視，詞彙形容的正是這樣的心情。眼睛不敢直視是因為太過害羞與怯懦。這時不直接使用尷尬一詞來形容，是因為對方的面容過於耀眼，這是日本獨特的表達風格。

新

強 ★ 弱

舊

形象為羞怯中流露著天眞無邪，顯色純淨。自然的事物會落在這個位置。

●單色調色盤

- C45Y3
 R140G212B223
- C8M35Y15K25
 R173G121B132
- C5M20Y40K8
 R221G184B126
- C35M10Y45K10
 R150G177B118

- C45M5Y10K15
 R119G170B174
- C75M20
 R66G147B195
- M30Y10
 R247G197B200
- C10Y30
 R240G241B198

C30Y10
R192G224B230

C20M20
R209G201B223

C40M20Y10K10
R154G168B187

C40M30Y10K10
R153G153B176

C60Y10
R117G193B221

K10
R230G230B230

WHITE
R255G255B255

●2色配色

C45Y3
R140G212B223

WHITE
R255G255B255

C5M20Y40K8
R221G184B126

C75M20
R66G147B195

C40M30Y10K10
R153G153B176

JPN

C10Y30
R240G241B198

C10Y30
R240G241B198

M30Y10
R247G197B200

C30Y10
R192G224B230

C20M20
R209G201B223

●3色配色

M30Y10 C5M20Y40K8
R247G197B200 R221G184B126

C10Y30 C75M20
R240G241B198 R66G147B195

C20M20 C8M35Y15K25
R209G201B223 R173G121B132

C40M20Y10K10 K10
R153G153B176 R230G230B230

C75M20 WHITE
R66G147B195 R255G255B255

YEN

C60Y10
R117G193B221

C30Y10
R192G224B230

WHITE
R255G255B255

C45Y3
R140G212B223

M30Y10
R247G197B200

●文字配色（4、5色）

平和

- C35M10Y45K10
 R150G177B118
- C75M20
 R66G147B195
- K10
 R230G230B230
- M30Y10
 R247G197B200

雪月花

- C10Y30
 R240G241B198
- C8M35Y15K25
 R173G121B132
- C40M30Y10K10
 R153G153B176
- C45Y3
 R140G212B223

春夏秋冬

- C45M5Y10K15
 R119G170B174
- C60Y10
 R117G193B221
- C20M20
 R209G201B223
- C40M20Y10K10
 R154G168B187
- C10Y30
 R240G241B198

●圖案配色（5色）

- C8M35Y15K25
 R173G121B132
- C5M20Y40K8
 R221G184B126
- C40M20Y10K10
 R154G168B187
- C75M20
 R66G147B195
- C30Y10
 R192G224B230

● 單色調色盤

- C28Y25
R184G227B183

- C10M35Y40K10
R205G144B113

- C5M20Y40K8
R221G184B126

- C35M10Y45K10
R150G177B118

- C30Y50K5
R170G211B120

- C62M5Y25
R97G182B169

- Y30
R255G246B199

C10Y30
R240G241B198

C30M20
R188G192B221

C20M20
R209G201B223

C10M30Y20K10
R210G174B168

C40M10Y30K10
R157G180B168

C40M10Y20K10
R156G181B183

C60M10Y100K20
R99G141B12

C100M10Y70K20
G108B93

K20
R204G204B204

協調

熟悉（面馴る）

萬物最初都有堅硬之處。這些在經過歲月的洗禮，慢慢磨去稜角，變得圓滑。初次見面的人也在多次相遇後，漸漸變得面熟。任何生疏尷尬的關係，透過時間的催化而拉近了人與人之間的距離。除了變得面熟，內心漸漸升溫，產生熟悉感。配色使用橙色系色彩和灰色。

新

強　　　★　　　弱

舊

形象為不圓滑的事物呈現和諧的樣貌。因為屬於自然的形象，所以位於圖表中央的位置。

● 2色配色

C5M20Y40K8
R221G184B126

C10M35Y40K10
R205G144B113

C10M30Y20K10
R210G174B168

C35M10Y45K10
R150G177B118

C10M30Y20K10
R210G174B168

C28Y25
R184G227B183

K20
R204G204B204

C10Y30
R240G241B198

Y30
R255G246B199

C5M20Y40K8
R221G184B126

● 3色配色

C10M35Y40K10
R205G144B113

C40M10Y30K10
R157G180B168

C30Y50K5
R170G211B120

C10M30Y20K10
R210G174B168

C100M10Y70K20
G108B93

C5M20Y40K8
R221G184B126

K20
R204G204B204

C30M20
R188G192B221

C100M10Y70K20
G108B93

C28Y25
R184G227B183

C10M35Y40K10
R205G144B113

K20
R204G204B204

Y30
R255G246B199

C60M10Y100K20
R99G141B12

C10M30Y20K10
R210G174B168

● 文字配色（4、5色）

■ C60M10Y100K20
R99G141B12

■ C62M5Y25
R97G182B169

■ C5M20Y40K8
R221G184B126

■ C28Y25
R184G227B183

Y30
R255G246B199

■ C30Y50K5
R170G211B120

■ C20M20
R209G201B223

■ C10M35Y40K10
R205G144B113

C10Y30
R240G241B198

■ K20
R204G204B204

■ C28Y25
R184G227B183

■ C5M20Y40K8
R221G184B126

■ C62M5Y25
R97G182B169

● 圖案配色（5色）

▦ C5M20Y40K8
R221G184B126

▦ C10M35Y40K10
R205G144B113

■ C60M10Y100K20
R99G141B12

▦ K20
R204G204B204

▦ C30Y50K5
R170G211B120

47

B-zone

夢

深受吸引（床し）

這個字原本是由日文動詞「行く」（YUKU）轉成的形容詞，日文漢字「床」則是假借字，意思是「想去」。既然表示想要去該處，就是因爲對該處感興趣，深受吸引。詞彙也含有莫名受到吸引的意思，屬於相當積極的詞彙。如果將意思與戀愛連結，就有了愛慕之意。不論如何都含有希望之意，所以配色使用粉紅色系和紫色系的色彩。

詞彙具積極性，但是形象代表夢想和希望，所以位在這個位置。特徵是能量強烈。

●單色調色盤

●C30M5Y95
R179G208B28

●M45Y12
R249G142B173

●C60Y50
R102G191B127

●C60Y35
R102G193B155

●C60M82
R106G38B142

●C65M70Y5K10
R84G53B131

●M15Y8
R253G217B217

●C35Y10
R166G221B214

●C35M38
R165G138B194

M30Y20
R248G197B184

Y30
R255G246B199

C40M30Y10K10
R153G153B176

C60Y10
R117G193B221

C1M1Y3
R252G251B245

K40
R153G153B153

●2色配色

M45Y12
R249G142B173

C65M70Y5K10
R84G53B131

C30M5Y95
R179G208B28

C60M82
R106G38B142

C60Y50
R102G191B127

M45Y12
R249G142B173

C65M70Y5K10
R84G53B131

M15Y8
R253G217B217

Y30
R255G246B199

JPN

C60M82
R106G38B142

●3色配色

Y30
R255G246B199

C60M82
R106G38B142

M45Y12
R249G142B173

C60Y35
R102G193B155

C35M38
R165G138B194

M45Y12
R249G142B173

C60Y10
R117G193B221

M45Y12
R249G142B173

C65M70Y5K10
R84G53B131

M30Y20
R248G197B184

C40M30Y10K10
R153G153B176

C60M82
R106G38B142

K40
R153G153B153

C60M82
R106G38B142

YEN

M15Y8
R253G217B217

●文字配色（4、5色）

平和

■C60M82
R106G38B142

■C40M30Y10K10
R153G153B176

■C30M5Y95
R179G208B28

■M30Y20
R248G197B184

雪月花

■M45Y12
R249G142B173

Y30
R255G246B199

■C35Y10
R166G221B214

■C60M82
R106G38B142

春秋冬

□C1M1Y3
R252G251B245

■C60Y50
R102G191B127

■M15Y8
R253G217B217

■C65M70Y5K10
R84G53B131

■M45Y12
R249G142B173

●圖案配色（5色）

■C30M5Y95
R179G208B28

■M45Y12
R249G142B173

■C60Y35
R102G193B155

■C65M70Y5K10
R84G53B131

Y30
R255G246B199

●單色調色盤

- M45Y12
 R249G142B173
- C30Y50K5
 R170G211B120
- M15Y8
 R253G217B217
- C28Y25
 R184G227B183

- C38M40
 R157G132B190
- C30M55Y5
 R177G104B168
- C80M8Y60
 R51G154B106

Y30
R255G246B199

C30
R190G225B246

C30M10
R189G209B234

C20M20
R209G201B223

C10M30Y10K10
R209G174B182

C40M10Y10K10
R154G182B198

K10
R230G230B230

這個詞彙是由日文「寢目」而來，是指睡覺時眼睛所見的影像。睡覺時眼睛所見缺乏實現的可能性，所以也有渺茫的意思。在古代尚未區分夢境與現實，夢也是現實。因此夢也包含困擾，而非如現代所指洋溢希望。配色使用以淡藍色系為主的色彩。

48

夢想
（夢）

夢

B-zone

新

強　　弱

舊

渺茫短暫即是無能為力的形象。添加一些現代用法的涵義，而設定在這個位置。

●2色配色

M45Y12
R249G142B173

C30M10
R189G209B234

C30Y50K5
R170G211B120

C30
R190G225B246

C30M10
R189G209B234

C38M40
R157G132B190

C30
R190G225B246

C40M10Y10K10
R154G182B198

C40M10Y10K10
R154G182B198

JPN

K10
R230G230B230

●3色配色

C20M20
R209G201B223

M45Y12
R249G142B173

C38M40
R157G132B190

C30
R190G225B246

M15Y8
R253G217B217

C30M55Y5
R177G104B168

C28Y25
R184G227B183

C30M10
R189G209B234

C38M40
R157G132B190

C80M8Y60
R51G154B106

C30
R190G225B246

K10
R230G230B230

C40M10Y10K10
R154G182B198

C80M8Y60
R51G154B106

YEN

C30
R190G225B246

●文字配色（4、5色）

平和

■ C38M40
 R157G132B190
■ C40M10Y10K10
 R154G182B198
■ C30M10
 R189G209B234
 Y30
 R255G246B199

雪月花

■ C38M40
 R157G132B190
■ C10M30Y10K10
 R209G174B182
■ C80M8Y60
 R51G154B106
 C30
 R190G225B246

春夏秋冬

Y30
R255G246B199
K10
R230G230B230
C30
R190G225B246
C20M20
R209G201B223
■ C38M40
R157G132B190

●圖案配色（5色）

■ M45Y12
 R249G142B173
■ C28Y25
 R184G227B183
■ C30Y50K5
 R170G211B120
■ C40M10Y10K10
 R154G182B198
■ C30M10
 R189G209B234

49 夢

幻想（まぼろし）

明明沒有實體，卻看到如實際存在般地的身影，照現在的說法屬於幻覺。另外，渴望卻求之不得之物也是幻想。因此詞彙也帶有渺茫的意思。夢為睡覺時所見，所以為現實；幻影為清醒時所見，所以讓人傷得更深。配色使用明度高的色彩。

●單色調色盤

- C25Y37K8 R176G211B145
- C35Y10 R166G221B214
- C75M20 R66G147B195
- C50M5Y18K5 R121G185B176

- Y30 R255G246B199
- C10Y30 R240G241B198
- C30 R190G225B246
- C30M10 R189G209B234

- K10 R230G230B230
- WHITE R255G255B255

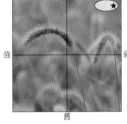

新
強　弱
舊

形象色彩輕淡，代表想抓住卻無法抓到，因此位於夢的位置，毫無能量。

●2色配色

C25Y37K8 R176G211B145
C35Y10 R166G221B214
C75M20 R66G147B195
WHITE R255G255B255
C50M5Y18K5 R121G185B176

Y30 R255G246B199
C10Y30 R240G241B198
C30M10 R189G209B234
C30 R190G225B246

JPN
C10Y30 R240G241B198

●3色配色

C30M10 R189G209B234　C25Y37K8 R176G211B145
C75M20 R66G147B195　C30M10 R189G209B234
C50M5Y18K5 R121G185B176　C30 R190G225B246
C35Y10 R166G221B214　C75M20 R66G147B195
WHITE R255G255B255　Y30 R255G246B199

K10 R230G230B230
C10Y30 R240G241B198
C25Y37K8 R176G211B145
WHITE R255G255B255

YEN
C30M10 R189G209B234

●文字配色（4、5色）

 平和

- ■ C75M20 R66G147B195
- ■ C50M5Y18K5 R121G185B176
- ■ C30 R190G225B246
- ■ Y30 R255G246B199

 雪月花

- □ C30 R190G225B246
- □ WHITE R255G255B255
- ■ C10Y30 R240G241B198
- ■ C50M5Y18K5 R121G185B176

 春夏秋冬

- ■ C25Y37K8 R176G211B145
- ■ C35Y10 R166G221B214
- ■ C30M10 R189G209B234
- ■ K10 R230G230B230
- ■ C75M20 R66G147B195

●圖案配色（5色）

- ■ C35Y10 R166G221B214
- ■ Y30 R255G246B199
- ■ C50M5Y18K5 R121G185B176
- ■ C25Y37K8 R176G211B145
- ■ C30M10 R189G209B234

無常人世（夢の世）

在現代夢中的世界意指充滿美好希望的世界，然而在古代卻不是這個意思，而是指短暫的世界，或是無法相信、不安穩的世界。之後還將這個意思引申形容脆弱的男女關係。配色方面以明亮色彩突顯主題。

●單色調色盤

●C62M5Y25
R97G182B169

●C35Y10
R166G221B214

●C45Y3
R140G212B223

●C38M40
R157G132B190

●C75M20
R66G147B195

●C2M5Y13K2
R245G235B211

●C33M5Y10K40
R103G127B126

C10M30Y10K10
R209G174B182

C40M10Y10K10
R154G182B198

C20M30Y10K10
R190G167B180

C1M1Y3
R252G251B245

K10
R230G230B230

K20
R204G204B204

新
強　　弱
舊

形象主軸為虛幻，因此來到夢的位置。時間落在未來。

●2色配色

C62M5Y25
R97G182B169
／
C2M5Y13K2
R245G235B211

C35Y10
R166G221B214
／
C33M5Y10K40
R103G127B126

C45Y3
R140G212B223
／
C38M40
R157G132B190

C1M1Y3
R252G251B245
／
C40M10Y10K10
R154G182B198

K10
R230G230B230

JPN

C75M20
R66G147B195

●3色配色

C10M30Y10K10
R209G174B182
C38M40
R157G132B190
／
C2M5Y13K2
R245G235B211

C35Y10
R166G221B214
C40M10Y10K10
R154G182B198
／
K10
R230G230B230

C20M30Y10K10
R190G167B180
C62M5Y25
R97G182B169
／
C1M1Y3
R252G251B245

C75M20
R66G147B195
C33M5Y10K40
R103G127B126
／
C45Y3
R140G212B223

C1M1Y3
R252G251B245
C62M5Y25
R97G182B169

YEN

C45Y3
R140G212B223

●文字配色（4、5色）

平
和

■C20M30Y10K10
R190G167B180

■C33M5Y10K40
R103G127B126

C2M5Y13K2
R245G235B211

C35Y10
R166G221B214

雪
月
花

□C1M1Y3
R252G251B245

K20
R204G204B204

C45Y3
R140G212B223

C62M5Y25
R97G182B169

春
夏
秋
冬

C35Y10
R166G221B214

C2M5Y13K2
R245G235B211

C45Y3
R140G212B223

K20
R204G204B204

C38M40
R157G132B190

●圖案配色（5色）

■C10M30Y10K10
R209G174B182

■C38M40
R157G132B190

K20
R204G204B204

C62M5Y25
R97G182B169

C33M5Y10K40
R103G127B126

51

燃燒

燃燒

這個詞實際上就是物品燃燒的意思，除此之外，有時還形容如燃燒般的火光，以及熊熊燃燒般的情感。在當時的照明中，火焰綻放的亮光相當強烈，所以若是形容光，意思指閃耀般的光芒。不論何者都用於正面的意思。配色主要使用高彩度的紅色系色彩。

燃燒（燃ゆ）

新
強　　　弱
舊

擁有最強能量的形象，具有現實感，不過因爲希望的感受更爲強烈而位於上方的位置。

● 單色調色盤

- M95Y90 R254G18B13
- M53Y100 R255G120
- M15Y100 R255G217
- C90M70 R36G51B148

- M60Y68 R252G103B57
- M95Y60K32 R169G12B36
- M30Y10 R247G197B200
- M60Y30 R233G133B135

- M50Y40 R240G154B132
- M80Y50 R219G83B90
- C10M70Y10 R209G107B144
- C100M10Y70K20 G108B93

- C90M80K30 R38G42B94
- C70M90K30 R71G31B85
- BLACK K100

● 2色配色

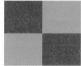

M95Y90 R254G18B13 / M50Y40 R240G154B132

M53Y100 R255G120 / M95Y60K32 R169G12B36

M15Y100 R255G217 / M60Y68 R252G103B57

C90M70 R36G51B148 / M80Y50 R219G83B90

C100M10Y70K20 G108B93 / M95Y90 R254G18B13

● 3色配色

C90M70 R36G51B148 / M60Y68 R252G103B57 / M95Y60K32 R169G12B36

M53Y100 R255G120 / M80Y50 R219G83B90 / M15Y100 R255G217

M60Y30 R233G133B135 / BLACK K100 / M95Y90 R254G18B13

M30Y10 R247G197B200 / C100M10Y70K20 G108B93 / C10M70Y10 R209G107B144

M15Y100 R255G217 / BLACK K100 / M95Y60K32 R169G12B36

● 文字配色（4、5色）

平和

- M95Y60K32 R169G12B36
- BLACK K100
- M53Y100 R255G120
- C10M70Y10 R209G107B144

雪月花

- M15Y100 R255G217
- M30Y10 R247G197B200
- C70M90K30 R71G31B85
- M95Y90 R254G18B13

春夏秋冬

- M95Y90 R254G18B13
- M53Y100 R255G120
- C100M10Y70K20 G108B93
- M80Y50 R219G83B90
- M15Y100 R255G217

● 圖案配色（5色）

- M95Y90 R254G18B13
- M15Y100 R255G217
- C90M70 R36G51B148
- M95Y60K32 R169G12B36
- M60Y68 R252G103B57

燃燒

敞開

（開る）

如果從現代的意思來解釋，感覺是阻擋在他人面前的樣子，所以總讓人覺得有堵牆橫亙在前。但是實際上是在形容寬廣展開的景象，可以形容大海遼闊寬廣的景象，也可以形容目瞪口呆的樣子。另一個意思就是手腳敞開阻擋在前。不論哪一種解釋，都是形容眼前出現寬廣展開的樣子。配色上由一種色彩占去大面積的構圖。

新

強　　弱

舊

形象在色彩運用上充滿力道，卻又顯得寬廣遼闊，蘊含能量和嶄新之意。

●單色調色盤

●M95Y90
R254G18B13

●C8M5Y92
R235G233B25

●M15Y100
R255G217

●C32Y15
R173G223B204

●C35Y10
R166G221B214

●C75M20
R66G147B195

Y30
R255G246B199

C30Y10
R192G224B230

C30
R190G225B246

C30M10
R189G209B234

C60Y10
R117G193B221

C60M20
R118G166B212

C90M20Y10
G137B190

K10
R230G230B230

WHITE
R255G255B255

●2色配色

C60Y10
R117G193B221

C75M20
R66G147B195

M15Y100
R255G217

C30M10
R189G209B234

C90M20Y10
G137B190

JPN

C35Y10
R166G221B214

C30Y10
R192G224B230

C30
R190G225B246

Y30
R255G246B199

WHITE
R255G255B255

●3色配色

C35Y10
R166G221B214

Y30
R255G246B199

C30M10
R189G209B234

K10
R230G230B230

M95Y90
R254G18B13

C35Y10
R166G221B214

C8M5Y92
R235G233B25

C30
R190G225B246

WHITE
R255G255B255

C32Y15
R173G223B204

YEN

C75M20
R66G147B195

C60M20
R118G166B212

C90M20Y10
G137B190

M15Y100
R255G217

C75M20
R66G147B195

●文字配色（4、5色）

平和

雪月花

春夏秋冬

■C90M20Y10
G137B190

■M95Y90
R254G18B13

■C60Y10
R117G193B221

Y30
R255G246B199

■C75M20
R66G147B195

□WHITE
R255G255B255

■C60M20
R118G166B212

■C32Y15
R173G223B204

□C30M10
R189G209B234

■M15Y100
R255G217

□C32Y15
R173G223B204

Y30
R255G246B199

■C75M20
R66G147B195

●圖案配色（5色）

■M15Y100
R255G217

■C90M20Y10
G137B190

□C30M10
R189G209B234

■C60Y10
R117G193B221

■C32Y15
R173G223B204

53

燃燒

豪邁（勇み肌）

一般多單獨使用「勇み（ISAMI）」這個字，是指有勇氣、充滿力氣的男性。尤其是指鋤強扶弱的男子漢。這裡的「肌」是指性情與特質。若要形容女性日文會使用「伝法肌」這個詞，表示女中豪傑。總之就是指具有俠義風範、氣場強大的男性。配色為高彩度和無彩色的色彩組合。

男子氣概的風範包括勇猛，這點也意味著力氣大。形象混合了強悍與理想。

●單色調色盤

- C20M100Y100
 R204
- C30M95Y70K10
 R160G14B36
- C85M70Y20K30
 R32G36B86
- C40M85Y100K40
 R92G19B1

- C100M35Y10
 R6G103B159
- C90M70
 R36G51B148
- C100M50K50
 R3G40B80
- K50
 R127G127B127

K10
R230G230B230

WHITE
R255G255B255

C10M100Y50K30
R137B55

C20M90Y100K20
R146G45B19

●2色配色

C20M100Y100
R204

K50
R127G127B127

C30M95Y70K10
R160G14B36

WHITE
R255G255B255

C85M70Y20K30
R32G36B86

K50
R127G127B127

C90M70
R36G51B148

K10
R230G230B230

WHITE
R255G255B255

JPN

C100M35Y10
R6G103B159

●3色配色

K50
R127G127B127　C100M50K50
R3G40B80

C20M100Y100
R204

C40M85Y100K40
R92G19B1　C100M35Y10
R6G103B159

K10
R230G230B230

C90M70
R36G51B148　K10
R230G230B230

C30M95Y70K10
R160G14B36

C85M70Y20K30
R32G36B86　C20M90Y100K20
R146G45B19

WHITE
R255G255B255

C100M35Y10
R6G103B159　K10
R230G230B230

YEN

C100M50K50
R3G40B80

●文字配色（4、5色）

- C90M70
 R36G51B148
- C40M85Y100K40
 R92G19B1
- C20M100Y100
 R204
- K10
 R230G230B230

- K10
 R230G230B230
- C100M50K50
 R3G40B80
- C40M85Y100K40
 R92G19B1
- C100M35Y10
 R6G103B159

- C20M100Y100
 R204
- C100M35Y10
 R6G103B159
- C10M100Y50K30
 R137B55
- C85M70Y20K30
 R32G36B86
- K10
 R230G230B230

●圖案配色（5色）

- C20M100Y100
 R204
- C90M70
 R36G51B148
- C100M35Y10
 R6G103B159
- K10
 R230G230B230
- C100M50K50
 R3G40B80

燃燒

灼亮（明々とした）

日文「明々と（AKAAKATO）」在古語意指周圍極為明亮的景象。古代夜晚極為漆黑，沒有街燈和月亮的夜晚當然伸手不見五指。即便在此時只有一盞燭光，也能頓時讓人感到明亮不少。白天日照透過窗戶的光線也很炫目。配色主要使用黃色系的色彩。

新

強　　　弱

舊

形象幾乎可代表白天炫目的光亮，這樣的明亮充滿希望和能量。

●單色調色盤

●M53Y100
R255G120

●C8M5Y92
R235G233B25

●M15Y100
R255G217

●M30Y75
R254G179B55

●M5Y78
R255G242B55

●C2M5Y13K2
R245G235B211

M80Y100
R217G83B10

M10Y100
R255G223

M40Y90
R244G170B41

M20Y30
R253G214B179

M5Y50
R255G234B154

M30Y10
R247G197B200

M30Y20
R248G197B184

WHITE
R255G255B255

●2色配色

M53Y100
R255G120

M10Y100
R255G223

C8M5Y92
R235G233B25

C2M5Y13K2
R245G235B211

M15Y100
R255G217

M40Y90
R244G170B41

M30Y75
R254G179B55

M80Y100
R217G83B10

M80Y100
R217G83B10

JPN

M5Y78
R255G242B55

●3色配色

M80Y100　　M30Y75
R217G83B10　R254G179B55

C8M5Y92
R235G233B25

M10Y100　　M30Y10
R255G223　R247G197B200

M53Y100
R255G120

M15Y100　　M40Y90
R255G217　R244G170B41

M5Y50
R255G234B154

M10Y100　　M20Y30
R255G223　R253G214B179

M80Y100
R217G83B10

M5Y50　　　M20Y30
R255G234B154 R253G214B179

YEN

M53Y100
R255G120

●文字配色（4、5色）

平和

■M53Y100
R255G120

■M80Y100
R217G83B10

C8M5Y92
R235G233B25

■M30Y20
R248G197B184

雪月花

■M15Y100
R255G217

C2M5Y13K2
R245G235B211

M20Y30
R253G214B179

■M53Y100
R255G120

春夏秋冬

■M80Y100
R217G83B10

M5Y78
R255G242B55

□WHITE
R255G255B255

■M10Y100
R255G223

■M40Y90
R244G170B41

●圖案配色（5色）

■M15Y100
R255G217

■M80Y100
R217G83B10

■M40Y90
R244G170B41

■M53Y100
R255G120

■M20Y30
R253G214B179

55

燃燒

翻滾
（滾る）

日文「激る（TAGIRU）」代表水勢湍急、洶湧翻滾的樣子。這個詞彙有多種涵義，例如以下3種：河川湍急的流水、熱水沸騰的樣子、憤怒悲傷等高漲的情緒。其他還會用來形容出眾不凡的時候。因為整體氛圍為連續流動的樣貌，所以配色主要使用藍色系的色彩，且對比明顯。

新

強　　　弱

舊

形象代表激烈和具有新鮮感。因為可以感受到強大的動態能量，所以位於左上方的位置。

●單色調色盤

● C100M35Y10
R6G103B159

● C90M70
R36G51B148

● C75M20
R66G147B195

● C50M10Y3
R127G187B210

● C75M25Y10K50
R33G68B87

● C85M60Y10K60
R18G28B57

● C100M90Y38K50
R4G8B42

C100M40Y20
G108B154

C100M70
G70B139

C100M60Y30K20
G68B103

C100M80Y40
R21G53B95

● C1M1Y3
R252G251B245

K30
R179G179B179

WHITE
R255G255B255

●2色配色

C100M35Y10
R6G103B159

C85M60Y10K60
R18G28B57

C90M70
R36G51B148

C100M90Y38K50
R4G8B42

C100M70
G70B139

C1M1Y3
R252G251B245

C50M10Y3
R127G187B210

C100M80Y40
R21G53B95

C50M10Y3
R127G187B210

JPN

C75M25Y10K50
R33G68B87

●3色配色

C75M20
R66G147B195

C50M10Y3
R127G187B210

C85M60Y10K60
R18G28B57

C100M80Y40　C100M40Y20
R21G53B95　G108B154

C1M1Y3
R252G251B245

K30　　　C50M10Y3
R179G179B179　R127G187B210

C100M90Y38K50
R4G8B42

C100M60Y30K20　C100M70
G68B103　　　G70B139

WHITE
R255G255B255

C100M80Y40　　　　K30
R21G53B95　R179G179B179

YEN

C75M20
R66G147B195

●文字配色（4、5色）

平和

■ C100M90Y38K50
R4G8B42

□ WHITE
R255G255B255

■ C50M10Y3
R127G187B210

■ C100M70
G70B139

雪月花

□ C1M1Y3
R252G251B245

■ C85M60Y10K60
R18G28B57

■ C100M70
G70B139

■ C100M35Y10
R6G103B159

春夏秋冬

■ K30
R179G179B179

■ C75M20
R66G147B195

■ C50M10Y3
R127G187B210

□ C1M1Y3
R252G251B245

■ C100M80Y40
R21G53B95

●圖案配色（5色）

■ C50M10Y3
R127G187B210

■ C75M20
R66G147B195

■ C90M70
R36G51B148

■ C100M40Y20
G108B154

■ C100M90Y38K50
R4G8B42

●單色調色盤

●M95Y90
R254G18B13　　●M60Y100
R255G102　　●C90M70
R36G51B148　　●C10M100Y68K10
R204B37

●M75Y80K5
R240G62B30　　C60M82
R106G38B142　　●C100M50K50
R3G40B80　　C100M90Y38K50
R4G8B42

C100Y90
G137B85　　C100M40Y20
G108B154　　WHITE
R255G255B255　　BLACK
K100

這個詞是指不斷轉圈的樣子，也會用來形容陀螺旋轉的時候，不過因為詞彙中有「目」這個字，所以指旋轉程度激烈到令人「眼花撩亂」。當然也可以單純用來形容人暈頭轉向的時候。另外還會用來形容心煩意亂的思緒，表現出受到激烈衝擊的情感。配色上使用黑白兩色，和紅色系的色彩產生對比效果。

目眩神迷（目眩く）

新　強　弱　舊

這份強烈表現出能量滿滿的形象。使用紅色可表達出眩惑的情感。

●2色配色

●3色配色

●文字配色（4、5色）

●圖案配色（5色）

■M95Y90 R254G18B13
●C10M100Y68K10 R204B37
C100M50K50 R3G40B80
C100Y90 G137B85
■M60Y100 R255G102

57

G-zone

新鮮

妙齡（妙齡）

這是相對比較新的詞彙，措辭以及聲韻的美感都很具有日語的特色，因此收錄於書中。日文的「妙」是指非常優異、極為熟練，以及不可思議的美麗。另外還有少女的意思，而加了「齡」字表示年輕的美麗女性。配色主要使用粉紅色系的色彩，並且搭配明亮的色彩和白色。

新

強　　　　　　　弱

舊

形象為年輕俏麗的女性，位於能量強度適中的位置。

●單色調色盤

- C8M75Y5
 R226G65B150
- M15Y8
 R253G217B217
- C25Y37K8
 R176G211B145
- C45Y3
 R140G212B223

- C35M38
 R165G138B194
- M45Y12
 R249G142B173
- C30M55Y5
 R177G104B168
- C33M5Y10K40
 R103G127B126

M20Y30
R253G214B179

C30M10
R189G209B234

C10M30Y10K10
R209G174B182

C10M20Y30K10
R214G189B163

C40M30Y10K10
R153G153B176

WHITE
R255G255B255

●2色配色

C8M75Y5
R226G65B150

M20Y30
R253G214B179

M15Y8
R253G217B217

M45Y12
R249G142B173

C30M55Y5
R177G104B168

WHITE
R255G255B255

M45Y12
R249G142B173

C35M38
R165G138B194

C8M75Y5
R226G65B150

JPN

C30M10
R189G209B234

●3色配色

C25Y37K8　　　M45Y12
R176G211B145 R249G142B173

C8M75Y5
R226G65B150

M15Y8　　　C45Y3
R253G217B217 R140G212B223

C30M55Y5
R177G104B168

C40M30Y10K10　M45Y12
R153G153B176 R249G142B173

WHITE
R255G255B255

M20Y30　　　C30M10
R253G214B179 R189G209B234

C30M55Y5
R177G104B168

C45Y3　　　WHITE
R140G212B223 R255G255B255

YEN

C8M75Y5
R226G65B150

●文字配色（4、5色）

平和

■ C33M5Y10K40
　R103G127B126
■ C8M75Y5
　R226G65B150
■ M20Y30
　R253G214B179
■ M45Y12
　R249G142B173

雪月花

■ C35M38
　R165G138B194
■ C30M55Y5
　R177G104B168
■ C40M30Y10K10
　R153G153B176
■ M15Y8
　R253G217B217

春夏秋冬

■ C25Y37K8
　R176G211B145
□ WHITE
　R255G255B255
■ M20Y30
　R253G214B179
■ C30M10
　R189G209B234
■ C8M75Y5
　R226G65B150

●圖案配色（5色）

■ M15Y8
　R253G217B217
■ C35M38
　R165G138B194
■ C8M75Y5
　R226G65B150
■ M45Y12
　R249G142B173
■ C30M10
　R189G209B234

●單色調色盤

- C100M35Y10 R6G103B159
- C90M70 R36G51B148
- C75M20 R66G147B195
- C60M82 R106G38B142

- C10M100Y68K10 R204B37
- C35M5Y65K5 R157G195B87
- C100Y90 G137B85
- C100Y50 G143B147

C100M70 G70B139
C30 R190G225B246
K10 R230G230B230
BLACK K100

WHITE R255G255B255

日文「明か（SAYAKA）」表示明亮、明瞭、明白等清晰的樣貌，還可用來形容萬里無雲、一片晴朗、完全澄淨的景色等。詞彙語源和鮮明（冴える／SAERU）」相同。還有一層意思是指純淨的聲音以及高亢乾淨的音色。配色主要使用藍色系的色彩，再加上無彩色。

新
強　　弱
舊

能量沒有特別強，也沒有特別弱，形象極為清新。加上代表高音的紫色，效果更佳。

●2色配色

C100M35Y10 R6G103B159	C90M70 R36G51B148	C75M20 R66G147B195	C60M82 R106G38B142	C100M70 G70B139
K10 R230G230B230	BLACK K100	WHITE R255G255B255	C30 R190G225B246	JPN — K10 R230G230B230

●3色配色

C90M70 R36G51B148 / C10M100Y68K10 R204B37	C60M82 R106G38B142 / C75M20 R66G147B195	C35M5Y65K5 R157G195B87 / C30 R190G225B246	C100M35Y10 R6G103B159 / C100Y90 G137B85	WHITE R255G255B255 / BLACK K100
WHITE R255G255B255	K10 R230G230B230	C100M70 G70B139	WHITE R255G255B255	YEN — C75M20 R66G147B195

●文字配色（4、5色）

 平和
- C60M82 R106G38B142
- BLACK K100
- C30 R190G225B246
- C75M20 R66G147B195

 雪月花
- C35M5Y65K5 R157G195B87
- K10 R230G230B230
- C10M100Y68K10 R204B37
- C90M70 R36G51B148

春夏秋冬
- C100M70 G70B139
- C30 R190G225B246
- C60M82 R106G38B142
- WHITE R255G255B255
- C100Y50 G143B147

●圖案配色（5色）

- C90M70 R36G51B148
- C75M20 R66G147B195
- C35M5Y65K5 R157G195B87
- WHITE R255G255B255
- C30 R190G225B246

59

新鮮

山如笑

（山笑う）

這個詞彙出自北宋畫家郭熙著作「山水訓」提到的「春山澹冶而如笑，夏山蒼翠而如滴，秋山明淨而如妝，冬山慘淡而如睡」。四季山景風情分別爲山如笑（春）、山如滴（夏）、山如妝（秋）、山如睡（冬）。山如笑形容花朵初綻、草木吐嫩芽，群山遍野風光明媚的景象。配色主要使用明亮的黃綠色、粉紅色、黃色。

新
強　　　弱
舊

時節爲春天，是最生機勃勃的季節，爲一片欣欣向榮的形象。心中充滿歡欣喜悅的力量。

●單色調色盤

●M15Y8
R253G217B217

●C5M35Y8
R238G164B192

●M7Y23
R254G237B189

●C25Y37K8
R176G211B145

●M35Y95K8
R235G153B13

●C8M5Y92
R235G233B25

●M15Y100
R255G217

●C30M5Y95
R179G208B28

●C35M5Y85
R166G204B50

●C15M30Y85K62
R82G63B14

●C7M10Y85K50
R118G111B20

C60M80
R116G66B131

M50Y10
R237G157B173

C20Y20
R216G233B214

C10M30
R226G191B212

C60M10Y100K20
R99G141B12

●2色配色

M15Y8
R253G217B217

C5M35Y8
R238G164B192

M7Y23
R254G237B189

C25Y37K8
R176G211B145

C15M30Y85K62
R82G63B14

JPN

M35Y95K8
R235G153B13

M15Y100
R255G217

C30M5Y95
R179G208B28

C8M5Y92
R235G233B25

C5M35Y8
R238G164B192

●3色配色

C5M35Y8　　　M15Y100
R238G164B192　R255G217

M35Y95K8　　C10M30
R235G153B13　R226G191B212

C30M5Y95　　M50Y10
R179G208B28　R237G157B173

M15Y8　　　C15M30Y85K62
R253G217B217　　R82G63B14

C60M80　　　C7M10Y85K50
R116G66B131　R118G111B20

YEN

C60M10Y100K20
R99G141B12

C60M80
R116G66B131

M7Y23
R254G237B189

C35M5Y85
R166G204B50

M15Y8
R253G217B217

●文字配色（4、5色）

平和

雪月花

春夏秋冬

■C7M10Y85K50
R118G111B20

■M35Y95K8
R235G153B13

■C35M5Y85
R166G204B50

■M15Y8
R253G217B217

■C60M80
R116G66B131

■C30M5Y95
R179G208B28

■M50Y10
R237G157B173

■C35M5Y85
R166G204B50

■M50Y10
R237G157B173

■M35Y95K8
R235G153B13

■C7M10Y85K50
R118G111B20

■C8M5Y92
R235G233B25

●圖案配色（5色）

■M50Y10
R237G157B173

■M15Y100
R255G217

■C15M30Y85K62
R82G63B14

■C30M5Y95
R179G208B28

■M7Y23
R254G237B189

●單色調色盤

- C25Y37K8
R176G211B145

- C28Y10
R184G228B217

- C45Y3
R140G212B223

- C35M5Y85
R166G204B50

- C80M8Y60
R51G154B106

- C60Y50
R102G191B127

- C60Y35
R102G193B155

C30
R190G225B246

C30M10
R189G209B234

C60Y10
R117G193B221

C60M20
R118G166B212

C90Y40
G157B165

C90M20Y10
G137B190

C80M40
R67G120B182

- C1M1Y3
R252G251B245

WHITE
R255G255B255

新鮮

清爽

（爽やか）

60

在日本古語中寫爲「さはやか（SAHAYAKA）」。這是用來表達心情的詞彙。和現代詞意一樣有「晴朗愉悅、神清氣爽」的意思，不過在「清晰」、「鮮明純淨」的詞意方面，古語和現代日文的用法則有細微的不同。詞彙會用於表現事物的新鮮感。配色使用黃綠色系和藍色系的色彩，再搭配白色。

形象新鮮，清晰明白。事物鮮明可見，有股神清氣爽的力量。

●2色配色

C60Y50
R102G191B127

C1M1Y3
R252G251B245

C28Y10
R184G228B217

C60M20
R118G166B212

C45Y3
R140G212B223

C90Y40
G157B165

C35M5Y85
R166G204B50

C30
R190G225B246

WHITE
R255G255B255

JPN

C80M8Y60
R51G154B106

●3色配色

C35M5Y85
R166G204B50

C60M20
R118G166B212

C1M1Y3
R252G251B245

C80M8Y60
R51G154B106

C60Y10
R117G193B221

C28Y10
R184G228B217

C80M40
R67G120B182

C45Y3
R140G212B223

WHITE
R255G255B255

C90M20Y10
G137B190

C90Y40
G157B165

C30
R190G225B246

C80M40
R67G120B182

C60Y10
R117G193B221

YEN

C28Y10
R184G228B217

●文字配色（4、5色）

平
和

■ C80M40
R67G120B182

□ C1M1Y3
R252G251B245

■ C60Y50
R102G191B127

■ C25Y37K8
R176G211B145

雪
月
花

C28Y10
R184G228B217

□ WHITE
R255G255B255

■ C80M40
R67G120B182

C60Y10
R117G193B221

春
夏
秋
冬

■ C25Y37K8
R176G211B145

■ C30M10
R189G209B234

■ C45Y3
R140G212B223

□ C1M1Y3
R252G251B245

■ C90M20Y10
G137B190

●圖案配色（5色）

■ C80M8Y60
R51G154B106

■ C35M5Y85
R166G204B50

■ C60M20
R118G166B212

■ C80M40
R67G120B182

□ C30
R190G225B246

61

活潑

順利

（はかばかし）

詞彙蘊含的意思恰好與「虛無」相反。日文「はか（HAKA）」代表工作預設的進度，意味著循序漸進就會有不錯的成效。以這個意思為基礎，可用來表達大方爽朗、腳踏實地、出眾超群、正統道地等意思。配色有明顯的色彩對比。

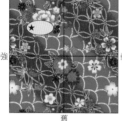

形象散發著活力和能量。如果使用暗色色彩，就可表現出值得信賴的感覺。

●單色調色盤

- C3M100Y95
R246B9
- M15Y100
R255G217
- M75Y80K5
R240G62B30
- C68M75
R88G49B148

- M85Y5
R243G42B139
- C100Y50
G143B147
- C100M40Y20
G108B154
- C80M100
R74B92

BLACK
K100

WHITE
R255G255B255

●2色配色

C3M100Y95
R246B9 / C100Y50 G143B147

M15Y100
R255G217 / C100M40Y20 G108B154

M75Y80K5
R240G62B30 / BLACK K100

C68M75
R88G49B148 / C3M100Y95 R246B9

C80M100
R74B92 / **JPN** / M85Y5 R243G42B139

●3色配色

M75Y80K5 R240G62B30 / C68M75 R88G49B148 / M15Y100 R255G217

BLACK K100 / C100Y50 G143B147 / C3M100Y95 R246B9

M85Y5 R243G42B139 / M75Y80K5 R240G62B30 / C100M40Y20 G108B154

C100Y50 G143B147 / WHITE R255G255B255 / C80M100 R74B92

M15Y100 R255G217 / C100M40Y20 G108B154 / **YEN** / C3M100Y95 R246B9

●文字配色（4、5色）

平和 — ■C80M100 R74B92 / □WHITE R255G255B255 / ■M75Y80K5 R240G62B30 / ■C100M40Y20 G108B154

雪月花 — ■C80M100 R74B92 / ■M15Y100 R255G217 / ■BLACK K100 / ■C3M100Y95 R246B9

春夏秋冬 — ■C100Y50 G143B147 / ■C100M40Y20 G108B154 / ■M75Y80K5 R240G62B30 / ■C68M75 R88G49B148 / ■M15Y100 R255G217

●圖案配色（5色）

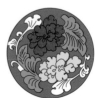

- ■C3M100Y95 R246B9
- ■M15Y100 R255G217
- ■C100Y50 G143B147
- □WHITE R255G255B255
- ■M85Y5 R243G42B139

活潑

紛紛滴落（はらめく）

這個詞用來形容下雨天時人們將傘撐開，雨水滴滴答答紛紛落在傘面發出的聲響。古語形容爲「大珠小珠落玉盤之聲」。爾後又引申出分散、紛紛掉落的意思。這個詞彙還可形容米飯水蒸氣散去後呈現粒粒分明的狀態。配色主要使用明亮色彩，並且營造出色彩對比。

● 單色調色盤

- C2M5Y13K2
 R245G235B211
- M25Y30K5
 R240G182B148
- C5M78Y75K55
 R108G25B18
- C40M70Y70K50
 R76G31B26

- C30M10Y60
 R179G201B100
- C45Y20
 R140G210B188
- C20M30Y20K35
 R131G108B110
- C25M5Y30K35
 R124G142B110

- C28Y10
 R184G228B217
- C45Y3
 R140G212B223
- C20M20
 R209G201B223
- C1M1Y3
 R252G251B245

WHITE
R255G255B255

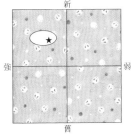

形象讓人彷彿聽見伴著節奏的聲響。輕快的對比，讓看的人能感受到節奏感。

● 2色配色

C2M5Y13K2
R245G235B211

M25Y30K5
R240G182B148

C5M78Y75K55
R108G25B18

C25M5Y30K35
R124G142B110

C1M1Y3
R252G251B245

C30M10Y60
R179G201B100

C40M70Y70K50
R76G31B26

C28Y10
R184G228B217

C1M1Y3
R252G251B245

C45Y20
R140G210B188

● 3色配色

C45Y20
R140G210B188

M25Y30K5
R240G182B148

C30M10Y60
R179G201B100

C40M70Y70K50
R76G31B26

C20M30Y20K35
R131G108B110

C20M20
R209G201B223

C5M78Y75K55
R108G25B18

C45Y3
R140G212B223

M25Y30K5
R240G182B148

C40M70Y70K50
R76G31B26

C1M1Y3
R252G251B245

C28Y10
R184G228B217

WHITE
R255G255B255

C2M5Y13K2
R245G235B211

C1M1Y3
R252G251B245

● 文字配色（4、5色）

■ C20M30Y20K35
 R131G108B110

■ C5M78Y75K55
 R108G25B18

■ C28Y10
 R184G228B217

■ C20M20
 R209G201B223

■ C20M30Y20K35
 R131G108B110

■ C30M10Y60
 R179G201B100

■ C25M5Y30K35
 R124G142B110

□ WHITE
 R255G255B255

■ C2M5Y13K2
 R245G235B211

■ C25M5Y30K35
 R124G142B110

□ WHITE
 R255G255B255

■ C40M70Y70K50
 R76G31B26

■ C30M10Y60
 R179G201B100

● 圖案配色（5色）

■ M25Y30K5
 R240G182B148

■ C5M78Y75K55
 R108G25B18

■ C45Y20
 R140G210B188

■ C20M20
 R209G201B223

■ C2M5Y13K2
 R245G235B211

63

活潑

早熟（おしゃま）

詞彙意思是指女孩小小年紀卻有超乎年齡的表現。詞彙據說源自「おしゃる（OSYARU）」和「おしゃます（OSYAMASU）」表示說話之意的縮語。經常用來形容年幼的孩子卻口出狂言的樣子。日文的相近詞有「おちゃっぴい（OCHAPPII／多話活潑的女孩）」，詞彙源自「一邊研磨茶葉一邊滔滔不絕的孩子」。色彩主要使用亮黃色和粉紅色。

G-zone

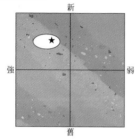

新
強　　弱
舊

女孩年紀雖小卻有著早熟的態度，表現出鮮明不沉穩的形象。有令人微笑的效果。

● 單色調色盤

- M15Y8
 R253G217B217
- C5M35Y8
 R238G164B192
- M7Y23
 R254G237B189
- C35M38
 R165G138B194

- M45Y25
 R250G141B148
- M45Y12
 R249G142B173
- C8M75Y5
 R226G65B150
- C30M55Y5
 R177G104B168

C40M30Y10K10
R153G153B176

- C5M5Y5K45
 R132G130B128

K10
R230G230B230

WHITE
R255G255B255

● 2色配色

M15Y8
R253G217B217

C5M35Y8
R238G164B192

M7Y23
R254G237B189

C35M38
R165G138B194

C5M5Y5K45
R132G130B128

JPN

C8M75Y5
R226G65B150

M7Y23
R254G237B189

C30M55Y5
R177G104B168

M45Y25
R250G141B148

M15Y8
R253G217B217

● 3色配色

M45Y12
R249G142B173

C8M75Y5
R226G65B150

M15Y8
R253G217B217

M45Y12
R249G142B173

C30M55Y5
R177G104B168

M7Y23
R254G237B189

M45Y25
R250G141B148

C8M75Y5
R226G65B150

WHITE
R255G255B255

C5M35Y8
R238G164B192

YEN

M7Y23
R254G237B189

C35M38
R165G138B194

C5M35Y8
R238G164B192

WHITE
R255G255B255

C35M38
R165G138B194

● 文字配色（4、5色）

平和

雪月花

春夏秋冬

■ C40M30Y10K10
R153G153B176

■ C30M55Y5
R177G104B168

■ C5M35Y8
R238G164B192

■ M15Y8
R253G217B217

■ M7Y23
R254G237B189

■ M45Y12
R249G142B173

K10
R230G230B230

■ C30M55Y5
R177G104B168

□ WHITE
R255G255B255

■ C35M38
R165G138B194

■ C8M75Y5
R226G65B150

■ C5M5Y5K45
R132G130B128

□ C5M35Y8
R238G164B192

● 圖案配色（5色）

■ C8M75Y5
R226G65B150

■ M45Y25
R250G141B148

■ M15Y8
R253G217B217

■ C40M30Y10K10
R153G153B176

■ C35M38
R165G138B194

●單色調色盤

- C5M78Y45
 R236G57B85
- C35M5Y85
 R166G204B50
- C80M8Y60
 R51G154B106
- C75M20
 R66G147B195

- C8M75Y5
 R226G65B150
- M45Y12
 R249G142B173
- C25Y37K8
 R176G211B145
- M53Y100
 R255G120

M50Y10
R237G157B173

M80Y50
R219G83B90

Y30
R255G246B199

C20M20
R209G201B223

K10
R230G230B230

WHITE
R255G255B255

日文的「俠」是指豪氣灑脫的樣子，會特別用來形容女性，因此用來稱呼活潑、率性的女孩，表示年輕女孩的行爲舉止活潑、直率。現在的人比較少這樣使用，不過和「活潑」都是頗有意趣的詞彙。配色對比輕快又明亮。

64 活潑

直率（御俠）

G-zone

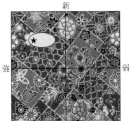

形象極爲歡樂活潑，用紅色系和黃色系搭配無彩色的對比，表現出朝氣活力。

●2色配色

C5M78Y45
R236G57B85

Y30
R255G246B199

WHITE
R255G255B255

M53Y100
R255G120

C80M8Y60
R51G154B106

M45Y12
R249G142B173

C8M75Y5
R226G65B150

K10
R230G230B230

WHITE
R255G255B255

JPN

C35M5Y85
R166G204B50

●3色配色

C8M75Y5
R226G65B150

C80M8Y60
R51G154B106

WHITE
R255G255B255

M53Y100
R255G120

K10
R230G230B230

C75M20
R66G147B195

C35M5Y85
R166G204B50

M80Y50
R219G83B90

Y30
R255G246B199

M50Y10
R237G157B173

M53Y100
R255G120

WHITE
R255G255B255

M53Y100
R255G120

K10
R230G230B230

YEN

C80M8Y60
R51G154B106

●文字配色（4、5色）

- C80M8Y60
 R51G154B106
- □ WHITE
 R255G255B255
- M53Y100
 R255G120
- C5M78Y45
 R236G57B85

雪月花

- C75M20
 R66G147B195
- □ WHITE
 R255G255B255
- C8M75Y5
 R226G65B150
- C35M5Y85
 R166G204B50

春夏秋冬

- C8M75Y5
 R226G65B150
- C80M8Y60
 R51G154B106
- M53Y100
 R255G120
- M80Y50
 R219G83B90
- Y30
 R255G246B199

●圖案配色（5色）

- C5M78Y45
 R236G57B85
- Y30
 R255G246B199
- C35M5Y85
 R166G204B50
- C80M8Y60
 R51G154B106
- M45Y12
 R249G142B173

65

活潑

活潑（お転婆）

日文「転婆」為假借字，意指少女、年輕女孩的活潑舉止。現在也會用這個詞彙來形容冒失喧鬧的人，以及愛出風頭的人。其他也會用來形容粗心大意、輕率、失誤不斷的人。更廣泛的意思還包括不孝順的人。配色為以粉紅色系為主的對比色彩。

新

強　　　弱

舊

形象充滿朝氣又年輕。因為充滿躍動感，所以呈現細膩的對比變化。

●單色調色盤

●M95Y90
R254G18B13

●M15Y100
R255G217

●M55Y33
R250G117B124

M25Y75
R254G191B56

●C80M20Y70K15
R44G112B70

●C100M50K50
R3G40B80

C10Y30
R240G241B198

M5Y50
R255G234B154

C30Y60
R198G218B135

C30M50
R182G139B180

C70M60
R98G98B159

C70M70Y20
R100G82B127

K10
R230G230B230

●2色配色

M95Y90
R254G18B13

C10Y30
R240G241B198

M55Y33
R250G117B124

C100M50K50
R3G40B80

M55Y33
R250G117B124

C80M20Y70K15
R44G112B70

M25Y75
R254G191B56

C30M50
R182G139B180

M55Y33
R250G117B124

JPN

M5Y50
R255G234B154

●3色配色

C70M70Y20　C30Y60
R100G82B127 R198G218B135

M55Y33
R250G117B124

C70M60　　M55Y33
R98G98B159 R250G117B124

M25Y75
R254G191B56

C80M20Y70K15　C30M50
R44G112B70　R182G139B180

M5Y50
R255G234B154

M95Y90　　M15Y100
R254G18B13　R255G217

M55Y33
R250G117B124

C80M20Y70K15　M95Y90
R44G112B70　R254G18B13

YEN

M25Y75
R254G191B56

●文字配色（4、5色）

平
和

■C70M70Y20
R100G82B127

■C100M50K50
R3G40B80

■M55Y33
R250G117B124

■M5Y50
R255G234B154

雪
月
花

■M55Y33
R250G117B124

■C10Y30
R240G241B198

■C70M60
R98G98B159

■C30Y60
R198G218B135

春
夏
秋
冬

C10Y30
R240G241B198

■C70M70Y20
R100G82B127

■C30Y60
R198G218B135

■K10
R230G230B230

■C30M50
R182G139B180

●圖案配色（5色）

■M55Y33
R250G117B124

■M95Y90
R254G18B13

■C80M20Y70K15
R44G112B70

■C70M60
R98G98B159

■M25Y75
R254G191B56

●單色調色盤

- M95Y90
R254G18B13

- C30M5Y95
R179G208B28

- C70M85K5
R79G29B131

- M75Y77
R253G65B37

- M5Y78
R255G242B55

- C60M82
R106G38B142

- M85Y5
R243G42B139

M100
R240G2B127

C100
G160B198

Y100
R255G255

K10
R230G230B230

WHITE
R255G255B255

C40Y90
R172G203B57

C90M20Y10
G137B190

「太平樂」是雅樂的曲名，是慶賀天下太平、祝賀即位典禮時一定會演奏的曲目。表演時有4人身著華麗甲冑、手持武器舞蹈。有時也會將這個樂曲名當成形容詞來使用。將此慶賀盛典套用在人的身上，也就是用太平樂形容一個人時，表示這個人信口開河、漫不經心。配色使用粉紅色系、黃色系和無彩色的色彩組合，表現出活潑胡鬧的樣子。

66

活潑

太平樂

（太平樂）

形象包括隨興的漫不經心和肆無忌憚。能量普通，但是會散發光亮。

●2色配色

M95Y90
R254G18B13

K10
R230G230B230

Y100
R255G255

M85Y5
R243G42B139

WHITE
R255G255B255

M100
R240G2B127

M75Y77
R253G65B37

M5Y78
R255G242B55

K10
R230G230B230

JPN

M100
R240G2B127

●3色配色

M5Y78
R255G242B55

C60M82
R106G38B142

M85Y5
R243G42B139

M100
R240G2B127

C90M20Y10
G137B190

K10
R230G230B230

M85Y5
R243G42B139

M75Y77
R253G65B37

C30M5Y95
R179G208B28

M5Y78
R255G242B55

WHITE
R255G255B255

M95Y90
R254G18B13

C60M82
R106G38B142

M100
R240G2B127

YEN

C30M5Y95
R179G208B28

●文字配色（4、5色）

平和

□WHITE
R255G255B255

■M100
R240G2B127

C100
G160B198

C30M5Y95
R179G208B28

雪月花

C70M85K5
R79G29B131

□WHITE
R255G255B255

M5Y78
R255G242B55

M85Y5
R243G42B139

春夏秋冬

M85Y5
R243G42B139

Y100
R255G255

M95Y90
R254G18B13

K10
R230G230B230

C70M85K5
R79G29B131

●圖案配色（5色）

■M100
R240G2B127

■M75Y77
R253G65B37

K10
R230G230B230

M5Y78
R255G242B55

C100
G160B198

67

詼諧

詼諧（可笑し）

這個詞彙中有許多現代已經不再使用的意思。令人發笑的詼諧之意依舊延用至現代，甚至還會用來形容美的表現（119頁）。這裡的意思是指前者，令人感到好笑的感覺，也有滑稽、奇妙、奇怪的意思。配色主要使用黃色系的色彩營造出對比效果。

新
強　　弱
舊

形象爲看到不同以往的新鮮事物，覺得有趣而發笑，擁有讓內心開懷喜悅的力量。

●單色調色盤

●M15Y100
R255G217

●C30M5Y95
R179G208B28

●C70M85K5
R79G29B131

●M75Y77
R253G65B37

●M35Y95
R255G166B14

●M5Y78
R255G242B55

●C8M75Y5
R226G65B150

●C62M5Y25
R97G182B169

Y100
R255G255

C80M100
R74B92

C50Y20
R147G202B207

Y30
R255G246B199

C40M70Y50
R158G94B100

●2色配色

M15Y100
R255G217

C8M75Y5
R226G65B150

C30M5Y95
R179G208B28

Y30
R255G246B199

C70M85K5
R79G29B131

Y100
R255G255

M75Y77
R253G65B37

M5Y78
R255G242B55

Y100
R255G255

JPN

M35Y95
R255G166B14

●3色配色

M35Y95　C40M70Y50
R255G166B14　R158G94B100

M5Y78
R255G242B55

C8M75Y5　C62M5Y25
R226G65B150　R97G182B169

M15Y100
R255G217

C80M100　M35Y95
R74B92　R255G166B14

Y30
R255G246B199

Y100　C30M5Y95
R255G255　R179G208B28

M75Y77
R253G65B37

C80M100　C8M75Y5
R74B92　R226G65B150

YEN

M15Y100
R255G217

●文字配色（4、5色）

平和

■C80M100
R74B92

■C8M75Y5
R226G65B150

M5Y78
R255G242B55

■C30M5Y95
R179G208B28

雪月花

■M75Y77
R253G65B37

■C40M70Y50
R158G94B100

■C62M5Y25
R97G182B169

Y100
R255G255

春夏秋冬

■M15Y100
R255G217

■C8M75Y5
R226G65B150

M5Y78
R255G242B55

Y30
R255G246B199

■C70M85K5
R79G29B131

●圖案配色（5色）

■M75Y77
R253G65B37

■M15Y100
R255G217

■M35Y95
R255G166B14

■C62M5Y25
R97G182B169

■C70M85K5
R79G29B131

●單色調色盤

- M15Y100
R255G217
- C30M5Y95
R179G208B28
- M35Y95
R255G166B14
- M5Y78
R255G242B55

- C8M75Y5
R226G65B150
- M25Y75
R254G191B56
M70Y70
R227G109B74
M40Y90
R244G170B41

C40Y90
R172G203B57
C10M70Y10
R209G107B144
C60Y100
R119G182B10
M20Y30
R253G214B179

Y30
R255G246B199
C10Y30
R240G241B198
K10
R230G230B230
WHITE
R255G255B255

日文的「面」是指臉，「白」是指明亮，藉此形容眼前一亮的感覺，也就是指在眼前展開的美麗景色。眼見此景心情舒暢，感到開心。還散發著在美景中聆聽音樂的氛圍。如果日文古語「明快的知性美」是指知性的感動，這個詞就是感性的感動。配色主要使用明亮色彩。

68 詼諧
開心（面白し）

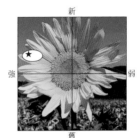

適合用輕快的對比和律動感，表現受音樂感動的明亮形象

●2色配色

M15Y100
R255G217

C30M5Y95
R179G208B28

M35Y95
R255G166B14

M5Y78
R255G242B55

M25Y75
R254G191B56

C8M75Y5
R226G65B150

M70Y70
R227G109B74

C10M70Y10
R209G107B144

C60Y100
R119G182B10

M40Y90
R244G170B41

●3色配色

M25Y75
R254G191B56
M70Y70
R227G109B74

M40Y90
R244G170B41
C60Y100
R119G182B10

C30M5Y95
R179G208B28
M35Y95
R255G166B14

M20Y30
R253G214B179
M15Y100
R255G217

M70Y70
R227G109B74
C60Y100
R119G182B10

M15Y100
R255G217

Y30
R255G246B199

M5Y78
R255G242B55

WHITE
R255G255B255

C10M70Y10
R209G107B144

●文字配色（4、5色）

- C10M70Y10
R209G107B144
- C60Y100
R119G182B10
- M35Y95
R255G166B14
- M20Y30
R253G214B179

- C8M75Y5
R226G65B150
- M70Y70
R227G109B74
- WHITE
R255G255B255
- C40Y90
R172G203B57

- M5Y78
R255G242B55
- C30M5Y95
R179G208B28
- M25Y75
R254G191B56
- Y30
R255G246B199
- M70Y70
R227G109B74

●圖案配色（5色）

- C8M75Y5
R226G65B150
- C30M5Y95
R179G208B28
- C60Y100
R119G182B10
- M40Y90
R244G170B41
- M5Y78
R255G242B55

69

諧諧

滑稽（戲け）

這個詞是指開玩笑或戲弄，散發著親近和信任放鬆的氣氛。運用範圍廣泛，包括繪畫、歌曲、戲劇等。有時也會套用在「搞笑」的情況。而且扮演丑角的專業演員，因為會做一些滑稽的動作令人發笑，所以會用這個詞來表示讓人發笑。配色主要使用黃色系的對比色彩。

新
強 ★ 弱
舊

這是帶有滑稽有趣和好笑的形象，呈現明亮的樣子，而輕快的律動也是不可或缺的。

● 單色調色盤

- M95Y90
 R254G18B13
- M60Y100
 R255G102
- M53Y100
 R255G120
- M85Y80
 R253G40B29

- M15Y100
 R255G217
- C70M85K5
 R79G29B131
- M35Y95
 R255G166B14
- M5Y78
 R255G242B55

- M15Y75
 R255G217B60
- C60Y35
 R102G193B155
- M15Y8
 R253G217B217
- C5M35Y8
 R238G164B192

M100
R240G2B127

C90M90
R54G38B112

C50M100Y30K10
R114B73

K20
R204G204B204

● 2色配色

M95Y90
R254G18B13

M60Y100
R255G102

M53Y100
R255G120

M100
R240G2B127

C90M90
R54G38B112

JPN

M15Y100
R255G217

M5Y78
R255G242B55

C70M85K5
R79G29B131

M15Y75
R255G217B60

M15Y100
R255G217

● 3色配色

M5Y78　　M60Y100
R255G242B55　R255G102

M85Y80　　M100
R253G40B29　R240G2B127

C60Y35　　C70M85K5
R102G193B155　R79G29B131

M15Y8　C50M100Y30K10
R253G217B217　R114B73

K20　　　M15Y75
R204G204B204　R255G217B60

YEN

M95Y90
R254G18B13

C90M90
R54G38B112

M35Y95
R255G166B14

M15Y75
R255G217B60

M15Y100
R255G217

● 文字配色（4、5色）

平和

■ C50M100Y30K10
　R114B73

■ C90M90
　R54G38B112

■ M15Y100
　R255G217

■ M60Y100
　R255G102

雪月花

■ C60Y35
　R102G193B155

■ M5Y78
　R255G242B55

■ M53Y100
　R255G120

■ C70M85K5
　R79G29B131

春夏秋冬

■ M95Y90
　R254G18B13

■ C70M85K5
　R79G29B131

■ M100
　R240G2B127

■ C90M90
　R54G38B112

■ M35Y95
　R255G166B14

● 圖案配色（5色）

■ M15Y100
　R255G217

■ M85Y80
　R253G40B29

■ M60Y100
　R255G102

■ C60Y35
　R102G193B155

■ M15Y8
　R253G217B217

● 單色調色盤

・C90M70
R36G51B148

・M75Y77
R253G65B37

・M35Y95
R255G166B14

・M5Y78
R255G242B55

・M80Y90K65
R88G18B4

・C15M30Y85K62
R82G63B14

・C30M3Y87K40
R107G128B27

・C85M75Y20K50
R23G22B59

C100M40Y20
G108B154

M80Y50
R219G83B90

C80M40
R67G120B182

C10M70Y10
R209G107B144

C70M40Y70K30
R76G93B70

C60M90Y30K30
R85G34B71

K70
R76G76B76

K25
R191G191B191

瞬間
走運
（時めく）

G-zone

這個詞彙主要有2種意思用法，就是順應潮流以及受到寵愛 。前者為配合時機繁榮昌盛，受到讚揚追捧。後者表示愛情關係，受到疼愛和喜歡。這個詞與現代日文不同的部分在於說法，在古時候自己順應潮流繁盛之時，不會稱自己走運。配色主要使用紅色系和紫色系的色彩。

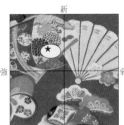

新

強

弱

舊

形象充滿雀躍不已的喜悅，呈現對比鮮明且強烈的律動感。

● 2色配色

C90M70
R36G51B148

M75Y77
R253G65B37

M35Y95
R255G166B14

M5Y78
R255G242B55

C10M70Y10
R209G107B144

JPN

M80Y50
R219G83B90

C15M30Y85K62
R82G63B14

C60M90Y30K30
R85G34B71

C10M70Y10
R209G107B144

M80Y90K65
R88G18B4

● 3色配色

M5Y78
R255G242B55

C10M70Y10
R209G107B144

C70M40Y70K30
R76G93B70

C60M90Y30K30
R85G34B71

C90M70
R36G51B148

C10M70Y10
R209G107B144

C85M75Y20K50
R23G22B59

C80M40
R67G120B182

C70M40Y70K30
R76G93B70

C60M90Y30K30
R85G34B71

YEN

C60M90Y30K30
R85G34B71

M80Y50
R219G83B90

K25
R191G191B191

M75Y77
R253G65B37

M35Y95
R255G166B14

● 文字配色（4、5色）

平和

C85M75Y20K50
R23G22B59

M5Y78
R255G242B55

C10M70Y10
R209G107B144

C30M3Y87K40
R107G128B27

雪月花

C100M40Y20
G108B154

K25
R191G191B191

C70M40Y70K30
R76G93B70

M75Y77
R253G65B37

春夏秋冬

M80Y90K65
R88G18B4

M80Y50
R219G83B90

C60M90Y30K30
R85G34B71

C80M40
R67G120B182

M5Y78
R255G242B55

● 圖案配色（5色）

C90M70
R36G51B148

M35Y95
R255G166B14

C30M3Y87K40
R107G128B27

C85M75Y20K50
R23G22B59

M75Y77
R253G65B37

71 瞬間 狂風 (疾風)

日本原本讀作「はやち（HAYACHI）」，「ち（CHI）」是指風，詞彙意思是突然颳起的狂風。這大多因爲冷鋒而起，有時還會伴隨雨水和冰雹等。在科學不發達的時代，這些都令人感到恐懼，以爲和天神之說有關。其中也包含對速度的憧憬。配色使用對比色彩。

新

強　　　弱

舊

形象爲充滿力道的速度感，適合用強烈對比來表現。

●單色調色盤

●M85Y80
R253G40B29

●M60Y100
R255G102

●M15Y100
R255G217

●C90M70
R36G51B148

●M75Y77
R253G65B37

●C75M20
R66G147B195

●C20M100Y100
R204

●C85M75Y20K50
R23G22B59

C100Y90
G137B85

C90M90
R54G38B112

C70M90K30
R71G31B85

BLACK
K100

WHITE
R255G255B255

●2色配色

M85Y80
R253G40B29
C85M75Y20K50
R23G22B59

M60Y100
R255G102
C90M90
R54G38B112

M15Y100
R255G217
C75M20
R66G147B195

BLACK
K100
C100Y90
G137B85

C90M90
R54G38B112
JPN
M75Y77
R253G65B37

●3色配色

M75Y77
R253G65B37
C70M90K30
R71G31B85
M15Y100
R255G217

C90M70
R36G51B148
BLACK
K100
M85Y80
R253G40B29

C100Y90
G137B85
C85M75Y20K50
R23G22B59
WHITE
R255G255B255

C90M90
R54G38B112
M60Y100
R255G102
C75M20
R66G147B195

M15Y100
R255G217
M60Y100
R255G102
YEN
C90M70
R36G51B148

●文字配色（4、5色）

平和

■C20M100Y100
R204

□WHITE
R255G255B255

■M15Y100
R255G217

■C90M90
R54G38B112

雪月花

■C90M70
R36G51B148

■C100Y90
G137B85

■BLACK
K100

■M60Y100
R255G102

春夏秋冬

■M15Y100
R255G217

■C85M75Y20K50
R23G22B59

□WHITE
R255G255B255

■C90M90
R54G38B112

■M85Y80
R253G40B29

●圖案配色（5色）

■M60Y100
R255G102

■C20M100Y100
R204

■C100Y90
G137B85

□WHITE
R255G255B255

■C90M70
R36G51B148

●單色調色盤

• C90M70
R36G51B148

• C28Y25
R184G227B183

• C35Y10
R166G221B214

• C60Y35
R102G193B155

• C50M10Y3
R127G187B210

• C100M50K50
R3G40B80

C90Y40
G157B165

C50M40
R143G143B190

C100M10Y70K20
G108B93

WHITE
R255G255B255

這個詞彙的讀音源自玉石相撞時產生的細微聲響。另外，玉石爲露水和眼淚的相關語，所以稍微帶有這些涵義。因此會用來形容須臾之間和一瞬間。葉片凝結的露水還有渺茫短暫的氛圍感受。配色爲淺色調中流露鮮明對比。

72
瞬間
轉瞬（玉響な）

G-zone

新
強　　弱
舊

這代表一瞬間又虛幻的形象。用少量的白色加強配色效果。

●2色配色

C90M70
R36G51B148

C35Y10
R166G221B214

C28Y25
R184G227B183

C50M40
R143G143B190

C35Y10
R166G221B214

C90Y40
G157B165

C60Y35
R102G193B155

C100M50K50
R3G40B80

C100M10Y70K20
G108B93

JPN

C50M10Y3
R127G187B210

●3色配色

C100M10Y70K20　C50M40
G108B93　R143G143B190

C28Y25
R184G227B183

C90Y40　C50M10Y3
G157B165　R127G187B210

WHITE
R255G255B255

C35Y10　C60Y35
R166G221B214　R102G193B155

C90M70
R36G51B148

C50M10Y3　C50M40
R127G187B210　R143G143B190

C100M50K50
R3G40B80

C50M10Y3　WHITE
R127G187B210　R255G255B255

YEN

C90M70
R36G51B148

●文字配色（4、5色）

■C100M10Y70K20
G108B93

■C100M50K50
R3G40B80

■C35Y10
R166G221B214

■C60Y35
R102G193B155

雪月花
■C90M70
R36G51B148

□WHITE
R255G255B255

■C90Y40
G157B165

■C50M10Y3
R127G187B210

春夏秋冬
■C28Y25
R184G227B183

■C35Y10
R166G221B214

■C60Y35
R102G193B155

□WHITE
R255G255B255

■C90M70
R36G51B148

●圖案配色（5色）

■C60Y35
R102G193B155

■C90M70
R36G51B148

■C35Y10
R166G221B214

■C50M40
R143G143B190

■C50M10Y3
R127G187B210

73

瞬間 平靜（凪ぐ）

日文漢字也寫作「和ぐ（NAGU）」，代表風平浪靜，心無波瀾的樣子。這個詞仍沿用至現代。對帆船來說，一旦風勢停歇，船隻也會停止。但是如果海面波濤洶湧，風勢平靜就成為一股助力。用這個詞來形容內心，則是指後者心無波瀾的意思。配色沉穩、對比不明顯。

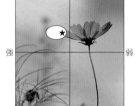

形象象徵在勢均力敵的瞬間停止，以暖色調的內斂對比來表現。

G-zone

●單色調色盤

- M40Y35
 R251G154B133
- M15Y8
 R253G217B217
- M30Y75
 R254G179B55
- C2M5Y13B211
 R245G235B211

- C33M5Y10K40
 R103G127B126
- M8Y30K50
 R127G117B86
- M30Y10
 R247G197B200
- Y30
 R255G246B199

- C10Y30
 R240G241B198
- C30
 R190G225B246
- C40M20Y10K10
 R154G168B187
- C40M30Y10K10
 R153G153B176

- K10
 R230G230B230
- K20
 R204G204B204
- WHITE
 R255G255B255

●2色配色

M40Y35
R251G154B133

Y30
R255G246B199

M15Y8
R253G217B217

M40Y35
R251G154B133

M30Y75
R254G179B55

M15Y8
R253G217B217

C10Y30
R240G241B198

M30Y10
R247G197B200

M30Y10
R247G197B200

C2M5Y13K2
R245G235B211

●3色配色

Y30
R255G246B199

K20
R204G204B204

M30Y75
R254G179B55

M8Y30K50
R127G117B86

C2M5Y13K2
R245G235B211

M40Y35
R251G154B133

WHITE
R255G255B255

K20
R204G204B204

M15Y8
R253G217B217

C30
R190G225B246

C40M20Y10K10
R154G168B187

M30Y10
R247G197B200

C40M30Y10K10
R153G153B176

M40Y35
R251G154B133

K10
R230G230B230

●文字配色（4、5色）

■ C33M5Y10K40
R103G127B126

■ C40M30Y10K10
R153G153B176

■ M30Y10
R247G197B200

Y30
R255G246B199

■ M8Y30K50
R127G117B86

■ C2M5Y13K2
R245G235B211

■ C40M30Y10K10
R153G153B176

■ M30Y75
R254G179B55

□ WHITE
R255G255B255

Y30
R255G246B199

■ C30
R190G225B246

K10
R230G230B230

■ M40Y35
R251G154B133

●圖案配色（5色）

- M30Y75
 R254G179B55
- C40M30Y10K10
 R153G153B176
- C2M5Y13K2
 R245G235B211
- M8Y30K50
 R127G117B86
- M15Y8
 R253G217B217

這是指供奉神明。原本帶有政治意味，但是在現代不但已淡化這層意思，還帶有濃重的嘉年華色彩。提到祭典大多會想到夏天的活動。古代是指京都賀茂神社的葵祭，在江戶時代則以日吉山王神社的祭典和神田明神的祭典最具代表性。對庶民來說，是一掃平日壓抑的活動。配色對比強烈，主要使用紅色系和純色的色彩。

●單色調色盤

 ●M85Y80 R253G40B29

 ●M15Y100 R255G217

 ●C90M70 R36G51B148

 ●M60Y100 R255G102

●C30M5Y95 R179G208B28

●C60M82 R106G38B142

●M85Y5 R243G42B139

M100 R240G2B127

C100Y50 G143B147

C80Y70 R64G164B113

C30M50 R182G139B180

M30Y10 R247G197B200

M20Y30 R253G214B179

Y30 R255G246B199

C30 R190G225B246

WHITE R255G255B255

新

強 ★ 弱

舊

最有能量又具現實感的形象，比較偏向動態感的風格。

●2色配色

M85Y80 R253G40B29	M15Y100 R255G217	C90M70 R36G51B148	M60Y100 R255G102	M85Y80 R253G40B29

 JPN

C30M5Y95 R179G208B28

| C60M82 R106G38B142 | M85Y80 R253G40B29 | M85Y5 R243G42B139 | C100Y50 G143B147 | |

●3色配色

M60Y100 R255G102　M85Y80 R253G40B29

C60M82 R106G38B142　C30M5Y95 R179G208B28

C80Y70 R64G164B113　M100 R240G2B127

M30Y10 R247G197B200　M85Y80 R253G40B29

C90M70 R36G51B148　M85Y5 R243G42B139

YEN

M15Y100 R255G217

Y30 R255G246B199

M85Y5 R243G42B139

M15Y100 R255G217

C90M70 R36G51B148

●文字配色（4、5色）

平和

□WHITE R255G255B255

●C60M82 R106G38B142

■M60Y100 R255G102

■M15Y100 R255G217

雪月花

■M15Y100 R255G217

■C90M70 R36G51B148

Y30 R255G246B199

■M85Y80 R253G40B29

春夏秋冬

■M85Y80 R253G40B29

■C80Y70 R64G164B113

■M60Y100 R255G102

■C100Y50 G143B147

■M20Y30 R253G214B179

●圖案配色（5色）

■M85Y80 R253G40B29

■M30Y10 R247G197B200

■C60M82 R106G38B142

■C30M5Y95 R179G208B28

■M85Y5 R243G42B139

75

祭典

女兒節（雛祭り）

原本「雛」是指用紙做成的人形，是女孩子的玩具。平安時代人們流行向人形供奉物品、穿上衣服遊玩（人偶家家酒遊戲）。自江戶時代起將3月3日訂爲女兒節。之後就成了每年春天的例行活動，帶有祭祀的色彩而納入這個詞組。配色主要使用粉紅色系的色彩。

新

強　　　　　　弱

舊

形象充滿女孩風的華麗熱鬧，透過有變化的對比表現祭典的景象。

●單色調色盤

●M15Y8
R253G217B217

●C5M35Y8
R238G164B192

●M7Y23
R254G237B189

●M58Y25
R249G109B135

●C8M75Y5
R226G65B150

●M85Y5
R243G42B139

●C35M10Y45K10
R150G177B118

Y30
R255G246B199

C10Y30
R240G241B198

C20M20
R209G201B223

C30Y60
R198G218B135

C80Y70
R64G164B113

C90Y40
G157B165

C70M60
R98G98B159

K10
R230G230B230

●2色配色

M15Y8
R253G217B217

C5M35Y8
R238G164B192

M7Y23
R254G237B189

M58Y25
R249G109B135

Y30
R255G246B199

JPN

M58Y25
R249G109B135

M85Y5
R243G42B139

C80Y70
R64G164B113

C8M75Y5
R226G65B150

C30Y60
R198G218B135

●3色配色

C80Y70　　　M85Y5
R64G164B113 R243G42B139

C35M10Y45K10 C8M75Y5
R150G177B118 R226G65B150

M58Y25　　　C70M60
R249G109B135 R98G98B159

M85Y5　　　C90Y40
R243G42B139 G157B165

C80Y70　　　M85Y5
R64G164B113 R243G42B139

YEN

C10Y30
R240G241B198

C30Y60
R198G218B135

Y30
R255G246B199

M15Y8
R253G217B217

C5M35Y8
R238G164B192

●文字配色（4、5色）

 平和

■M85Y5
R243G42B139

■C80Y70
R64G164B113

■C30Y60
R198G218B135

■M15Y8
R253G217B217

 雪月花

■M58Y25
R249G109B135

■C35M10Y45K10
R150G177B118

■C90Y40
G157B165

■M7Y23
R254G237B189

夏秋冬

■C70M60
R98G98B159

■C30Y60
R198G218B135

Y30
R255G246B199

■C5M35Y8
R238G164B192

■M85Y5
R243G42B139

●圖案配色（5色）

■C8M75Y5
R226G65B150

■C70M60
R98G98B159

■C80Y70
R64G164B113

■M58Y25
R249G109B135

■M15Y8
R253G217B217

●單色調色盤

- C32Y15
 R173G223B204
- C45Y3
 R140G212B223
- C75M20
 R66G147B195
- C50M10Y3
 R127G187B210

- C30M5Y95
 R179G208B28
- C100M35Y10
 R6G103B159
- Y30
 R255G246B199
- C30
 R190G225B246

- C60Y100
 R119G182B10
- C100M40Y20
 G108B154
- M5Y80
 R225G229B78
- C80M40
 R67G120B182

- C90M40Y30
 R38G111B145
- C90M60Y30
 R49G86B126
- WHITE
 R255G255B255

「端」有開始的意思，由來是中國將月初午日（古時初五又稱爲午日）稱爲端午。在日本「午」的讀音和「5」相通，而決定將5月5日訂爲5節日之一的端午節。人們爲了驅邪會在屋簷插上菖蒲和艾蒿，吃粽子和柏餅。菖蒲的音同尚武，所以近世以來成了男性的節日。配色使用鮮明的藍色系色彩。

祭典

端午（端午）

G-zone

新

強 ★ 弱

舊

形象精力充沛又清新。使用白色更有效果，能提升對比表現。

●2色配色

C32Y15 R173G223B204	C45Y3 R140G212B223	C75M20 R66G147B195	C50M10Y3 R127G187B210	C90M60Y30 R49G86B126

JPN

C30M5Y95 R179G208B28

C100M35Y10 R6G103B159 ／ C60Y100 R119G182B10 ／ WHITE R255G255B255 ／ M5Y80 R225G229B78

●3色配色

C75M20 R66G147B195 WHITE R255G255B255	C100M35Y10 R6G103B159 C32Y15 R173G223B204	C80M40 R67G120B182 C90M40Y30 R38G111B145	C60Y100 R119G182B10 C100M40Y20 G108B154	M5Y80 R225G229B78 WHITE R255G255B255

YEN

C80M40 R67G120B182

C90M60Y30 R49G86B126 ／ M5Y80 R225G229B78 ／ C30 R190G225B246 ／ WHITE R255G255B255

●文字配色（4、5色）

平和

- C100M35Y10
 R6G103B159
- C90M60Y30
 R49G86B126
- C50M10Y3
 R127G187B210
- Y30
 R255G246B199

雪月花

- C100M40Y20
 G108B154
- C60Y100
 R119G182B10
- C80M40
 R67G120B182
- C32Y15
 R173G223B204

春夏秋冬

- Y30
 R255G246B199
- M5Y80
 R225G229B78
- WHITE
 R255G255B255
- C30M5Y95
 R179G208B28
- C100M35Y10
 R6G103B159

●圖案配色（5色）

- C45Y3
 R140G212B223
- M5Y80
 R225G229B78
- C30M5Y95
 R179G208B28
- WHITE
 R255G255B255
- C90M60Y30
 R49G86B126

77 祭典

七夕（七夕）

G-zone

日本自古就有在河邊搭棚、織布祭神的習慣，稱爲「棚機祭」。據說自奈良時代起結合中國傳入的風俗，也就是代表丈夫的牽牛星和代表妻子的織女星，每年一次自銀河兩端相會，這就是7月7日「七夕節」。到了江戶時代還發展至民間，大家會架起竹枝、繫上寫有詩歌或文字的五色書籤。

形象輕快以綠色系爲主。因爲屬於一種祭典，所以會表現出有強烈律動感的對比。

●單色調色盤

- C30M5Y95 R179G208B28
- C100M35Y10 R6G103B159
- C75M20 R66G147B195
- C78M30Y18K8 R54G115B145

- C75M25Y10K50 R33G68B87
- C100M50K50 R3G40B80
- C60Y100 R119G182B10
- C80Y70 R64G164B113

- C90M20Y10 G137B190
- C50Y40 R150G200B172
- C60M20 R118G166B212
- M30Y10 R247G197B200

- C20Y20 R216G233B214
- C30 R190G225B246
- K10 R230G230B230

●2色配色

C60Y100 R119G182B10

C100M50K50 R3G40B80

C100M35Y10 R6G103B159

C30M5Y95 R179G208B28

C30 R190G225B246

C80Y70 R64G164B113

C60Y100 R119G182B10

M30Y10 R247G197B200

C75M25Y10K50 R33G68B87

JPN

C30M5Y95 R179G208B28

●3色配色

C80Y70 R64G164B113　C60M20 R118G166B212

C75M20 R66G147B195　C75M25Y10K50 R33G68B87

C30 R190G225B246　C60Y100 R119G182B10

M30Y10 R247G197B200　C100M50K50 R3G40B80

C100M50K50 R3G40B80　K10 R230G230B230

YEN

C50Y40 R150G200B172

C20Y20 R216G233B214

C30M5Y95 R179G208B28

C100M50K50 R3G40B80

C50Y40 R150G200B172

●文字配色（4、5色）

平和

- C90M20Y10 G137B190
- C75M25Y10K50 R33G68B87
- C30 R190G225B246
- C30M5Y95 R179G208B28

雪月花

- C30M5Y95 R179G208B28
- K10 R230G230B230
- C80Y70 R64G164B113
- C100M35Y10 R6G103B159

春夏秋冬

- C60M20 R118G166B212
- C60Y100 R119G182B10
- C20Y20 R216G233B214
- C50Y40 R150G200B172
- C100M50K50 R3G40B80

●圖案配色（5色）

- C80Y70 R64G164B113
- C75M20 R66G147B195
- C30M5Y95 R179G208B28
- C30 R190G225B246
- C50Y40 R150G200B172

●單色調色盤

- M60Y100
R255G102
- M15Y100
R255G217
- M35Y95K8
R235G153B13
- M35Y95
R255G166B14

- M25Y75
R254G191B56
- M75Y80K5
R240G62B30
- M45Y75K30
R178G99B35
- M80Y90K65
R88G18B4

M70Y70
R227G109B74
C50M40
R143G143B190
C30M50
R182G139B180
C90M80Y40K10
R29G29B79

C90M60Y30
R49G86B126
C10M30Y30K10
R211G173B154
C40M30Y10K10
R153G153B176
K30
R179G179B179

中國易經中奇數爲陽，偶數爲陰，9月9日陽數9重疊，而稱爲重陽節。在中國這一天有爬山的登高活動，日本自奈良時代起在宮中舉辦賞菊宴。因此重陽節又稱爲菊花節。這一天爲了辟邪，會在家中梁柱掛上茱萸囊，也就是裝有茱萸的囊袋。

重陽（重陽）

新
強 ★ 弱
舊

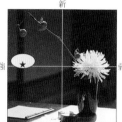

由於又名菊花節，所以主要使用黃色系的色調，形象沉穩，充滿秋天的氛圍。

●2色配色

M60Y100
R255G102

M15Y100
R255G217

M35Y95K8
R235G153B13

M35Y95
R255G166B14

M70Y70
R227G109B74

JPN

M25Y75
R254G191B56

M80Y90K65
R88G18B4

M75Y80K5
R240G62B30

C50M40
R143G143B190

M45Y75K30
R178G99B35

●3色配色

M45Y75K30　M75Y80K5
R178G99B35　R240G62B30

M60Y100　C90M60Y30
R255G102　R49G86B126

M80Y90K65　M15Y100
R88G18B4　R255G217

C10M30Y30K10　C30M50
R211G173B154　R182G139B180

M15Y100　C10M30Y30K10
R255G217　R211G173B154

YEN

M25Y75
R254G191B56

M35Y95
R255G166B14

M35Y95K8
R235G153B13

M25Y75
R254G191B56

M80Y90K65
R88G18B4

●文字配色（4、5色）

平和

- ■M45Y75K30
R178G99B35
- ■M80Y90K65
R88G18B4
- ■M25Y75
R254G191B56
- ■C10M30Y30K10
R211G173B154

雪月花

- ■M75Y80K5
R240G62B30
- ■C90M60Y30
R49G86B126
- ■C50M40
R143G143B190
- ■M35Y95
R255G166B14

春夏秋冬

- ■C90M60Y30
R49G86B126
- ■M15Y100
R255G217
- ■M80Y90K65
R88G18B4
- ■M25Y75
R254G191B56
- ■M60Y100
R255G102

●圖案配色（5色）

- ■M75Y80K5
R240G62B30
- ■M35Y95K8
R235G153B13
- ■M15Y100
R255G217
- ■M80Y90K65
R88G18B4
- ■M45Y75K30
R178G99B35

79

關心

關心（思ひ遣り）

這個詞彙大致分為3種涵義，分別是想像、推測他人的狀態，仔細留意並且慎重思考，最後是考慮、顧及他人的心情。現代只剩下最後一種用法。不過不論哪一種，都是有關待人處事的心意，早已是生活中的基本詞彙。配色為淡色調色彩的組合。

形象色調柔和。整體對比較弱，以粉紅色系為主要色彩。

●單色調色盤

- M58Y25
R249G109B135
- M45Y25
R250G141B148
- M15Y8
R253G217B217
- C5M35Y8
R238G164B192

- M7Y23
R254G237B189
- M5Y78
R255G242B55
- C30M5Y95
R179G208B28
- C15M30Y85K62
R82G63B14

- C30M3Y87K40
R107G128B27
- M60Y30
R233G133B135
- C30M50
R182G139B180
- M30Y10
R247G197B200

- Y30
R255G246B199
- C20M20
R209G201B223
- C10M30
R226G191B212
- K10
R230G230B230

●2色配色

M58Y25
R249G109B135

M45Y25
R250G141B148

M15Y8
R253G217B217

C5M35Y8
R238G164B192

C30M3Y87K40
R107G128B27

JPN

M30Y10
R247G197B200

M30Y10
R247G197B200

Y30
R255G246B199

C30M5Y95
R179G208B28

C30M50
R182G139B180

●3色配色

M5Y78 C20M20
R255G242B55 R209G201B223

C30M50 C10M30
R182G139B180 R226G191B212

C30M3Y87K40 M30Y10
R107G128B27 R247G197B200

C5M35Y8 C30M5Y95
R238G164B192 R179G208B28

M60Y30 C30M50
R233G133B135 R182G139B180

YEN

M15Y8
R253G217B217

M15Y8
R253G217B217

M58Y25
R249G109B135

M60Y30
R233G133B135

M7Y23
R254G237B189

●文字配色（4、5色）

平和

■ C30M3Y87K40
R107G128B27

■ K10
R230G230B230

■ C20M20
R209G201B223

■ M45Y25
R250G141B148

雪月花

■ M58Y25
R249G109B135

■ C30M3Y87K40
R107G128B27

■ C30M50
R182G139B180

■ M15Y8
R253G217B217

春夏秋冬

■ M5Y78
R255G242B55

■ C20M20
R209G201B223

Y30
R255G246B199

■ K10
R230G230B230

■ M58Y25
R249G109B135

●圖案配色（5色）

- M58Y25
R249G109B135
- M7Y23
R254G237B189
- C30M5Y95
R179G208B28
- M30Y10
R247G197B200
- M15Y8
R253G217B217

●單色調色盤

•M58Y25
R249G109B135

•C60Y35
R102G193B155

•C50M10Y3
R127G187B210

•C80M8Y60
R51G154B106

•C90M70
R36G51B148

•C33M5Y10K40
R103G127B126

•C90M65Y20K40
R20G35B75

C20Y20
R216G233B214

C30Y10
R192G224B230

C30M10
R189G209B234

C30M20
R188G192B221

C20M20
R209G201B223

M30Y50
R250G193B134

K10
R230G230B230

WHITE
R255G255B255

M30Y10
R247G197B200

中世紀以來多唸成「あいきょう（AIKYOU）」。這個詞是形容一個人的長相、表情等讓人覺得充滿溫柔、體貼的氣質。詞彙也蘊含感情深厚，相互關懷的意思。此外，還有心懷關愛之情而親密結合（結婚）的涵義。這些意思已和現代的用法大相逕庭。配色主要使用明亮的暖色系色彩，對比不明顯。

關心
和善（愛敬）

新
強 ★ 弱
舊

形象溫暖柔和。爲了表達男女情感，大多使用粉紅色系的色彩。

●2色配色

M58Y25
R249G109B135

C60Y35
R102G193B155

M30Y50
R250G193B134

M58Y25
R249G109B135

WHITE
R255G255B255

JPN

C20M20
R209G201B223

C50M10Y3
R127G187B210

M30Y10
R247G197B200

C20Y20
R216G233B214

C30Y10
R192G224B230

●3色配色

C30M20
R188G192B221

C33M5Y10K40
R103G127B126

M30Y10
R247G197B200

M30Y50
R250G193B134

C20M20
R209G201B223

C80M8Y60
R51G154B106

C20M20
R209G201B223

C60Y35
R102G193B155

C80M8Y60
R51G154B106

C90M70
R36G51B148

YEN

M30Y10
R247G197B200

M30Y10
R247G197B200

WHITE
R255G255B255

M58Y25
R249G109B135

M30Y50
R250G193B134

●文字配色（4、5色）

平和

■C80M8Y60
R51G154B106

■C33M5Y10K40
R103G127B126

■C30M20
R188G192B221

■C30Y10
R192G224B230

雪月花

□C20Y20
R216G233B214

□WHITE
R255G255B255

■C90M70
R36G51B148

■M58Y25
R249G109B135

春夏秋冬

■M30Y10
R247G197B200

■M58Y25
R249G109B135

■C20M20
R209G201B223

■C30M10
R189G209B234

■C80M8Y60
R51G154B106

●圖案配色（5色）

■M58Y25
R249G109B135

■C60Y35
R102G193B155

■C33M5Y10K40
R103G127B126

■C90M70
R36G51B148

□C20Y20
R216G233B214

103

81

G-zone

關心

安慰（慰む）

單看字面寫法會連想到安慰別人的意思，不過詞彙其實還有很多涵義。而最接近現代用法的，就是排遣煩悶的意思。其他還有心情舒暢、轉換心情、戲弄、慰勞等詞意。此外也有不好的意味，例如玩弄的意思就是一種很傷人的行爲。配色使用明亮色調的色彩。

形象色調輕柔，舒緩觀賞者的心情。用色訣竅是降低對比表現。

●單色調色盤

●M58Y25 R249G109B135	●M45Y25 R250G141B148	●C5M35Y8 R238G164B192	●M35Y95K8 R235G153B13
●M15Y100 R255G217	●C30M5Y95 R179G208B28	●C10M30Y65 R229G172B77	●C28M5Y85 R184G211B48
M30Y10 R247G197B200	Y30 R255G246B199	C10Y30 R240G241B198	C20Y20 R216G233B214
C10M30 R226G191B212	C30Y60 R198G218B135	C50Y40 R150G200B172	K10 R230G230B230

●2色配色

M58Y25
R249G109B135

M30Y10
R247G197B200

M45Y25
R250G141B148

M35Y95K8
R235G153B13

M58Y25
R249G109B135

JPN

C20Y20
R216G233B214

C30M5Y95
R179G208B28

Y30
R255G246B199

M15Y100
R255G217

C30Y60
R198G218B135

●3色配色

M35Y95K8　　　Y30
R235G153B13 R255G246B199

C30M5Y95　　M45Y25
R179G208B28 R250G141B148

C10M30Y65　M15Y100
R229G172B77 R255G217

C50Y40　　C5M35Y8
R150G200B172 R238G164B192

Y30　　　　M58Y25
R255G246B199 R249G109B135

YEN

C30Y60
R198G218B135

M30Y10
R247G197B200

C10Y30
R240G241B198

M58Y25
R249G109B135

C20Y20
R216G233B214

●文字配色（4、5色）

■M58Y25 R249G109B135
■M35Y95K8 R235G153B13
Y30 R255G246B199
C20Y20 R216G233B214

Y30 R255G246B199
K10 R230G230B230
C20Y20 R216G233B214
■M35Y95K8 R235G153B13

C10Y30 R240G241B198
K10 R230G230B230
■M15Y100 R255G217
■M30Y10 R247G197B200
C50Y40 R150G200B172

●圖案配色（5色）

■M58Y25 R249G109B135
■M35Y95K8 R235G153B13
■C30M5Y95 R179G208B28
■C10M30 R226G191B212
C10Y30 R240G241B198

●單色調色盤

- M85Y40
 R247G41B88
- C80M8Y60
 R51G154B106
- C75M20
 R66G147B195
- M58Y25
 R249G109B135

- M53Y100
 R255G120
- C8M35Y15K25
 R173G121B132
- C45M5Y10K15
 R119G170B174
- C40M40Y85K50
 R76G62B20

- C100M50K50
 R3G40B80
- C30Y60
 R198G218B135
- C50Y40
 R150G200B172
- C50M40
 R143G143B190

C30M50
R182G139B180
M30Y10
R247G197B200
C30M20
R188G192B221
C20M20
R209G201B223

這是人們一提到日本文化精神，絕對不能屏除的詞彙。這個詞是指內心，憐憫他人的仁慈之心。用其他的詞彙來表現就是「人情」。這是一種關心，而且從中表現出同理心的情感。另外有時會用來形容愛情，也會形容擁有一顆敏銳的心，懂得細膩品味自然等雅趣。配色主要使用暖色系的色彩，而且對比較不明顯。

82

關心

憐惜（情け）

G-zone

新
強　　　弱
舊

形象自然，讓人心情柔和舒暢。以高明度的色彩營造柔和感，讓觀看者感受到雅致情趣的氛圍。

●2色配色

M85Y40
R247G41B88

C8M35Y15K25
R173G121B132

C30Y60
R198G218B135

M53Y100
R255G120

C40M40Y85K50
R76G62B20

JPN

M58Y25
R249G109B135

M58Y25
R249G109B135

M30Y10
R247G197B200

M58Y25
R249G109B135

C30M20
R188G192B221

●3色配色

M58Y25　　　M30Y10
R249G109B135 R247G197B200

C100M50K50　M30Y10
R3G40B80　R247G197B200

C45M5Y10K15　C20M20
R119G170B174 R209G201B223

C30Y60　C40M40Y85K50
R198G218B135 R76G62B20

C100M50K50　C30Y60
R3G40B80 R198G218B135

YEN

C50Y40
R150G200B172

C50M40
R143G143B190

M58Y25
R249G109B135

M53Y100
R255G120

C30M50
R182G139B180

●文字配色（4、5色）

 平和

- C80M8Y60
 R51G154B106
- C8M35Y15K25
 R173G121B132
- C30Y60
 R198G218B135
- M30Y10
 R247G197B200

雪月花

- M30Y10
 R247G197B200
- C50Y40
 R150G200B172
- C100M50K50
 R3G40B80
- C75M20
 R66G147B195

春夏秋冬

- M30Y10
 R247G197B200
- C30M20
 R188G192B221
- C30Y60
 R198G218B135
- C20M20
 R209G201B223
- M53Y100
 R255G120

●圖案配色（5色）

- C80M8Y60
 R51G154B106
- M85Y40
 R247G41B88
- C45M5Y10K15
 R119G170B174
- C8M35Y15K25
 R173G121B132
- C20M20
 R209G201B223

83

關心

故事（お伽話）

日文「お伽（OTOGI）」是指爲了幫主君排遣無聊，因而出現陪主君聊天的差事——「陪主君談話的近侍」和「陪主君談話的侍童」。這些人必須準備豐富的故事題材，扮演很重要的角色。這時談話的內容稱就是各種故事。日本故事中有「一寸法師」、「浦島太郎」、「桃太郎」、「懶惰太郎」等。配色主要使用暖色系的色彩，明暗色調交織。

新
強　　弱
舊

形象散發著輕撫人心的溫暖。比起營造古老故事的氛圍，基本上更著重於觸動人心的溫柔。

●單色調色盤

●M58Y25
R249G109B135

●M45Y12
R249G142B173

●M50Y27
R250G128B139

●M40Y35
R251G154B133

M15Y8
R253G217B217

M35Y95
R255G166B14

C30M5Y95
R179G208B28

C20M40Y80
R203G140B45

C30M3Y87K40
R107G128B27

C85M70Y20K30
R32G36B86

Y30
R255G246B199

C10Y30
R240G241B198

C30M20
R188G192B221

C50M40
R143G143B190

C30M50
R182G139B180

K10
R230G230B230

●2色配色

M58Y25
R249G109B135

M35Y95
R255G166B14

M45Y12
R249G142B173

C20M40Y80
R203G140B45

M50Y27
R250G128B139

C30M3Y87K40
R107G128B27

M40Y35
R251G154B133

Y30
R255G246B199

C85M70Y20K30
R32G36B86

JPN

M15Y8
R253G217B217

●3色配色

C30M50 C85M70Y20K30
R182G139B180 R32G36B86

M40Y35
R251G154B133

M15Y8 C30M5Y95
R253G217B217 R179G208B28

M58Y25
R249G109B135

M45Y12 C50M40
R249G142B173 R143G143B190

Y30
R255G246B199

C20M40Y80 M50Y27
R203G140B45 R250G128B139

C30M20
R188G192B221

C30M3Y87K40 K10
R107G128B27 R230G230B230

YEN

M40Y35
R251G154B133

●文字配色（4、5色）

平和

■C30M50
R182G139B180

■C30M3Y87K40
R107G128B27

■M35Y95
R255G166B14

■M15Y8
R253G217B217

雪月花

■M15Y8
R253G217B217

■C50M40
R143G143B190

Y30
R255G246B199

■M50Y27
R250G128B139

春夏秋冬

■M58Y25
R249G109B135

■C85M70Y20K30
R32G36B86

■C30M3Y87K40
R107G128B27

■M40Y35
R251G154B133

■K10
R230G230B230

●圖案配色（5色）

■M45Y12
R249G142B173

■C30M5Y95
R179G208B28

■C20M40Y80
R203G140B45

■C50M40
R143G143B190

Y30
R255G246B199

●單色調色盤

- C20M100Y100 R204
- M95Y60K32 R169G12B36
- M60Y100 R255G102
- C5M85Y95K70 R72G11B2

- C40M40Y85K50 R76G62B20
- C10M25Y60K30 R161G129B63
- M18Y35K50 R126G104B75
- C80M100 R74B92

- C50M100Y30K10 R114B73
- C50M70Y70K10 R127G83B70
- C90M80Y40K10 R29G29B79
- C80M90Y30K30 R58G31B70

BLACK
K100

這個詞彙基本上有形容力氣和體型的意思，形容人強而有力、健壯的樣子。其他還有豪邁和心滿意足的涵義。有時也用來形容意志堅定。總結來說，當對一個人說出這個詞彙時，表示自己覺得對方可靠或是可寄予厚望。配色使用紅色系，以及包含黑色的暗色調色彩。

強健（逞しい）

形象充滿能量又沉穩。如果使用暗色調，還能讓人產生信賴感。

●2色配色

C20M100Y100 R204 / M95Y60K32 R169G12B36 / M60Y100 R255G102 / C10M25Y60K30 R161G129B63

C40M40Y85K50 R76G62B20 / C90M80Y40K10 R29G29B79 / C80M90Y30K30 R58G31B70 / C80M100 R74B92

C80M90Y30K30 R58G31B70

C20M100Y100 R204

●3色配色

C5M85Y95K70 R72G11B2　C10M25Y60K30 R161G129B63 / C40M40Y85K50 R76G62B20　C90M80Y40K10 R29G29B79 / C80M100 R74B92　BLACK K100 / C50M100Y30K10 R114B73　C50M70Y70K10 R127G83B70

C20M100Y100 R204 / M95Y60K32 R169G12B36 / M60Y100 R255G102 / C10M25Y60K30 R161G129B63

C80M100 R74B92　C40M40Y85K50 R76G62B20

M60Y100 R255G102

●文字配色（4、5色）

- ■ BLACK K100
- ■ C80M90Y30K30 R58G31B70
- ■ C10M25Y60K30 R161G129B63
- ■ C20M100Y100 R204

- ■ C20M100Y100 R204
- ■ C10M25Y60K30 R161G129B63
- ■ C50M100Y30K10 R114B73
- ■ C90M80Y40K10 R29G29B79

- ■ M18Y35K50 R126G104B75
- ■ C20M100Y100 R204
- ■ M60Y100 R255G102
- ■ C50M100Y30K10 R114B73
- ■ BLACK K100

●圖案配色（5色）

- ■ C20M100Y100 R204
- ■ C50M100Y30K10 R114B73
- ■ C80M90Y30K30 R58G31B70
- ■ M60Y100 R255G102
- ■ C10M25Y60K30 R161G129B63

R-zone

85

堅強

強健

（強か）

日文提到這個詞「強か」，絕對會讓人聯想到強大或強烈的涵義，不過在過去詞意中還包括牢固和確實的解釋。比如「強大」可獲得他人的信賴，堅強生活是有意義的事。此外，這個詞還常用來形容四腳朝天，重摔在地等，這類表示程度嚴重的意思。配色使用彩度高和明度低的色彩。

新

強　　　弱

舊

形象坦蕩可信，不僅擁有能量，還令人感到可信賴，位於成熟的位置。

●單色調色盤

- C30M95Y70K10
R160G14B36
- M80Y90K65
R88G18B4
- C50M90Y20K50
R64G11B54
- C90M50Y75K40
R16G46B36

- C90M65Y20K40
R20G35B75
- C85M75Y20K50
R23G22B59
- C60M45Y70K28
R74G74B47
- C75M25Y10K50
R33G68B87

C20M30Y100K20
R171G145
C30M50Y30K30
R137G103B107
- C10M10Y10K90
R23G22B21
BLACK
K100

●2色配色

| C30M95Y70K10 R160G14B36 | M80Y90K65 R88G18B4 | C50M90Y20K50 R64G11B54 | C85M75Y20K50 R23G22B59 | C50M90Y20K50 R64G11B54 |

JPN

C20M30Y100K20
R171G145

C90M65Y20K40
R20G35B75
C20M30Y100K20
R171G145
C60M45Y70K28
R74G74B47
C30M50Y30K30
R137G103B107

●3色配色

C50M90Y20K50 C85M75Y20K50
R64G11B54 R23G22B59
C10M10Y10K90 C90M50Y75K40
R23G22B21 R16G46B36
C20M30Y100K20　BLACK
R171G145　　　K100
C30M50Y30K30 C10M10Y10K90
R137G103B107 R23G22B21
C30M95Y70K10 C30M50Y30K30
R160G14B36 R137G103B107

YEN

C10M10Y10K90
R23G22B21

C30M95Y70K10
R160G14B36
M80Y90K65
R88G18B4
C50M90Y20K50
R64G11B54
C75M25Y10K50
R33G68B87

●文字配色（4、5色）

平和

- C85M75Y20K50
R23G22B59
- BLACK
K100
- C20M30Y100K20
R171G145
- C30M50Y30K30
R137G103B107

雪月花

- C90M65Y20K40
R20G35B75
- C20M30Y100K20
R171G145
- C90M50Y75K40
R16G46B36
- C30M95Y70K10
R160G14B36

春夏秋冬

- C30M50Y30K30
R137G103B107
- C30M95Y70K10
R160G14B36
- C20M30Y100K20
R171G145
- C75M25Y10K50
R33G68B87
- C90M65Y20K40
R20G35B75

●圖案配色（5色）

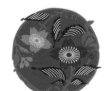

- C30M95Y70K10
R160G14B36
- C20M30Y100K20
R171G145
- M80Y90K65
R88G18B4
- C30M50Y30K30
R137G103B107
- C75M25Y10K50
R33G68B87

●單色調色盤

- C30M95Y70K10
 R160G14B36
- C85M70Y20K30
 R32G36B86
- C30M32Y75K40
 R107G90B36
- C30M95Y55K60
 R71G5B24

- C100M90Y38K50
 R4G8B42
- C65M80Y20K40
 R56G24B70
- M35Y95
 R255G166B14
- C60M82
 R106G38B142

- C5M20Y40K8
 R221G184B126
- C45M5Y10K15
 R119G170B174
- C30M50Y30K30
 R137G103B107
- C100M60K30
 G63B113

- C90M80K30
 R38G42B94
- C80M90Y30K30
 R58G31B70
- C8M5Y5K60
 R94G94B93
- BLACK
 K100

「嚴」這個詞有種莫名令人害怕的感覺。然而這個詞彙還有其他意思。例如還有莊嚴肅穆、規模盛大、強壯威武、宏偉豪華、猛烈粗暴等意思。在現代詞意用法中，已經不再有最後一個粗暴的意思。另外，這也是形容力量強大和規模宏偉的詞彙之一。配色使用有明暗對比的色彩。

86 R-zone

強健

嚴厲（嚴し）

形象為雄壯，力量強大。為了展現威嚴，適合使用有黑色的色彩組合。

●2色配色

C30M95Y70K10
R160G14B36

C100M90Y38K50
R4G8B42

C85M70Y20K30
R32G36B86

C8M5Y5K60
R94G94B93

C30M32Y75K40
R107G90B36

C65M80Y20K40
R56G24B70

C100M90Y38K50
R4G8B42

C60M82
R106G38B142

M35Y95
R255G166B14

BLACK
K100

●3色配色

C80M90Y30K30 C8M5Y5K60
R58G31B70 R94G94B93

C30M95Y70K10
R160G14B36

BLACK C85M70Y20K30
K100 R32G36B86

C5M20Y40K8
R221G184B126

C100M90Y38K50 C60M82
R4G8B42 R106G38B142

M35Y95
R255G166B14

C30M32Y75K40 C30M95Y55K60
R107G90B36 R71G5B24

C45M5Y10K15
R119G170B174

C30M95Y70K10 C5M20Y40K8
R160G14B36 R221G184B126

C85M70Y20K30
R32G36B86

●文字配色（4、5色）

- C5M20Y40K8
 R221G184B126
- C45M5Y10K15
 R119G170B174
- C30M95Y55K60
 R71G5B24
- C100M90Y38K50
 R4G8B42

- C45M5Y10K15
 R119G170B174
- C30M50Y30K30
 R137G103B107
- C30M95Y70K10
 R160G14B36
- C100M60K30
 G63B113

- C5M20Y40K8
 R221G184B126
- M35Y95
 R255G166B14
- C30M95Y70K10
 R160G14B36
- C45M5Y10K15
 R119G170B174
- C65M80Y20K40
 R56G24B70

●圖案配色（5色）

- C30M95Y70K10
 R160G14B36
- M35Y95
 R255G166B14
- C30M32Y75K40
 R107G90B36
- C30M50Y30K30
 R137G103B107
- BLACK
 K100

109

87

強健

男子漢 （益荒男）

古代有很多種關於男性的稱呼。包括壯士、男士、猛士、好漢、勇將、小子、烈士等，詞彙量龐大。男子漢也是其中一個詞彙，意思是頂天立地的男子或勇敢的男子，有時則單純用來指稱男性。這個詞也曾經是古代出仕朝廷的官僚名稱。現代幾乎已不再使用這個詞彙。配色主要使用藏青色系的色彩。

新

強 ★ 弱

舊

形象爲孔武有力的勇敢男性，以低明度的色調呈現色彩對比。

●單色調色盤

●C40M40Y85K50
R76G62B20

●C90M50Y75K40
R16G46B36

●C90M65Y20K40
R20G35B75

●C100M90Y38K50
R4G8B42

●C70M15Y65K25
R57G113B69

●C78M30Y18K8
R54G115B145

C100M40Y10K30
G82B123

C100M60K30
G63B113

C90M80K30
R38G42B94

C100M60Y50K30
G59B77

C100M60Y30K20
G68B103

C30M30Y30K30
R141G129B123

C70M50Y30K30
R75G84B104

●C10M10Y10K80
R46G44B43

K60
R102G102B102

BLACK
K100

●2色配色

C40M40Y85K50
R76G62B20

C70M15Y65K25
R57G113B69

C90M50Y75K40
R16G46B36

C78M30Y18K8
R54G115B145

C90M65Y20K40
R20G35B75

K60
R102G102B102

C100M60K30
G63B113

C30M30Y30K30
R141G129B123

K60
R102G102B102

C90M65Y20K40
R20G35B75

●3色配色

C78M30Y18K8 C100M60Y50K30
R54G115B145 G59B77

C40M40Y85K50
R76G62B20

C70M15Y65K25 C30M30Y30K30
R57G113B69 R141G129B123

C90M50Y75K40
R16G46B36

C100M40Y10K30 K60
G82B123 R102G102B102

C90M65Y20K40
R20G35B75

C70M50Y30K30 BLACK
R75G84B104 K100

C70M15Y65K25
R57G113B69

C90M80K30 C10M10Y10K80
R38G42B94 R46G44B43

C70M15Y65K25
R57G113B69

●文字配色（4、5色）

■ K60
R102G102B102

■ C30M30Y30K30
R141G129B123

■ C100M60Y50K30
G59B77

■ C100M40Y10K30
G82B123

■ C90M65Y20K40
R20G35B75

■ C40M40Y85K50
R76G62B20

■ C100M90Y38K50
R4G8B42

■ K60
R102G102B102

■ K60
R102G102B102

■ C70M15Y65K25
R57G113B69

■ C30M30Y30K30
R141G129B123

■ C78M30Y18K8
R54G115B145

■ BLACK
K100

●圖案配色（5色）

■ C70M15Y65K25
R57G113B69

■ C100M40Y10K30
G82B123

■ C30M30Y30K30
R141G129B123

■ K60
R102G102B102

■ C90M65Y20K40
R20G35B75

●單色調色盤

●M75Y77
R253G65B37

●M5Y78
R255G242B55

●C75M20
R66G147B195

●C78M60
R63G73B159

●C68M75
R88G49B148

●C60M82
R106G38B142

●M85Y5
R243G42B139

●M85Y80
R253G40B29

●M15Y100
R255G217

●C90M70
R36G51B148

●C60Y50
R102G191B127

C90Y40
G157B165

M30Y10
R247G197B200

C20M30Y100K20
R171G145

●C1M1Y3
R252G251B245

●GOLD
R183G148B97

這個詞彙形容富麗堂皇的絢麗。雖然輝煌閃耀卻一點也不落俗氣。燦爛耀眼的華麗震懾觀賞的人們。使用的金銀色彩閃爍著點點光芒。其他意思還包括言行果斷俐落。配色為高彩度的色彩組合，再加上白色或金色。

88

R-zone

豪華
燦爛
（きらびやか）

形象絢麗閃耀、引人注目，利用較為細膩精緻的圖案增添對比表現出來。

●2色配色

M75Y77
R253G65B37

M5Y78
R255G242B55

C75M20
R66G147B195

C1M1Y3
R252G251B245

M5Y78
R255G242B55

JPN

M15Y100
R255G217

C60M82
R106G38B142

M85Y5
R243G42B139

C20M30Y100K20
R171G145

C20M30Y100K20
R171G145

●3色配色

C68M75
R88G49B148

GOLD
R183G148B97

M85Y80
R253G40B29

C20M30Y100K20
R171G145

M30Y10
R247G197B200

C90Y40
G157B165

C78M60
R63G73B159

M15Y100
R255G217

M15Y100
R255G217

M85Y5
R243G42B139

YEN

M75Y77
R253G65B37

M5Y78
R255G242B55

C60M82
R106G38B142

M85Y5
R243G42B139

C60M82
R106G38B142

●文字配色（4、5色）

平和

□C1M1Y3
R252G251B245

■M85Y80
R253G40B29

■C20M30Y100K20
R171G145

■M30Y10
R247G197B200

雪月花

■C75M20
R66G147B195

■C20M30Y100K20
R171G145

■M85Y5
R243G42B139

■M5Y78
R255G242B55

春夏秋冬

■M30Y10
R247G197B200

■M85Y80
R253G40B29

■C20M30Y100K20
R171G145

■C90M70
R36G51B148

□C60Y50
R102G191B127

●圖案配色（5色）

■M75Y77
R253G65B37

□C1M1Y3
R252G251B245

■M30Y10
R247G197B200

■C60Y50
R102G191B127

■M5Y78
R255G242B55

111

89 豪華 祝賀（寿）

R-zone

詞彙源自「道賀（ことほく）」，也就是用言語祝賀之意。在祝賀席間獻上的祝福，為人們帶來很大的力量。光是如此就很重要。「寿」這個字代表老人長壽的意思。因此也有生命（壽命）的意思。健康長壽是一個人最大的幸福，也是值得慶賀的事。配色主要使用朱色，再加上白色。

●單色調色盤

 ●M85Y80 R253G40B29
 ●M95Y90 R254G18B13
 ●C5M35Y8 R238G164B192
 ●C38M40 R157G132B190

 ●C50M55Y8 R128G94B158
 ●C10M25Y60K30 R161G129B63
●C2M5Y13K2 R245G235B211
●K20 R204G204B204

WHITE R255G255B255

新　強　弱　舊

形象表現的重點在於祝賀而非豪華，朱色和白色擁有的力量具有明顯的影響力。

●2色配色

M85Y80 R253G40B29

C10M25Y60K30 R161G129B63

M95Y90 R254G18B13

WHITE R255G255B255

C5M35Y8 R238G164B192

C2M5Y13K2 R245G235B211

C38M40 R157G132B190

K20 R204G204B204

M85Y80 R253G40B29
 JPN
WHITE R255G255B255

●3色配色

WHITE R255G255B255　C10M25Y60K30 R161G129B63

M85Y80 R253G40B29

WHITE R255G255B255　C5M35Y8 R238G164B192

C10M25Y60K30 R161G129B63

C38M40 R157G132B190　C2M5Y13K2 R245G235B211
C5M35Y8 R238G164B192

WHITE R255G255B255　C2M5Y13K2 R245G235B211

C50M55Y8 R128G94B158

M95Y90 R254G18B13　C2M5Y13K2 R245G235B211
 YEN
C10M25Y60K30 R161G129B63

●文字配色（4、5色）

 平和
■M85Y80 R253G40B29
■C10M25Y60K30 R161G129B63
□WHITE R255G255B255
■C2M5Y13K2 R245G235B211

 雪月花
□WHITE R255G255B255
■C2M5Y13K2 R245G235B211
■C5M35Y8 R238G164B192
■M95Y90 R254G18B13

 春夏秋冬
■C5M35Y8 R238G164B192
□C2M5Y13K2 R245G235B211
■C50M55Y8 R128G94B158
□WHITE R255G255B255
■C10M25Y60K30 R161G129B63

●圖案配色（5色）

■M85Y80 R253G40B29
■C5M35Y8 R238G164B192
■C50M55Y8 R128G94B158
■C10M25Y60K30 R161G129B63
■K20 R204G204B204

112

●單色調色盤

- C75M20
 R66G147B195
- C8M35Y15K25
 R173G121B132
- C35M10Y45K10
 R150G177B118
- C45M5Y10K15
 R119G170B174

- C2M5Y13K2
 R245G235B211
- C20M20Y70
 R203G186B72
- C20M30Y20K35
 R131G108B110
- C60M20
 R118G166B212

C50M40
R143G143B190

C30M50
R182G139B180

C10Y30
R240G241B198

C20Y20
R216G233B214

C30M20
R188G192B221

C20M20
R209G201B223

C10M30
R226G191B212

K25
R191G191B191

豪華

風雅（雅）

「雅」這個字很難讓人想到原本是指烏鴉此起彼落的嘎嘎聲。現在大家用來形容城市優雅的意思，是引申自利牙相向交錯，磨去稜角銳利後呈現的雅致感。這是和「侘寂」極爲相反的詞彙。而宮廷風格的意思則源自於宮廷的舉止行儀。另外，還從洗鍊感引申出風雅或有品味。配色主要使用紫色系的色彩。

用華麗色彩調和出高雅的形象，有技巧地使用灰色就能展現氣質品味。

●2色配色

C50M40
R143G143B190

C30M20
R188G192B221

C30M50
R182G139B180

C20M20Y70
R203G186B72

C35M10Y45K10
R150G177B118

C20M20
R209G201B223

K25
R191G191B191

C50M40
R143G143B190

C2M5Y13K2
R245G235B211

JPN

C50M40
R143G143B190

●3色配色

K25
R191G191B191

C60M20
R118G166B212

C50M40
R143G143B190

C8M35Y15K25
R173G121B132

C50M40
R143G143B190

C2M5Y13K2
R245G235B211

C20M20
R209G201B223

C45M5Y10K15
R119G170B174

C30M50
R182G139B180

C20M20Y70
R203G186B72

C20M30Y20K35
R131G108B110

C30M20
R188G192B221

C30M20
R188G192B221

C20Y20
R216G233B214

YEN

C8M35Y15K25
R173G121B132

●文字配色（4、5色）

平和

- C20M20Y70
 R203G186B72
- C30M50
 R182G139B180
- C75M20
 R66G147B195
- C30M20
 R188G192B221

雪月花

- C50M40
 R143G143B190
- C20M30Y20K35
 R131G108B110
- C8M35Y15K25
 R173G121B132
- C20M20
 R209G201B223

春夏秋冬

- C10M30
 R226G191B212
- C20Y20
 R216G233B214
- C20M20
 R209G201B223
- K25
 R191G191B191
- C20M30Y20K35
 R131G108B110

●圖案配色（5色）

- C75M20
 R66G147B195
- C8M35Y15K25
 R173G121B132
- C50M40
 R143G143B190
- C45M5Y10K15
 R119G170B174
- C20M20
 R209G201B223

豪華

錦緞（錦）

「錦」這個字代表將金線織入絲綢的織品。實際上有些織品也會以金銀線織入華麗的圖案。人們會用織品呈現的華美比擬華麗絢爛的事物，比如錦繪或錦鯉。「衣錦還鄉」這句話也用到錦這個詞。配色閃爍著金銀色調，為色彩表現增添層次變化。

新

強　　　弱

舊

形象為精緻豪華之美，為了呈現近乎閃耀的效果，添加對比色彩變化。

●單色調色盤

- M95Y90
 R254G18B13
- C90M70
 R36G51B148
- M35Y95
 R255G166B14
- C80M8Y60
 R51G154B106

- M85Y5
 R243G42B139
- C68M75
 R88G49B148
- C85M5Y30K5
 R38G151B147
- C100M50K50
 R3G40B80

- C1M1Y3
 R252G251B245
- C70M70Y20K97
 R3G1B6

●2色配色

M95Y90
R254G18B13

C90M70
R36G51B148

M35Y95
R255G166B14

C100M50K50
R3G40B80

M35Y95
R255G166B14

JPN

C68M75
R88G49B148

M85Y5
R243G42B139

C85M5Y30K5
R38G151B147

C80M8Y60
R51G154B106

M95Y90
R254G18B13

●3色配色

C70M70Y20K97　C1M1Y3
R3G1B6　R252G251B245

C85M5Y30K5　M35Y95
R38G151B147　R255G166B14

C68M75　C80M8Y60
R88G49B148　R51G154B106

M85Y5　C1M1Y3
R243G42B139　R252G251B245

M35Y95　M85Y5
R255G166B14　R243G42B139

YEN

M95Y90
R254G18B13

C90M70
R36G51B148

M35Y95
R255G166B14

C68M75
R88G49B148

C100M50K50
R3G40B80

●文字配色（4、5色）

平和

- ■ C70M70Y20K97
 R3G1B6
- ■ C100M50K50
 R3G40B80
- ■ M95Y90
 R254G18B13
- ■ M35Y95
 R255G166B14

雪月花

- □ C1M1Y3
 R252G251B245
- ■ M35Y95
 R255G166B14
- ■ C90M70
 R36G51B148
- ■ M85Y5
 R243G42B139

春夏秋冬

- ■ M95Y90
 R254G18B13
- ■ M35Y95
 R255G166B14
- □ C1M1Y3
 R252G251B245
- ■ C100M50K50
 R3G40B80
- ■ C68M75
 R88G49B148

●圖案配色（5色）

- ■ C68M75
 R88G49B148
- ■ M35Y95
 R255G166B14
- ■ C80M8Y60
 R51G154B106
- ■ C85M5Y30K5
 R38G151B147
- ■ M95Y90
 R254G18B13

● 單色調色盤

現代日文所說的「芳香（香ばし）」是指烘烤煎煮飄散的香氣，而過去是指一種稱為「馨香」的芬芳香氣，類似香水的味道。從和服薰香等習慣可知香氣是風雅生活中必備的要素。這個詞彙還有一個意思，就是用來形容著迷的狀態或是名譽。配色呈現以暗清色為主的對比色彩。

豪華
芳香（香ばし）

● M35Y95K8
R235G153B13

● C25M85Y80K30
R133G25B21

● C20M40Y80
R203G140B45

● M25Y55
R254G191B101

● M70Y60K55
R113G35B30

● M65Y50K80
R50G18B17

● M15Y40K70
R76G65B42

● C5M55Y70K10
R216G102B50

● C15M30Y40
R215G169B129

● C2M5Y13K2
R245G235B211

● C10M25Y60K30
R161G129B63

● M18Y35K50
R126G104B75

● M8Y30K50
R127G117B86

● C20M60Y100K20
R161G101B1

此處表現的形象近似現代所說的芳香，成熟又有品味。

● 2色配色

M35Y95K8
R235G153B13

M70Y60K55
R113G35B30

C25M85Y80K30
R133G25B21

C15M30Y40
R215G169B129

C20M40Y80
R203G140B45

M65Y50K80
R50G18B17

M15Y40K70
R76G65B42

C20M60Y100K20
R161G101B1

M65Y50K80
R50G18B17

JPN

M35Y95K8
R235G153B13

● 3色配色

M8Y30K50 C25M85Y80K30
R127G117B86 R133G25B21

M35Y95K8
R235G153B13

M65Y50K80 C10M25Y60K30
R50G18B17 R161G129B63

C25M85Y80K30
R133G25B21

M15Y40K70 M70Y60K55
R76G65B42 R113G35B30

C20M40Y80
R203G140B45

C20M60Y100K20 M18Y35K50
R161G101B1 R126G104B75

C15M30Y40
R215G169B129

C2M5Y13K2 C5M55Y70K10
R245G235B211 R216G102B50

YEN

M15Y40K70
R76G65B42

● 文字配色（4、5色）

平和

■ M15Y40K70
R76G65B42

■ C25M85Y80K30
R133G25B21

■ C15M30Y40
R215G169B129

■ C2M5Y13K2
R245G235B211

雪月花

■ M35Y95K8
R235G153B13

■ M25Y55
R254G191B101

■ C5M55Y70K10
R216G102B50

■ M65Y50K80
R50G18B17

春夏秋冬

■ M8Y30K50
R127G117B86

■ C5M55Y70K10
R216G102B50

■ M70Y60K55
R113G35B30

■ M65Y50K80
R50G18B17

■ M25Y55
R254G191B101

● 圖案配色（5色）

■ M35Y95K8
R235G153B13

■ C25M85Y80K30
R133G25B21

■ C20M60Y100K20
R161G101B1

■ C5M55Y70K10
R216G102B50

■ M65Y50K80
R50G18B17

93

豪華

圓滿

（めでたし）

原本的意思是對於優秀傑出或富麗堂皇的事物表達讚嘆。尤其會用來形容超凡出眾之物。錦織、窯燒、雕刻等都屬於讓人感嘆的事物。中世紀起多了對於優秀傑出感到喜悅和祝賀的意思，進而演變成如今的可喜可賀。配色主要使用紅色系和紫色系的色彩。

形象代表卓越精湛、大功告成，其中增添了現代的祝賀之意。

● 單色調色盤

● C78M60
R63G73B159

● C68M75
R88G49B148

● M85Y5
R243G42B139

● C30M95Y70K10
R160G14B36

● M15Y8
R253G217B217

● C50M55Y8
R128G94B158

● C90M50Y75K40
R16G46B36

● C100M90Y38K50
R4G8B42

● C1M1Y3
R252G251B245

C30M100Y20
R154B88

M30Y10
R247G197B200

K30
R179G179B179

● 2色配色

C68M75
R88G49B148
C30M100Y20
R154B88

C30M95Y70K10
R160G14B36
M30Y10
R247G197B200

M85Y5
R243G42B139
C50M55Y8
R128G94B158

C30M95Y70K10
R160G14B36
C1M1Y3
R252G251B245

M85Y5
R243G42B139
C68M75
R88G49B148

● 3色配色

M85Y5 M15Y8
R243G42B139 R253G217B217
C78M60
R63G73B159

M85Y5 C1M1Y3
R243G42B139 R252G251B245
C68M75
R88G49B148

C50M55Y8 C30M95Y70K10
R128G94B158 R160G14B36
M30Y10
R247G197B200

M15Y8 C100M90Y38K50
R253G217B217 R4G8B42
C30M95Y70K10
R160G14B36

C1M1Y3 M85Y5
R252G251B245 R243G42B139
C30M95Y70K10
R160G14B36

● 文字配色（4、5色）

平和

■ C90M50Y75K40
R16G46B36

■ C30M100Y20
R154B88

■ C50M55Y8
R128G94B158

■ M15Y8
R253G217B217

雪月花

□ C1M1Y3
R252G251B245

■ K30
R179G179B179

■ M30Y10
R247G197B200

■ C68M75
R88G49B148

春夏秋冬

■ C30M100Y20
R154B88

■ C78M60
R63G73B159

■ C30M95Y70K10
R160G14B36

■ C100M90Y38K50
R4G8B42

■ M30Y10
R247G197B200

● 圖案配色（5色）

■ M85Y5
R243G42B139

■ C50M55Y8
R128G94B158

■ C30M95Y70K10
R160G14B36

■ C90M50Y75K40
R16G46B36

■ M15Y8
R253G217B217

●單色調色盤

- C100M35Y10
 R6G103B159
- C90M70
 R36G51B148
- C60M82
 R106G38B142
- C75M20
 R66G147B195

- C78M60
 R63G73B159
- C100M50K50
 R3G40B80
- C2M5Y13K2
 R245G235B211
- C45M5Y10K15
 R119G170B174

- C33M5Y10K40
 R103G127B126
- C30Y50K5
 R170G211B120
- C80M40
 R67G120B182
- C100M40Y50
 G103B119

- C40M10Y20K10
 R156G181B183
- K25
 R191G191B191

美好

美好（良し）

詞彙是指事物擁有良好的內在價值。這是形容絕對美好時使用的詞彙。當我們針對事物之間的比較並且評斷好壞時，則會使用「相對較好」來表示。美好的意思廣泛，有價值、優秀、高級、完美、外表漂亮、人品佳、性格好、健康和身分等都囊括在內。配色主要使用藍色系的輕快色彩。

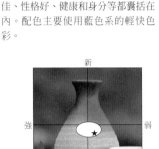

新
強　弱
舊

屬於知性優質的形象，位於強調優質重於美麗的位置。

●2色配色

C100M35Y10
R6G103B159

C90M70
R36G51B148

C78M60
R63G73B159

C100M50K50
R3G40B80

C2M5Y13K2
R245G235B211

C30Y50K5
R170G211B120

C45M5Y10K15
R119G170B174

C2M5Y13K2
R245G235B211

C75M20
R66G147B195

JPN

C100M35Y10
R6G103B159

●3色配色

C40M10Y20K10　C2M5Y13K2
R156G181B183　R245G235B211

C30Y50K5　　C80M40
R170G211B120　R67G120B182

C100M50K50　C60M82
R3G40B80　R106G38B142

K25　　　　C75M20
R191G191B191　R66G147B195

C30Y50K5　　C75M20
R170G211B120　R66G147B195

YEN

C100M50K50
R3G40B80

C100M35Y10
R6G103B159

C90M70
R36G51B148

C45M5Y10K15
R119G170B174

C78M60
R63G73B159

●文字配色（4、5色）

平和

- C100M50K50
 R3G40B80
- C100M40Y50
 G103B119
- C75M20
 R66G147B195
- C2M5Y13K2
 R245G235B211

雪月花

- C75M20
 R66G147B195
- K25
 R191G191B191
- C30Y50K5
 R170G211B120
- C90M70
 R36G51B148

春夏秋冬

- C2M5Y13K2
 R245G235B211
- C30Y50K5
 R170G211B120
- C45M5Y10K15
 R119G170B174
- C60M82
 R106G38B142
- C80M40
 R67G120B182

●圖案配色（5色）

- C100M35Y10
 R6G103B159
- C78M60
 R63G73B159
- C2M5Y13K2
 R245G235B211
- C30Y50K5
 R170G211B120
- C40M10Y20K10
 R156G181B183

95

美好

與眾不同（けやけし）

一般是指與其他相比特別出色、鶴立雞群，或是指態度明確，表示比起他人更為出類拔萃。在負面意思方面，會用來形容怪異或是令人惱火的時候。不論何者都是指與眾不同的狀態。配色上可以使用暗色調，也很適合用對比強烈的色彩。

形象為卓絕群倫、精湛傑出，位於代表絕妙平衡的熟練位置。

新
強　弱
舊

R-zone

●單色調色盤

- C100M35Y10
 R6G103B159
- C90M70
 R36G51B148
- C70M85K5
 R79G29B131
- C60M82
 R106G38B142

- C78M60
 R63G73B159
- C85M70Y20K30
 R32G36B86
- C30M3Y87K40
 R107G128B27
- C100M50K50
 R3G40B80

- C85M75Y20K50
 R23G22B59
- C100M70
 G70B139
- C90M90
 R54G38B112
- C80M100
 R74B92

K10
R230G230B230

WHITE
R255G255B255

BLACK
K100

●2色配色

C100M35Y10
R6G103B159

C90M70
R36G51B148

C60M82
R106G38B142

C70M85K5
R79G29B131

K10
R230G230B230

C85M75Y20K50
R23G22B59

WHITE
R255G255B255

C85M75Y20K50
R23G22B59

C30M3Y87K40
R107G128B27

JPN

C100M70
G70B139

●3色配色

C90M90　C100M35Y10
R54G38B112　R6G103B159

C78M60　C30M3Y87K40
R63G73B159　R107G128B27

C70M85K5　C90M70
R79G29B131　R36G51B148

BLACK　C100M70
K100　G70B139

C100M35Y10　C100M50K50
R6G103B159　R3G40B80

WHITE
R255G255B255

C85M75Y20K50
R23G22B59

K10
R230G230B230

C60M82
R106G38B142

YEN

C30M3Y87K40
R107G128B27

●文字配色（4、5色）

平和

□WHITE
R255G255B255

■K10
R230G230B230

■C85M75Y20K50
R23G22B59

■C70M85K5
R79G29B131

雪月花

□WHITE
R255G255B255

■C70M85K5
R79G29B131

■C100M50K50
R3G40B80

■C100M35Y10
R6G103B159

春夏秋冬

■C30M3Y87K40
R107G128B27

■K10
R230G230B230

■C78M60
R63G73B159

■C100M35Y10
R6G103B159

■BLACK
K100

●圖案配色（5色）

■C100M35Y10
R6G103B159

■C60M82
R106G38B142

■C100M50K50
R3G40B80

■C30M3Y87K40
R107G128B27

■K10
R230G230B230

●單色調色盤

- M60Y68
R252G103B57
- C75M20
R66G147B195
- C78M60
R63G73B159
- C68M75
R88G49B148

- C8M75Y5
R226G65B150
- C1M1Y3
R252G251B245
- C45Y3
R140G212B223
- C35M38
R165G138B194

- M50Y27
R250G128B139
- M95Y60K32
R169G12B36
- Y30
R255G246B199
- C20Y20
R216G233B214

- C20M20
R209G201B223
- C70M90K30
R71G31B85
- C50M100Y30K10
R114B73
- K10
R230G230B230

這裡的日文「をかし」不是指滑稽（90頁），而是從客觀的、理性的角度來看，呈現風趣或有美感的事物。詞彙用來表現事物優秀的樣貌或觸動人心的美麗。在美麗的解釋方面還帶有惹人憐愛和可愛之意。配色主要使用紫色系和藍色系的協調對比。

新
強　　弱
舊

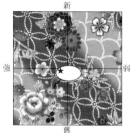

形象給人鮮明的美感，運用紅色系色彩和白色加以點綴，就能表現出活潑的氣息。

96

R-zone

美好
明快的知性美（をかし）

●2色配色

C78M60 R63G73B159	C75M20 R66G147B195	C78M60 R63G73B159	C68M75 R88G49B148	C50M100Y30K10 R114B73

JPN

C75M20
R66G147B195

C8M75Y5 R226G65B150 / C20M20 R209G201B223 / C20Y20 R216G233B214 / M50Y27 R250G128B139

●3色配色

C75M20 R66G147B195 / Y30 R255G246B199

M50Y27 R250G128B139 / C75M20 R66G147B195

C78M60 R63G73B159 / C50M100Y30K10 R114B73

C68M75 R88G49B148 / C20Y20 R216G233B214

C20Y20 R216G233B214 / C75M20 R66G147B195

YEN

M60Y68
R252G103B57

M95Y60K32 R169G12B36 / C1M1Y3 R252G251B245 / C45Y3 R140G212B223 / C8M75Y5 R226G65B150

●文字配色（4、5色）

平
和

- C68M75
R88G49B148
- C50M100Y30K10
R114B73
- C35M38
R165G138B194
- K10
R230G230B230

雪月花

- C45Y3
R140G212B223
- Y30
R255G246B199
- M50Y27
R250G128B139
- C78M60
R63G73B159

春夏秋冬

- C8M75Y5
R226G65B150
- M60Y68
R252G103B57
- M95Y60K32
R169G12B36
- C70M90K30
R71G31B85
- C20Y20
R216G233B214

●圖案配色（5色）

- M60Y68
R252G103B57
- C8M75Y5
R226G65B150
- C20Y20
R216G233B214
- Y30
R255G246B199
- C75M20
R66G147B195

119

97

美好

顯眼

（際やか）

日文的「際」有交界和邊界的意思，如果聚焦此處，就成了清晰、顯眼突出的意思。此外，還用來來指有一望無際，景色清楚可見的狀態。這時是在形容風景優美。如果將詞彙形容人物性格，則表示爲人果斷、態度堅決。配色明暗色調分明，主要使用藍色系色彩。

形象代表美麗出眾，利用明暗呈現出鮮明的對比。

●單色調色盤

●C45Y20　　　●C50M10Y3　　　●C78M60　　　　●M85Y5
R140G210B188　R127G187B210　R63G73B159　　R243G42B139

●C85M70Y20K30　●M80Y90K65　　C100M70　　　C100M10Y70K20
R32G36B86　　　R88G18B4　　　G70B139　　　G108B93

●C90M80K30　　Y30　　　　　C30　　　　　BLACK
R38G42B94　　R255G246B199　R190G225B246　K100

WHITE
R255G255B255

●2色配色

C45Y20　　　　C50M10Y3　　　C78M60　　　　M85Y5　　　　C90M80K30
R140G210B188　R127G187B210　R63G73B159　　R243G42B139　R38G42B94

JPN

C85M70Y20K30　M80Y90K65　　Y30　　　　　C90M80K30　　　　　　　　C30
R32G36B86　　R88G18B4　　R255G246B199　R38G42B94　　　　　　　　R190G225B246

●3色配色

M80Y90K65　C78M60　　C100M70　BLACK　　C78M60　　M85Y5　　C85M70Y20K30 C100M10Y70K20　C30　　　　C78M60
R88G18B4　R63G73B159　G70B139　K100　　R63G73B159 R243G42B139　R32G36B86　　G108B93　　R190G225B246 R63G73B159

 YEN

C30　　　　　C50M10Y3　　　WHITE　　　　Y30　　　　　　　　　　BLACK
R190G225B246　R127G187B210　R255G255B255　R255G246B199　　　　　　K100

●文字配色（4、5色）

　　Y30　　　　　　　　　C30
　　R255G246B199　　　R190G225B246

□WHITE　　　　　　　Y30
R255G255B255　　　　R255G246B199

■M80Y90K65　　　　■C45Y20
R88G18B4　　　　　R140G210B188

■M85Y5　　　　　　■C90M80K30
R243G42B139　　　R38G42B94

■M85Y5
R243G42B139

■C100M10Y70K20
G108B93

■M80Y90K65
R88G18B4

■C90M80K30
R38G42B94

■C50M10Y3
R127G187B210

●圖案配色（5色）

■M85Y5
R243G42B139

●C78M60
R63G73B159

■C50M10Y3
R127G187B210

■C45Y20
R140G210B188

■C85M70Y20K30
R32G36B86

●單色調色盤

一如字面所示，代表有心。有心是指會顧慮他人。詞彙用來形容深思熟慮與懂分際的人，也會用來形容貼心、別出心裁。這可說是表現一個人是否有投入情感的詞彙，也成了藤原定家提倡的和歌理念。由暗紅色系和紫色系的色彩構成配色。

美好

有心（有心）

M95Y60K32
R169G12B36

●C85M70Y20K30
R32G36B86

●C10M25Y60K30
R161G129B63

●C70M25Y70K15
R65G112B66

C75M25Y10K50
R33G68B87

●M45Y25
R250G141B148

●M55Y40K55
R113G52B50

●M15Y40K70
R76G65B42

C60M45Y70K28
R74G74B47

●C85M70Y30K40
R27G30B65

●C65M80Y20K40
R56G24B70

●C100M50K50
R3G40B80

C30M50Y30K30
R137G103B107

C50M60Y30K30
R106G81B97

K20
R204G204B204

新

強　　　　弱

舊

形象流露出真心實意的情感，不使用明顯清晰的色彩，而以內斂的色彩來表現。

●2色配色

M95Y60K32
R169G12B36

C85M70Y20K30
R32G36B86

C10M25Y60K30
R161G129B63

C70M25Y70K15
R65G112B66

K20
R204G204B204

JPN

C85M70Y20K30
R32G36B86

C75M25Y10K50
R33G68B87

M45Y25
R250G141B148

C65M80Y20K40
R56G24B70

C60M45Y70K28
R74G74B47

●3色配色

K20　　　C65M80Y20K40
R204G204B204　R56G24B70

C85M70Y20K30　C50M60Y30K30
R32G36B86　R106G81B97

M95Y60K32　C30M50Y30K30
R169G12B36　R137G103B107

C70M25Y70K15　　M45Y25
R65G112B66　R250G141B148

M95Y60K32　C10M25Y60K30
R169G12B36　R161G129B63

E

C65M80Y20K40
R56G24B70

M95Y60K32
R169G12B36

C10M25Y60K30
R161G129B63

C85M70Y30K40
R27G30B65

C65M80Y20K40
R56G24B70

●文字配色（4、5色）

平和

■K20
R204G204B204

■M95Y60K32
R169G12B36

■C70M25Y70K15
R65G112B66

■C75M25Y10K50
R33G68B87

雪月花

■C85M70Y20K30
R32G36B86

■M95Y60K32
R169G12B36

■C65M80Y20K40
R56G24B70

■C10M25Y60K30
R161G129B63

春秋冬

■C30M50Y30K30
R137G103B107

■M95Y60K32
R169G12B36

■C10M25Y60K30
R161G129B63

■K20
R204G204B204

■C100M50K50
R3G40B80

●圖案配色（5色）

■M95Y60K32
R169G12B36

■M45Y25
R250G141B148

■K20
R204G204B204

■C70M25Y70K15
R65G112B66

■C85M70Y30K40
R27G30B65

99

美好

人間仙境（真秀ろば）

日文「真秀」是指美麗整齊的樣子，「ば（BA）」是表示場所的詞彙，兩者結合就成了美好之地，尤其會用來形容日本這個國家。這個詞是「まほらま（MAHORAMA）」的變形詞彙。古事記曾寫道：「大和乃國中仙境，層疊山巒，蔥鬱環繞，美哉大和」，除此之外未找到相關的使用範例。這是現今仍在使用的美麗辭藻。

新

強　　　弱

舊

形象以紫色系和藍色系爲主的配色，散發純淨之美，表現高尚氣質。

●單色調色盤

●C90M70
R36G51B148

●C75M20
R66G147B195

C60M82
R106G38B142

●C85M5Y30K5
R38G151B147

●C85M70Y20K30
R32G36B86

C10M60Y25K15
R191G85B112

●C2M5Y13K2
R245G235B211

●C35M10Y45K10
R150G177B118

●C50M5Y18K5
R121G185B176

●C45M5Y10K15
R119G170B174

●C33M5Y10K40
R103G127B126

C80M40
R67G120B182

C100M40Y50
G103B119

C10M30Y20K10
R210G174B168

K25
R191G191B191

●2色配色

C90M70
R36G51B148
C50M5Y18K5
R121G185B176

C75M20
R66G147B195
C85M70Y20K30
R32G36B86

C60M82
R106G38B142
C2M5Y13K2
R245G235B211

C85M5Y30K5
R38G151B147
C80M40
R67G120B182

K25
R191G191B191
JPN
C90M70
R36G51B148

●3色配色

C10M60Y25K15
R191G85B112
C50M5Y18K5
R121G185B176
C85M70Y20K30
R32G36B86

C90M70
R36G51B148
K25
R191G191B191
C85M5Y30K5
R38G151B147

C60M82
R106G38B142
C100M40Y50
G103B119
C80M40
R67G120B182

C10M30Y20K10
R210G174B168
C33M5Y10K40
R103G127B126
C75M20
R66G147B195

C100M40Y50
G103B119
C2M5Y13K2
R245G235B211
YEN
C75M20
R66G147B195

●文字配色（4、5色）

平和

雪月花

春夏秋冬

■ C90M70 R36G51B148
■ K25 R191G191B191
■ C10M30Y20K10 R210G174B168

■ C75M20 R66G147B195
■ C10M60Y25K15 R191G85B112
□ C2M5Y13K2 R245G235B211

■ C50M5Y18K5 R121G185B176
■ C80M40 R67G120B182
■ C35M10Y45K10 R150G177B118

■ C2M5Y13K2 R245G235B211
■ C85M70Y20K30 R32G36B86
■ C45M5Y10K15 R119G170B174

■ C60M82 R106G38B142

●圖案配色（5色）

■ C60M82 R106G38B142
■ C10M60Y25K15 R191G85B112
■ C90M70 R36G51B148
■ C75M20 R66G147B195
■ C100M40Y50 G103B119

●單色調色盤

- C32M70Y75K20
R138G53B35
- C25M75Y75K20
R152G46B33
- C30M45Y70K20
R143G98B50
- C75M25Y10K50
R33G68B87

- C90M50Y75K40
R16G46B36
- C30M95Y55K60
R71G5B24
- C30M45Y50K70
R53G37B29
- M15Y40K70
R76G65B42

- C5M20Y45K12
R211G176B110
- C8M35Y15K25
R173G121B132
- C10M35Y40K10
R205G144B113
- C35M10Y45K10
R150G177B118

C90M60Y70K20
R43G71B68
| C100M60Y30K20
G68B103
| K25
R191G191B191
| BLACK
K100

在日本文化裡「手」也是擁有重要涵義的詞彙。這代表手在人類歷史中扮演著極為重要的角色。技術從手中創造，促進文化發展。動手學習、手心、手段、親手等，這類使用範例比比皆是。而這個日文是指使用順手，也就是熟練的意思。配色主要使用以茶色系色彩，再加上灰色調。

100

熟練

熟練

（手慣る）

R-zone

新

強　　弱

舊

形象表示對事物熟能生巧，配色重點在於使用明亮色調表現光澤。

●2色配色

C32M70Y75K20
R138G53B35 ／ C90M50Y75K40
R16G46B36

C25M75Y75K20
R152G46B33 ／ C30M45Y50K70
R53G37B29

C30M45Y70K20
R143G98B50 ／ C30M95Y55K60
R71G5B24

C75M25Y10K50
R33G68B87 ／ C25M75Y75K20
R152G46B33

C90M50Y75K40
R16G46B36

JPN

C30M45Y70K20
R143G98B50

●3色配色

C10M35Y40K10
R205G144B113　BLACK
K100 ／ M15Y40K70
R76G65B42

C5M20Y45K12
R211G176B110　C25M75Y75K20
R152G46B33 ／ C90M50Y75K40
R16G46B36

C30M45Y50K70
R53G37B29　C100M60Y30K20
G68B103 ／ C30M45Y70K20
R143G98B50

C30M95Y55K60
R71G5B24　C35M10Y45K10
R150G177B118 ／ C75M25Y10K50
R33G68B87

C32M70Y75K20
R138G53B35　K25
R191G191B191

YEN

C30M45Y50K70
R53G37B29

●文字配色（4、5色）

平和

- C25M75Y75K20
R152G46B33
- K25
R191G191B191
- C35M10Y45K10
R150G177B118
- C30M45Y50K70
R53G37B29

雪月花

- K25
R191G191B191
- C5M20Y45K12
R211G176B110
- C8M35Y15K25
R173G121B132
- C30M95Y55K60
R71G5B24

春夏秋冬

- C35M10Y45K10
R150G177B118
- C10M35Y40K10
R205G144B113
- C8M35Y15K25
R173G121B132
- K25
R191G191B191
- M15Y40K70
R76G65B42

●圖案配色（5色）

- C25M75Y75K20
R152G46B33
- C30M95Y55K60
R71G5B24
- C75M25Y10K50
R33G68B87
- C90M60Y70K20
R43G71B68
- C30M45Y70K20
R143G98B50

巧妙
（巧み）

日文漢字還可以寫成漢字「工」或「匠」。不論哪一種寫法都用來表示相同的意思，有工作、職業、工藝、謀略等意思，也會用來指稱專門從事這些工作的職人或精工師傅。其中又以木工最具代表性。提到巧妙時，是指技巧，代表手藝極佳。配色使用充滿韻味的色彩。

形象象徵精益求精的技術，令人感受到明確可信的氛圍。

●單色調色盤

●C30M95Y70K10
R160G14B36
●C85M70Y20K30
R32G36B86
●C50M90Y20K50
R64G11B54
●C10M50Y55K60
R91G49B35

●C85M60Y10K60
R18G28B57
●C20M25Y25K75
R50G44B40
●C20M30Y20K35
R131G108B110
●C60Y50K50
R51G95B63

C50M100Y30K10
R114B73
C100M80Y40
R21G53B95

●2色配色

C30M95Y70K10
R160G14B36
C85M70Y20K30
R32G36B86
C50M90Y20K50
R64G11B54
C10M50Y55K60
R91G49B35
C30M95Y70K10
R160G14B36

C20M25Y25K75
R50G44B40
C20M30Y20K35
R131G108B110
C60Y50K50
R51G95B63
C85M60Y10K60
R18G28B57
C85M60Y10K60
R18G28B57

●3色配色

C85M60Y10K60 C50M90Y20K50
R18G28B57 R64G11B54
C85M70Y20K30 C85M60Y10K60
R32G36B86 R18G28B57
C50M90Y20K50 C20M25Y25K75
R64G11B54 R50G44B40
C60Y50K50 C100M80Y40
R51G95B63 R21G53B95
C50M100Y30K10 C20M30Y20K35
R114B73 R131G108B110

C30M95Y70K10
R160G14B36
C50M100Y30K10
R114B73
C20M30Y20K35
R131G108B110
C10M50Y55K60
R91G49B35
C60Y50K50
R51G95B63

●文字配色（4、5色）

■C20M30Y20K35
R131G108B110
■C50M90Y20K50
R64G11B54
■C100M80Y40
R21G53B95
■C60Y50K50
R51G95B63

■C85M60Y10K60
R18G28B57
■C20M25Y25K75
R50G44B40
■C20M30Y20K35
R131G108B110
■C30M95Y70K10
R160G14B36

■C50M100Y30K10
R114B73
■C30M95Y70K10
R160G14B36
■C50M90Y20K50
R64G11B54
■C85M60Y10K60
R18G28B57
■C20M30Y20K35
R131G108B110

●圖案配色（5色）

■C30M95Y70K10
R160G14B36
■C60Y50K50
R51G95B63
■C20M30Y20K35
R131G108B110
■C50M100Y30K10
R114B73
■C85M60Y10K60
R18G28B57

●單色調色盤

●C90M70
R36G51B148

●C100M35Y10
R6G103B159

●C90M65Y20K40
R20G35B75

●C90M50Y75K40
R16G46B36

●C30M95Y55K60
R71G5B24

●C65M80Y20K40
R56G24B70

●C75M25Y10K50
R33G68B87

●C75M20
R66G147B195

●C80M8Y60
R51G154B106

●C60M82
R106G38B142

●C50M10Y3
R127G187B210

K10
R230G230B230

BLACK
K100

WHITE
R255G255B255

現代日文在使用這個詞時，後面會接
續優秀或了不起的事物，但是使用時
會省略不說。在古時候，這個詞彙會
使用在發生與前提事項不一致的時
候。主要使用的方法爲「雖說如此，
但還是」，也就是雖然如此做，但是
沒有如期發展的狀態，後面會接否定
的句子。配色使用對比強烈的色彩。

102 熟練

R-zone

不愧是（流石）

新

強　　　弱

舊

這是否定過往表現的形象，稍微
帶有一點現代詞彙的涵義。

●2色配色

C90M70
R36G51B148

WHITE
R255G255B255

C100M35Y10
R6G103B159

C30M95Y55K60
R71G5B24

C90M65Y20K40
R20G35B75

C80M8Y60
R51G154B106

C90M50Y75K40
R16G46B36

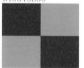
C75M20
R66G147B195

K10
R230G230B230

JPN

C90M70
R36G51B148

●3色配色

BLACK
K100

C90M70
R36G51B148

C50M10Y3
R127G187B210

C100M35Y10
R6G103B159

K10
R230G230B230

C90M65Y20K40
R20G35B75

C60M82
R106G38B142

C90M50Y75K40
R16G46B36

C80M8Y60
R51G154B106

C65M80Y20K40
R56G24B70

C75M25Y10K50
R33G68B87

C75M20
R66G147B195

C50M10Y3
R127G187B210

C80M8Y60
R51G154B106

YEN

C90M50Y75K40
R16G46B36

●文字配色（4、5色）

平和

■C80M8Y60
R51G154B106

■K10
R230G230B230

■C30M95Y55K60
R71G5B24

■C100M35Y10
R6G103B159

雪月花

■C90M65Y20K40
R20G35B75

■C65M80Y20K40
R56G24B70

■C90M50Y75K40
R16G46B36

■C50M10Y3
R127G187B210

春夏秋冬

□WHITE
R255G255B255

■C80M8Y60
R51G154B106

■C60M82
R106G38B142

■C75M20
R66G147B195

■C90M65Y20K40
R20G35B75

●圖案配色（5色）

■C90M70
R36G51B148

■C30M95Y55K60
R71G5B24

■C100M35Y10
R6G103B159

■C80M8Y60
R51G154B106

■C90M65Y20K40
R20G35B75

103

熟練

聲望（覺え）

詞彙意思為來自他人或世間的評價，也包括謠言以及在他人心中的想法。通常是指好的評價、獲得聲望與信任等值得開心的評語。詞彙也會使用在備受疼愛等，受到在上位者青睞的時候。有時候會使用在個人方面，表現「有把握」等自信。配色使用沉穩色彩。

新
強　　　弱
舊

此處表現的形象為深受信任或擁有自信，使用暗色調表示經驗豐富。

● 單色調色盤

● C78M30Y18K8　R54G115B145
● M18Y35K50　R126G104B75
● C78M60　R63G73B159
● C45M45K20　R112G94B146

● C33M5Y10K40　R103G127B126
● C2M5Y13K2　R245G235B211
● C85M70Y20K30　R32G36B86
● M55Y33　R250G117B124

C50M10Y3　R127G187B210
C30M95Y55K60　R71G5B24
C65M80Y20K40　R56G24B70
K20　R204G204B204

● 2色配色

C78M30Y18K8　R54G115B145
M18Y35K50　R126G104B75
C78M60　R63G73B159
C45M45K20　R112G94B146
K20　R204G204B204

JPN

C65M80Y20K40　R56G24B70
C30M95Y55K60　R71G5B24
C33M5Y10K40　R103G127B126
C85M70Y20K30　R32G36B86
C85M70Y20K30　R32G36B86

● 3色配色

C30M95Y55K60　R71G5B24　　K20　R204G204B204
M18Y35K50　R126G104B75　　C65M80Y20K40　R56G24B70
C45M45K20　R112G94B146　　C85M70Y20K30　R32G36B86
C78M60　R63G73B159　　C50M10Y3　R127G187B210
M18Y35K50　R126G104B75　　C33M5Y10K40　R103G127B126

YEN

C78M30Y18K8　R54G115B145
M55Y33　R250G117B124
C2M5Y13K2　R245G235B211
C33M5Y10K40　R103G127B126
C65M80Y20K40　R56G24B70

● 文字配色（4、5色）

平和

■ C2M5Y13K2　R245G235B211
■ M55Y33　R250G117B124
■ C45M45K20　R112G94B146
■ C30M95Y55K60　R71G5B24

雪月花

■ K20　R204G204B204
■ C65M80Y20K40　R56G24B70
■ C85M70Y20K30　R32G36B86
■ C78M30Y18K8　R54G115B145

春夏秋冬

■ C45M45K20　R112G94B146
■ C50M10Y3　R127G187B210
■ M18Y35K50　R126G104B75
■ C33M5Y10K40　R103G127B126
■ C85M70Y20K30　R32G36B86

● 圖案配色（5色）

■ M55Y33　R250G117B124
■ C78M60　R63G73B159
■ C45M45K20　R112G94B146
■ C33M5Y10K40　R103G127B126
■ C65M80Y20K40　R56G24B70

●單色調色盤

•M95Y90
R254G18B13

•C90M70
R36G51B148

•C100M35Y10
R6G103B159

•C68M75
R88G49B148

•C30M95Y55K60
R71G5B24

•C85M60Y10K60
R18G28B57

•C100M50K50
R3G40B80

•C70M70Y20K97
R3G1B6

C90M90
R54G38B112

C80M100
R74B92

M30Y10
R247G197B200

C60M80
R116G66B131

BLACK
K100

WHITE
R255G2255B255

詞彙一如字面所讀的意思，到達極致，是無可超越的最高境界。精益求精所達之處，已是人稱核心奧義的境界。再由這層意思來表示天經地義、合乎道理，進而衍生出讓人認可與理所當然的意思。在現代會用於表示理應如此的時候。配色的色調清晰分明。

極致（至極）

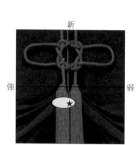

新

強　弱

舊

形象代表圓滿達成，毋須否認，利用對比營造鮮明氛圍。

●2色配色

M95Y90
R254G18B13

C85M60Y10K60
R18G28B57

C90M70
R36G51B148

WHITE
R255G2255B255

C100M35Y10
R6G103B159

M30Y10
R247G197B200

C68M75
R88G49B148

C70M70Y20K97
R3G1B6

M30Y10
R247G197B200

JPN

C90M70
R36G51B148

●3色配色

M95Y90　C60M80
R254G18B13 R116G66B131

WHITE
R255G2255B255

C80M100 C85M60Y10K60
R74B92　R18G28B57

M30Y10
R247G197B200

C30M95Y55K60 C90M90
R71G5B24　R54G38B112

C100M35Y10
R6G103B159

C90M70　C68M75
R36G51B148 R88G49B148

BLACK
K100

C70M70Y20K97 C68M75
R3G1B6　R88G49B148

Y N

M95Y90
R254G18B13

●文字配色（4、5色）

平和

■M30Y10
R247G197B200

□WHITE
R255G2255B255

■C90M90
R54G38B112

■C70M70Y20K97
R3G1B6

雪月花

□WHITE
R255G2255B255

■M95Y90
R254G18B13

■M30Y10
R247G197B200

■C80M100
R74B92

春夏秋冬

■M30Y10
R247G197B200

■M95Y90
R254G18B13

□WHITE
R255G2255B255

■C100M35Y10
R6G103B159

■C85M60Y10K60
R18G28B57

●圖案配色（5色）

■M95Y90
R254G18B13

■C100M35Y10
R6G103B159

■C90M70
R36G51B148

■C60M80
R116G66B131

■C30M95Y55K60
R71G5B24

127

105
豐收

山如妝（山裝う）

在「山如笑（82頁）」篇章中曾說明詞彙源自郭熙的繪畫。「山如妝（やまよそおう）」也可以寫成「山如粧」，意思是想表達晚秋時節山林因紅葉妝點得繽紛多彩。紅葉的豔麗不同於春天的嬌豔，呈現出更爲雅致的情調，非常貼近日文「裝」這個借用字。配色主要使用暖色系的色彩，是值得細細品味的色調。

新
強　弱
舊

用深邃雋永的暖色系色彩，構成雅趣盎然的形象，透過明暗色調的點綴，營造出深遠景致。

● 單色調色盤

● M60Y100
R255G102

● M35Y95K8
R235G153B13

● C10M90Y95K5
R218G23B9

● C7M10Y85K50
R118G111B20

● C30M95Y70K10
R160G14B36

M66Y77K15
R215G75B34

C40M70Y15K10
R137G59B122

● M35Y95
R255G166B14

● M58Y25
R249G109B135

● M50Y27
R250G128B139

● M25Y55
R254G191B101

M80Y50
R219G83B90

M70Y70
R227G109B74

M5Y50
R255G234B154

C20M30Y100K20
R171G145

C50M100Y30K10
R114B73

● 2色配色

M60Y100
R255G102

M35Y95K8
R235G153B13

C10M90Y95K5
R218G23B9

C7M10Y85K50
R118G111B20

M5Y50
R255G234B154

JPN

C30M95Y70K10
R160G14B36

M66Y77K15
R215G75B34

C50M100Y30K10
R114B73

M35Y95
R255G166B14

M60Y100
R255G102

● 3色配色

M60Y100　C50M100Y30K10
R255G102　R114B73

M35Y95K8　M58Y25
R235G153B13 R249G109B135

C10M90Y95K5　M25Y55
R218G23B9　R254G191B101

M70Y70　C20M30Y100K20
R227G109B74 R171G145

M80Y50　C20M30Y100K20
R219G83B90　R171G145

YEN

M35Y95
R255G166B14

C40M70Y15K10
R137G59B122

C7M10Y85K50
R118G111B20

C30M95Y70K10
R160G14B36

C30M95Y70K10
R160G14B36

● 文字配色（4、5色）

平和

■ M5Y50
R255G234B154

■ M35Y95
R255G166B14

■ C30M95Y70K10
R160G14B36

■ C7M10Y85K50
R118G111B20

雪月花

■ C20M30Y100K20
R171G145

■ M66Y77K15
R215G75B34

■ M50Y27
R250G128B139

■ C50M100Y30K10
R114B73

春夏秋冬

■ M80Y50
R219G83B90

■ C10M90Y95K5
R218G23B9

■ C50M100Y30K10
R114B73

■ C7M10Y85K50
R118G111B20

■ M35Y95K8
R235G153B13

● 圖案配色（5色）

■ C10M90Y95K5
R218G23B9

■ M60Y100
R255G102

■ M80Y50
R219G83B90

■ C7M10Y85K50
R118G111B20

■ M25Y55
R254G191B101

●單色調色盤

- M75Y80K5
R240G62B30

- C7M10Y85K50
R118G111B20

- C50M90Y20K50
R64G11B54

- C10M50Y55K60
R91G49B35

- C60M45Y70K28
R74G74B47

- C20M75Y83K10
R183G53B26

- C75M25Y10K50
R33G68B87

- C100M50K50
R3G40B80

C70M85K5
R79G29B131

M66Y77K15
R215G75B34

- C40M70Y15K10
R137G59B122

- C70M70Y20K97
R3G1B6

C10M100Y50K30
R137B55

C70M90K30
R71G31B85

不論過去還是今日，這個詞彙的意思都沒有改變，表示富饒興隆的樣子。也有豐富繁盛的意思，也會使用在頻繁處理的事物上。在日文古語會使用「寬」這個漢字，不過現在只留下表示寬裕狀態、充裕、富餘的意思。配色的對比不明顯，主要使用紅色系和橙色系的色彩。

106

✳ R-zone

豐收

豐盛（豊けし）

新

強　弱

舊

形象代表富饒成熟，暖色系散發成熟的氣息，給人遊刃有餘的感覺。

●2色配色

M75Y80K5
R240G62B30

C40M70Y15K10
R137G59B122

C7M10Y85K50
R118G111B20

M66Y77K15
R215G75B34

C60M45Y70K28
R74G74B47

C20M75Y83K10
R183G53B26

C10M50Y55K60
R91G49B35

C10M100Y50K30
R137B55

C10M100Y50K30
R137B55

JPN

M75Y80K5
R240G62B30

●3色配色

C20M75Y83K10　C7M10Y85K50
R183G53B26　R118G111B20

M75Y80K5
R240G62B30

C10M100Y50K30　C70M70Y20K97
R137B55　R3G1B6

C50M90Y20K50
R64G11B54

M66Y77K15　C40M70Y15K10
R215G75B34　R137G59B122

C60M45Y70K28
R74G74B47

C20M75Y83K10　C70M85K5
R183G53B26　R79G29B131

C10M50Y55K60
R91G49B35

C20M75Y83K10　C40M70Y15K10
R183G53B26　R137G59B122

YEN

C10M50Y55K60
R91G49B35

●文字配色（4、5色）

■ C10M100Y50K30
R137B55

■ C20M75Y83K10
R183G53B26

■ C70M90K30
R71G31B85

■ C100M50K50
R3G40B80

■ C70M70Y20K97
R3G1B6

■ M66Y77K15
R215G75B34

■ C70M85K5
R79G29B131

■ C10M100Y50K30
R137B55

■ C10M50Y55K60
R91G49B35

■ C10M100Y50K30
R137B55

■ C60M45Y70K28
R74G74B47

■ C75M25Y10K50
R33G68B87

■ C70M70Y20K97
R3G1B6

●圖案配色（5色）

■ M75Y80K5
R240G62B30

■ M66Y77K15
R215G75B34

■ C7M10Y85K50
R118G111B20

■ C75M25Y10K50
R33G68B87

■ C50M90Y20K50
R64G11B54

R-zone

豐收

濃郁（色深し）

「色」這個字有很深的涵義。般若心經「色即是空，空即是色」句中所有的「色」字都帶有哲學性的意義。這個詞可單純表示色彩濃郁的狀態，形容美麗。而色也代表容貌，表示面容姣好。另外，色還代表內心，表示深深的思念。表現了愛戀之心的濃烈。配色主要使用深紅色系的色彩。

形象色彩使用深紅色系和紫色系，表現深邃的精神和情意，避免使用濁色就可以增加韻味。

● 單色調色盤

- C10M100Y68K10
 R204B37
- C20M100Y100
 R204
- M75Y80K5
 R240G62B30
- C60M82
 R106G38B142

- M70Y45K45
 R137G43B50
- C90M65Y20K40
 R20G35B75
- C30M95Y55K60
 R71G5B24
- C65M80Y20K40
 R56G24B70

- C90M70
 R36G51B148
- C100M70
 G70B139
- C90M90
 R54G38B112
- C70M90K30
 R71G31B85

- C100M60Y30K20
 G68B103
- BLACK
 K100

● 2色配色

C10M100Y68K10
R204B37

C20M100Y100
R204

M75Y80K5
R240G62B30

M70Y45K45
R137G43B50

C10M100Y68K10
R204B37

C90M65Y20K40
R20G35B75

C30M95Y55K60
R71G5B24

C70M90K30
R71G31B85

C65M80Y20K40
R56G24B70

C65M80Y20K40
R56G24B70

● 3色配色

C60M82 C10M100Y68K10
R106G38B142 R204B37

C65M80Y20K40 C100M60Y30K20
R56G24B70 G68B103

C90M70 M75Y80K5
R36G51B148 R240G62B30

BLACK C70M90K30
K100 R71G31B85

C100M60Y30K20 C30M95Y55K60
G68B103 R71G5B24

C90M65Y20K40
R20G35B75

C20M100Y100
R204

C30M95Y55K60
R71G5B24

M70Y45K45
R137G43B50

C10M100Y68K10
R204B37

● 文字配色（4、5色）

- M75Y80K5
 R240G62B30
- C90M90
 R54G38B112
- BLACK
 K100
- C10M100Y68K10
 R204B37

- C70M90K30
 R71G31B85
- C30M95Y55K60
 R71G5B24
- C90M65Y20K40
 R20G35B75
- M75Y80K5
 R240G62B30

- C10M100Y68K10
 R204B37
- M75Y80K5
 R240G62B30
- C65M80Y20K40
 R56G24B70
- BLACK
 K100
- C60M82
 R106G38B142

● 圖案配色（5色）

- C60M82
 R106G38B142
- C100M70
 G70B139
- C70M90K30
 R71G31B85
- C90M65Y20K40
 R20G35B75
- C20M100Y100
 R204

● 單色調色盤

- C78M60
R63G73B159

- C30M95Y70K10
R160G14B36

- C85M70Y20K30
R32G36B86

- C10M25Y60K30
R161G129B63

- C30M32Y75K40
R107G90B36

- C50M90Y20K50
R64G11B54

- C30M95Y55K60
R71G5B24

- C10M50Y55K60
R91G49B35

- M35Y95K8
R235G153B13

- M58Y25
R249G109B135

- M18Y35K50
R126G104B75

- C70M90K30
R71G31B85

BLACK
K100

佛教用語有一個「寂滅爲樂」的詞彙，代表人生的目的。意思是當斬斷煩惱、身處開悟的境界，才會領會到快樂。這裡的快樂爲精神上的滿足，心情舒暢，而這才是生活的目的。在物質充裕方面則有豐盛、富裕的意思。配色主要使用暖色系的對比色彩。

新
強　　　弱
舊

形象有節奏感，圖案小巧，用明暗鮮明的對比色彩來表現。

● 2色配色

C78M60
R63G73B159

M35Y95K8
R235G153B13

C30M95Y70K10
R160G14B36

M35Y95K8
R235G153B13

C85M70Y20K30
R32G36B86

M58Y25
R249G109B135

C10M25Y60K30
R161G129B63

C30M95Y55K60
R71G5B24

M58Y25
R249G109B135

C50M90Y20K50
R64G11B54

● 3色配色

C50M90Y20K50　C78M60
R64G11B54　R63G73B159

M58Y25
R249G109B135

C10M25Y60K30　BLACK
R161G129B63　K100

C30M95Y70K10
R160G14B36

C85M70Y20K30　C30M95Y70K10
R32G36B86　R160G14B36

M58Y25
R249G109B135

C70M90K30　C30M95Y55K60
R71G31B85　R71G5B24

M35Y95K8
R235G153B13

M35Y95K8　C30M95Y70K10
R235G153B13　R160G14B36

BLACK
K100

● 文字配色（4、5色）

- M35Y95K8
R235G153B13
- M58Y25
R249G109B135
- C10M50Y55K60
R91G49B35
- C85M70Y20K30
R32G36B86

- C70M90K30
R71G31B85
- C30M95Y70K10
R160G14B36
- C78M60
R63G73B159
- M35Y95K8
R235G153B13

- M58Y25
R249G109B135
- M35Y95K8
R235G153B13
- C50M90Y20K50
R64G11B54
- C85M70Y20K30
R32G36B86
- C30M95Y70K10
R160G14B36

● 圖案配色（5色）

- M58Y25
R249G109B135
- C78M60
R63G73B159
- M35Y95K8
R235G153B13
- C30M32Y75K40
R107G90B36
- C30M95Y55K60
R71G5B24

餘韻（名残）

原本詞彙的涵義源自風勢平息後，潮水退去殘留在潮間帶的水窪依舊餘波盪漾的景象。用來表示殘留的心緒和餘韻，還有與他人分別之時，內心的依戀、紀念物品和最終的意思。人們表現出「依依不捨」時，意味著思念縈繞心間、無法抹滅。配色使用明暗色調相近的色彩。

配色利用相近的明度和色調，營造餘韻縈繞、不清晰的形象。淺色系色彩表達出淡淡的思念之情。

● 單色調色盤

●C45Y3
R140G212B223

●C5M35Y8
R238G164B192

●C28Y25
R184G227B183

●C35M10Y45K10
R150G177B118

●C33M5Y10K40
R103G127B126

●C60Y35
R102G193B155

●C45M45K20
R112G94B146

●C75M20
R66G147B195

M5Y50
R255G234B154

C60M20
R118G166B212

Y30
R255G246B199

C30
R190G225B246

K10
R230G230B230

● 2色配色

C75M20
R66G147B195

C60M20
R118G166B212

C5M35Y8
R238G164B192

K10
R230G230B230

C28Y25
R184G227B183

C35M10Y45K10
R150G177B118

C60Y35
R102G193B155

C30
R190G225B246

C30
R190G225B246

C35M10Y45K10
R150G177B118

● 3色配色

C45Y3
R140G212B223

C33M5Y10K40
R103G127B126

C60M20
R118G166B212

C30
R190G225B246

C5M35Y8
R238G164B192

K10
R230G230B230

M5Y50
R255G234B154

Y30
R255G246B199

C35M10Y45K10
R150G177B118

C28Y25
R184G227B183

C75M20
R66G147B195

C60Y35
R102G193B155

C5M35Y8
R238G164B192

K10
R230G230B230

C45M45K20
R112G94B146

● 文字配色（4、5色）

■C60M20
R118G166B212

■C60Y35
R102G193B155

■C28Y25
R184G227B183

K10
R230G230B230

C30
R190G225B246

Y30
R255G246B199

■C5M35Y8
R238G164B192

■C33M5Y10K40
R103G127B126

□C5M35Y8
R238G164B192

■C60Y35
R102G193B155

■C45M45K20
R112G94B146

□C33M5Y10K40
R103G127B126

C30
R190G225B246

● 圖案配色（5色）

□C45Y3
R140G212B223

□C28Y25
R184G227B183

□C5M35Y8
R238G164B192

□C35M10Y45K10
R150G177B118

■C33M5Y10K40
R103G127B126

●單色調色盤

- M15Y8
 R253G217B217
- C5M35Y8
 R238G164B192
- C28Y25
 R184G227B183
- C35Y10
 R166G221B214

- C45M45K20
 R112G94B146
- C30M55Y5
 R177G104B168
- C10M50Y30K8
 R208G114B122
- M45Y25
 R250G141B148

- C33M5Y10K40
 R103G127B126
- C1M1Y3
 R252G251B245
- Y30
 R255G246B199
- K10
 R230G230B230

WHITE
R255G255B255

110
R-zone

魅力

婀娜

（嫋やか）

日文的「嫋」為女字旁加一個弱字，但不是指柔弱的意思，當中的兩個弓字表示纖細柔韌。這是形容女性柔韌、沉穩和端莊嫻靜，是對女性的崇高讚美。不論哪一個時代，沉靜優雅的女性都是大家心中理想的形象。配色使用粉紅色系和灰色。

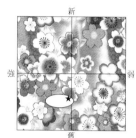

新 / 強 / 弱 / 舊 ★

圖案小巧、色彩輕淡，形象卻呈現出對比變化。水藍色能營造出優雅氣質。

●2色配色

M15Y8
R253G217B217

C30M55Y5
R177G104B168

C5M35Y8
R238G164B192

C33M5Y10K40
R103G127B126

C28Y25
R184G227B183

M45Y25
R250G141B148

C35Y10
R166G221B214

C1M1Y3
R252G251B245

M45Y25
R250G141B148

JPN

C1M1Y3
R252G251B245

●3色配色

WHITE
R255G255B255

C10M50Y30K8
R208G114B122

C5M35Y8
R238G164B192

M15Y8
R253G217B217

C45M45K20
R112G94B146

M45Y25
R250G141B148

C5M35Y8
R238G164B192

K10
R230G230B230

C35Y10
R166G221B214

C28Y25
R184G227B183

C30M55Y5
R177G104B168

M15Y8
R253G217B217

M45Y25
R250G141B148

C10M50Y30K8
R208G114B122

YEN

Y30
R255G246B199

●文字配色（4、5色）

平和

- C10M50Y30K8
 R208G114B122
- C30M55Y5
 R177G104B168
- C35Y10
 R166G221B214
- K10
 R230G230B230

 雪月花

- C1M1Y3
 R252G251B245
- C5M35Y8
 R238G164B192
- M45Y25
 R250G141B148
- C28Y25
 R184G227B183

 春夏秋冬

- Y30
 R255G246B199
- WHITE
 R255G255B255
- C28Y25
 R184G227B183
- C35Y10
 R166G221B214
- C5M35Y8
 R238G164B192

●圖案配色（5色）

- M45Y25
 R250G141B148
- C30M55Y5
 R177G104B168
- C5M35Y8
 R238G164B192
- C33M5Y10K40
 R103G127B126
- M15Y8
 R253G217B217

111

魅力

絕美（妙麗）

「妙麗」這個詞是指女性的面貌姣好，姿容絕代、舉世無雙。日文「妙」意味著美麗到難以估量，「麗」意味著端莊之美。在年齡上比妙齡稍微年長。這不是經過粉飾的裝扮之美，而是這個人本身湧現的內在之美，並非外在的表象。配色主要是用紅色系的色彩，對比不過於強烈。

形象表現並非一昧強調華麗色調，而是發自內心閃耀的光采。和諧的氛圍更能提升效果。

● 單色調色盤

- M55Y33
 R250G117B124
- M45Y12
 R249G142B173
- C45Y20
 R140G210B188
- M60Y68
 R252G103B57

- M30Y75
 R254G179B55
- C75M20
 R66G147B195
- C60M82
 R106G38B142
- C8M75Y5
 R226G65B150

- C30M55Y5
 R177G104B168
- M55Y40K55
 R113G52B50
- C85M70Y30K40
 R27G30B65
- C25M75Y75K20
 R152G46B33

- M25Y30K5
 R240G182B148
- C33M5Y10K40
 R103G127B126
- C50M40
 R143G143B190
- C80M100
 R74B92

● 2色配色

M55Y33
R250G117B124

C25M75Y75K20
R152G46B33

M45Y12
R249G142B173

C30M55Y5
R177G104B168

M45Y12
R249G142B173

M30Y75
R254G179B55

M60Y68
R252G103B57

C8M75Y5
R226G65B150

M45Y12
R249G142B173

C60M82
R106G38B142

● 3色配色

C50M40 C75M20
R143G143B190 R66G147B195

M25Y30K5 C45Y20
R240G182B148 R140G210B188

C33M5Y10K40 C8M75Y5
R103G127B126 R226G65B150

C85M70Y30K40 M55Y33
R27G30B65 R250G117B124

M30Y75 C45Y20
R254G179B55 R140G210B188

M45Y12
R249G142B173

C30M55Y5
R177G104B168

M30Y75
R254G179B55

M55Y40K55
R113G52B50

M60Y68
R252G103B57

● 文字配色（4、5色）

- C8M75Y5
 R226G65B150
- M25Y30K5
 R240G182B148
- C45Y20
 R140G210B188
- C50M40
 R143G143B190

- C50M40
 R143G143B190
- M30Y75
 R254G179B55
- C60M82
 R106G38B142
- M55Y33
 R250G117B124

- C25M75Y75K20
 R152G46B33
- M45Y12
 R249G142B173
- C60M82
 R106G38B142
- C85M70Y30K40
 R27G30B65
- C75M20
 R66G147B195

● 圖案配色（5色）

- M60Y68
 R252G103B57
- C8M75Y5
 R226G65B150
- C45Y20
 R140G210B188
- M30Y75
 R254G179B55
- C50M40
 R143G143B190

絢
爛
（
匂
い
）

「匂い」這個詞在古代曾用來形容色彩鮮艷奪目的樣子，意思是光彩艷麗又華貴的魅力。詞彙還有馥郁馨香的意思，也可形容色調濃重。另外，也會用來表現色彩由濃到淡的暈染層次。甚至還有榮華富貴和聲勢威望的意思。配色為對比低調的漸層色彩。

●單色調色盤

• C5M30Y60K12
R211G154B77

• C60M82
R106G38B142

• C8M75Y5
R226G65B150

• M60Y68
R252G103B57

• C30M55Y5
R177G104B168

• C5M35Y8
R238G164B192

• C35M38
R165G138B194

• M50Y27
R250G128B139

• C30M95Y70K10
R160G14B36

M60Y30
R233G133B135

C50M40
R143G143B190

M50Y10
R237G157B173

Y30
R255G246B199

C80M40
R67G120B182

C70M60
R98G98B159

C70M90K30
R71G31B85

新

強 ← → 弱

舊

形象利用由濃轉淡的色彩漸層，散發絢爛風采，給人舒適愉悅的感覺。

●2色配色

C5M30Y60K12
R211G154B77

M60Y30
R233G133B135

C60M82
R106G38B142

C30M55Y5
R177G104B168

C8M75Y5
R226G65B150

M50Y10
R237G157B173

M60Y68
R252G103B57

M50Y27
R250G128B139

C8M75Y5
R226G65B150

JPN

C30M95Y70K10
R160G14B36

●3色配色

C5M35Y8 C60M82
R238G164B192 R106G38B142

C30M55Y5
R177G104B168

C5M35Y8 C8M75Y5
R238G164B192 R226G65B150

M50Y10
R237G157B173

C35M38 C70M60
R165G138B194 R98G98B159

C50M40
R143G143B190

Y30 M60Y68
R255G246B199 R252G103B57

C5M30Y60K12
R211G154B77

C50M40 C5M35Y8
R143G143B190 R238G164B192

YEN

C80M40
R67G120B182

●文字配色（4、5色）

平
和

■ C8M75Y5
R226G65B150

■ C30M95Y70K10
R160G14B36

Y30
R255G246B199

■ C5M35Y8
R238G164B192

雪
月
花

■ C5M30Y60K12
R211G154B77

■ M60Y68
R252G103B57

■ M60Y30
R233G133B135

■ C60M82
R106G38B142

春
夏
秋
冬

■ C50M40
R143G143B190

■ C70M60
R98G98B159

■ C60M82
R106G38B142

■ C70M90K30
R71G31B85

■ M50Y27
R250G128B139

●圖案配色（5色）

■ C8M75Y5
R226G65B150

■ C60M82
R106G38B142

■ M50Y27
R250G128B139

■ C30M55Y5
R177G104B168

■ C5M30Y60K12
R211G154B77

113

魅力

裝扮（色めかし）

人一生由白色漸漸增添色彩。色彩會吸引、豐富人的內心。日文的「めかす（MEKASHU）」有裝成甚麼樣子的意思。這個詞是指裝扮自身、梳妝打扮，旁人則會表示裝扮是否得宜或具有魅力。配色主要使用紅色系，尤其是粉紅色系的色彩。

形象充滿莫名的迷人魅力，避免強烈的色彩對比表現。

● 單色調色盤

● C3M100Y95
R246B9

● C70M85K5
R79G29B131

● M55Y33
R250G117B124

● M45Y12
R249G142B173

● M55Y50
R251G116B92

● C30M55Y5
R177G104B168

● C45M45K20
R112G94B146

● C75M75
R72G48B147

● C8M75Y5
R226G65B150

● C5M35Y8
R238G164B192

● M95Y60K32
R169G12B36

C30M100Y20
R154B88

M30Y20
R248G197B184

C20M20
R209G201B223

C10M30
R226G191B212

C80M60Y20
R76G92B137

● 2色配色

C3M100Y95
R246B9

C8M75Y5
R226G65B150

C70M85K5
R79G29B131

C30M55Y5
R177G104B168

M45Y12
R249G142B173

C30M100Y20
R154B88

C10M30
R226G191B212

C8M75Y5
R226G65B150

M95Y60K32
R169G12B36

JPN

M45Y12
R249G142B173

● 3色配色

M95Y60K32　M45Y12
R169G12B36　R249G142B173

C8M75Y5
R226G65B150

C30M100Y20　C70M85K5
R154B88　　R79G29B131

C30M55Y5
R177G104B168

C3M100Y95　M55Y50
R246B9　　R251G116B92

M45Y12
R249G142B173

C5M35Y8　　C75M75
R238G164B192　R72G48B147

C8M75Y5
R226G65B150

C3M100Y95 C30M100Y20
R246B9　　R154B88

YEN

C10M30
R226G191B212

● 文字配色（4、5色）

平和

■ C3M100Y95
R246B9

■ C80M60Y20
R76G92B137

■ M30Y20
R248G197B184

■ M45Y12
R249G142B173

雪月花

■ C20M20
R209G201B223

■ C30M100Y20
R154B88

■ M30Y20
R248G197B184

■ C30M55Y5
R177G104B168

春夏秋冬

■ C5M35Y8
R238G164B192

■ M55Y50
R251G116B92

■ C10M30
R226G191B212

■ C8M75Y5
R226G65B150

■ C30M100Y20
R154B88

● 圖案配色（5色）

■ C3M100Y95
R246B9

■ C45M45K20
R112G94B146

■ M45Y12
R249G142B173

■ M30Y20
R248G197B184

■ C8M75Y5
R226G65B150

●單色調色盤

- M15Y8
R253G217B217

- C28Y10
R184G228B217

- C45Y3
R140G212B223

- C62M5Y25
R97G182B169

- C50M10Y3
R127G187B210

- C75M20
R66G147B195

- C33M5Y10K40
R103G127B126

C30
R190G225B246

C30M10
R189G209B234

C20M20
R209G201B223

C40M10Y10K10
R154G182B198

C40M20Y10K10
R154G168B187

K10
R230G230B230

WHITE
R255G255B255

日本對香氣的感受敏銳細膩舉世皆知。因此有許多與氣味相關的詞彙。這個詞是指物品沾染的香氣，透過這股餘香聯想到散發香氣的人。餘香是指人飄散在行經之處的香氣。彼此相互錯過後，撲鼻而來的淡淡香氣，讓人心有所感。配色使用色調輕淡的色彩。

形象強調輕輕淡淡的樣子。較少使用對比色彩，表現出流動般的細膩感。

●2色配色

M15Y8
R253G217B217

C30M10
R189G209B234

C28Y10
R184G228B217

C20M20
R209G201B223

C45Y3
R140G212B223

C30
R190G225B246

C50M10Y3
R127G187B210

K10
R230G230B230

C50M10Y3
R127G187B210

M15Y8
R253G217B217

●3色配色

M15Y8　　　　C20M20
R253G217B217 R209G201B223

C40M20Y10K10
R154G168B187

K10　　　　C40M10Y10K10
R230G230B230 R154G182B198

C30M10
R189G209B234

C50M10Y3 C62M5Y25
R127G187B210 R97G182B169

C45Y3
R140G212B223

C30　　　　M15Y8
R190G225B246 R253G217B217

WHITE
R255G255B255

C40M10Y10K10　　C75M20
R154G182B198 R66G147B195

C28Y10
R184G228B217

●文字配色（4、5色）

■ C40M20Y10K10
R154G168B187

■ C50M10Y3
R127G187B210

■ C28Y10
R184G228B217

■ M15Y8
R253G217B217

□ WHITE
R255G255B255

■ C40M20Y10K10
R154G168B187

■ C62M5Y25
R97G182B169

■ C20M20
R209G201B223

■ M15Y8
R253G217B217

■ C28Y10
R184G228B217

■ C20M20
R209G201B223

■ C30M10
R189G209B234

□ WHITE
R255G255B255

●圖案配色（5色）

■ M15Y8
R253G217B217

■ C28Y10
R184G228B217

■ C30
R190G225B246

■ C20M20
R209G201B223

■ C40M10Y10K10
R154G182B198

魅力

馨香（香はし）

人們提到芳香時大多指花果散發的香氣。中古時代故事中提到的芳香，是指沁入衣服和秀髮的香木芬芳。散發芳香的物品，不但美麗，也令人著迷。最重要的是這些香氣宛如一種費洛蒙。配色朦朧，色彩對比平淡。

用色調和明度相近的色彩配色，營造出充滿流動感的形象。使用以粉紅色系為主的色彩，就能顯得嬌媚動人。

●單色調色盤

●M60Y100
R255G102

●M75Y77
R253G65B37

●C8M75Y5
R226G65B150

●M45Y12
R249G142B173

●M50Y27
R250G128B139

●M55Y50
R251G116B92

●M25Y55
R254G191B101

●C30Y50K5
R170G211B120

●C35M38
R165G138B194

●C45M45K20
R112G94B146

●C30M95Y70K10
R160G14B36

●C25M85Y80K30
R133G25B21

●C50M90Y20K50
R64G11B54

C30M50
R182G139B180

C30M20
R188G192B221

C10M30
R226G191B212

●2色配色

M60Y100
R255G102

M75Y77
R253G65B37

C8M75Y5
R226G65B150

M45Y12
R249G142B173

M55Y50
R251G116B92

M50Y27
R250G128B139

M55Y50
R251G116B92

C30M50
R182G139B180

C10M30
R226G191B212

JPN

M25Y55
R254G191B101

●3色配色

C30Y50K5 M45Y12
R170G211B120 R249G142B173

C30M20 C30M50
R188G192B221 R182G139B180

M55Y50 M75Y77
R251G116B922 R253G65B37

C8M75Y5 M50Y27
R226G65B150 R250G128B139

C35M38 M50Y27
R165G138B194 R250G128B139

M25Y55
R254G191B101

C35M38
R165G138B194

M60Y100
R255G102

M55Y50
R251G116B92

YEN

C10M30
R226G191B212

●文字配色（4、5色）

平和

■M25Y55
R254G191B101

■C30Y50K5
R170G211B120

■M75Y77
R253G65B37

■C30M95Y70K10
R160G14B36

雪月花

■C45M45K20
R112G94B146

■C30M50
R182G139B180

■C8M75Y5
R226G65B150

■M45Y12
R249G142B173

春夏秋冬

■M25Y55
R254G191B101

■C30Y50K5
R170G211B120

■C10M30
R226G191B212

■C30M20
R188G192B221

■M60Y100
R255G102

●圖案配色（5色）

■C8M75Y5
R226G65B150

■M75Y77
R253G65B37

■C30Y50K5
R170G211B120

■C25M85Y80K30
R133G25B21

■C35M38
R165G138B194

●單色調色盤

- C30M95Y70K10 R160G14B36
- M45Y75K30 R178G99B35
- C78M30Y18K8 R54G115B145
- C75M25Y10K50 R33G68B87

- C100M50K50 R3G40B80
- C30M95Y55K60 R71G5B24
- C80M10Y20K50 R26G79B84
- C33M5Y10K40 R103G127B126

- C45M5Y10K15 R119G170B174
- C100M40Y10K30 G82B123
- C20M30Y100K20 R171G145
- K40 R153G153B153

BLACK
K100

從字面就可理解是口頭上發生爭吵。即便唇槍舌戰得多激烈都不會牽涉到暴力。「爭」意味著兩人對一件事物僵持不下。也就是希望對方接受自己的主張。詞彙也有訴求爭辯、諫言、斥責的意思。配色為暗色系的色彩，再增添對比變化。

116
R-zone
爭論
爭論（諍ひ）

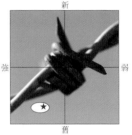

新 / 強 / 弱 / 舊

本來帶有狂野的感覺，但是以口頭爭辯，所以位於能量較少的位置。

●2色配色

C30M95Y70K10
R160G14B36

M45Y75K30
R178G99B35

C78M30Y18K8
R54G115B145

C75M25Y10K50
R33G68B87

K40
R153G153B153

JPN

C100M50K50
R3G40B80

BLACK
K100

C30M95Y55K60
R71G5B24

C20M30Y100K20
R171G145

C30M95Y70K10
R160G14B36

●3色配色

C80M10Y20K50 K40
R26G79B84 R153G153B153

C33M5Y10K40 M45Y75K30
R103G127B126 R178G99B35

BLACK C20M30Y100K20
K100 R171G145

C100M40Y10K30 C30M95Y55K60
G82B123 R71G5B24

M45Y75K30 C78M30Y18K8
R178G99B35 R54G115B145

YEN

C30M95Y70K10
R160G14B36

C100M50K50
R3G40B80

C78M30Y18K8
R54G115B145

C45M5Y10K15
R119G170B174

C100M40Y10K30
G82B123

●文字配色（4、5色）

平和

- K40 R153G153B153
- C20M30Y100K20 R171G145
- C30M95Y70K10 R160G14B36
- C30M95Y55K60 R71G5B24

雪月花

- C45M5Y10K15 R119G170B174
- C20M30Y100K20 R171G145
- C30M95Y70K10 R160G14B36
- C75M25Y10K50 R33G68B87

春夏秋冬

- C30M95Y55K60 R71G5B24
- C80M10Y20K50 R26G79B84
- C100M40Y10K30 G82B123
- BLACK K100
- C33M5Y10K40 R103G127B126

●圖案配色（5色）

- C30M95Y70K10 R160G14B36
- M45Y75K30 R178G99B35
- C80M10Y20K50 R26G79B84
- K40 R153G153B153
- C78M30Y18K8 R54G115B145

117

抗爭

爭論

（爭ふ）

這個詞和「爭論」的不同點在於，蘊含透過自我主張全面否定對方觀點的意思。這時候不會對自己的言論有所保留，所以當對方也很強硬時，情況就會變得相當激烈。有時也會出現全力抗爭的樣子。這是大家最不想見到的情況。在設計上會營造成小孩喧鬧的可愛氛圍。配色使用紅色系和藍色系的暗色調色彩。

新

強　　　　弱

舊

形象為沉重的色彩營造出衝突感。色彩上盡量呈現出對比變化。

● 單色調色盤

- C55M85Y60K5
 R110G29B56
- M15Y40K70
 R76G65B42
- C85M60Y10K60
 R18G28B57
- C45M80Y10K50
 R70G22B66

- C35M60Y70K10
 R149G78B51
- C75M25Y10K50
 R33G68B87
- C45M5Y10K15
 R119G170B174
- C25M35Y10K20
 R151G121B146

- C10M50Y55K60
 R91G49B35
- C100M40Y10K30
 G82B123
- C100M60Y30K20
 G68B103
- C100M80Y40
 R21G53B95

- C90M80Y40K10
 R29G29B79
- C70M40Y30K30
 R74G95B111
- C60M60Y30K30
 R91G77B97

● 2色配色

C55M85Y60K5　　　M15Y40K70　　　　C85M60Y10K60　　　C45M80Y10K50　　　C45M5Y10K15
R110G29B56　　　　R76G65B42　　　　R18G28B57　　　　R70G22B66　　　　R119G170B174

C75M25Y10K50　　　C100M80Y40　　　C35M60Y70K10　　　C100M40Y10K30　　　C55M85Y60K5
R33G68B87　　　　　R21G53B95　　　　R149G78B51　　　　G82B123　　　　　　R110G29B56

● 3色配色

C25M35Y10K20 C90M80Y40K10　C35M60Y70K10 C45M5Y10K15　　C60M60Y30K30 C10M50Y55K60　C75M25Y10K50 M15Y40K70　　C35M60Y70K10 C25M35Y10K20
R151G121B146 R29G29B79　　R149G78B51 R119G170B174　R91G77B97 R91G49B35　　R33G68B87 R76G65B42　　R149G78B51 R151G121B146

C55M85Y60K5　　　C100M80Y40　　　C85M60Y10K60　　　C45M80Y10K50　　　C85M60Y10K60
R110G29B56　　　　R21G53B95　　　　R18G28B57　　　　R70G22B66　　　　R18G28B57

● 文字配色（4、5色）

- C35M60Y70K10
 R149G78B51
- C55M85Y60K5
 R110G29B56
- C75M25Y10K50
 R33G68B87
- C45M5Y10K15
 R119G170B174

- C45M5Y10K15
 R119G170B174
- C35M60Y70K10
 R149G78B51
- C25M35Y10K20
 R151G121B146
- C45M80Y10K50
 R70G22B66

- C25M35Y10K20
 R151G121B146
- C35M60Y70K10
 R149G78B51
- C55M85Y60K5
 R110G29B56
- C85M60Y10K60
 R18G28B57
- C100M40Y10K30
 G82B123

● 圖案配色（5色）

- C100M40Y10K30
 G82B123
- C55M85Y60K5
 R110G29B56
- C45M5Y10K15
 R119G170B174
- C25M35Y10K20
 R151G121B146
- C85M60Y10K60
 R18G28B57

140

● 單色調色盤

- C20M100Y100
R204

- C30M95Y70K10
R160G14B36

- M80Y90K65
R88G18B4

- M53Y100
R255G120

- C5M55Y70K10
R216G102B50

- C85M60Y10K60
R18G28B57

- C100M35Y10
R6G103B159

C100M40Y20
G108B154

C50M100Y30K10
R114B73

C70M60Y30K30
R75G73B96

C60M60Y30K30
R91G77B97

K50
R127G127B127

BLACK
K100

118

R-zone

粗野

激烈

（激し）

「激」是水撞擊岩石激起白色浪花的
樣子。如浪花飛濺般的激烈，因此
產生劍拔弩張、態勢強硬、粗暴的意
味。日文的「烈」和「激」有相同涵
義，但是指火勢燃燒猛烈的樣子，日
文的「劇」和「激」的讀音相同，則
是指猛獸激烈爭鬥的樣子。不論哪一
種都令人感到凶暴的能量。還會用來
表示熱情激昂的感動、熱烈或戲劇
性。配色有對比變化，主要使用紅色
系的色彩。

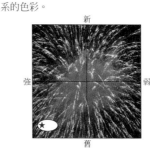

新
強　　弱
舊

往四處飛濺的火花表現出猛烈激
動的形象。若調性一致就能產生
美感，若缺乏秩序，就會出現紛
亂暴動的樣子。

● 2色配色

C20M100Y100
R204

C30M95Y70K10
R160G14B36

M80Y90K65
R88G18B4

M53Y100
R255G120

C85M60Y10K60
R18G28B57

C85M60Y10K60
R18G28B57

C5M55Y70K10
R216G102B50

C100M40Y20
G108B154

C50M100Y30K10
R114B73

C20M100Y100
R204

● 3色配色

C20M100Y100　C85M60Y10K60
R204　　　　　R18G28B57

C70M60Y30K30　M80Y90K65
R75G73B96　　 R88G18B4

C5M55Y70K10　C50M100Y30K10
R216G102B50　R114B73

BLACK　　C50M100Y30K10
K100　　　R114B73

K50　　　　　M53Y100
R127G127B127　R255G120

M53Y100
R255G120

C30M95Y70K10
R160G14B36

C100M40Y20
G108B154

C20M100Y100
R204

C50M100Y30K10
R114B73

● 文字配色（4、5色）

■ C30M95Y70K10
R160G14B36

■ M53Y100
R255G120

■ C85M60Y10K60
R18G28B57

■ C60M60Y30K30
R91G77B97

■ K50
R127G127B127

■ M53Y100
R255G120

■ BLACK
K100

■ C30M95Y70K10
R160G14B36

■ C50M100Y30K10
R114B73

■ C20M100Y100
R204

■ M80Y90K65
R88G18B4

■ C100M35Y10
R6G103B159

■ M53Y100
R255G120

● 圖案配色（5色）

■ C20M100Y100
R204

■ C50M100Y30K10
R114B73

■ M53Y100
R255G120

■ K50
R127G127B127

■ C85M60Y10K60
R18G28B57

141

粗野

颱風

（野分）

原本是指風勢強勁，將野草偃倒的狂風。尤其是立春後210日（時間大約落在9月初）和220日（時間大約落在10月初）前後颳起的狂風，也就是颱風。這個詞彙經常出現在中古時代的文學作品，是很常見的用詞。這個詞和日文的「嵐」相反，聲韻美妙悅耳。日文「嵐」是指不分季節發生的狂風。配色使用明暗色調明顯的對比色彩。

新

強　　　弱

舊

形象為狂亂暴風，為了營造秋天的季節感，主要使用深棕色系的色彩。

●單色調色盤

- C30M95Y70K10
 R160G14B36
- M15Y100
 R255G217
- C90M70
 R36G51B148
- C100M50K50
 R3G40B80

- M65Y50K80
 R50G18B17
- C40M75Y90K40
 R92G32B12
- C85M60Y10K60
 R18G28B57
- C78M60
 R63G73B159

- M75Y77
 R253G65B37
- C20M90Y100K20
 R146G45B19
- C20M60Y100K20
 R161G101B1
- C20M30Y100K20
 R171G145

C90M80K30
R38G42B94

C60M90Y70K10
R104G44B58

C90M80Y40K10
R29G29B79

BLACK
K100

●2色配色

C30M95Y70K10
R160G14B36

M15Y100
R255G217

C90M70
R36G51B148

C100M50K50
R3G40B80

M15Y100
R255G217

JPN

C85M60Y10K60
R18G28B57

C85M60Y10K60
R18G28B57

C60M90Y70K10
R104G44B58

C20M30Y100K20
R171G145

M75Y77
R253G65B37

●3色配色

C30M95Y70K10　C85M60Y10K60
R160G14B36　R18G28B57

C20M90Y100K20　M65Y50K80
R146G45B19　R50G18B17

C90M70　　　BLACK
R36G51B148　K100

C100M50K50　C60M90Y70K10
R3G40B80　R104G44B58

M75Y77　C20M30Y100K20
R253G65B37　R171G145

YEN

C20M30Y100K20
R171G145

M15Y100
R255G217

M75Y77
R253G65B37

C20M60Y100K20
R161G101B1

C90M80K30
R38G42B94

●文字配色（4、5色）

平和

- M15Y100
 R255G217
- M75Y77
 R253G65B37
- M65Y50K80
 R50G18B17
- C90M70
 R36G51B148

雪月花

- C90M80Y40K10
 R29G29B79
- C40M75Y90K40
 R92G32B12
- C30M95Y70K10
 R160G14B36
- M15Y100
 R255G217

春夏秋冬

- C20M30Y100K20
 R171G145
- M75Y77
 R253G65B37
- C90M70
 R36G51B148
- BLACK
 K100
- C30M95Y70K10
 R160G14B36

●圖案配色（5色）

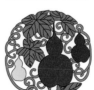

- C30M95Y70K10
 R160G14B36
- C100M50K50
 R3G40B80
- M15Y100
 R255G217
- M75Y77
 R253G65B37
- C20M30Y100K20
 R171G145

●單色調色盤

- C45M80Y10K50 R70G22B66
- C85M75Y20K50 R23G22B59
- M45Y75K30 R178G99B35
- C30M32Y75K40 R107G90B36

- C75M25Y10K50 R33G68B87
- C33M5Y10K40 R103G127B126
- C20M30Y20K35 R131G108B110
- M8Y30K50 R127G117B86

C70M40Y70K30 R76G93B70
C40M20Y10K10 R154G168B187
C70M40Y30K30 R74G95B111
C30M30Y30K30 R141G129B123

K90 R25G25B25

骨骼可謂是構成身體最核心的部分。因為這層涵義，會用「有骨氣的人」形容一個人剛毅不屈。另外，日文的「骨」還會用來表示完美處理事物的訣竅。「無骨」則表示舉止不得體，缺乏雅趣之心。不過將骨這個字重疊使用，則會變成莊嚴、粗糙的意思。配色使用褐色和暗灰色調的色彩。

粗野

粗魯

（骨骨し）

新

強　弱

舊

形象對比強烈又粗獷，降低色彩對比，就能表現粗糙感。

●2色配色

C45M80Y10K50 R70G22B66

C40M20Y10K10 R154G168B187

C85M75Y20K50 R23G22B59

C20M30Y20K35 R131G108B110

M45Y75K30 R178G99B35

C75M25Y10K50 R33G68B87

C30M32Y75K40 R107G90B36

K90 R25G25B25

C40M20Y10K10 R154G168B187

C85M75Y20K50 R23G22B59

●3色配色

C45M80Y10K50 C75M25Y10K50 R70G22B66 R33G68B87

C20M30Y20K35 R131G108B110

C85M75Y20K50 C40M20Y10K10 R23G22B59 R154G168B187

C70M40Y30K30 R74G95B111

C30M30Y30K30 C70M40Y70K30 R141G129B123 R76G93B70

M45Y75K30 R178G99B35

C33M5Y10K40 C85M75Y20K50 R103G127B126 R23G22B59

C30M32Y75K40 R107G90B36

M8Y30K50 C33M5Y10K40 R127G117B86 R103G127B126

C45M80Y10K50 R70G22B66

●文字配色（4、5色）

■ K90 R25G25B25

■ C45M80Y10K50 R70G22B66

■ C70M40Y70K30 R76G93B70

■ C20M30Y20K35 R131G108B110

□ C40M20Y10K10 R154G168B187

■ M8Y30K50 R127G117B86

□ C20M30Y20K35 R131G108B110

■ K90 R25G25B25

■ C45M80Y10K50 R70G22B66

■ C75M25Y10K50 R33G68B87

■ C70M40Y70K30 R76G93B70

■ C85M75Y20K50 R23G22B59

□ C40M20Y10K10 R154G168B187

●圖案配色（5色）

■ C45M80Y10K50 R70G22B66

■ M45Y75K30 R178G99B35

■ C70M40Y30K30 R74G95B111

■ C85M75Y20K50 R23G22B59

■ C33M5Y10K40 R103G127B126

143

121

古典

古書（古典）

「古」是指年代久遠的過往歲月。為了瞭解逝去的時代，我們只能仰賴書籍。這些書籍就稱為古書，意思是不論在哪個時代，都不會失去它的價值。另外，書中會描述當時的禮節和儀式，而這些也算是遵循古禮的儀式。配色使用色調深邃的色彩。

新

強　　　　　　　弱

舊

形象整體散發著舊時古風，添加對比變化，還可營造出音樂般的風格。

●單色調色盤

●C50M90Y20K50　R64G11B54
●C10M50Y55K60　R91G49B35
●C40M40Y85K50　R76G62B20
●C55M85Y60K5　R110G29B56

●C90M65Y20K40　R20G35B75
●C10M100Y68K10　R204B37
●M95Y60K32　R169G12B36
●C85M70Y20K30　R32G36B86

●M45Y75K30　R178G99B35
●C10M25Y60K30　R161G129B63
●C30M32Y75K40　R107G90B36
●C60M82　R106G38B142

●C5M20Y40K8　R221G184B126
●C70M90K30　R71G31B85
●C70M60　R98G98B159
BLACK　K100

●2色配色

C50M90Y20K50　R64G11B54

C10M50Y55K60　R91G49B35

C40M40Y85K50　R76G62B20

C55M85Y60K5　R110G29B56

M45Y75K30　R178G99B35

M45Y75K30　R178G99B35

M95Y60K32　R169G12B36

C70M90K30　R71G31B85

C90M65Y20K40　R20G35B75

C70M90K30　R71G31B85

●3色配色

C50M90Y20K50　C90M65Y20K40　R64G11B54　R20G35B75

C10M50Y55K60　M45Y75K30　R91G49B35　R178G99B35

C40M40Y85K50　C10M100Y68K10　R76G62B20　R204B37

C10M25Y60K30　BLACK　R161G129B63　K100

BLACK　C10M25Y60K30　K100　R161G129B63

M95Y60K32　R169G12B36

C70M90K30　R71G31B85

C85M70Y20K30　R32G36B86

C55M85Y60K5　R110G29B56

C10M50Y55K60　R91G49B35

●文字配色（4、5色）

■BLACK　K100
■C90M65Y20K40　R20G35B75
■C55M85Y60K5　R110G29B56
■C10M25Y60K30　R161G129B63

■M95Y60K32　R169G12B36
■C10M25Y60K30　R161G129B63
■M45Y75K30　R178G99B35
■C50M90Y20K50　R64G11B54

■C5M20Y40K8　R221G184B126
■M45Y75K30　R178G99B35
■C30M32Y75K40　R107G90B36
■C60M82　R106G38B142
■BLACK　K100

●圖案配色（5色）

■M45Y75K30　R178G99B35
■C55M85Y60K5　R110G29B56
■C30M32Y75K40　R107G90B36
■C10M25Y60K30　R161G129B63
■C90M65Y20K40　R20G35B75

●單色調色盤

- C50M90Y20K50 R64G11B54
- M65Y50K80 R50G18B17
- C10M50Y55K60 R91G49B35
- C90M50Y75K40 R16G46B36

- C85M60Y10K60 R18G28B57
- C70M25Y70K15 R65G112B66
- C35M10Y45K10 R150G177B118
- C20M25Y25K75 R50G44B40

C90M60Y70K20 R43G71B68
C60M90Y30K30 R85G34B71
C20M60Y100K20 R161G101B1
K40 R153G153B153

- C10M10Y10K90 R23G22B21

「緣起」這個詞出自佛教的根本理念，是指世間萬物皆由因緣生起，意指事物的發生與原由。神社佛閣的起源都很有名。這個詞也有預知吉凶或預兆的意思，「討吉利」爲相信好運來臨並依循預兆行事。吉凶靈驗之事稱爲預兆，不吉利是指可能錯過吉兆。

緣
起
（縁起）

形象神秘、深不可測。利用對比的添加變化，呈現具有生命力的樣子。

●2色配色

C50M90Y20K50 R64G11B54 / C70M25Y70K15 R65G112B66

M65Y50K80 R50G18B17 / C35M10Y45K10 R150G177B118

C10M50Y55K60 R91G49B35 / C10M10Y10K90 R23G22B21

C90M50Y75K40 R16G46B36 / K40 R153G153B153

C35M10Y45K10 R150G177B118 / M65Y50K80 R50G18B17

●3色配色

C50M90Y20K50 R64G11B54 C90M60Y70K20 R43G71B68 / K40 R153G153B153

C20M60Y100K20 R161G101B1 C20M25Y25K75 R50G44B40 / C35M10Y45K10 R150G177B118

C60M90Y30K30 R85G34B71 C10M50Y55K60 R91G49B35 / C70M25Y70K15 R65G112B66

C85M60Y10K60 R18G28B57 C90M50Y75K40 R16G46B36 / C35M10Y45K10 R150G177B118

K40 R153G153B153 C70M25Y70K15 R65G112B66 / C90M60Y70K20 R43G71B68

●文字配色（4、5色）

- C20M60Y100K20 R161G101B1
- C60M90Y30K30 R85G34B71
- C85M60Y10K60 R18G28B57
- C35M10Y45K10 R150G177B118

- C90M60Y70K20 R43G71B68
- C10M50Y55K60 R91G49B35
- C60M90Y30K30 R85G34B71
- K40 R153G153B153

- C35M10Y45K10 R150G177B118
- C20M60Y100K20 R161G101B1
- C70M25Y70K15 R65G112B66
- K40 R153G153B153
- C50M90Y20K50 R64G11B54

●圖案配色（5色）

- C60M90Y30K30 R85G34B71
- C90M50Y75K40 R16G46B36
- C20M60Y100K20 R161G101B1
- C35M10Y45K10 R150G177B118
- C70M25Y70K15 R65G112B66

古代歌謠（古歌）

歌是指聲音在身體產生共鳴而發聲歌唱。和歌原本是指發聲歌唱，後來因為文字傳入，假名發展成熟而寫成了文字。另外，還有讚唄，是指吟唱民謠和風俗歌謠，起源自為佛教佛典譜曲唱出。配色使用紫色系和綠色系為主的色彩對比。

新

強　　弱

舊

形象令人彷彿聽聞古代的歌聲。用紅色點綴表現音樂線繞的感覺。

●單色調色盤

● C45M80Y10K50
R70G22B66

● C85M60Y10K60
R18G28B57

● C60M45Y70K28
R74G74B47

● C90M50Y75K40
R16G46B36

● C20M20Y70
R203G186B72

● C45M45K20
R112G94B146

● C40M70Y15K10
R137G59B122

● C3M75Y35K15
R204G56B88

● C70M15Y65K25
R57G113B69

● C40M20Y62K30
R107G119B64

● C50M10Y3
R127G187B210

● C8M5Y5K60
R94G94B93

C60M10Y100K20
R99G141B12

K25
R191G191B191

BLACK
K100

●2色配色

C45M80Y10K50
R70G22B66

C85M60Y10K60
R18G28B57

C60M45Y70K28
R74G74B47

C90M50Y75K40
R16G46B36

C3M75Y35K15
R204G56B88

C40M20Y62K30
R107G119B64

C45M45K20
R112G94B146

C40M70Y15K10
R137G59B122

C60M10Y100K20
R99G141B12

C90M50Y75K40
R16G46B36

●3色配色

C45M80Y10K50
R70G22B66

BLACK
K100

C40M70Y15K10
R137G59B122

C60M10Y100K20
R99G141B12

C60M45Y70K28
R74G74B47

C45M45K20
R112G94B146

C90M50Y75K40
R16G46B36

C40M20Y62K30
R107G119B64

C45M80Y10K50
R70G22B66

C20M20Y70
R203G186B72

C70M15Y65K25
R57G113B69

C85M60Y10K60
R18G28B57

K25
R191G191B191

C3M75Y35K15
R204G56B88

C45M45K20
R112G94B146

●文字配色（4、5色）

■ C20M20Y70
R203G186B72

■ C45M80Y10K50
R70G22B66

■ C70M15Y65K25
R57G113B69

■ K25
R191G191B191

■ C90M50Y75K40
R16G46B36

■ C45M80Y10K50
R70G22B66

■ C40M70Y15K10
R137G59B122

■ C60M10Y100K20
R99G141B12

■ C40M70Y15K10
R137G59B122

■ C70M15Y65K25
R57G113B69

■ C45M45K20
R112G94B146

■ C50M10Y3
R127G187B210

■ C45M80Y10K50
R70G22B66

●圖案配色（5色）

■ C3M75Y35K15
R204G56B88

■ K25
R191G191B191

■ C45M45K20
R112G94B146

■ C60M10Y100K20
R99G141B12

■ C60M45Y70K28
R74G74B47

●單色調色盤

- C100M35Y10
R6G103B159

- C90M70
R36G51B148

- C78M60
R63G73B159

- C60M82
R106G38B142

- C50M10Y3
R127G187B210

- C45Y3
R140G212B223

- C85M5Y30K5
R38G151B147

- C85M70Y20K30
R32G36B86

C100Y50
G143B147

C100M40Y20
G108B154

C80M40
R67G120B182

C60Y10
R117G193B221

C30
R190G225B246

C30M10
R189G209B234

WHITE
R255G255B255

不必說明也能了解的詞彙。詞彙是指面積遼闊的樣子，也用來形容遊歷四方、行遍天下。當說一個人「心胸寬廣」時，是指他為人寬大、寬厚。家族成員眾多時也會使用這個詞彙。這個詞多用來形容美好的事物。配色由藍色系和白色（無彩色）構成。

水平構圖中用藍色系色彩和白色呈現寬廣的形象。白色用來點綴、突顯效果。

●2色配色

C100M35Y10
R6G103B159

WHITE
R255G255B255

C90M70
R36G51B148

C60Y10
R117G193B221

C78M60
R63G73B159

C85M5Y30K5
R38G151B147

C60M82
R106G38B142

C50M10Y3
R127G187B210

WHITE
R255G255B255

JPN

C90M70
R36G51B148

●3色配色

C85M5Y30K5
R38G151B147

C30
R190G225B246

C100M35Y10
R6G103B159

C100Y50
G143B147

C90M70
R36G51B148

WHITE
R255G255B255

C30M10
R189G209B234

C60Y10
R117G193B221

C78M60
R63G73B159

C80M40
R67G120B182

C60M82
R106G38B142

C50M10Y3
R127G187B210

C30
R190G225B246

C78M60
R63G73B159

YEN

C100Y50
G143B147

●文字配色（4、5色）

■ C85M70Y20K30
R32G36B86

□ WHITE
R255G255B255

■ C100Y50
G143B147

■ C80M40
R67G120B182

■ C30M10
R189G209B234

雪月花

■ C30M10
R189G209B234

■ C60Y10
R117G193B221

■ C100M35Y10
R6G103B159

春夏秋冬

■ C100Y50
G143B147

■ C90M70
R36G51B148

■ C60M82
R106G38B142

■ C85M70Y20K30
R32G36B86

■ C45Y3
R140G212B223

●圖案配色（5色）

■ C100M35Y10
R6G103B159

■ C45Y3
R140G212B223

□ WHITE
R255G255B255

■ C85M5Y30K5
R38G151B147

■ C50M10Y3
R127G187B210

147

125 寬廣 W-zone

遙遠（遥けし）

日文「遥」這個字代表蜿蜒曲折的道路向遠處延伸的樣子。日本受到佛教的影響，會將道路比喻人生。因此雖然指稱距離的遙遠，也會用來形容人與人之間的距離（內心的距離）、與夢想或目標的距離。這也是詞彙會用來形容時間距離的原因。配色使用深淺不一的藍紫色系色彩。

形象讓人感覺到遙遠未來的夢想。用深色營造出景深，就可以表現時間的距離。

●單色調色盤

● C100M35Y10 R6G103B159　● C90M70 R36G51B148　● C75M20 R66G147B195　C78M60 R63G73B159

● C60M82 R106G38B142　● C90M65Y20K40 R20G35B75　● C85M70Y30K40 R27G30B65　C100M70 G70B139

C90M90 R54G38B112　C80M100 R74B92　C100M60K30 G63B113　C90M80K30 R38G42B94

C90M80Y40K10 R29G29B79　C90M60Y30 R49G86B126　C80M60Y20 R76G92B137　K50 R127G127B127

●2色配色

C100M35Y10 R6G103B159 / C80M100 R74B92　C90M70 R36G51B148 / C60M82 R106G38B142　C75M20 R66G147B195 / C90M80K30 R38G42B94　C78M60 R63G73B159 / C85M70Y30K40 R27G30B65

JPN　C80M100 R74B92 / C100M35Y10 R6G103B159

●3色配色

C100M70 G70B139 / C90M60Y30 R49G86B126 / C100M35Y10 R6G103B159　K50 R127G127B127 / C90M80K30 R38G42B94 / C90M70 R36G51B148　C80M100 R74B92 / C85M70Y30K40 R27G30B65 / C75M20 R66G147B195　C60M82 R106G38B142 / C90M65Y20K40 R20G35B75 / C78M60 R63G73B159　C75M20 R66G147B195 / C90M80Y40K10 R29G29B79

YEN　C90M70 R36G51B148

●文字配色（4、5色）

平和　■ C85M70Y30K40 R27G30B65　■ C60M82 R106G38B142　■ C78M60 R63G73B159　■ C75M20 R66G147B195

雪月花　■ K50 R127G127B127　■ C100M35Y10 R6G103B159　■ C75M20 R66G147B195　■ C80M100 R74B92

春夏秋冬　■ C100M35Y10 R6G103B159　■ C60M82 R106G38B142　■ C80M60Y20 R76G92B137　■ K50 R127G127B127　■ C90M80K30 R38G42B94

●圖案配色（5色）

■ C75M20 R66G147B195　■ C60M82 R106G38B142　■ C90M70 R36G51B148　■ K50 R127G127B127　■ C85M70Y30K40 R27G30B65

148

●單色調色盤

- C100M35Y10
 R6G103B159

- C90M70
 R36G51B148

- C45Y3
 R140G212B223

- C35M38
 R165G138B194

- C75M20
 R66G147B195

- C50M10Y3
 R127G187B210

- C100M50K50
 R3G40B80

C100M40Y10K30
G82B123

C100M60K30
G63B113

C100M80Y40
R21G53B95

M30Y10
R247G197B200

Y30
R255G246B199

C30
R190G225B246

C30M20
R188G192B221

WHITE
R255G255B255

K10
R230G230B230

日文「雲居」是形容有雲的地方、天空。不直接說天空而使用雲來表達天空。詞彙展現了日本文化委婉表現的特徵。有時指稱天空，有時指稱雲本身。兩者都位於遙不可及、觸不可及之處。因爲這層涵義，有時用來指稱深宮或都城。配色爲藍色系和白色或無彩色的組合。

遙遠的地方（雲居）

形象爲浮雲在藍天飄動，用無彩色的漸層表現浮雲，就可表現天空的遼闊深遠。

●2色配色

C100M35Y10
R6G103B159 / C50M10Y3
R127G187B210

C90M70
R36G51B148 / M30Y10
R247G197B200

C75M20
R66G147B195 / WHITE
R255G255B255

C35M38
R165G138B194 / C100M80Y40
R21G53B95

JPN

K10
R230G230B230 / C100M40Y10K30
G82B123

●3色配色

C100M80Y40　K10
R21G53B95 R230G230B230 / C100M35Y10
R6G103B159

C100M50K50　C30M20
R3G40B80 R188G192B221 / C90M70
R36G51B148

C100M60K30　C45Y3
G63B113 R140G212B223 / WHITE
R255G255B255

C100M40Y10K30　M30Y10
G82B123 R247G197B200 / C75M20
R66G147B195

C30　　C35M38
R190G225B246 R165G138B194

YEN

C90M70
R36G51B148

●文字配色（4、5色）

平和

- C90M70
 R36G51B148
- C100M80Y40
 R21G53B95
- C75M20
 R66G147B195
- K10
 R230G230B230

雪月花

- □WHITE
 R255G255B255
- C30M20
 R188G192B221
- M30Y10
 R247G197B200
- C100M35Y10
 R6G103B159

春夏秋冬

- C30
 R190G225B246
- Y30
 R255G246B199
- C30M20
 R188G192B221
- K10
 R230G230B230
- C100M80Y40
 R21G53B95

●圖案配色（5色）

- C100M35Y10
 R6G103B159
- C35M38
 R165G138B194
- C50M10Y3
 R127G187B210
- K10
 R230G230B230
- C100M60K30
 G63B113

127

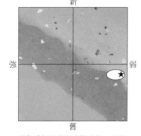

W-zone

冷淡

淡然（つれなし）

日文這個詞的意思是指沒有關聯。即便外界有一些影響情緒的因素，自己的心情依舊平靜無波。因此有了漠不關心或冷淡的意思。氣氛淡然，沒有呈現任何變化，這種反應對於釋放好意的人來說相當難受。配色主要使用淡藍色系的色彩，對比不明顯。

形象為無法掌握實際之物。不使用大塊圖案，而用纖細的配色表現哀傷。

●單色調色盤

C78M30Y18K8
R54G115B145

C75M20
R66G147B195

C28Y10
R184G228B217

C45Y3
R140G212B223

C50M10Y3
R127G187B210

C62M5Y25
R97G182B169

C45M5Y10K15
R119G170B174

C33M5Y10K40
R103G127B126

C100M40Y20
G108B154

C80M40
R67G120B182

C100M40Y10K30
G82B123

C100M60K30
G63B113

C10M30Y10K10
R209G174B182

C40M10Y10K10
R154G182B198

K40
R153G153B153

WHITE
R255G255B255

●2色配色

C78M30Y18K8
R54G115B145

C75M20
R66G147B195

C28Y10
R184G228B217

C45Y3
R140G212B223

C75M20
R66G147B195

C45M5Y10K15
R119G170B174

C50M10Y3
R127G187B210

C40M10Y10K10
R154G182B198

C62M5Y25
R97G182B169

JPN

C28Y10
R184G228B217

●3色配色

C33M5Y10K40
R103G127B126

C50M10Y3
R127G187B210

C100M40Y20
G108B154

C62M5Y25
R97G182B169

C28Y10
R184G228B217

K40
R153G153B153

C10M30Y10K10
R209G174B182

C45M5Y10K15
R119G170B174

C78M30Y18K8
R54G115B145

C28Y10
R184G228B217

C78M30Y18K8
R54G115B145

C75M20
R66G147B195

WHITE
R255G255B255

C45Y3
R140G212B223

YEN

C50M10Y3
R127G187B210

●文字配色（4、5色）

■ C80M40
R67G120B182

■ C100M40Y20
G108B154

■ C28Y10
R184G228B217

■ C45M5Y10K15
R119G170B174

■ C100M40Y20
G108B154

□ C28Y10
R184G228B217

■ C62M5Y25
R97G182B169

■ C75M20
R66G147B195

■ C10M30Y10K10
R209G174B182

■ C62M5Y25
R97G182B169

■ C45M5Y10K15
R119G170B174

□ K40
R153G153B153

□ C45Y3
R140G212B223

●圖案配色（5色）

■ C75M20
R66G147B195

■ C62M5Y25
R97G182B169

■ C45Y3
R140G212B223

□ C28Y10
R184G228B217

■ C50M10Y3
R127G187B210

150

晚秋到初冬之際，雨水時落時歇，的確讓人感到一陣寒意。伴著如此寂寥的雨天風情令古人著迷，成了和歌的題材，將雨水比作淚水，或用雨水形容感動。有時雨水還夾雜著飄雪，這表示冬天終於到來，冬季就此展開。配色使用暗藍色系和亮藍色系（或無彩色）的色彩。

●單色調色盤

• C75M25Y10K50
R33G68B87

• C75M20
R66G147B195

• C45Y3
R140G212B223

• C80M10Y20K50
R26G79B84

• C45M5Y10K15
R119G170B174

• C33M5Y10K40
R103G127B126

• C25M35Y10K20
R151G121B146

• C20M30Y20K35
R131G108B110

C100M40Y20
G108B154

C60Y10
R117G193B221

C30
R190G225B246

C30M10
R189G209B234

C100M60Y50K30
G59B77

C100M80Y40
R21G53B95

K50
R127G127B127

WHITE
R255G255B255

新
強　弱
舊

形象爲冷空氣中飄落的細雨，使用明亮色畫出線條，藉此表現雨絲。

●2色配色

C75M25Y10K50
R33G68B87

C60Y10
R117G193B221

C75M20
R66G147B195

C45M5Y10K15
R119G170B174

C45Y3
R140G212B223

C100M40Y20
G108B154

C80M10Y20K50
R26G79B84

K50
R127G127B127

C30
R190G225B246

JPN

C75M25Y10K50
R33G68B87

●3色配色

C30　　　　C100M40Y20
R190G225B246 G108B154

C75M25Y10K50
R33G68B87

C33M5Y10K40 C100M60Y50K30
R103G127B126　G59B77

C75M20
R66G147B195

C45M5Y10K15　C45Y3
R119G170B174 R140G212B223

WHITE
R255G255B255

C80M10Y20K50　C60Y10
R26G79B84 R117G193B221

C25M35Y10K20
R151G121B146

C100M80Y40　　C30
R21G53B95 R190G225B246

YEN

C75M20
R66G147B195

●文字配色（4、5色）

平
和

■C100M40Y20
G108B154

■C100M80Y40
R21G53B95

□WHITE
R255G255B255

■C60Y10
R117G193B221

雪月花

■C75M25Y10K50
R33G68B87

■C100M40Y20
G108B154

■C100M80Y40
R21G53B95

■C45Y3
R140G212B223

春夏秋冬

C30
R190G225B246

■C60Y10
R117G193B221

C30M10
R189G209B234

□WHITE
R255G255B255

■C100M80Y40
R21G53B95

●圖案配色（5色）

■C75M20
R66G147B195

C30
R190G225B246

■C60Y10
R117G193B221

■C20M30Y20K35
R131G108B110

■C100M60Y50K30
G59B77

129

典雅

典雅（奧床し）

日文這個詞是指內心深受吸引的意思，表現內心著迷於藏在深處（前方）的事物，湧現想了解，想探究的好奇心。懂得付出關懷的人也很吸引人。我們會著迷於美麗的事物、風雅意趣和有韻味的人，這些都是很自然的事。但是日文這個詞在現代已經沒有這些涵義。配色使用色調深遂的色彩。

新

強　弱

舊

形象為令人心醉的深遠之美。綠色藏有溫柔吸引人心的力量。

●單色調色盤

 ●C50M90Y20K50
R64G11B54

 ●C30M95Y70K10
R160G14B36

●C40M85Y100K40
R92G19B1

 ●C20M40Y80
R203G140B45

 ●C90M65Y20K40
R20G35B75

 ●C10M60Y25K15
R191G85B112

 ●C10M55Y60K20
R182G89B59

 ●C40M65Y10K20
R122G62B118

 ●C30M32Y75K40
R107G90B36

 ●C20M30Y20K35
R131G108B110

●M18Y35K50
R126G104B75

 C100M60Y30K20
G68B103

 C60M10Y100K20
R99G141B12

 C80M60Y20
R76G92B137

BLACK
K100

●2色配色

C50M90Y20K50
R64G11B54　　C30M95Y70K10
R160G14B36　　C40M85Y100K40
R92G19B1　　C20M40Y80
R203G140B45　　C10M60Y25K15
R191G85B112

C10M60Y25K15
R191G85B112　　C90M65Y20K40
R20G35B75　　C40M65Y10K20
R122G62B118　　C30M32Y75K40
R107G90B36　　C50M90Y20K50
R64G11B54

●3色配色

C50M90Y20K50 C10M55Y60K20
R64G11B54　R182G89B59　　C30M95Y70K10　BLACK
R160G14B36　K100　　C40M85Y100K40 C100M60Y30K20
R92G19B1　G68B103　　C90M65Y20K40 C50M90Y20K50
R20G35B75　R64G11B54　　BLACK　C60M10Y100K20
K100　R99G141B12

C40M65Y10K20
R122G62B118　　C30M32Y75K40
R107G90B36　　C10M60Y25K15
R191G85B112　　C20M40Y80
R203G140B45　　C40M65Y10K20
R122G62B118

●文字配色（4、5色）

 ■C10M60Y25K15
R191G85B112

 ■C100M60Y30K20
G68B103

■C40M85Y100K40
R92G19B1

■C20M30Y20K35
R131G108B110

 ■BLACK
K100

■C20M40Y80
R203G140B45

■C80M60Y20
R76G92B137

■C30M95Y70K10
R160G14B36

 ■C10M60Y25K15
R191G85B112

■C60M10Y100K20
R99G141B12

■C10M55Y60K20
R182G89B59

■C40M65Y10K20
R122G62B118

■C90M65Y20K40
R20G35B75

●圖案配色（5色）

■C30M95Y70K10
R160G14B36

■C40M65Y10K20
R122G62B118

■C10M60Y25K15
R191G85B112

■C40M85Y100K40
R92G19B1

■M18Y35K50
R126G104B75

●單色調色盤

- ●C80M10Y20K50
 R26G79B84
- ●C90M65Y20K40
 R20G35B75
- ●M65Y50K80
 R50G18B17
- ●C30M45Y50K70
 R53G37B29

- ●C90M50Y75K40
 R16G46B36
- ●C60M70Y20K30
 R73G42B88
- ●C78M60
 R63G73B159
- ●C75M25Y10K50
 R33G68B87

- C45M45K20
 R112G94B146
- C40M65Y10K20
 R122G62B118
- ●C85M70Y20K30
 R32G36B86
- C70M40Y70K30
 R76G93B70

- C50M60Y30K30
 R106G81B97
- K40
 R153G153B153
- K20
 R204G204B204

これ個詞爲創造日本文化特徵的重要詞彙。源自各種情感（喜怒哀樂）帶來的感動。光是這些感動就蘊藏了很廣泛的涵義，包括沁入心脾、風雅意趣、可愛、可憐、悲傷、寂寞、情感細膩、開心、優秀等意思。配色使用韻味深遠的色彩。

130 典雅

深切的感動（哀れ）

✈ W-zone

新

強　　弱

舊

形象展現出任何人都會感動的自然美感，用微妙的對比呈現出純淨的顯色。

●2色配色

| C80M10Y20K50 R26G79B84 | C90M65Y20K40 R20G35B75 | M65Y50K80 R50G18B17 | C60M70Y20K30 R73G42B88 | C78M60 R63G73B159 |

JPN

| C90M50Y75K40 R16G46B36 | C70M40Y70K30 R76G93B70 | C75M25Y10K50 R33G68B87 | C78M60 R63G73B159 |

M65Y50K80
R50G18B17

●3色配色

| C80M10Y20K50 M65Y50K80 R26G79B84 R50G18B17 | C60M70Y20K30 C90M65Y20K40 R73G42B88 R20G35B75 | C85M70Y20K30 C45M45K20 R32G36B86 R112G94B146 | C90M50Y75K40 C30M45Y50K70 R16G46B36 R53G37B29 | K40 C40M65Y10K20 R153G153B153 R122G62B118 |

YEN

| K40 R153G153B153 | C78M60 R63G73B159 | C70M40Y70K30 R76G93B70 | C40M65Y10K20 R122G62B118 |

C90M50Y75K40
R16G46B36

●文字配色（4、5色）

平和

■ K40
R153G153B153

■ K20
R204G204B204

■ C85M70Y20K30
R32G36B86

■ C78M60
R63G73B159

雪月花

■ C78M60
R63G73B159

■ C45M45K20
R112G94B146

■ C40M65Y10K20
R122G62B118

■ C90M65Y20K40
R20G35B75

春夏秋冬

■ C60M70Y20K30
R73G42B88

■ C90M50Y75K40
R16G46B36

■ M65Y50K80
R50G18B17

■ C90M65Y20K40
R20G35B75

■ C45M45K20
R112G94B146

●圖案配色（5色）

■ C80M10Y20K50
R26G79B84

■ C60M70Y20K30
R73G42B88

■ C78M60
R63G73B159

■ C90M65Y20K40
R20G35B75

■ K40
R153G153B153

131

典雅

認眞
（忠実やか）

日文漢字的「忠実」有兩層意思，形容一個人誠實時是指認眞的態度，形容物品實用時是指正宗的眞品。一個人做事表現得既眞誠又有能力，我們就會說他眞是一位「勤懇的人」。它的相反詞爲「仇敵」，是指對自己不利。這個詞蘊含的這些涵義是現今社會最看重的精神。配色主要使用深藍色系的色彩。

新

強　　　　　　弱

舊

用藍色調和纖細線條的分割畫面，表現認眞的形象。運用無色彩和灰色調的色彩突顯認眞的特質。

●單色調色盤

●C90M65Y20K40
R20G35B75

●C85M60Y10K60
R18G28B57

●C25M85Y80K30
R133G25B21

●C85M5Y30K5
R38G151B147

●C75M25Y10K50
R33G68B87

●C5M5Y5K45
R132G130B128

●C8M5Y5K60
R94G94B93

●C20M25Y25K75
R50G44B40

C100M70
G70B139

C100M60K30
G63B113

C90M80K30
R38G42B94

C100M80Y40
R21G53B95

C80M20Y40
R67G144B151

BLACK
K100

●2色配色

C90M65Y20K40
R20G35B75

C5M5Y5K45
R132G130B128

C85M60Y10K60
R18G28B57

C100M70
G70B139

C25M85Y80K30
R133G25B21

C75M25Y10K50
R33G68B87

C85M5Y30K5
R38G151B147

C100M80Y40
R21G53B95

BLACK
K100

JPN

C100M70
G70B139

●3色配色

C100M70
G70B139

C90M65Y20K40
R20G35B75

C85M60Y10K60
R18G28B57

C100M80Y40
R21G53B95

C100M60K30
G63B113

BLACK
K100

C20M25Y25K75
R50G44B40

C75M25Y10K50
R33G68B87

C90M80K30
R38G42B94

C25M85Y80K30
R133G25B21

YEN

C85M5Y30K5
R38G151B147

C80M20Y40
R67G144B151

C5M5Y5K45
R132G130B128

C25M85Y80K30
R133G25B21

C85M5Y30K5
R38G151B147

●文字配色（4、5色）

平和

■ C100M70
G70B139

■ C25M85Y80K30
R133G25B21

■ C80M20Y40
R67G144B151

■ C5M5Y5K45
R132G130B128

雪月

■ C5M5Y5K45
R132G130B128

■ C85M5Y30K5
R38G151B147

■ C25M85Y80K30
R133G25B21

■ C90M80K30
R38G42B94

春夏秋冬

■ C80M20Y40
R67G144B151

■ C25M85Y80K30
R133G25B21

■ C100M70
G70B139

■ C8M5Y5K60
R94G94B93

■ C85M60Y10K60
R18G28B57

●圖案配色（5色）

■ C85M5Y30K5
R38G151B147

■ C100M70
G70B139

■ C8M5Y5K60
R94G94B93

■ C75M25Y10K50
R33G68B87

■ C90M65Y20K40
R20G35B75

●單色調色盤

- C55M85Y60K5
 R110G29B56
- C40M75Y90K40
 R92G32B12
- M15Y40K70
 R76G65B42
- C90M50Y75K40
 R16G46B36

- C90M65Y20K40
 R20G35B75
- C50M90Y20K50
 R64G11B54
- C75M25Y10K50
 R33G68B87
- C10M50Y30K8
 R208G114B122

C15M30Y40
R215G169B129

C45M5Y10K15
R119G170B174

- C25M35Y10K20
 R151G121B146

C25M85Y80K30
R133G25B21

C85M70Y20K30
R32G36B86

- BLACK
 K100

C8M5Y5K60
R94G94B93

「忍」字代表心如千錘百鍊的刀。在日本堅忍視爲一種美德，所以是很常使用的詞彙，意思是壓抑情緒忍耐，隱藏到不引人注意。日文稱爲「忍草」的瓦葦是一種蕨類植物，據說因爲沒有土壤仍舊頑強生長而得此名。配色主要使用深紅色系的色彩，並降低對比表現。

<div style="text-align:right">

132

典雅

W-zone

堅忍

（忍ぶ）

</div>

新

強　弱

舊

形象爲使忍受寒冬的花朵綻放。巧妙運用黑色，以強調突顯堅忍不拔的形象。

●2色配色

C55M85Y60K5
R110G29B56

C40M75Y90K40
R92G32B12

M15Y40K70
R76G65B42

C90M50Y75K40
R16G46B36

C45M5Y10K15
R119G170B174

JPN

C90M65Y20K40
R20G35B75

C25M35Y10K20
R151G121B146

C50M90Y20K50
R64G11B54

C25M85Y80K30
R133G25B21

C40M75Y90K40
R92G32B12

●3色配色

C85M70Y20K30
R32G36B86

C55M85Y60K5
R110G29B56

C40M75Y90K40
R92G32B12

C75M25Y10K50
R33G68B87

C90M65Y20K40
R20G35B75

C25M85Y80K30
R133G25B21

C90M50Y75K40
R16G46B36

C50M90Y20K50
R64G11B54

C15M30Y40
R215G169B129

C25M85Y80K30
R133G25B21

Y N

C8M5Y5K60
R94G94B93

C10M50Y30K8
R208G114B122

M15Y40K70
R76G65B42

C25M35Y10K20
R151G121B146

C90M50Y75K40
R16G46B36

●文字配色（4、5色）

- C10M50Y30K8
 R208G114B122
- BLACK
 K100
- C55M85Y60K5
 R110G29B56
- C8M5Y5K60
 R94G94B93

- C45M5Y10K15
 R119G170B174
- C25M35Y10K20
 R151G121B146
- C10M50Y30K8
 R208G114B122
- C90M65Y20K40
 R20G35B75

- C10M50Y30K8
 R208G114B122
- C15M30Y40
 R215G169B129
- C25M35Y10K20
 R151G121B146
- C8M5Y5K60
 R94G94B93
- C50M90Y20K50
 R64G11B54

●圖案配色（5色）

- C55M85Y60K5
 R110G29B56
- C85M70Y20K30
 R32G36B86
- C25M35Y10K20
 R151G121B146
- C45M5Y10K15
 R119G170B174
- C90M50Y75K40
 R16G46B36

155

瀟灑

瀟灑（粋な）

日文「粋」是形容米粒大小一致的美感，讀音「いき（IKI）」源自「意気」一詞。因此衍生了氣概、氣魄的意思。另外也用來指稱俐落簡約、優雅脫俗。有時會用這個詞來表示「氣質大方」。甚至在一些時代，人們曾將氣質大方與否視為男性美學的基準。色彩表現主要使用黑色等無彩色的配色。

新

強　　弱

舊

配色使用大面積的無彩色，再點綴上少許的有彩色。色彩種類少也是用色的訣竅。

●單色調色盤

● M85Y40
R247G41B88

● C100M50K50
R3G40B80

● C40M65Y10K20
R122G62B118

● C78M60
R63G73B159

● C33M5Y10K40
R103G127B126

● C2M5Y13K2
R245G235B211

M5Y50
R255G234B154

C30
R190G225B246

C20M20
R209G201B223

C30M10Y30K10
R178G189B170

BLACK
K100

K10
R230G230B230

K40
R153G153B153

●2色配色

M85Y40
R247G41B88

BLACK
K100

C100M50K50
R3G40B80

C30M10Y30K10
R178G189B170

C40M65Y10K20
R122G62B118

K40
R153G153B153

C78M60
R63G73B159

C30
R190G225B246

M85Y40
R247G41B88

JPN

C100M50K50
R3G40B80

●3色配色

BLACK
K100　　K40
R153G153B153

M85Y40
R247G41B88

C33M5Y10K40
R103G127B126　　M5Y50
R255G234B154

C100M50K50
R3G40B80

C20M20
R209G201B223　　BLACK
K100

C40M65Y10K20
R122G62B118

BLACK
K100　　C78M60
R63G73B159

K10
R230G230B230

C2M5Y13K2
R245G235B211　　K40
R153G153B153

YEN

C40M65Y10K20
R122G62B118

●文字配色（4、5色）

平和

■ C100M50K50
R3G40B80

■ BLACK
K100

□ C2M5Y13K2
R245G235B211

■ M85Y40
R247G41B88

雪月花

■ C100M50K50
R3G40B80

M5Y50
R255G234B154

■ M85Y40
R247G41B88

■ K40
R153G153B153

春夏秋冬

□ C2M5Y13K2
R245G235B211

■ C30
R190G225B246

■ C30M10Y30K10
R178G189B170

■ K10
R230G230B230

■ C78M60
R63G73B159

●圖案配色（5色）

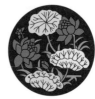

■ M85Y40
R247G41B88

■ M5Y50
R255G234B154

■ C30
R190G225B246

■ K40
R153G153B153

■ BLACK
K100









●單色調色盤

- C70M70Y20K97　R3G1B6
- C90M50Y90K90　R1G7B2
- C10M10Y10K90　R23G22B21
- C100M90Y38K50　R4G8B42

C100M40Y10K30　G82B123　　C100M60K30　G63B113　　C90M80K30　R38G42B94　　C100M60Y50K30　G59B77

C100M60Y30K20　G68B103　　C80M90Y30K30　R58G31B70　　C60M90Y30K30　R85G34B71　　K90　R25G258B25

「射干」是鳶尾科多年生植物，種子的顏色為黑色。果實近乎漆黑，但表面有光澤。這個果實的黑色是遠近馳名的，也經常運用在和歌中。日文這個詞彙「射干玉の」經常成為和歌中形容黑、夜、闇、夕、髮、暗、今宵、月、夢等字彙的修辭，日文漢字也會寫作「烏羽玉」和「烏玉」。配色主要使用黑色系的色彩。

134

W-zone

蕭灑

漆黑（射干玉の）

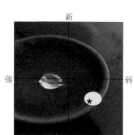

新

強　弱

舊

裏上一層黑色的暗黑形象。使用與黑色相近的配色，就能呈現出穩重的效果。

●2色配色

C70M70Y20K97
R3G1B6

C90M50Y90K90
R1G7B2

C10M10Y10K90
R23G22B21

C100M90Y38K50
R4G8B42

C100M40Y10K30
G82B123

C60M90Y30K30
R85G34B71

C100M40Y10K30
G82B123

C100M60K30
G63B113

C100M60Y50K30
G59B77

C90M80K30
R38G42B94

●3色配色

C100M60Y30K20　C100M60K30
G68B103　　　　G63B113

C90M80K30　C60M90Y30K30
R38G42B94　R85G34B71

C10M10Y10K90　C80M90Y30K30
R23G22B21　R58G31B70

C100M40Y10K30　C100M60Y50K30
G82B123　　　　G59B77

C60M90Y30K30　C100M60K30
R85G34B71　G63B113

C70M70Y20K97
R3G1B6

C90M50Y90K90
R1G7B2

C60M90Y30K30
R85G34B71

C100M90Y38K50
R4G8B42

K90
R25G258B25

●文字配色（4、5色）

■C100M40Y10K30
G82B123

■C60M90Y30K30
R85G34B71

■K90
R25G258B25

■C100M60K30
G63B113

■C100M60Y50K30
G59B77

■C90M80K30
R38G42B94

■C80M90Y30K30
R58G31B70

■C60M90Y30K30
R85G34B71

■C60M90Y30K30
R85G34B71

■C100M60Y50K30
G59B77

■C90M80K30
R38G42B94

■K90
R25G258B25

■C100M40Y10K30
G82B123

●圖案配色（5色）

■C60M90Y30K30
R85G34B71

■C100M60Y50K30
G59B77

■C90M80K30
R38G42B94

■C80M90Y30K30
R58G31B70

■C100M40Y10K30
G82B123



135

瀟灑

英俊（鰡背）

在江戶日本橋的河岸魚市中，年輕人會綁著類似鰡魚背脊的髮髻，據說因此用這個詞彙來形容英俊、豪邁的年輕人。人們將烏魚的幼魚稱為「鰡」，這時魚的身長大約為20cm左右，等到長至30cm以上的長度則稱為烏魚。這是一個年輕人的流行傳至後世的例子。配色簡約且具有對比變化。

新
強　　　弱
舊

形象用藏青色和白色營造簡約又細膩的氛圍。訣竅在於灰色的用色技巧。

●單色調色盤

●C80M8Y60
R51G154B106

●C75M20
R66G147B195

C78M60
R63G73B159

●C90M50Y75K40
R16G46B36

●C90M65Y20K40
R20G35B75

●C85M75Y20K50
R23G22B59

●C15M30Y40
R215G169B129

●C25M85Y80K30
R133G25B21

Y30
R255G246B199

C30
R190G225B246

C30M10
R189G209B234

C30M20
R188G192B221

C60M20
R118G166B212

K10
R230G230B230

WHITE
R255G255B255

●2色配色

C80M8Y60
R51G154B106
C90M65Y20K40
R20G35B75

C75M20
R66G147B195
C85M75Y20K50
R23G22B59

C78M60
R63G73B159
C15M30Y40
R215G169B129

C90M50Y75K40
R16G46B36
K10
R230G230B230

C60M20
R118G166B212
JPN
C85M75Y20K50
R23G22B59

●3色配色

C85M75Y20K50　C25M85Y80K30
R23G22B59　R133G25B21
C80M8Y60
R51G154B106

C75M20　C90M50Y75K40
R66G147B195　R16G46B36
K10
R230G230B230

C90M65Y20K40　C78M60
R20G35B75　R63G73B159
WHITE
R255G255B255

C60M20　C90M65Y20K40
R118G166B212　R20G35B75
C30
R190G225B246

C30M10　C15M30Y40
R189G209B234　R215G169B129
YEN
C90M50Y75K40
R16G46B36

●文字配色（4、5色）

平和
Y30
R255G246B199
C15M30Y40
R215G169B129
C75M20
R66G147B195
C90M65Y20K40
R20G35B75

雪月花
K10
R230G230B230
Y30
R255G246B199
C25M85Y80K30
R133G25B21
C80M8Y60
R51G154B106

春夏秋冬
C15M30Y40
R215G169B129
C80M8Y60
R51G154B106
C75M20
R66G147B195
C30M10
R189G209B234
C78M60
R63G73B159

●圖案配色（5色）

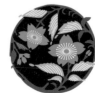
C75M20
R66G147B195
C80M8Y60
R51G154B106
C30M20
R188G192B221
C78M60
R63G73B159
C85M75Y20K50
R23G22B59

●單色調色盤

- C1M1Y3
R252G251B245

- C28Y10
R184G228B217

- C45Y3
R140G212B223

- M15Y8
R253G217B217

- M7Y23
R254G237B189

- C2M5Y13K2
R245G235B211

- M45Y25
R250G141B148

- C60Y35
R102G193B155

M30Y10
R247G197B200

C20Y20
R216G233B214

C30
R190G225B246

C30M10
R189G209B234

C20M20
R209G201B223

C50M40
R143G143B190

K10
R230G230B230

WHITE
R255G255B255

日本人很懂得享受各種聲音的樂趣。這裡指的不是樂器演奏的音樂。而是風聲、流水聲、蟲鳴、還有衣服摩擦的聲音。人一走動，和服衣襬等產生摩擦而沙沙作響。這個聲響與內心產生共鳴，湧現風流、療癒、騷動等種種情感。配色主要使用淡色的低調對比色彩。

136

W-zone

瀟灑

沙沙作響（衣擦れ）

形象似乎有種細細聆聽，就可聽到聲音的感覺。適合用細膩的色調變化來配色。

●2色配色

C1M1Y3 R252G251B245	C28Y10 R184G228B217	C45Y3 R140G212B223	M15Y8 R253G217B217	M7Y23 R254G237B189

M45Y25
R250G141B148

M30Y10
R247G197B200

C2M5Y13K2
R245G235B211

C20Y20
R216G233B214

C30M10
R189G209B234

●3色配色

M7Y23　　C20Y20
R254G237B189　R216G233B214

M30Y10　　C50M40
R247G197B200　R143G143B190

C45Y3　　M30Y10
R140G212B223　R247G197B200

C20M20　　M45Y25
R209G201B223　R250G141B148

C50M40　　C60Y35
R143G143B190　R102G193B155

C20Y20
R216G233B214

C1M1Y3
R252G251B245

C28Y10
R184G228B217

K10
R230G230B230

M15Y8
R253G217B217

●文字配色（4、5色）

■ C50M40
R143G143B190

■ C60Y35
R102G193B155

■ C28Y10
R184G228B217

■ M15Y8
R253G217B217

□ WHITE
R255G255B255

■ C50M40
R143G143B190

■ M45Y25
R250G141B148

■ C20M20
R209G201B223

■ M7Y23
R254G237B189

■ C60Y35
R102G193B155

■ C50M40
R143G143B190

■ K10
R230G230B230

■ M30Y10
R247G197B200

●圖案配色（5色）

■ M45Y25
R250G141B148

■ C60Y35
R102G193B155

■ C20M20
R209G201B223

■ M7Y23
R254G237B189

■ M15Y8
R253G217B217

159

✤ W-zone

奥妙

奥妙（幽玄）

日文「幽玄」是代表日本文化的理念之一，是指事物意寓深奥、神秘和深不可測。韻味深遠、風雅有趣。散發著高尚優雅的情趣，在表現上充滿藝術氣息。和歌、小說、能劇、音樂、繪畫等運用領域廣泛。配色主要使用紫色系的低明度色彩。

新

強　　　弱

舊

這是空間黑暗仍能展現景深的形象。使用暗清色，營造澄淨感。

●單色調色盤

● C45M45K20
R112G94B146

● C85M70Y20K30
R32G36B86

● C85M70Y30K40
R27G30B65

● C100M90Y38K50
R4G8B42

● C15M30Y40
R215G169B129

● C10M25Y60K30
R161G129B63

C80M40
R67G120B182

C60M20
R118G166B212

C50M40
R143G143B190

C30M30Y10K10
R172G160B178

● C70M70Y20K97
R3G1B6

K25
R191G191B191

K90
R25G25B25

●2色配色

C45M45K20
R112G94B146

C70M70Y20K97
R3G1B6

C85M70Y20K30
R32G36B86

C80M40
R67G120B182

C85M70Y30K40
R27G30B65

C10M25Y60K30
R161G129B63

C100M90Y38K50
R4G8B42

C30M30Y10K10
R172G160B178

JPN

C70M70Y20K97
R3G1B6

C45M45K20
R112G94B146

●3色配色

C10M25Y60K30
R161G129B63
K90
R25G25B25

C45M45K20
R112G94B146

C30M30Y10K10
R172G160B178
C50M40
R143G143B190

C85M70Y20K30
R32G36B86

C80M40
R67G120B182
C50M40
R143G143B190

C85M70Y30K40
R27G30B65

C80M40
R67G120B182
C100M90Y38K50
R4G8B42

K25
R191G191B191

YEN

C50M40
R143G143B190
C80M40
R67G120B182

K90
R25G25B25

●文字配色（4、5色）

平和

■ C15M30Y40
R215G169B129

■ C85M70Y20K30
R32G36B86

■ C100M90Y38K50
R4G8B42

■ C30M30Y10K10
R172G160B178

雪花

■ K25
R191G191B191

■ C10M25Y60K30
R161G129B63

■ C100M90Y38K50
R4G8B42

■ C80M40
R67G120B182

春夏秋冬

■ C30M30Y10K10
R172G160B178

■ C80M40
R67G120B182

■ C10M25Y60K30
R161G129B63

■ K25
R191G191B191

■ C85M70Y20K30
R32G36B86

●圖案配色（5色）

■ C45M45K20
R112G94B146

■ C80M40
R67G120B182

■ C30M30Y10K10
R172G160B178

■ C60M20
R118G166B212

■ C85M70Y20K30
R32G36B86

● 單色調色盤

• C85M5Y30K5
R38G151B147

• C45M45K20
R112G94B146

• C45Y3
R140G212B223

• C40M40Y85K50
R76G62B20

• C85M60Y10K60
R18G28B57

• C85M70Y30K40
R27G30B65

• C25M5Y30K35
R124G142B110

• C33M5Y10K40
R103G127B126

• C60Y50K50
R51G95B63

C30M20
R188G192B221

C70M40Y70K30
R76G93B70

C80M90Y30K30
R58G31B70

C60M90Y30K30
R85G34B71

• WHITE
R255G255B255

K10
R230G230B230

日文「侘」是代表日本文化的理念之一。原本是指憂慮和悲傷。中世紀以後成為俳句和茶道世界的核心理念，蘊含細膩深邃、樸實無華、沉穩寧靜的雅趣。在遠離日常的寂靜裡，人們從一片樸質之中所見到的美意是一個如此優雅的世界。配色主要使用綠色系的色彩，而且色調雅致。

138 奧妙 樸素（侘）

W-zone

新 / 強 / 弱 / 舊

形象不華麗卻令人嚮往，蘊含很深的意趣。灰色或灰色調色彩都是配色的重點。

● 2色配色

C85M5Y30K5
R38G151B147

C85M60Y10K60
R18G28B57

C45M45K20
R112G94B146

C25M5Y30K35
R124G142B110

C45Y3
R140G212B223

C70M40Y70K30
R76G93B70

C40M40Y85K50
R76G62B20

C33M5Y10K40
R103G127B126

C25M5Y30K35
R124G142B110

JPN

C70M40Y70K30
R76G93B70

● 3色配色

C33M5Y10K40 C60M90Y30K30
R103G127B126 R85G34B71

C85M5Y30K5
R38G151B147

C70M40Y70K30 C85M60Y10K60
R76G93B70 R18G28B57

C45M45K20
R112G94B146

C85M70Y30K40 C25M5Y30K35
R27G30B65 R124G142B110

K10
R230G230B230

C40M40Y85K50 C80M90Y30K30
R76G62B20 R58G31B70

C60Y50K50
R51G95B63

C70M40Y70K30 C40M40Y85K50
R76G93B70 R76G62B20

YEN

C33M5Y10K40
R103G127B126

● 文字配色（4、5色）

平和

■ C85M60Y10K60
R18G28B57

■ C60M90Y30K30
R85G34B71

K10
R230G230B230

■ C25M5Y30K35
R124G142B110

雪月花

□ C30M20
R188G192B221

■ C25M5Y30K35
R124G142B110

■ C33M5Y10K40
R103G127B126

■ C40M40Y85K50
R76G62B20

春夏秋冬

■ C40M40Y85K50
R76G62B20

■ C70M40Y70K30
R76G93B70

■ C60M90Y30K30
R85G34B71

■ C85M60Y10K60
R18G28B57

■ C45M45K20
R112G94B146

● 圖案配色（5色）

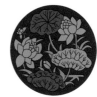

■ C85M5Y30K5
R38G151B147

■ C25M5Y30K35
R124G142B110

■ C40M40Y85K50
R76G62B20

■ C33M5Y10K40
R103G127B126

■ C85M60Y10K60
R18G28B57

161

139

奥妙

淡泊（寂）

日文「寂」和「侘」同為日本文化理念之一。「寂」不同於「侘」，是指古雅的情趣，也就是淡泊恬靜。尤其受到俳句大師松尾芭蕉的重視而確立。詞彙指的不是外在的華麗，而是指看清人生無常、寂靜、簡約的美麗世界，無關外在是否質樸。配色主要使用深棕色系的色彩，充滿輕快的律動感。

新
強　弱
舊

帶褐色的枯寂調中，散發洗鍊感的形象。搭配雅致的色彩。

●單色調色盤

- C45M80Y10K50 R70G22B66
- M65Y50K80 R50G18B17
- C10M50Y55K60 R91G49B35
- C60M45Y70K28 R74G74B47

- C90M50Y75K40 R16G46B36
- C85M60Y10K60 R18G28B57
- C75M25Y10K50 R33G68B87
- M45Y75K30 R178G99B35

- C35M60Y70K10 R149G78B51
- C35M10Y45K10 R150G177B118
- C33M5Y10K40 R103G127B126
- M8Y30K50 R127G117B86

- C20M30Y20K35 R131G108B110
- C5M5Y5K45 R132G130B128
- C10M10Y10K80 R46G44B43
- C80M90Y30K30 R58G31B70

●2色配色

C45M80Y10K50 R70G22B66 / M45Y75K30 R178G99B35

M65Y50K80 R50G18B17 / M8Y30K50 R127G117B86

C10M50Y55K60 R91G49B35 / C20M30Y20K35 R131G108B110

C60M45Y70K28 R74G74B47 / C90M50Y75K40 R16G46B36

C35M60Y70K10 R149G78B51 / M65Y50K80 R50G18B17

JPN

●3色配色

C85M60Y10K60 R18G28B57 / C45M80Y10K50 R70G22B66 / M8Y30K50 R127G117B86

C35M60Y70K10 R149G78B51 / M65Y50K80 R50G18B17 / C5M5Y5K45 R132G130B128

C10M50Y55K60 R91G49B35 / C10M10Y10K80 R46G44B43 / C33M5Y10K40 R103G127B126

C60M45Y70K28 R74G74B47 / C85M60Y10K60 R18G28B57 / C35M10Y45K10 R150G177B118

C80M90Y30K30 R58G31B70 / C20M30Y20K35 R131G108B110

YEN

C60M45Y70K28 R74G74B47

●文字配色（4、5色）

平和

- C45M80Y10K50 R70G22B66
- M65Y50K80 R50G18B17
- M45Y75K30 R178G99B35
- M8Y30K50 R127G117B86

雪月花

- C5M5Y5K45 R132G130B128
- C33M5Y10K40 R103G127B126
- M8Y30K50 R127G117B86
- C85M60Y10K60 R18G28B57

春夏秋冬

- C35M10Y45K10 R150G177B118
- M45Y75K30 R178G99B35
- C20M30Y20K35 R131G108B110
- C33M5Y10K40 R103G127B126
- M65Y50K80 R50G18B17

●圖案配色（5色）

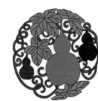

- M45Y75K30 R178G99B35
- C80M90Y30K30 R58G31B70
- C90M50Y75K40 R16G46B36
- M8Y30K50 R127G117B86
- C10M50Y55K60 R91G49B35

● 單色調色盤

原本是指對於某件事物抱持質疑，內心受到神奇事物吸引而不自覺發出感嘆之聲的心情。形容靈異、神秘、稀奇。另外，也有奇怪可疑、不像話、憔悴寒磣等涵義。怪力是指非一般的力量。配色主要使用紫色系色彩，加上不明顯的對比變化。

140

奧妙

奇妙（怪し）

W-zone

- C78M60
R63G73B159

- C60M82
R106G38B142

- C90M70
R36G51B148

- C85M70Y20K30
R32G36B86

- C100M50K50
R3G40B80

- C33M5Y10K40
R103G127B126

C80M100
R74B92

C90M80K30
R38G42B94

C70M90K30
R71G31B85

C40M30Y10K10
R153G153B176

C90M60Y30
R49G86B126

C80M60Y20
R76G92B137

K40
R153G153B153

BLACK
K100

形象猶如從黑暗中漂浮，使用漸層效果營造出奇異的感覺。

新

強　弱

舊

★

● 2色配色

C78M60
R63G73B159

C100M50K50
R3G40B80

C60M82
R106G38B142

C70M90K30
R71G31B85

C90M70
R36G51B148

BLACK
K100

C85M70Y20K30
R32G36B86

C40M30Y10K10
R153G153B176

BLACK
K100

JPN

C78M60
R63G73B159

● 3色配色

C70M90K30 C90M60Y30
R71G31B85 R49G86B126

C78M60
R63G73B159

C60M82　C40M30Y10K10
R106G38B142 R153G153B176

C80M60Y20
R76G92B137

C80M100 C33M5Y10K40
R74B92　R103G127B126

C90M70
R36G51B148

C85M70Y20K30 C80M100
R32G36B86　R74B92

K40
R153G153B153

C90M80K30　C60M82
R38G42B94 R106G38B142

YEN

C40M30Y10K10
R153G153B176

● 文字配色（4、5色）

平和

雪月花

春夏秋冬

■ K40
R153G153B153

■ C33M5Y10K40
R103G127B126

■ C70M90K30
R71G31B85

■ C100M50K50
R3G40B80

■ C90M80K30
R38G42B94

■ C90M70
R36G51B148

■ C60M82
R106G38B142

■ C33M5Y10K40
R103G127B126

■ C40M30Y10K10
R153G153B176

■ C33M5Y10K40
R103G127B126

■ K40
R153G153B153

■ C78M60
R63G73B159

■ C90M80K30
R38G42B94

● 圖案配色（5色）

■ C60M82
R106G38B142

■ C90M70
R36G51B148

■ C40M30Y10K10
R153G153B176

■ C80M60Y20
R76G92B137

■ BLACK
K100

163

141

奥妙

諸行無常（諸行無常）

W-zone

這是佛教的根本思想之一，對文學、繪畫和音樂等領域影響深遠。基本上屬於一種教誨，目的是讓世人領悟「無常」。這和「生者必滅，會者定離」（生者必將迎向死亡之時，相會者終將面臨分離時刻）的道理相同，世事瞬息萬變、生生滅滅、反反覆覆，每一刻都不相同。

形象為河水川流不息，河水不再是原本的河水。適合使用寬闊的構圖來表現。

● 單色調色盤

- C25Y37K8 R176G211B145
- C28Y25 R184G227B183
- C28Y10 R184G228B217
- C55Y45K5 R109G187B129

- C78M30Y18K8 R54G115B145
- C75M25Y10K50 R33G68B87
- C70M25Y70K15 R65G112B66
- C45M5Y10K15 R119G170B174

- C30 R190G225B246
- C30M10 R189G209B234
- C40M30Y10K10 R153G153B176
- C30M30Y10K10 R172G160B178

- K20 R204G204B204
- K40 R153G153B153

●2色配色

C25Y37K8 R176G211B145 / C28Y25 R184G227B183 / C28Y10 R184G228B217 / C55Y45K5 R109G187B129 / C28Y25 R184G227B183

JPN

C78M30Y18K8 R54G115B145 / C75M25Y10K50 R33G68B87 / C70M25Y70K15 R65G112B66 / C30 R190G225B246 / C70M25Y70K15 R65G112B66

●3色配色

C75M25Y10K50 R33G68B87 C40M30Y10K10 R153G153B176 / C70M25Y70K15 R65G112B66 C45M5Y10K15 R119G170B174 / C28Y10 R184G228B217 C30M10 R189G209B234 / C30M30Y10K10 R172G160B178 C55Y45K5 R109G187B129 / K20 R204G204B204 C75M25Y10K50 R33G68B87

YEN

C25Y37K8 R176G211B145 / C28Y25 R184G227B183 / C78M30Y18K8 R54G115B145 / K20 R204G204B204 / C55Y45K5 R109G187B129

●文字配色（4、5色）

平和

- C75M25Y10K50 R33G68B87
- C70M25Y70K15 R65G112B66
- K40 R153G153B153
- C25Y37K8 R176G211B145

雪月花

- C40M30Y10K10 R153G153B176
- C78M30Y18K8 R54G115B145
- C55Y45K5 R109G187B129
- C30 R190G225B246

春夏秋冬

- C28Y10 R184G228B217
- C25Y37K8 R176G211B145
- C30M30Y10K10 R172G160B178
- K20 R204G204B204
- C78M30Y18K8 R54G115B145

●圖案配色（5色）

- C70M25Y70K15 R65G112B66
- C75M25Y10K50 R33G68B87
- C25Y37K8 R176G211B145
- K40 R153G153B153
- C45M5Y10K15 R119G170B174

●單色調色盤

- C90M70
R36G51B148

- C60M82
R106G38B142

- C90M65Y20K40
R20G35B75

- C100M50K50
R3G40B80

C90M90
R54G38B112

C80M100
R74B92

C100M40Y10K30
G82B123

C100M80Y40
R21G53B95

C90M80Y40K10
R29G29B79

C80M60Y20
R76G92B137

K30
R179G179B179

BLACK
K100

- C70M70Y20K97
R3G1B6

意思是對於接觸神聖或不潔的事物，感到非常恐懼，甚至極爲忌諱。人們會用來指稱神聖的事物，也會用來指稱忌諱且不吉利這類相反的事物。因爲被定位在極致的程度，所以有非常、極度的意思。詞彙還會用於形容極爲驚豔和恐怖至極的時候。配色使用能從暗處顯現的色彩。

142

奧妙

忌諱（由々し）

W-zone

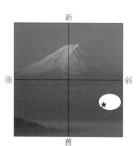

形象爲自深遠之處漂浮而起，利用對比表現，增添力量。

●2色配色

C90M70
R36G51B148

C90M80Y40K10
R29G29B79

C60M82
R106G38B142

BLACK
K100

C90M65Y20K40
R20G35B75

C80M60Y20
R76G92B137

C100M50K50
R3G40B80

K30
R179G179B179

K30
R179G179B179

C80M60Y20
R76G92B137

●3色配色

C60M82
R106G38B142

C90M70
R36G51B148

C70M70Y20K97
R3G1B6

C90M80Y40K10
R29G29B79

BLACK
K100

C60M82
R106G38B142

C90M65Y20K40
R20G35B75

C90M90
R54G38B112

K30
R179G179B179

C100M40Y10K30
G82B123

C100M50K50
R3G40B80

C80M100
R74B92

C90M80Y40K10
R29G29B79

C100M40Y10K30
G82B123

C60M82
R106G38B142

●文字配色（4、5色）

■ C60M82
R106G38B142

■ K30
R179G179B179

■ C70M70Y20K97
R3G1B6

■ C100M40Y10K30
G82B123

■ C90M70
R36G51B148

■ C80M100
R74B92

■ C100M40Y10K30
G82B123

■ K30
R179G179B179

■ C100M40Y10K30
G82B123

■ C90M70
R36G51B148

■ C60M82
R106G38B142

■ C80M60Y20
R76G92B137

■ BLACK
K100

●圖案配色（5色）

■ C90M70
R36G51B148

■ C60M82
R106G38B142

■ C80M60Y20
R76G92B137

■ K30
R179G179B179

■ C100M50K50
R3G40B80

143

高貴

高雅
（気高し）

原本的發音是「けたかし（KETAKASHI）」，是表示身分尊貴、高貴的詞彙。這個說法中包含了崇敬之心，而不單單只是表現身分較高，也表示品格、品味高尚、高雅的意思。這個詞用來形容有威嚴和風範的人，而不會形容柔弱之人。配色使用明顯的色彩對比。

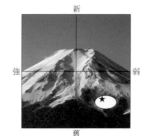

新

強　弱

舊

形象澄淨、清晰俐落，配色使用紫色系或清澈色彩，再搭配上亮色系效果最佳。

●單色調色盤

● C78M60
R63G73B159

● C75M20
R66G147B195

● C85M70Y20K30
R32G36B86

● C75M25Y10K50
R33G68B87

● C33M5Y10K40
R103G127B126

● C90M70
R36G51B148

● C90M65Y20K40
R20G35B75

C100M70
G70B139

C70M60
R98G98B159

C20M20
R209G201B223

C40M20Y10K10
R154G168B187

C40M30Y10K10
R153G153B176

BLACK
K100

WHITE
R255G255B255

K10
R230G230B230

●2色配色

C78M60
R63G73B159

WHITE
R255G255B255

C75M20
R66G147B195

C90M70
R36G51B148

C85M70Y20K30
R32G36B86

C20M20
R209G201B223

C75M25Y10K50
R33G68B87

C40M20Y10K10
R154G168B187

WHITE
R255G255B255

JPN

C70M60
R98G98B159

●3色配色

C78M60
R63G73B159　BLACK
K100

C90M65Y20K40　C70M60
R20G35B75　R98G98B159

C85M70Y20K30　C90M70
R32G36B86　R36G51B148

C100M70　C75M25Y10K50
G70B139　R33G68B87

C75M20　C40M30Y10K10
R66G147B195　R153G153B176

YEN

C75M25Y10K50
R33G68B87

K10
R230G230B230

C75M20
R66G147B195

C40M30Y10K10
R153G153B176

C20M20
R209G201B223

●文字配色（4、5色）

平和

□ WHITE
R255G255B255

■ K10
R230G230B230

■ C90M70
R36G51B148

■ C33M5Y10K40
R103G127B126

雪月花

■ C85M70Y20K30
R32G36B86

■ C75M25Y10K50
R33G68B87

■ C70M60
R98G98B159

■ C75M20
R66G147B195

春夏秋冬

■ C20M20
R209G201B223

■ C40M20Y10K10
R154G168B187

■ C40M30Y10K10
R153G153B176

■ C75M20
R66G147B195

■ C85M70Y20K30
R32G36B86

●圖案配色（5色）

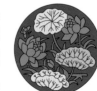

■ C75M20
R66G147B195

■ C20M20
R209G201B223

■ K10
R230G230B230

■ C33M5Y10K40
R103G127B126

■ C78M60
R63G73B159

●單色調色盤

- C90M65Y20K40
R20G35B75
- C60M82
R106G38B142
- C75M20
R66G147B195
- C90M70
R36G51B148

- C10M10Y10K80
R46G44B43
C100M40Y20
G108B154
C90M90
R54G38B112
C100M60K30
G63B113

C90M80K30
R38G42B94
C100M60Y30K20
G68B103
C100M80Y40
R21G53B95
C90M80Y40K10
R29G29B79

C90M60Y30
R49G86B126
K60
R102G102B102
BLACK
K100

古代人們認爲自然界存在許多靈力現象，並且深感恐懼。地震和雷鳴等自然現象就屬於其中一種。詞彙最終從恐懼產生敬畏之心，並且用來表達尊重之意。此外，也會用來形容令人驚豔、優秀的時候，或才華洋溢的人。配色使用突顯明暗分明的色彩。

144 高貴

敬畏（畏し）

W-zone

新 強 弱 舊

形象用莊嚴色調搭配對稱構圖，也很適合使用以藍紫色系爲主的配色。

●2色配色

C90M65Y20K40 R20G35B75 / C100M40Y20 G108B154
C60M82 R106G38B142 / BLACK K100
C75M20 R66G147B195 / C90M80Y40K10 R29G29B79
C90M70 R36G51B148 / K60 R102G102B102
BLACK K100 **JPN** / C100M40Y20 G108B154

●3色配色

C90M65Y20K40 R20G35B75 / C10M10Y10K80 R46G44B43 / C100M40Y20 G108B154
BLACK K100 / C100M40Y20 G108B154 / C60M82 R106G38B142
C90M80K30 R38G42B94 / C100M60K30 G63B113 / K60 R102G102B102
C90M70 R36G51B148 / C100M80Y40 R21G53B95 / C75M20 R66G147B195
BLACK K100 / K60 R102G102B102 **YEN** / C60M82 R106G38B142

●文字配色（4、5色）

平和 ■C75M20 R66G147B195 ■K60 R102G102B102 ■C90M90 R54G38B112 ■BLACK K100
雪月花 ■K60 R102G102B102 ■C60M82 R106G38B142 ■C75M20 R66G147B195 ■C90M80Y40K10 R29G29B79
春夏秋冬 ■C60M82 R106G38B142 ■C90M90 R54G38B112 ■C10M10Y10K80 R46G44B43 ■BLACK K100 ■C75M20 R66G147B195

●圖案配色（5色）

■C75M20 R66G147B195 ■C90M70 R36G51B148 ■K60 R102G102B102 ■C60M82 R106G38B142 ■C100M40Y20 G108B154

167

145

高貴

神聖
（神さぶ）

這是用來形容神的詞彙，表示外表神聖莊嚴的樣子。高山和天空、森林和神木這些都是神，都是神的場域。詞彙也會用來形容眼睛望向這些地方，感受到神聖光輝的時候，以及形容古老或有歷史的事物。配色主要利用紫色系和紅色系的色彩，搭配黑色和暗清色。

形象以漸層的手法表現出代表神聖的朱色，再搭配少量白色，就可營造出形象效果。

●單色調色盤

●C25M85Y80K30
R133G25B21

●C20M40Y80
R203G140B45

●M35Y95
R255G166B14

●C75M75
R72G48B147

●C30M32Y75K40
R107G90B36

●C100M50K50
R3G40B80

●C85M60Y10K60
R18G28B57

C100M60K30
G63B113

C90M80K30
R38G42B94

C100M80Y40
R21G53B95

C80M90Y30K30
R58G31B70

C10M20Y30K10
R214G189B163

BLACK
K100

WHITE
R255G255B255

●2色配色

C25M85Y80K30
R133G25B21

C20M40Y80
R203G140B45

M35Y95
R255G166B14

C75M75
R72G48B147

M35Y95
R255G166B14

JPN

BLACK
K100

C100M50K50
R3G40B80

C80M90Y30K30
R58G31B70

C85M60Y10K60
R18G28B57

C100M50K50
R3G40B80

●3色配色

C25M85Y80K30　BLACK
R133G25B21　K100

C100M60K30　C90M80K30
G63B113　R38G42B94

C85M60Y10K60　C100M50K50
R18G28B57　R3G40B80

C80M90Y30K30　C75M75
R58G31B70　R72G48B147

BLACK　C25M85Y80K30
K100　R133G25B21

YEN

C30M32Y75K40
R107G90B36

C20M40Y80
R203G140B45

M35Y95
R255G166B14

WHITE
R255G255B255

C20M40Y80
R203G140B45

●文字配色（4、5色）

平和

□WHITE
R255G255B255

■C25M85Y80K30
R133G25B21

■C80M90Y30K30
R58G31B70

■C10M20Y30K10
R214G189B163

雪月花

■BLACK
K100

■M35Y95
R255G166B14

■C10M20Y30K10
R214G189B163

■C25M85Y80K30
R133G25B21

春夏秋冬

□WHITE
R255G255B255

■C10M20Y30K10
R214G189B163

■C30M32Y75K40
R107G90B36

■C25M85Y80K30
R133G25B21

■BLACK
K100

●圖案配色（5色）

■C25M85Y80K30
R133G25B21

■C20M40Y80
R203G140B45

■C75M75
R72G48B147

■C30M32Y75K40
R107G90B36

■C85M60Y10K60
R18G28B57

●單色調色盤

●C30M95Y70K10　●C85M70Y20K30　●C55M85Y60K5　●C40M70Y70K50
R160G14B36　　R32G36B86　　R110G29B56　　R76G31B26

●C90M50Y75K40　●C85M60Y10K60　●C60M82　　　●C70M70Y20K97
R16G46B36　　R18G28B57　　R106G38B142　R3G1B6

C90M90　　　C80M100　　　C90M80K30　　C100M60Y30K20
R54G38B112　R74B92　　　R38G42B94　　G68B103

C50M50Y70K20　K60　　　　K90　　　　Y10
R120G103B73　R102G102B102　R25G25B25　R255G255B230

日文「物」的意思中包括超自然的鬼神或怨靈。利用重複的疊字，產生森嚴和沉重的意思。威嚴的樣子散發威風凜凜的氣勢。但是如果用這個日文形容不重要的事物，則有誇張、誇大的意思。配色使用深邃的暗色調色彩。

146

高貴

森嚴（物々し）

W-zone

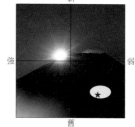

形象為日出的光線開始從暗處射出的莊嚴感，整體呈現隆重盛大的感覺。

●2色配色

C30M95Y70K10
R160G14B36

C85M70Y20K30
R32G36B86

C55M85Y60K5
R110G29B56

C40M70Y70K50
R76G31B26

C50M50Y70K20
R120G103B73

JPN

C90M50Y75K40
R16G46B36

K90
R25G25B25

C80M100
R74B92

K60
R102G102B102

C85M70Y20K30
R32G36B86

●3色配色

C85M60Y10K60　C30M95Y70K10
R18G28B57　R160G14B36

K90　　C85M70Y20K30
R25G25B25　R32G36B86

C100M60Y30K20　C70M70Y20K97
G68B103　　R3G1B6

C80M100　C85M60Y10K60
R74B92　R18G28B57

C70M70Y20K97　　　K60
R3G1B6　R102G102B102

YEN

C55M85Y60K5
R110G29B56

K60
R102G102B102

Y10
R255G255B230

C55M85Y60K5
R110G29B56

C50M50Y70K20
R120G103B73

●文字配色（4、5色）

Y10
R255G255B230

■K60
R102G102B102

■C85M60Y10K60
R18G28B57

■C90M90
R54G38B112

雪月花

■C85M70Y20K30
R32G36B86

■C80M100
R74B92

■C55M85Y60K5
R110G29B56

■C50M50Y70K20
R120G103B73

春夏秋冬

■C30M95Y70K10
R160G14B36

■C60M82
R106G38B142

■C50M50Y70K20
R120G103B73

■K60
R102G102B102

■C70M70Y20K97
R3G1B6

●圖案配色（5色）

■C50M50Y70K20
R120G103B73

■C55M85Y60K5
R110G29B56

■C80M100
R74B92

■K60
R102G102B102

■K90
R25G25B25

169

147

高貴

特別（止事無し）

「やんごとなし」這個日文是指無法就此停歇的意思。因爲不能放手也不能放棄，所以衍生需好好對待，好好珍惜的意思。因此有貴重、身分高貴、學識淵博、格外特別等意思，詞彙用法廣泛。配色使用藍紫色系和深綠色的色彩。

新

強　　弱

舊

形象爲高貴又纖細，不可隨意對待，適合使用淺色調或看似纖弱的風格。

●單色調色盤

● C80M8Y60
R51G154B106

● C60M82
R106G38B142

● C78M60
R63G73B159

● C85M5Y30K5
R38G151B147

● C70M85K5
R79G29B131

● M25Y30K5
R240G182B148

● C45M5Y10K15
R119G170B174

● C45M45K20
R112G94B146

C100Y50
G143B147

C100M40Y20
G108B154

C90M20Y10
G137B190

C80M40
R67G120B182

C40M20Y10K10
R154G168B187

K10
R230G230B230

BLACK
K100

●2色配色

C80M8Y60
R51G154B106

C45M5Y10K15
R119G170B174

C60M82
R106G38B142

BLACK
K100

C78M60
R63G73B159

C40M20Y10K10
R154G168B187

C85M5Y30K5
R38G151B147

C45M45K20
R112G94B146

C45M5Y10K15
R119G170B174

JPN

C100M40Y20
G108B154

●3色配色

M25Y30K5
R240G182B148

BLACK
K100

C80M8Y60
R51G154B106

C60M82
R106G38B142

C80M40
R67G120B182

C45M5Y10K15
R119G170B174

C45M45K20
R112G94B146

C90M20Y10
G137B190

C78M60
R63G73B159

C70M85K5
R79G29B131

C100M40Y20
G108B154

C85M5Y30K5
R38G151B147

C45M45K20
R112G94B146

C80M8Y60
R51G154B106

YEN

BLACK
K100

●文字配色（4、5色）

平和

■ M25Y30K5
R240G182B148

■ C40M20Y10K10
R154G168B187

■ C100M40Y20
G108B154

■ BLACK
K100

雪月花

■ C80M40
R67G120B182

■ C45M5Y10K15
R119G170B174

■ C100Y50
G143B147

■ C70M85K5
R79G29B131

春夏秋冬

■ C100M40Y20
G108B154

■ C100Y50
G143B147

■ C60M82
R106G38B142

■ BLACK
K100

■ C40M20Y10K10
R154G168B187

●圖案配色（5色）

■ C78M60
R63G73B159

■ C70M85K5
R79G29B131

■ C100M40Y20
G108B154

■ C45M45K20
R112G94B146

■ BLACK
K100

意思有草木枯萎，或缺乏水分。套用在人的身上，就表示失去熱情和體力。有時會從枯槁的姿態感受到何謂人生。人經過長期磨練，磨去浮華和無謂的力氣，反倒淬鍊出深沉的氣質，而有老練和圓融的意思。配色使用茶色系和灰色調色彩。

●單色調色盤

- C40M70Y70K50
 R76G31B26

- C40M40Y85K50
 R76G62B20

- M15Y40K70
 R76G65B42

- C15M30Y40
 R215G169B129

- C2M5Y13K2
 R245G235B211

- C5M20Y45K12
 R211G176B110

- M18Y35K50
 R126G104B75

- C25Y30K50
 R95G114B86

- C20M30Y20K35
 R131G108B110

C30M40Y30K30
R139G116B115

C40M10Y10K10
R154G182B198

K10
R230G230B230

K25
R191G191B191

K40
R153G153B153

新
強　　弱
舊

用明亮的茶色系加上灰色調色彩，營造枯槁的形象。也很適合搭配亮灰色。

●2色配色

C40M70Y70K50
R76G31B26

C30M40Y30K30
R139G116B115

C40M40Y85K50
R76G62B20

K40
R153G153B153

M15Y40K70
R76G65B42

C25Y30K50
R95G114B86

C15M30Y40
R215G169B129

M18Y35K50
R126G104B75

M15Y40K70
R76G65B42
JPN
K40
R153G153B153

●3色配色

C40M70Y70K50　C25Y30K50
R76G31B26　R95G114B86

C15M30Y40
R215G169B129

C40M40Y85K50　C40M10Y10K10
R76G62B20　R154G182B198

K10
R230G230B230

M15Y40K70　M18Y35K50
R76G65B42　R126G104B75

C5M20Y45K12
R211G176B110

C40M70Y70K50　C30M40Y30K30
R76G31B26　R139G116B115
K25
R191G191B191

K40　　　M18Y35K50
R153G153B153　R126G104B75
YEN
C40M70Y70K50
R76G31B26

●文字配色（4、5色）

- M15Y40K70
 R76G65B42
- C40M70Y70K50
 R76G31B26
- C5M20Y45K12
 R211G176B110
- M18Y35K50
 R126G104B75

- K40
 R153G153B153
- M18Y35K50
 R126G104B75
- C25Y30K50
 R95G114B86
- M15Y40K70
 R76G65B42

- C30M40Y30K30
 R139G116B115
- C25Y30K50
 R95G114B86
- C40M40Y85K50
 R76G62B20
- K10
 R230G230B230
- C40M10Y10K10
 R154G182B198

●圖案配色（5色）

- M15Y40K70
 R76G65B42
- K40
 R153G153B153
- C20M30Y20K35
 R131G108B110
- M18Y35K50
 R126G104B75
- C25Y30K50
 R95G114B86

149

樸實

褪色
（上曇る）

日本文化的特徵之一，就是巧妙移情於自然現象，創造出詞彙來形容事物的狀態。「一臉晴朗」和「一頭霧水」就是這類的範例。這個詞彙也是利用自然現象，形容表面漸漸失去光澤。感受色彩不再鮮豔、顏色褪去的樂趣。配色主要使用灰色或灰色調色彩。

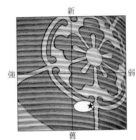

新

強　　　弱

舊

形象猶如褪色、表面蒙上面紗一般。配色使用灰色調色彩，對比不強烈。

● 單色調色盤

● K40
R153G153B153

● C5M5Y5K45
R132G130B128

● K50
R127G127B127

● C20M30Y20K35
R131G108B110

● M8Y30K50
R127G117B86

● C33M5Y10K40
R103G127B126

C30M10
R189G209B234

C40M10Y20K10
R156G181B183

C40M10Y10K10
R154G182B198

C40M20Y10K10
R154G168B187

C40M30Y10K10
R153G153B176

K10
R230G230B230

K20
R204G204B204

● 2色配色

K40
R153G153B153

C33M5Y10K40
R103G127B126

C5M5Y5K45
R132G130B128

M8Y30K50
R127G117B86

K50
R127G127B127

C40M10Y20K10
R156G181B183

C20M30Y20K35
R131G108B110

C40M20Y10K10
R154G168B187

C33M5Y10K40
R103G127B126

JPN

C40M10Y10K10
R154G182B198

● 3色配色

K40　　　　C40M30Y10K10
R153G153B153　R153G153B176

C40M10Y20K10
R156G181B183

C40M20Y10K10　C30M10
R154G168B187　R189G209B234

C5M5Y5K45
R132G130B128

C33M5Y10K40　M8Y30K50
R103G127B126　R127G117B86

K20
R204G204B204

C20M30Y20K35　C40M10Y10K10
R131G108B110　R154G182B198

K10
R230G230B230

C40M10Y20K10　　　　K20
R156G181B183　R204G204B204

YEN

M8Y30K50
R127G117B86

● 文字配色（4、5色）

平和

■ C33M5Y10K40
R103G127B126

■ C20M30Y20K35
R131G108B110

■ C30M10
R189G209B234

■ C40M20Y10K10
R154G168B187

雪月花

■ C33M5Y10K40
R103G127B126

■ M8Y30K50
R127G117B86

■ C20M30Y20K35
R131G108B110

■ C40M10Y20K10
R156G181B183

春夏秋冬

■ K20
R204G204B204

■ C40M10Y20K10
R156G181B183

■ C40M30Y10K10
R153G153B176

□ C30M10
R189G209B234

■ C20M30Y20K35
R131G108B110

● 圖案配色（5色）

■ M8Y30K50
R127G117B86

■ C30M10
R189G209B234

■ C40M30Y10K10
R153G153B176

■ C33M5Y10K40
R103G127B126

■ K40
R153G153B153

●單色調色盤

- C2M5Y13K2
 R245G235B211
- C5M20Y40K8
 R221G184B126
- C20M20Y70
 R203G186B72
- C30M45Y53K10
 R161G111B84

- C35M60Y70K10
 R149G78B51
- C30M32Y75K40
 R107G90B36
- C10M50Y55K60
 R91G49B35
- M15Y40K70
 R76G65B42

- M18Y35K50
 R126G104B75
- C25M5Y30K35
 R124G142B110
- C30M40Y30K30
 R139G116B115
- C40M20Y40K30
 R127G134B117

- C60M20Y40K30
 R93G121B115
- C30M10Y30K10
 R178G189B170
- C40M10Y30K10
 R157G180B168
- K20
 R204G204B204

都心通常爲文化的中心。這個詞是指遠離都心的地方，也就是鄉下。日文「ひなの別れ（HINANOWAKARE）」是說離開都心前往遙遠的鄉下。「ひなぶ（HINABU）」則是動詞的用法，代表鄉村氣息，其蘊藏的意思是只有都心是都市，其他全都是鄉下農村。配色主要使用明亮的黃土色。

樸實

偏僻（鄙）

避免使用高彩度色彩，而利用枯橘的色彩營造形象。配色以灰色調爲基礎。

●2色配色

C2M5Y13K2
R245G235B211

C5M20Y40K8
R221G184B126

C20M20Y70
R203G186B72

C30M45Y53K10
R161G111B84

M15Y40K70
R76G65B42

C30M32Y75K40
R107G90B36

C10M50Y55K60
R91G49B35

M18Y35K50
R126G104B75

C40M20Y40K30
R127G134B117

C25M5Y30K35
R124G142B110

●3色配色

M18Y35K50　C60M20Y40K30
R126G104B75　R93G121B115

C30M32Y75K40　C40M20Y40K30
R107G90B36　R127G134B117

M15Y40K70　C30M40Y30K30
R76G65B42　R139G116B115

C25M5Y30K35　C10M50Y55K60
R124G142B110　R91G49B35

C10M50Y55K60　C25M5Y30K35
R91G49B35　R124G142B110

C2M5Y13K2
R245G235B211

C5M20Y40K8
R221G184B126

C20M20Y70
R203G186B72

K20
R204G204B204

C30M40Y30K30
R139G116B115

●文字配色（4、5色）

- K20
 R204G204B204
- C60M20Y40K30
 R93G121B115
- C30M32Y75K40
 R107G90B36
- C20M20Y70
 R203G186B72

- M15Y40K70
 R76G65B42
- C5M20Y40K8
 R221G184B126
- C10M50Y55K60
 R91G49B35
- M18Y35K50
 R126G104B75

- C30M40Y30K30
 R139G116B115
- C35M60Y70K10
 R149G78B51
- C30M32Y75K40
 R107G90B36
- C60M20Y40K30
 R93G121B115
- C5M20Y40K8
 R221G184B126

●圖案配色（5色）

- C10M50Y55K60
 R91G49B35
- C20M20Y70
 R203G186B72
- C60M20Y40K30
 R93G121B115
- M15Y40K70
 R76G65B42
- C30M45Y53K10
 R161G111B84

151

古老

古老（古めかし）

日文「めく（MEKU）」（接尾語）經常用來形容隨著時間的流逝，漸漸帶有某種氣息或感覺。「めかし（MEKASHI）」是「めく（MEKU）」的形容詞變化。這個詞彙有陳舊、老式的意思。若用在人的身上，就是老成、老氣。詞彙總讓人莫名感到時代遺留的悲涼。配色主要使用暗灰色調的色彩。

新
強 ── 弱
舊

形象給人帶有歲月痕跡的感覺。
表現訣竅是呈現偏向低調內斂的對比。

●單色調色盤

●M55Y40K55
R113G52B50

●C10M50Y55K60
R91G49B35

●C40M40Y85K50
R76G62B20

●C85M70Y30K40
R27G30B65

●C30M95Y55K60
R71G5B24

●C30M45Y53K10
R161G111B84

●C70M25Y70K15
R65G112B66

●C75M25Y10K50
R33G68B87

●C10M25Y60K30
R161G129B63

●C30M45Y70K20
R143G98B50

●C40M20Y62K30
R107G119B64

●C20M30Y20K35
R131G108B110

●C5M5Y5K45
R132G130B128

●C10M10Y10K80
R46G44B43

●2色配色

M55Y40K55
R113G52B50

C10M25Y60K30
R161G129B63

C10M50Y55K60
R91G49B35

C30M45Y53K10
R161G111B84

C40M40Y85K50
R76G62B20

C40M20Y62K30
R107G119B64

C85M70Y30K40
R27G30B65

C20M30Y20K35
R131G108B110

C75M25Y10K50
R33G68B87

JPN

C30M45Y70K20
R143G98B50

●3色配色

C40M20Y62K30 C5M5Y5K45
R107G119B64 R132G130B128

M55Y40K55
R113G52B50

C20M30Y20K35 C75M25Y10K50
R131G108B110 R33G68B87

C10M50Y55K60
R91G49B35

C70M25Y70K15 C10M25Y60K30
R65G112B66 R161G129B63

C10M50Y55K60
R91G49B35

C85M70Y30K40 C30M45Y70K20
R27G30B65 R143G98B50

C40M20Y62K30
R107G119B64

C20M30Y20K35 C10M25Y60K30
R131G108B110 R161G129B63

YEN

C40M40Y85K50
R76G62B20

●文字配色（4、5色）

平和

■C30M95Y55K60
R71G5B24

■M55Y40K55
R113G52B50

■C40M20Y62K30
R107G119B64

■C10M25Y60K30
R161G129B63

雪月花

■C85M70Y30K40
R27G30B65

■C10M25Y60K30
R161G129B63

■C40M20Y62K30
R107G119B64

■M55Y40K55
R113G52B50

春夏秋冬

■C30M45Y53K10
R161G111B84

■C70M25Y70K15
R65G112B66

■C10M25Y60K30
R161G129B63

■C5M5Y5K45
R132G130B128

■C75M25Y10K50
R33G68B87

●圖案配色（5色）

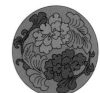

■C10M25Y60K30
R161G129B63

■M55Y40K55
R113G52B50

■C20M30Y20K35
R131G108B110

■C75M25Y10K50
R33G68B87

■C40M20Y62K30
R107G119B64

●單色調色盤

- C25M85Y80K30
 R133G25B21
- C45M45K20
 R112G94B146
- C32M70Y75K20
 R138G53B35
- C30M32Y75K40
 R107G90B36

- C75M25Y10K50
 R33G68B87
- C78M60
 R63G73B159
- C100M60K30
 G63B113
- C100M60Y30K20
 G68B103

- C100M80Y40
 R21G53B95
- C80M60Y20
 R76G92B137
- C40M20Y10K10
 R154G168B187
- C40M30Y10K10
 R153G153B176

- K90
 R25G25B25

這個詞彙也代表韶光荏苒。意指遙遠的過往，表示已經遠去的時光（時代）。與現代遙遠相隔的時代，也就是古代的意思。有時也單純指流逝的歲月。也會用來指稱離現在不遠的過去和從前。配色主要使用深棕色和灰色調的色彩。

新

強 —————— 弱

舊

以灰色調爲基調，用連續的圖案表現逝去的歲月，灰色爲重點色。

●2色配色

C25M85Y80K30
R133G25B21

C75M25Y10K50
R33G68B87

C45M45K20
R112G94B146

C100M80Y40
R21G53B95

C32M70Y75K20
R138G53B35

C40M30Y10K10
R153G153B176

C30M32Y75K40
R107G90B36

C100M80Y40
R21G53B95

C40M20Y10K10
R154G168B187

C100M60Y30K20
G68B103

●3色配色

C30M32Y75K40　C100M80Y40
R107G90B36　　R21G53B95

C25M85Y80K30
R133G25B21

K90　　　　C40M20Y10K10
R25G25B25　R154G168B187

C45M45K20
R112G94B146

C75M25Y10K50　C80M60Y20
R33G68B87　　R76G92B137

C32M70Y75K20
R138G53B35

C100M60Y30K20　C40M30Y10K10
G68B103　　　　R153G153B176

C30M32Y75K40
R107G90B36

C40M20Y10K10　C100M80Y40
R154G168B187　R21G53B95

C45M45K20
R112G94B146

●文字配色（4、5色）

■ C30M32Y75K40
　R107G90B36

■ C25M85Y80K30
　R133G25B21

■ C100M80Y40
　R21G53B95

■ C40M30Y10K10
　R153G153B176

■ C100M80Y40
　R21G53B95

■ C78M60
　R63G73B159

■ C40M30Y10K10
　R153G153B176

■ C25M85Y80K30
　R133G25B21

■ C40M30Y10K10
　R153G153B176

■ C100M60Y30K20
　G68B103

■ C25M85Y80K30
　R133G25B21

■ K90
　R25G25B25

■ C30M32Y75K40
　R107G90B36

●圖案配色（5色）

■ C100M80Y40
　R21G53B95

■ C25M85Y80K30
　R133G25B21

■ C45M45K20
　R112G94B146

■ C75M25Y10K50
　R33G68B87

■ C30M32Y75K40
　R107G90B36

153

古老 故里遺跡（古里）

詞彙聲韻好聽。原本的意思爲荒涼古老的土地，或曾是都城之地。因此也用來指稱古蹟或舊都城。但是最常使用的意思，仍是指自己生長之地，也就是故鄉。還會用來指稱以前曾經住過，深深依戀的土地。配色使用深棕色和灰色調的色彩。

新
強　弱
舊

以灰色調爲基調的懷舊形象，灰色調帶有一種熟悉的美好。

● 單色調色盤

● C5M20Y40K8
R221G184B126

● C30M45Y53K10
R161G111B84

● C10M18Y50K40
R137G120B69

● C15M30Y40
R215G169B129

● C2M5Y13K2
R245G235B211

● M18Y35K50
R126G104B75

● M8Y30K50
R127G117B86

● C25M5Y25K60
R76G87B72

● C30M45Y50K70
R53G37B29

C30M40Y30K30
R139G116B115

C30M30Y30K30
R141G129B123

C30M30Y40K30
R142G128B111

C10M20Y30K10
R214G189B163

C40M10Y10K10
R154G182B198

K10
R230G230B230

K40
R153G153B153

● 2色配色

C5M20Y40K8
R221G184B126
M18Y35K50
R126G104B75

C30M45Y53K10
R161G111B84
C30M45Y50K70
R53G37B29

C10M18Y50K40
R137G120B69
C25M5Y25K60
R76G87B72

C15M30Y40
R215G169B129
C30M40Y30K30
R139G116B115

C30M45Y50K70
R53G37B29

C30M45Y53K10
R161G111B84

● 3色配色

C30M30Y30K30 C30M45Y50K70
R141G129B123 R53G37B29
C5M20Y40K8
R221G184B126

C25M5Y25K60 C10M20Y30K10
R76G87B72 R214G189B163
C30M45Y53K10
R161G111B84

C30M40Y30K30 C10M18Y50K40
R139G116B115 R137G120B69
K40
R153G153B153

M8Y30K50 M18Y35K50
R127G117B86 R126G104B75
C15M30Y40
R215G169B129

C5M20Y40K8 C30M45Y53K10
R221G184B126 R161G111B84

C25M5Y25K60
R76G87B72

● 文字配色（4、5色）

■ C30M45Y50K70
R53G37B29

■ C25M5Y25K60
R76G87B72

■ C10M18Y50K40
R137G120B69

K40
R153G153B153

K10
R230G230B230

■ C5M20Y40K8
R221G184B126

■ C30M45Y50K70
R53G37B29

C30M40Y30K30
R139G116B115

■ C2M5Y13K2
R245G235B211

■ C5M20Y40K8
R221G184B126

■ C15M30Y40
R215G169B129

■ C40M10Y10K10
R154G182B198

■ C30M45Y50K70
R53G37B29

● 圖案配色（5色）

■ C30M45Y53K10
R161G111B84

■ C30M40Y30K30
R139G116B115

■ C30M30Y30K30
R141G129B123

■ C25M5Y25K60
R76G87B72

■ C5M20Y40K8
R221G184B126

●單色調色盤

- C15M43Y63K30 R151G96B53
- C50M20Y60K25 R95G120B72
- C70M25Y70K15 R65G112B66
- C30M3Y87K40 R107G128B27

- C25Y30K50 R95G114B86
- C70M40Y70K30 R76G93B70
- C90M60Y70K20 R43G71B68
- C50M20Y70 R149G169B103

C80M30Y70 R73G130B99
C40M10Y30K10 R157G180B168
C60M20Y40K30 R93G121B115
C40M20Y40K30 R127G134B117

C70M30Y30K30 R74G105B118
K60 R102G102B102

154 古老

苔痕斑駁（苔むす）

這個詞彙經常表現時光迭代和陳舊古老的樣子。詞彙本身的意思源自於青苔叢生，青苔帶給人古老的感覺。將其轉換後就用來表示歲月慢慢流逝。任何地方只要沒有勤加整理，就會變得青苔蔓生、年代久遠。青苔有一種獨特的風情。配色主要使用深綠色和灰色的色彩。

新
強　弱
舊

苔綠和灰色調營造出古老的形象，也可以用深淺不一的綠色表現青苔。

●2色配色

C15M43Y63K30 R151G96B53
C50M20Y60K25 R95G120B72
C70M25Y70K15 R65G112B66
C30M3Y87K40 R107G128B27

C40M20Y40K30 R127G134B117

JPN

C90M60Y70K20 R43G71B68

C70M40Y70K30 R76G93B70
C90M60Y70K20 R43G71B68
K60 R102G102B102
C70M30Y30K30 R74G105B118

●3色配色

C70M40Y70K30 R76G93B70 / C15M43Y63K30 R151G96B53
C40M10Y30K10 R157G180B168 / C70M30Y30K30 R74G105B118
C70M40Y70K30 R76G93B70 / K60 R102G102B102
C90M60Y70K20 R43G71B68 / C80M30Y70 R73G130B99
C40M10Y30K10 R157G180B168 / C90M60Y70K20 R43G71B68

YEN

C50M20Y60K25 R95G120B72

C40M20Y40K30 R127G134B117
C50M20Y60K25 R95G120B72
C70M25Y70K15 R65G112B66
C30M3Y87K40 R107G128B27

●文字配色（4、5色）

 平和
 雪月花
 春夏秋冬

■ C90M60Y70K20 R43G71B68
■ C50M20Y70 R149G169B103
■ C80M30Y70 R73G130B99
■ C70M30Y30K30 R74G105B118

■ C50M20Y70 R149G169B103
■ C15M43Y63K30 R151G96B53
■ C80M30Y70 R73G130B99
■ C70M40Y70K30 R76G93B70

■ C40M10Y30K10 R157G180B168
■ C50M20Y70 R149G169B103
■ C70M40Y70K30 R76G93B70
■ C90M60Y70K20 R43G71B68
■ C15M43Y63K30 R151G96B53

●圖案配色（5色）

■ C15M43Y63K30 R151G96B53
■ C70M25Y70K15 R65G112B66
■ C30M3Y87K40 R107G128B27
■ C40M10Y30K10 R157G180B168
■ K60 R102G102B102

155

寂靜

山如睡

（山眠る）

詞彙將山擬人化，將冬天的山比喻為沉睡的姿態。與山如笑等為同一篇詩句，表現出四季山景。形容山中林木枯萎，毫無生氣，看起來彷彿沉沉睡去的樣子。令人讚嘆之處在於並非以死亡形容冬天的山景，而是宛如冬眠的沉睡。配色主要使用灰色。

新

強 弱

舊

形象為綠意消散的山巒進入冬眠。配色訣竅是在灰色調中，加入一點色彩點綴。

● 單色調色盤

- K50
R127G127B127
- K63
R94G94B94
- C8M5Y5K60
R94G94B93
- M18Y35K50
R126G104B75

- M8Y30K50
R127G117B86
- C25M5Y30K35
R124G142B110
- C25Y30K50
R95G114B86
- C45M5Y10K15
R119G170B174

- C33M5Y10K40
R103G127B126
- C35M17Y40K20
R133G145B109
- C30M45Y50K70
R53G37B29
- C85M70Y30K40
R27G30B65

- C100M90Y38K50
R4G8B42
- C100M80Y40
R21G53B95
- C10M30Y30K10
R211G173B154
- C30M30Y30K30
R141G129B123

● 2色配色

K50
R127G127B127

K63
R94G94B94

C8M5Y5K60
R94G94B93

M18Y35K50
R126G104B75

C33M5Y10K40
R103G127B126

JPN

C25Y30K50
R95G114B86

C30M45Y50K70
R53G37B29

C85M70Y30K40
R27G30B65

C33M5Y10K40
R103G127B126

C30M45Y50K70
R53G37B29

● 3色配色

C35M17Y40K20 C30M45Y50K70
R133G145B109 R53G37B29

C85M70Y30K40 C25M5Y30K35
R27G30B65 R124G142B110

C25Y30K50 C33M5Y10K40
R95G114B86 R103G127B126

C45M5Y10K15 C100M90Y38K50
R119G170B174 R4G8B42

C30M45Y50K70 C35M17Y40K20
R53G37B29 R133G145B109

YEN

K50
R127G127B127

K63
R94G94B94

C30M45Y50K70
R53G37B29

M18Y35K50
R126G104B75

C8M5Y5K60
R94G94B93

● 文字配色（4、5色）

平和

- C30M45Y50K70
R53G37B29
- C85M70Y30K40
R27G30B65
- C25M5Y30K35
R124G142B110
- C33M5Y10K40
R103G127B126

雪月花

- C100M80Y40
R21G53B95
- C100M90Y38K50
R4G8B42
- C30M45Y50K70
R53G37B29
- C25M5Y30K35
R124G142B110

春夏秋冬

- C30M30Y30K30
R141G129B123
- C25M5Y30K35
R124G142B110
- M8Y30K50
R127G117B86
- C33M5Y10K40
R103G127B126
- C85M70Y30K40
R27G30B65

● 圖案配色（5色）

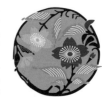

- C100M80Y40
R21G53B95
- C45M5Y10K15
R119G170B174
- C25Y30K50
R95G114B86
- C100M90Y38K50
R4G8B42
- K50
R127G127B127

●單色調色盤

● C25Y37K8
R176G211B145

● C28Y25
R184G227B183

● C80M20Y70K15
R44G112B70

● C78M30Y18K8
R54G115B145

● C75M25Y10K50
R33G68B87

● C90M65Y20K40
R20G35B75

● C35M10Y45K10
R150G177B118

● C33M5Y10K40
R103G127B126

● C20M30Y20K35
R131G108B110

● C5M5Y5K45
R132G130B128

C30
R190G225B246

C30M10
R189G209B234

C70M30Y30K30
R74G105B118

K50
R127G127B127

默字的黑是失去所有色彩，意思是小狗壓抑吠叫聲的樣子，或是人緘默不語的樣子。這就是沉默，結果迎來一片寂靜。寂靜當中呈現的不僅是寧靜，還是萬物噤聲的時刻。這時將日文「靜寂」讀爲「しじま（SHIJIMA）」能讓人感覺到自己存在的時間。配色使用藍色系和暗色色彩的組合。

156

寂靜

沉靜（しじま）

W-zone

深藍色和黑色營造出沉靜的形象，使用灰色就能營造一片沉靜。

●2色配色

C25Y37K8
R176G211B145

C75M25Y10K50
R33G68B87

C28Y25
R184G227B183

C33M5Y10K40
R103G127B126

C80M20Y70K15
R44G112B70

K50
R127G127B127

C78M30Y18K8
R54G115B145

C90M65Y20K40
R20G35B75

C90M65Y20K40
R20G35B75

JPN

C33M5Y10K40
R103G127B126

●3色配色

C70M30Y30K30 K50
R74G105B118 R127G127B127

C25Y37K8
R176G211B145

C28Y25 C90M65Y20K40
R184G227B183 R20G35B75

C5M5Y5K45
R132G130B128

C33M5Y10K40 C35M10Y45K10
R103G127B126 R150G177B118

C80M20Y70K15
R44G112B70

C75M25Y10K50 C30M10
R33G68B87 R189G209B234

C78M30Y18K8
R54G115B145

C25Y37K8 C5M5Y5K45
R176G211B145 R132G130B128

YEN

C75M25Y10K50
R33G68B87

●文字配色（4、5色）

■ C25Y37K8
R176G211B145

■ C28Y25
R184G227B183

■ C80M20Y70K15
R44G112B70

■ C70M30Y30K30
R74G105B118

C30
R190G225B246

■ C75M25Y10K50
R33G68B87

■ C35M10Y45K10
R150G177B118

■ C78M30Y18K8
R54G115B145

■ C20M30Y20K35
R131G108B110

■ C78M30Y18K8
R54G115B145

■ C80M20Y70K15
R44G112B70

■ C90M65Y20K40
R20G35B75

■ C25Y37K8
R176G211B145

●圖案配色（5色）

■ C78M30Y18K8
R54G115B145

■ C35M10Y45K10
R150G177B118

■ C33M5Y10K40
R103G127B126

C30M10
R189G209B234

■ C75M25Y10K50
R33G68B87

179

157

W-zone

寂靜

幽靜

（閑寂）

這個詞彙和喜歡祭典熱鬧的氛圍相反，日本人對於寧靜的嚮往表現在生活各種層面。包括生活的地方偏好清幽寂靜，成熟懂事的孩子是好孩子、沉靜穩重是紳士。詞彙代表萬籟俱寂的風情，也有清靜寂寥的意味，還用來形容內心一片澄淨。配色主要使用深藍色系的色彩，對比低調內斂。

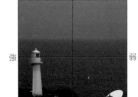

形象用藍色系色彩，填滿題材較少的簡約畫面，使用大面積的暗色調。

●單色調色盤

- C75M20
 R66G147B195
- C85M5Y30K5
 R38G151B147
- C80M10Y20K50
 R26G79B84
- C90M65Y20K40
 R20G35B75

- C50M5Y18K5
 R121G185B176
- C78M30Y18K8
 R54G115B145
- C100M40Y20
 G108B154
- C90M20Y10
 G137B190

- C80M40
 R67G120B182
- C60M20
 R118G166B212
- C100M40Y10K30
 G82B123
- C100M60K30
 G63B113

- C100M80Y40
 R21G53B95
- C90M40Y30
 R38G111B145
- BLACK
 K100

●2色配色

C75M20
R66G147B195

C100M40Y10K30
G82B123

C85M5Y30K5
R38G151B147

C100M40Y20
G108B154

C80M10Y20K50
R26G79B84

C78M30Y18K8
R54G115B145

C90M65Y20K40
R20G35B75

C80M40
R67G120B182

C90M65Y20K40
R20G35B75

JPN

C75M20
R66G147B195

●3色配色

C90M40Y30 C50M5Y18K5
R38G111B145 R121G185B176

C75M20
R66G147B195

C100M60K30 C78M30Y18K8
G63B113 R54G115B145

C85M5Y30K5
R38G151B147

C90M20Y10 C60M20
G137B190 R118G166B212

C80M10Y20K50
R26G79B84

C100M40Y20 C80M40
G108B154 R67G120B182

C90M65Y20K40
R20G35B75

C60M20 BLACK
R118G166B212 K100

YEN

C100M40Y10K30
G82B123

●文字配色（4、5色）

平和

- ■ BLACK
 K100
- ■ C100M80Y40
 R21G53B95
- ■ C90M40Y30
 R38G111B145
- ■ C60M20
 R118G166B212

雪月花

- ■ C60M20
 R118G166B212
- ■ C50M5Y18K5
 R121G185B176
- ■ C78M30Y18K8
 R54G115B145
- ■ C100M60K30
 G63B113

春夏秋冬

- ■ C100M40Y20
 G108B154
- ■ C80M10Y20K50
 R26G79B84
- ■ C100M60K30
 G63B113
- ■ C90M65Y20K40
 R20G35B75
- ■ C50M5Y18K5
 R121G185B176

●圖案配色（5色）

- ■ C100M40Y20
 G108B154
- ■ C80M10Y20K50
 R26G79B84
- ■ C75M20
 R66G147B195
- ■ C85M5Y30K5
 R38G151B147
- ■ C100M60K30
 G63B113

● 單色調色盤

● C50M10Y3
R127G187B210

● C45M5Y10K15
R119G170B174

● C33M5Y10K40
R103G127B126

● C45Y3
R140G212B223

● C78M30Y18K8
R54G115B145

● C90M65Y20K40
R20G35B75

● C85M60Y10K60
R18G28B57

● C10M10Y10K80
R46G44B43

● C10M10Y10K90
R23G22B21

● C70M70Y20K97
R3G1B6

C100M40Y20
G108B154

C80M40
R67G120B182

C60Y10
R117G193B221

C60M20
R118G166B212

C100M60K30
G63B113

C100M60Y30K20
G68B103

涙流滿面（潮垂る）

日文的「潮」不用說就是指海水，形容被海水打溼，渾身濕漉漉的樣子，也可以用來形容受雨水或露水沾濕的樣子。沾濕和眼淚連結，而衍生出眼淚沾濕衣袖的悲傷。稍微以誇飾手法表現出悲傷嘆息的樣子。配色使用深藍色系的色彩，點綴上少量明亮色彩。

新
強　弱
舊

藏青色底色加上白色小巧圖案，營造出悲傷的形象。用少量圖案點綴為構圖訣竅。

● 2色配色

C50M10Y3
R127G187B210

C90M65Y20K40
R20G35B75

C45M5Y10K15
R119G170B174

C10M10Y10K80
R46G44B43

C33M5Y10K40
R103G127B126

C100M40Y20
G108B154

C45Y3
R140G212B223

C70M70Y20K97
R3G1B6

C45M5Y10K15
R119G170B174

JPN

C85M60Y10K60
R18G28B57

● 3色配色

C100M40Y20　C85M60Y10K60
G108B154　R18G28B57

C50M10Y3
R127G187B210

C45M5Y10K15　C60M20
R119G170B174　R118G166B212

C100M60K30
G63B113

C10M10Y10K90　C78M30Y18K8
R23G22B21　R54G115B145

C33M5Y10K40
R103G127B126

C80M40　C60Y10
R67G120B182　R117G193B221

C10M10Y10K80
R46G44B43

C100M60Y30K20　C60Y10
G68B103　R117G193B221

YEN

C33M5Y10K40
R103G127B126

● 文字配色（4、5色）

平和

■ C60M20
R118G166B212

■ C60Y10
R117G193B221

■ C10M10Y10K90
R23G22B21

■ C100M60Y30K20
G68B103

雪月花

■ C45M5Y10K15
R119G170B174

■ C60M20
R118G166B212

■ C60Y10
R117G193B221

■ C100M40Y20
G108B154

春夏秋冬

■ C50M10Y3
R127G187B210

■ C80M40
R67G120B182

■ C78M30Y18K8
R54G115B145

■ C33M5Y10K40
R103G127B126

■ C100M60K30
G63B113

● 圖案配色（5色）

■ C50M10Y3
R127G187B210

■ C45M5Y10K15
R119G170B174

■ C100M40Y20
G108B154

■ C33M5Y10K40
R103G127B126

■ C70M70Y20K97
R3G1B6

159

悲傷

痛苦（辛し）

原本的意思是對方對自己的態度冷淡（也有相反的狀況）。對於這樣的態度內心湧起的情感，是指人面對這樣的態度，內心感受到冷淡、不體貼、無情等的感覺，結果內心感到辛酸、痛苦得難以忍受。這終究只是怨對他人表現的態度。配色使用藍色系的明暗色彩組合。

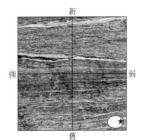

新
強　　弱
舊

形象爲累積的苦楚和辛酸，以藍色系統一色調，藉此突顯悲傷。

●單色調色盤

- C50M10Y3 R127G187B210
- C75M20 R66G147B195
- C78M30Y18K8 R54G115B145
- C75M25Y10K50 R33G68B87
- C10M50Y55K60 R91G49B35
- M15Y40K70 R76G65B42
- C85M70Y30K40 R27G30B65
- C85M70Y20K30 R32G36B86
- C60M20Y40K30 R93G121B115
- C30 R190G225B246
- C30M10 R189G209B234
- C100M60Y30K20 G68B103
- C100M80Y40 R21G53B95
- C90M80Y40K10 R29G29B79

●2色配色

C50M10Y3 R127G187B210 / C100M80Y40 R21G53B95

C75M20 R66G147B195 / C85M70Y30K40 R27G30B65

C78M30Y18K8 R54G115B145 / C30M10 R189G209B234

C75M25Y10K50 R33G68B87 / C60M20Y40K30 R93G121B115

C50M10Y3 R127G187B210

JPN

C75M25Y10K50 R33G68B87

●3色配色

C100M60Y30K20 G68B103 / C100M80Y40 R21G53B95 / C50M10Y3 R127G187B210

C85M70Y30K40 R27G30B65 / C30M10 R189G209B234 / C75M20 R66G147B195

C10M50Y55K60 R91G49B35 / C60M20Y40K30 R93G121B115 / C78M30Y18K8 R54G115B145

M15Y40K70 R76G65B42 / C75M25Y10K50 R33G68B87 / C30 R190G225B246

C100M60Y30K20 G68B103 / M15Y40K70 R76G65B42

YEN

C50M10Y3 R127G187B210

●文字配色（4、5色）

 平和
- C90M80Y40K10 R29G29B79
- M15Y40K70 R76G65B42
- C78M30Y18K8 R54G115B145
- C30M10 R189G209B234

 雪月花
- C50M10Y3 R127G187B210
- C75M20 R66G147B195
- C78M30Y18K8 R54G115B145
- C85M70Y30K40 R27G30B65

春夏秋冬
- C30 R190G225B246
- C75M25Y10K50 R33G68B87
- M15Y40K70 R76G65B42
- C100M80Y40 R21G53B95
- C75M20 R66G147B195

●圖案配色（5色）

- C50M10Y3 R127G187B210
- C75M20 R66G147B195
- C85M70Y20K30 R32G36B86
- C60M20Y40K30 R93G121B115
- M15Y40K70 R76G65B42

●單色調色盤

● C20M30Y20K35
R131G108B110

● C25M5Y25K60
R76G87B72

● C78M30Y18K8
R54G115B145

● C75M25Y10K50
R33G68B87

● C85M60Y10K60
R18G28B57

● C60M70Y20K30
R73G42B88

● C25M35Y10K20
R151G121B146

● M18Y35K50
R126G104B75

● M8Y30K50
R127G117B86

● C5M5Y5K45
R132G130B128

● C10M10Y10K80
R46G44B43

C70M30Y30K30
R74G105B118

C70M40Y30K30
R74G95B111

C100M80Y40
R21G53B95

C50M50Y70K20
R120G103B73

BLACK
K100

詞彙源自「驚く」，將這個字重疊使用，代表極度驚嚇的狀態。而且這份驚嚇甚至意味著異常和令人感到不祥。如果太超過也會變成誇大的意思。在現代從詞彙的聲韻引申形容可怕、不祥之物。但是其聲韻的背後，可以感受到日本人對聽覺的獨特美學意識。

可怕

（おどろおどろし）

新

強　　弱

舊

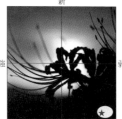

用暗色調的內斂對比色彩，營造出散發不祥氣息的形象，黑暗中的輪廓猶如妖怪的模樣。

●2色配色

C20M30Y20K35
R131G108B110

C25M5Y25K60
R76G87B72

C78M30Y18K8
R54G115B145

C75M25Y10K50
R33G68B87

C10M10Y10K80
R46G44B43

C85M60Y10K60
R18G28B57

C60M70Y20K30
R73G42B88

BLACK
K100

M18Y35K50
R126G104B75

JPN

C20M30Y20K35
R131G108B110

●3色配色

C60M70Y20K30 C70M30Y30K30
R73G42B88 R74G105B118

C25M5Y25K60 C5M5Y5K45
R76G87B72 R132G130B128

C85M60Y10K60 M8Y30K50
R18G28B57 R127G117B86

C100M80Y40 C25M35Y10K20
R21G53B95 R151G121B146

C60M70Y20K30 C85M60Y10K60
R73G42B88 R18G28B57

C20M30Y20K35
R131G108B110

BLACK
K100

C78M30Y18K8
R54G115B145

C50M50Y70K20
R120G103B73

YEN

C25M5Y25K60
R76G87B72

●文字配色（4、5色）

平和

■ BLACK
K100

■ C60M70Y20K30
R73G42B88

■ C70M30Y30K30
R74G105B118

■ C5M5Y5K45
R132G130B128

雪月花

■ C5M5Y5K45
R132G130B128

■ M8Y30K50
R127G117B86

■ C25M35Y10K20
R151G121B146

■ C85M60Y10K60
R18G28B57

春夏秋冬

■ C60M70Y20K30
R73G42B88

■ C75M25Y10K50
R33G68B87

■ C10M10Y10K80
R46G44B43

■ C85M60Y10K60
R18G28B57

■ M18Y35K50
R126G104B75

●圖案配色（5色）

■ C70M30Y30K30
R74G105B118

■ C20M30Y20K35
R131G108B110

■ C5M5Y5K45
R132G130B128

■ BLACK
K100

■ C60M70Y20K30
R73G42B88

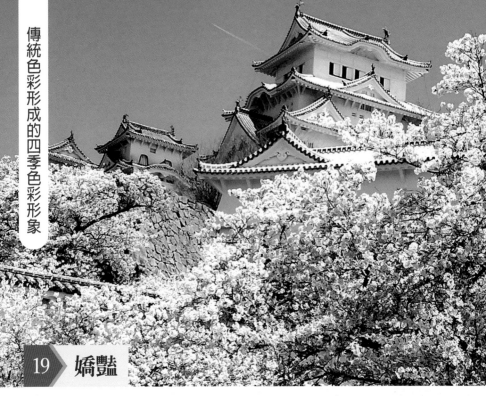

傳統色彩形成的四季色彩形象

19 嬌豔

盛綻櫻花與白鷺城兩相映襯的色彩
形象正是「19嬌豔」。
這個形象的特徵爲純眞、年輕和優
雅。

Spring-01

M45Y12 / R249G142B173

朱鷺色

這是江戶時代常見的鳥類「朱鷺鳥」的
羽毛色，人們會運用在和服製作的色
彩。色調會隨著染色狀態出現不同的變
化。色調屬於粉紅色，是在溫暖的淡桃
色中加點黃色。

M15Y8 / R253G217B217

櫻色

這是平安時代人們開始留意的色彩，不
過是指山櫻的顏色，而非如今的染井吉
野櫻。人們經常用來形容女性微醺時雙
頰泛紅的膚色。

C45Y3 / R140G212B223

空色

這個名稱起源於奈良時代，是指晴朗之
日的天空顏色，到了近代常散見於小說
等內容而逐漸普遍。但是這並非指單一
特定色彩，而會呈現多種色調變化。

C100M35Y10 / R6G103B159

紺碧

夏季一片蔚藍的澄淨天空，稱為「紺碧
之空」。青金石（紺色美玉）在奈良時
代經由絲綢之路傳進日本時翻譯為「紺
碧」。

C16M12Y12・K10 / R220G221B221

白鼠

這是自古流傳且帶有銀色的淡雅色彩。白
鼠的日文讀音為「SHIRONEZUMI」，江
戶時代稱為「SHIRONEZU」，是很珍貴
的色彩。色彩在墨汁等級中屬於最明亮的
清墨，會有色調幅度的變化。

隱約 3

白雪皚皚的山巒前方，菜葉生長茂盛，
這種色彩形象正是「3隱約」。
初春薄霧繚繞的景致，
飄散著朦朧不清的淡然氛圍。



Spring-02

春

C28Y10／R184G228B217

白藍

這是平安時代開始以藍染調製出的水藍色，色調最淡且帶點黃色，給人一種溫柔的感覺。經常用於繪畫與和服中，是日本人喜愛的一種水藍色。

C16M12Y12·K10／R220G221B221

白鼠

※春-01也有使用的色彩，這裡和白色一起使用。

C45M5Y10K15／R119G170B174

淺縹

這是奈良時代官階最低者的衣著色彩。用藍染輕輕染出的色調，帶有純真氣息，和水縹、薄縹和淺蔥色都屬於同一種色調。

M5Y78／R255G242B55

油菜花色

古時稱為「黃蘗」，在江戶時代稱為「菜種油色」。到了近代又稱為「油菜花色」。形象特徵為明亮爽朗。

C30Y50K5／R170G211B120

若葉色

奈良時代的「苗色」到了近代成為「若葉色」，是指春天柔和的黃綠色，帶來春天或初夏的氣息。色調清爽，而且會呈現多種變化。

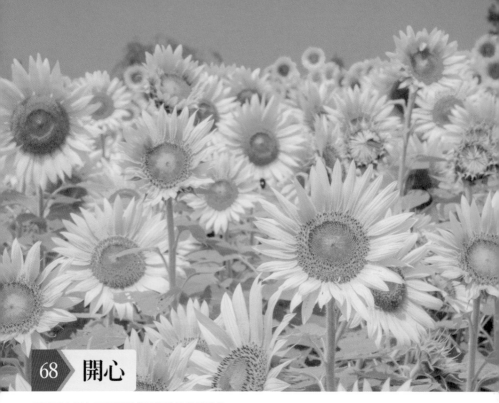

68 開心

夏季晴空下向日葵笑顏盛綻營造的色彩形象，
正是「68開心」。
形象特徵爲眼見此景，心中陰霾即一掃而空。

Summer-01

夏

Y100 / R255G241

黃色

原本「黃色」是黃色調的總稱，但其實
是指如向日葵般的鮮黃色。向日葵自江
戶時代傳至日本，也曾描繪於繪畫中。
相近色爲刈安色。

M35Y95 / R255G166B14

山吹色

棣棠花的日文爲山吹花，是散見於北海
道至九州一帶的常見植物。一如花名，
山吹色是指帶有山吹花紅色調的鮮黃
色。這是平安時代已經使用，而且在和
服製作時絕不可少的色彩。

C60Y100 / R119G182B10

鮮綠

自古就當成最鮮亮的綠色來使用，洋溢
旺盛的生命力，給人生機勃勃的形象。
生活許多層面都會使用這種綠色。

C90M70 / R36G51B148

瑠璃色

「開心」的色彩形象中並未收錄瑠璃
色。瑠璃色是在奈良時代以青金色傳入
日本。帶有強烈的藍天形象，是一種帶
有紫色調的天藍色。

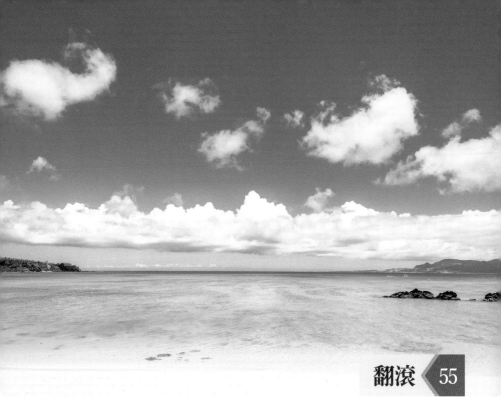

翻滾 55

夏季碧海藍天白雲飄的色彩形象，
正是「55翻滾」。
形象生動，
彷彿不斷洶湧翻滾的樣子。

Summer-02

夏

C100M35Y10 / R6G103B159

紺碧

春天1也有使用紺碧，屬於色調深邃的藍色，用來表現夏季天空。

C90M70 / R36G51B148

瑠璃色

瑠璃色是夏天1也有使用的顏色，帶點紫色調的藍色，給人清新的印象。

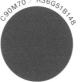

W0 / R255G255B255

純白

原本並非顏色的名稱，而是用來指稱無雜質的純粹狀態。詞彙出自中國古代的「莊子」。相同色調中還有「真白」。

C1M1Y3 / R252G251B245

胡粉色

奈良時代將錫燃燒後做成鉛白和白土，當成胡粉使用，到了鎌倉時代燃燒牡蠣等貝殼製成。這是日本畫中不可或缺的色彩。

C75M25Y10K50 / R33G68B87

藍色

經由絲綢之路傳入的藍染在日本獨自發展變化。在江戶時代之前藍染的色彩並非純粹的藍色，而是稍微暗沉的色彩。如今已廣泛運用在日本，甚至有日本藍的稱號。

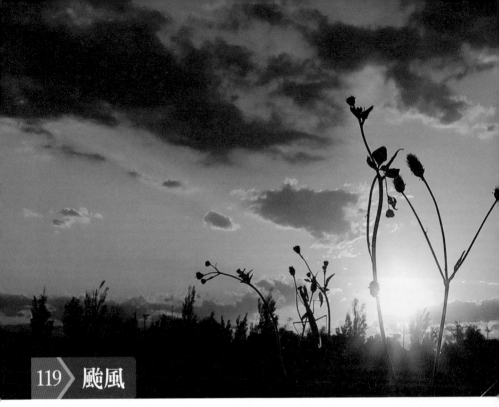

119 颱風

秋季夕陽景色看似燃燒，
又飄散著荒枯的氛圍。
這個情景的色彩形象正是「119颱風」，
充滿濃烈的情感。

Autumn-01

M75Y77 / R253G65B37

柿色
柿子自彌生時代從大陸傳入日本。人們
視為食物，也會將未成熟的柿子做成柿
澀液當成染料或塗料使用。原本的柿色
為深沉內斂的色調，然而和歌等形容的
柿色鮮豔多彩。

M65Y50K80 / R50G18B17

錆色
日本開始使用鐵器後，從上面發現鐵鏽
的茶色調。江戶時代允許庶民大量使用
茶色，從錆色成為和服的經典用色即可
看出茶色的流行。

C8M35Y15K25 / R173G121B132

梅鼠
「颱風」中並未收錄梅鼠色。梅鼠色發
源於江戶時代允許庶民使用的鼠系色。
人們在鼠色中混入梅色，並且運用於和
服的染織工藝。色彩看起來充滿柔和優
雅的意趣。

M15Y100 / R255G217

蒲公英色
一如其名，是源自植物蒲公英的色彩。
平安時代的名稱為「田菜」、「藤
菜」，室町時代改稱為「蒲公英」。這
是明確告知春天到來的色彩。

C68M68Y77K31 / R84G71B56

玄色
「颱風」中並未收錄玄色。在中國陰陽
五行中，玄色是指黑色，是一種帶有紅
色調和黃色調的深黑色。玄這個字的涵
義廣泛，也用於思想和精神領域中。

植物最終展現的華麗與果實豐富了紅葉時節。色彩形象「105山如妝」中也散發著洗鍊、濃郁的氛圍。

Autumn-02

秋

C10M90Y95K5 / R218G23B9

緋色

源自平安時代的色彩。因為色彩如太陽和火焰的艷紅，而被稱為「火色」。到了奈良時代名稱為「緋」，是次於紫色代表尊貴的色彩，讓人感到如燃燒般的熱情。

M60Y100 / R255G102

橙色

這是柳橙熟成的色彩，和蜜柑的色彩相同，擁有果實豐碩和朝氣蓬勃的力量，自古就是大家熟悉的色彩。還可刺激食慾，讓人一見就頓時感到飢餓。

M35Y95 / R255G166B14

山吹色

在夏天1也曾介紹過，是一種帶有紅色調的鮮黃色。在紅葉時節中屬於很重要的顏色，色調搶眼讓情景栩栩如生。

C7M10Y85K50 / R118G111B20

鶯色

源自江戶時代的色彩，可想而知是指樹鶯的羽毛色。茶色是庶民可使用的顏色，而人們實際使用的是鶯茶色，一直到明治時代開始才定位為鶯色。色彩散發著難以言喻的內斂魅力。

C30M45Y50K70 / R53G37B29

憲法色

江戶時代兵法家吉田憲法開始使用的一種染色。色彩帶著摻有紅色的暗黃色調。以人名為色彩命名的情況相當少見，而這也反映出這是當時的一種色彩品牌。

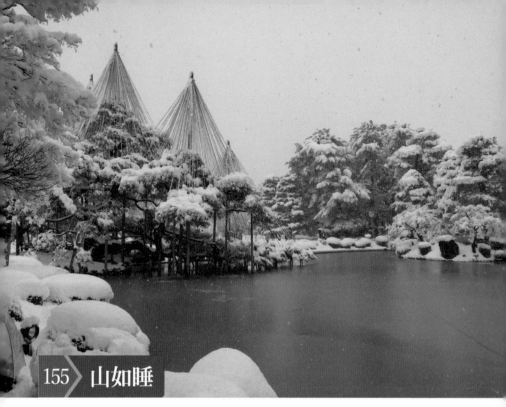

155 山如睡

這是金澤名園「兼六園」的雪景。
色彩形象爲「155山如睡」，
代表無彩色的世界，
呈現靜靜沉睡等待春天到來的形象。

..

Winter-01

冬

Y1 / R255G255B254

白色

這是自古視為神聖的色彩，備受尊崇，
有誕生萬物的涵義，簡直是光的化身。
因此平日不可穿著白色衣物。

C16M12Y12・K10 / R220G221B221

白鼠

「山如睡」中並未收錄白鼠，但是可以
視為這個色區的同色系。在江戶時代也
很受大眾喜愛，是一種高雅的銀色。

C8M5Y5K60 / R94G94B93

鉛色

如鉛般給人沉重感的鼠色。這個名稱出
現於明治時代，是當時新的傳統色。這
個色彩很常使用於表現陰暗沉重，例如
「鉛色天空」。

C25Y30K50 / R95G114B86

利休鼠

帶點綠色調的鼠色，深受安土桃山時代
的千利休喜愛。如同侘茶等屬於色調深
邃的色彩。這個色名之所以有名，是因
為出現在北原白秋「城島之雨」的歌
詞。

M18Y35K50 / R126G104B75

空五倍子色

五倍子是指蟲寄生在鹽膚木枝幹形成的
樹瘤，由於人們將其運於染織工藝中而
以此命名，是一種帶灰色調的茶色。圖
示中的色彩用量不多，但仍可從避免樹
枝受積雪壓斷的雪吊工程上看到這個顏
色。

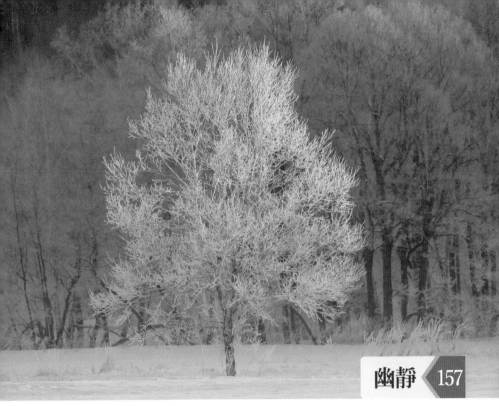

幽靜 157

冬季景色顯現夕陽短暫
露臉的寂靜樣貌。
色彩形象爲「157幽靜」，
讓人感受到大自然展現的深沉靜謐。

Winter-02

冬

Y1 / R255G255B254

白色
冬天1也有使用的白色。背景帶有一點
藍色調，讓白色散發淡淡的黃色，很適
合用於奧妙的形象表現。

C10M3Y1 / R234G244B252

月白（GEPPAKU）
如月光般帶有淡藍色的白色。日文為
「つきしろ」時，表示月亮升起天空泛
白的狀態。這出自生活中的賞月之樂。

C90M65Y20K40 / R20G35B75

紺青
1704年在普魯士發現的藍色，江戶時代
由荷蘭傳入日本。因為發音的關係，普
魯士藍變成「普魯藍」，直到後來定名
為「紺青」，這是一種帶有紫色調的深
藍色。

C60M20 / R118G166B212

御空色
這是代表秋天澄淨天空的藍色。空色前
添加了「御」字，帶有神聖、高雅的意
味。早在萬葉集中就已使用這個色名。

C90M70 / R36G51B148

瑠璃色
瑠璃色是夏天1和2都有使用的顏色。藍
色中透著紫色調，飄散著神祕的氣息。

依形象區分的傳統色彩圖表

純真形象 —— Pure image

這是能量最強的色組，擁有明快、活潑、恣意、清澈、刺激的共通性，是最能吸引目光的形象。

 朱色
M85Y80／R253G40B29

 紅緋
M95Y90／R254G18B13

 猩猩緋
C3M100Y95／R246B9

 橙色
M60Y100／R255G102

蜜柑色
M53Y100／R255G120

鬱金色
M35Y95K8／R235G153B13

黃蘗色
C8M5Y92／R235G233B25

蒲公英色
M15Y100／R255G217

若草色
C30M5Y95／R179G208B28

紺碧
C100M35Y10／R6G103B159

瑠璃色
C90M70／R36G51B148

菖蒲色
C70M85K5／R79G29B131

柔和形象 —— Clever image

這個形象的特徵是削弱純真色彩銳利的部分，變得更圓滑柔和，擁有的特性為淺淡、溫柔、清新、輕盈、柔軟等。

唐紅、韓紅
C5M78Y45／R236G57B85

薔薇色
M85Y40／R247G41B88

丹色
M75Y80K5／R240G62B30

黃丹
M60Y68／R252G103B57

柿色、照柿
M75Y77／R253G65B37

山吹色
M35Y95／R255G166B14

柑子色
M30Y75／R254G179B55

油菜花色
M5Y78／R255G242B55

萌黃色、萌木色
C35M5Y85／R166G204B50

鶸色
C28M5Y85／R184G211B48

花綠青
C80M8Y60／R51G154B106

露草色
C75M20／R66G147B195

群青
C78M60／R63G73B159

桔梗色
C75M75／R72G48B147

菫色
C68M75／R88G49B148

杜若色
C60M82／R106G38B142

牡丹色
C8M75Y5／R226G65B150

躑躅色
M85Y5／R243G42B139

192

知性形象
————— Mild image

知性色彩是將純眞色彩加入白色的清色。色彩比純眞形象更亮眼，特性包括明亮、澄淨、清新、鮮明、華麗。

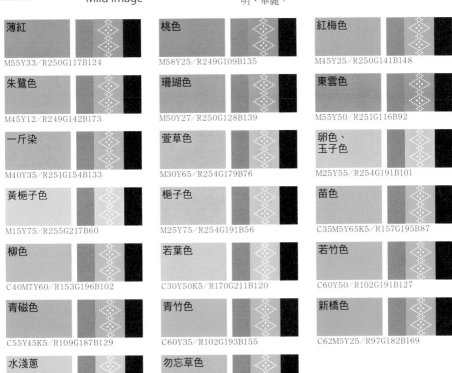

薄紅
M55Y33／R250G117B124

桃色
M58Y25／R249G109B135

紅梅色
M45Y25／R250G141B148

朱鷺色
M45Y12／R249G142B173

珊瑚色
M50Y27／R250G128B139

東雲色
M55Y50／R251G116B92

一斤染
M40Y35／R251G154B133

萱草色
M30Y65／R254G179B76

卵色、
玉子色
M25Y55／R254G191B101

黃梔子色
M15Y75／R255G217B60

梔子色
M25Y75／R254G191B56

苗色
C35M5Y65K5／R157G195B87

柳色
C40M7Y60／R153G196B102

若葉色
C30Y50K5／R170G211B120

若竹色
C60Y50／R102G191B127

青磁色
C55Y45K5／R109G187B129

青竹色
C60Y35／R102G193B155

新橋色
C62M5Y25／R97G182B169

水淺蔥
C45Y20／R140G210B188

勿忘草色
C50M10Y3／R127G187B210

年輕形象
————— Young image

年輕形象是將純眞色彩加入大量白色的色彩。這些白色讓色彩變得年輕，擁有淡薄、輕巧、纖細、柔弱、柔和，如夢般的形象。

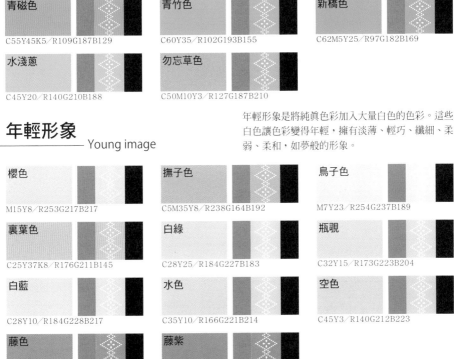

櫻色
M15Y8／R253G217B217

撫子色
C5M35Y8／R238G164B192

鳥子色
M7Y23／R254G237B189

裏葉色
C25Y37K8／R176G211B145

白綠
C28Y25／R184G227B183

瓶覗
C32Y15／R173G223B204

白藍
C28Y10／R184G228B217

水色
C35Y10／R166G221B214

空色
C45Y3／R140G212B223

藤色
C35M38／R165G138B194

藤紫
C38M40／R157G132B190

輕淡形象
Feather image

輕淡形象比年輕形象加入更多的白色，是最明亮的色彩。形象如羽毛般輕盈柔和。大多用於背景配色。

薄櫻
C1M10Y3／R253G239B242

薄卵色
C1M13Y20／R253G232B208

象牙色
C2M5Y13K2／R245G235B211

生成色
C2M3Y5／R251G250B245

女郎花
C9M4Y40／R242G242B176

藍白
C10M1Y5／R235G246B247

卵花色
C3M1Y1／R247G252B254

月白
C10M3Y1／R234G244B252

白菫色
M10Y7Y1／R234G237B247

白藤色
C16M21Y2／R219G208B230

淡紅藤
C11M25Y2／R230G205B227

嚴肅形象
Serious image

嚴肅是將純真色彩加入少量的黑色。給人實際可信的感覺，擁有濃郁、強烈、熟練、厚重、沉穩、有分量的特性。

紅色
C10M100Y68K10／R204B37

緋色
C10M90Y95K5／R218G23B9

深緋
C20M100Y100／R204

茜色
M95Y60K32／R169G12B36

臙脂色
C30M95Y70K10／R160G14B36

煉瓦色
C25M85Y80K30／R133G25B21

赤銅色
M80Y90K65／R88G18B4

褐色
C40M85Y100K40／R92G19B1

刈安色
C10M10Y90／R230G220B28

黃朽葉色
C20M40Y80／R203G140B45

鶯茶
C15M30Y85K62／R82G63B14

草色
C30M3Y87K40／R107G128B27

鶯色
C7M10Y85K50／R118G111B20

淺蔥色
C85M5Y30K5／R38G151B147

深縹
C85M70Y20K30／R32G36B86

穩重形象
Heavy image

這個形象是將純真色彩加入黑色的清色，給人沉重的感覺，擁有沉重、陰暗、男子氣概、厚實、深邃的特性。

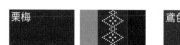
栗梅
C5M78Y75K55／R108G25B18

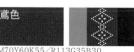
鳶色
M70Y60K55／R113G35B30

蘇枋色
C55M85Y60K5／R110G29B56

唐茶
C40M75Y90K40／R92G32B12

焦茶
C40M70Y70K50／R76G31B26

煤竹色
C10M50Y55K60／R91G49B35

媚茶
M15Y40K70／R76G65B42

納戶色
C80M10Y20K50／R26G79B84

留紺
C85M75Y20K50／R23G22B59

古代紫
C60M70Y20K30／R73G42B88

茄子紺
C45M80Y10K50／R70G22B66

錆色
M65Y50K80／R50G18B17

葡萄色
C30M95Y55K60／R71G5B24

憲法色、憲房色
C30M45Y50K70／R53G37B29

海松色
C60M45Y70K28／R74G74B47

紺青
C90M65Y20K40／R20G35B75

鐵紺
C85M70Y30K40／R27G30B65

葡萄色
C65M80Y20K40／R56G24B70

栗色
C5M85Y95K70／R72G11B2

檜皮色
M55Y40K55／R113G52B50

璃寬茶
C40M40Y85K50／R76G62B20

鐵色
C90M50Y75K40／R16G46B36

濃藍
C85M60Y10K60／R18G28B57

勝色
C100M90Y38K50／R4G8B42

紫根
C50M90Y20K50／R64G11B54

堅毅形象
—— Hard image

堅毅是將純眞色彩加入灰色的濁色，整體給人穩固的感覺，特徵爲擁有老實、樸實、老練、隱約、內斂、堅強的特性。

今樣色
C3M75Y35K15／R204G56B88

弁柄色
C15M77Y77K40／R129G34B22

代赭色
C20M75Y83K10／R183G53B26

黃橡
C20M40Y70K20／R162G112B51

小豆色
M70Y45K45／R137G43B50

柿澀色
C32M70Y75K20／R138G53B35

樺色、蒲色
C10M75Y75K25／R171G47B30

朽葉色
C30M45Y70K20／R143G98B50

胡桃色
C35M60Y70K10／R149G78B51

雀茶
C25M75Y75K20／R152G46B33

琥珀色
M45Y75K30／R178G99B35

芝翫茶
C15M43Y63K30／R151G96B53

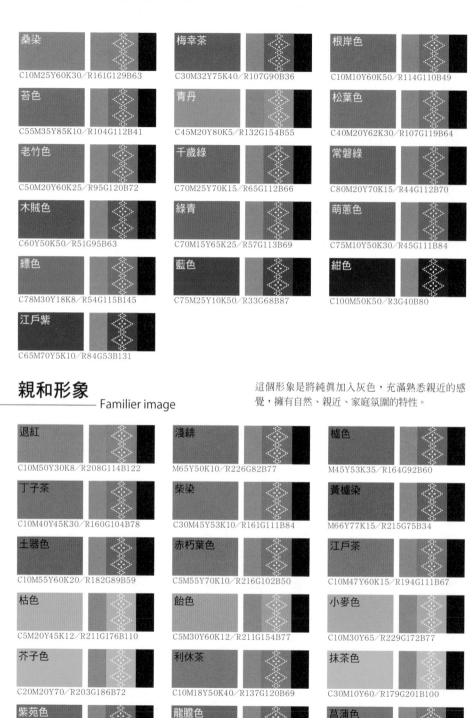

桑染　C10M25Y60K30／R161G129B63

梅幸茶　C30M32Y75K40／R107G90B36

根岸色　C10M10Y60K50／R114G110B49

苔色　C55M35Y85K10／R104G112B41

青丹　C45M20Y80K5／R132G154B55

松葉色　C40M20Y62K30／R107G119B64

老竹色　C50M20Y60K25／R95G120B72

千歳緑　C70M25Y70K15／R65G112B66

常磐綠　C80M20Y70K15／R44G112B70

木賊色　C60Y50K50／R51G95B63

綠青　C70M15Y65K25／R57G113B69

萌蔥色　C75M10Y50K30／R45G111B84

縹色　C78M30Y18K8／R54G115B145

藍色　C75M25Y10K50／R33G68B87

紺色　C100M50K50／R3G40B80

江戶紫　C65M70Y5K10／R84G53B131

親和形象
Familier image

這個形象是將純眞加入灰色，充滿熟悉親近的感覺，擁有自然、親近、家庭氛圍的特性。

退紅　C10M50Y30K8／R208G114B122

淺緋　M65Y50K10／R226G82B77

櫨色　M45Y53K35／R164G92B60

丁子茶　C10M40Y45K30／R160G104B78

柴染　C30M45Y53K10／R161G111B84

黃櫨染　M66Y77K15／R215G75B34

土器色　C10M55Y60K20／R182G89B59

赤朽葉色　C5M55Y70K10／R216G102B50

江戶茶　C10M47Y60K15／R194G111B67

枯色　C5M20Y45K12／R211G176B110

飴色　C5M30Y60K12／R211G154B77

小麥色　C10M30Y65／R229G172B77

芥子色　C20M20Y70／R203G186B72

利休茶　C10M18Y50K40／R137G120B69

抹茶色　C30M10Y60／R179G201B100

紫苑色　C45M45K20／R112G94B146

龍膽色　C50M55Y8／R128G94B158

菖蒲色　C30M55Y5／R177G104B168

二藍
C40M65Y10K20／R122G62B118

京紫
C40M70Y15K10／R137G59B122

長春色
C10M60Y25K15／R191G85B112

朦朧形象
—————— Mist image

朦朧形象是將純眞加入亮灰色，色彩宛如煙霧繚繞，很適合用於拉近彼此距離的形象。

櫻鼠
C9M15Y7／R233G223B229

灰櫻

C10M21Y15／R232G211B209

灰梅

C10M21Y21／R232G211B199

素色
C9M11Y10／R234G229B227

練色

C9M12Y22／R237G228B205

枯野色

C20M20Y20／R211G203B198

絹鼠
C16M13Y16／R221G220B214

蕎麥切色
C20M11Y17／R212G220B214

灰黃綠

C12M7Y12／R230G234B227

青磁鼠
C30M12Y27／R190G210B195

千草鼠

C30M11Y23／R190G211B202

薄曇鼠
C20M11Y14／R212G220B218

白花色
C10M7Y6／R232G236B239

灰青
C29M20Y19／R192G198B201

紫水晶

C11M9Y7／R231G231B235

薄梅鼠
C16M17Y12／R220G214B217

牡丹鼠

C20M21Y11／R211G204B214

純粹形象
—————— Plain image

純粹也是將純眞加入灰色，給人樸實的感覺，擁有爲沉澱、溫順、朦朧、柔弱和洗鍊的特性。

梅鼠
C8M35Y15K25／R173G121B132

赤白橡

C10M35Y40K10／R205G144B113

白茶

C15M30Y40／R215G169B129

洗柿
M25Y30K5／R240G182B148

丁子色

C5M20Y40K8／R221G184B126

砥粉色

C5M15Y40／R241G213B141

灰白色
C11M11Y19／R233G228B212

山葵色

C35M10Y45K10／R150G177B118

青白橡

C35M17Y40K20／R133G145B109

白群
C50M5Y18K5／R121G185B176

淺縹

C45M5Y10K15／R119G170B174

藍鼠

C33M5Y10K40／R103G127B126

197

鳩羽色
C25M35Y10K20／R151G121B146

長者形象
—— Elder image

長者是將純真加入約6倍的灰色，散發古老氣息，擁有灰暗、陰暗、年老、樸實、沉穩的特性。

鳩羽鼠
C20M30Y20K35／R131G108B110

空五倍子色
M18Y35K50／R126G104B75

灰汁色
M8Y30K50／R127G117B86

深川鼠
C25M5Y30K35／R124G142B110

利休鼠
C25Y30K50／R95G114B86

青鈍
C25M5Y25K60／R76G87B72

自然形象
—— Neutral image

自然形象是由白至黑的灰階形成，因為是無彩色，所以沒有明顯特性，可襯托有彩色，代表時間。

胡粉色
C1M1Y3／R252G251B245

白鼠
C16M12Y12／R220G221B221

銀鼠
K40／R153G153B153

薄墨色
C5M5Y5K45／R132G130B128

鼠色
K50／R127G127B127

灰色
K63／R94G94B94

鉛色
C8M5Y5K60／R94G94B93

鈍色
K70／R76G76B76

黑橡
C20M25Y25K75／R50G44B40

消炭色
C10M10Y10K80／R46G44B43

墨色
C10M10Y10K90／R23G22B21

濡羽色
C90M50Y90K90／R1G7B2

漆黑
C70M70Y20K97／R3G1B6

金屬色
—— Metallic color

金屬色是和風色彩不可欠缺、想營造燦爛形象時所需的色彩。除了金色和銀色，銅和黃銅也包含其中。※數值為參考值。

C20M40Y50K10／R182G127B91

C20M30Y50K10／R183G148B97

C5M5K40／R145G143B147

後記

　　日語和色彩都是建構日本文化的元素。爲什麼日本和風讓許多人爲之傾倒？或許是因爲當中蘊含著溫柔的心。因爲和風文化的根本爲「爲他人著想」，也就是文化深底中流淌著「關心」之情。

　　日語的涵義隨著時代變遷不斷轉化。優美的詞藻具有經過歲月淬鍊的藝術性。本書藏有一窺其中堂奧的鑰匙。而色彩也是一種語言，隨著時代洪流演變。

　　江戶時代的傳統色大多爲庶民使用的色彩。不同於極少數人穿著的傳統色彩，我們可感受到庶民們因色彩享受生活樂趣的精神。我衷心期望大家都能運用此書，感受詞彙和色彩的樂趣。

　　我由衷感謝給我這次出版機會的Graphic社全體人員、負責此企劃的永井麻理小姐、負責指導的五月女理奈子小姐，以及負責資料處理的吉藤綾子小姐和德惠子小姐。

南雲治嘉

◆作者簡歷

南雲 治嘉　Haruyoshi Nagumo

1944年出生於東京，畢業於金澤美術工藝大學產業美術學科，之後成為平面設計師，並且在專門學校從事設計教育，在設計界頗負盛名。透過長年的設計理論與表現技術的研究，以及色彩形象圖表，建立一套全新的色彩系統並加以實踐。1990年成立株式會社haruimage，針對策略規劃和企劃製作推展多樣領域的設計活動。銷售推廣、設計、現代美術、表現技法、色彩和發想概論相關的演講與企業研修的邀約不斷。

著　作：〈視覺表現〉〈カラーイメージチャート※1〉〈カラーコーディネーター※2〉〈和風カラーチャート〉〈チラシデザイン〉〈パンフレットデザイン〉〈チラシレイアウト〉〈DMデザイン〉〈絵本デザイン〉〈レイアウトデザイン〉〈色彩戦略〉〈チラシ戦略〉〈新版カラーイメージチャート〉〈デジタル色彩デザイン〉〈配色レイアウト〉〈色から引く　すぐに使える配色レシピ〉以上グラフィック社、〈画材料理ブック2〉〈プロへの道100人の軌跡〉皆為TALENS JAPAN出版，〈美味しい絵の描き方〉為SAKURA CRAY-PAS出版，〈100の悩みに100のデザイン〉〈色の新しい捉え方〉皆為光文社出版，〈視覚デザイン〉為WORKS CORPORATION出版，〈デジタル色彩マスター〉為評言社出版，〈色と配色がわかる本〉為日本實業出版社出版，〈デザイン×ビジネス〉為CrossMedia Publishing出版等，還有其他多本著作。

--

現為：株式會社haruimage代表

數字好萊塢大學　名譽教授

數字好萊塢大學研究院教授　尖端色彩研究室室長

中國傳媒大學／上海音樂學院教授

一般社團法人日本Color Image協會理事長

一般社團法人國際Color Image協會理事長

◆參考資料

石田純子著「和風色彩手帖」

Graphic社

◆致色彩學習者

如今已是數位色彩的時代。為了學習數位色彩系統請參考「數位色彩設計」和「配色排版」。

◆力致使用色彩形象圖表的企業

隨著色彩形象圖表的全球標準化，請使用標準圖表配色。藉此可以避免配色上的溝通誤會。

◆封面、本文、插圖設計

五月女理奈子　Rinako Soutome

◆插圖製作

吉藤綾子　Ayako Yoshifuji

得　惠子　Keiko Toku

和風色彩配色圖表　優美詞彙與雅致配色

作　　者　南雲治嘉
翻　　譯　黃姿頤
發　　行　陳偉祥
出　　版　北星圖書事業股份有限公司
地　　址　234 新北市永和區中正路 458 號 B1
電　　話　886-2-29229000
傳　　真　886-2-29229041
網　　址　www.nsbooks.com.tw
E－MAIL　nsbook@nsbooks.com.tw
劃撥帳戶　北星文化事業有限公司
劃撥帳號　50042987
製版印刷　皇甫彩藝印刷股份有限公司
出 版 日　2022 年 4 月
I S B N　978-957-9559-98-0
定　　價　450 元

如有缺頁或裝訂錯誤，請寄回更換。

國家圖書館出版品預行編目 (CIP) 資料

和風色彩配色圖表：優美詞彙與雅致配色 /
　南雲治嘉作；黃姿頤翻譯. -- 新北市：北星
　圖書事業股份有限公司，2022.04
　200 面；17.1x14.8 公分
　ISBN 978-957-9559-98-0（平裝）

　1. 平面設計　2. 色彩學　3. 日本

964　　　　　　　　　　　　　110009260

臉書粉絲專頁

LINE 官方帳號